EIJA-LIISA AHTILA

KUVITELTUJA HENKILÖITÄ JA NAUHOITETTUJA KESKUSTELUJA
FANTASIZED PERSONS AND TAPED CONVERSATIONS

Eija-Liisa Ahtilan näyttely **Kuviteltuja henkilöitä ja nauhoitettuja keskusteluja** jatkaa Nykytaiteen museon suomalaisia nykytaiteilijoita esittelevää sarjaa. Samalla se on ensimmäinen Suomessa järjestetty laajempi näyttely Ahtilan tuotannosta. Näyttely hahmottaa Ahtilan taiteellisen tuotannon kaaren ja sen tärkeimmät vaiheet aina 1980-luvulla toteutetuista projekteista aivan uusimpiin installaatioihin. Näyttely laajenee myös Eija-Liisa Ahtilan elokuvien esityksiin Kiasma-teatterissa, jossa myös hänen uusin elokuvansa **Rakkaus on aarre** saa ensi-iltansa.

Ahtilan teokset runsaan kymmenen vuoden ajalta piirtävät esiin kuvan älyllisen terävästä ja täsmällisestä visuaalisen kerronnan taitajasta. Teoksissa yhdistyy kuvataitelijan ja elokuvatekijän osaamiset ainutlaatuisella tavalla. Eija Liisa Ahtilan kyky osua psykologisen tarkalla vaistollaan kertomuksen ytimeen luo yleisinhimillisellä tasolla koskettavia episodeja, joille elokuvallinen ja tilallinen kerronta antaa monitasoisia ja monitulkinnallisia muotoja.

Nykytaiteen museon Kiasman puolesta haluan kiittää ennen kaikkea taiteilija Eija-Liisa Ahtilaa mahdollisuudesta toteuttaa tämä merkittävä näyttely. Samoin kiitän näyttelyn suunnitteluun, valmisteluun ja toteutukseen osallistunutta työryhmää, erityisesti näyttelyn kuraattoreita Maaretta Jaukkuria ja Maria Hirveä. Haluan myös kiittää Ilppo Pohjolaa ja tuotantoyhtiö Kristallisilmän työntekijöitä kaikesta näyttelyyn liittyvästä avusta ja erityisesti yhteistyöstä näyttelyn yhteydessä julkaistavan kirjan kanssa.

Erityisen iloisia olemme Tate Modernin kiinnostuksesta järjestää Eija-Liisa Ahtilan näyttely Lontoossa. Lämpimät kiitokset hyvästä yhteistyöstä osoitan kuraattori Susan Maylle ja hänen työryhmälleen.

Tuula Karjalainen
museonjohtaja

Eija-Liisa Ahtila's exhibition **Fantasized Persons and Taped Conversations** is the latest addition to a series on contemporary Finnish artists at the Museum of Contemporary Art. It is also the first major showing of Ahtila's works ever held in Finland. This exhibition presents the span of her oeuvre and its main stages, from her projects the 1980s to her most recent installations. The exhibition expands its scope to include screenings of her films in the Kiasma Theatre, where her most recent film **Love is a Treasure** will have its premiere.

Ahtila's works from over a decade outline the image of an intellectually keen and accurate expert of visual narrative. Her works combine the skills of a visual artist and filmmaker in a unique way. At a general human level, Eija-Liisa Ahtila's ability to find the core of tales with her psychologically accurate intuition creates touching episodes, for which cinematographic and spatial narrative provide multi-layered forms available to various interpretations.

On behalf of the Museum of Contemporary Art Kiasma I wish above all to thank Eija-Liisa Ahtila for the opportunity to stage this important exhibition. I also thank the team responsible for the design, preparation and realization of the exhibition, particularly its curators Maaretta Jaukkuri and Maria Hirvi. We are grateful to Ilppo Pohjola and the staff of Crystal Eye for their assistance and especially for collaboration in preparing the book published in connection with the exhibition.

We are particularly happy to note the interest of the Tate Modern to hold the exhibition of Eija-Liisa Ahtila's works in London, and we extend our warmest thanks to curator Susan May and her team.

Tuula Karjalainen
Museum Director

10

Eija-Liisa Ahtila on yli vuosikymmenen ajan horjuttanut elokuva- ja televisioilmaisun konventioita. Hän yhdistää surrealistisia aineksia jokapäiväisiin yksityiskohtiin dokumentaristin objektiivisuudella ja liittää näin uusia ilmaisumuotoja liikkuvan kuvan taiteeseen. Ahtilan elokuva- ja videoinstallaatiot syntyvät rakennetun kuvan, sommitellun kertomuksen ja teoksen fyysisen esitystilan jatkuvasta analyysistä. Useiden näkökulmien ja samanaikaisen esittämisen kautta sekä itse elokuvan tekemisprosessien ajoittaisella näkyviksi tekemisellä hänen vahvat teoksensa käsittelevät rakkautta, seksuaalisuutta, mustasukkaisuutta, kaunaa, haavoittuvuutta, sovintoa; aiheita, jotka ovat universaaleja jokaisessa ihmissuhteessa.

Tate Modernilla on suuri ilo esitellä ensimmäisenä Ahtilan teoksia laajasti Iso-Britanniassa. Haluaisin esittää lämpimät kiitokseni Eija-Liisa Ahtilalle hänen järkkymättömästä innostuksestaan ja sitoutumisestaan näyttelyyn Tate Modernissa. Hänen huolenpitoaan ja neuvojaan hankkeen jokaisessa vaiheessa on suuresti arvostettu. Olemme myös kiitollisia Maaretta Jaukkurille ja Maria Hirvelle Nykytaiteen museo Kiasmassa heidän avustaan. Samoin kiitämme Agneta Heikkistä ja Kati Nuoraa, Eija-Liisan aikaisempaa ja nykyistä avustajaa, sekä Ilppo Pohjolaa, hänen tuottajaansa Kristallisilmä Oy:ssä. Tanja Grunert ja Anthony Reynolds ovat myös antaneet arvokasta apua.

Tate Modernin kuraattori Susan May on valinnut Lontoossa esitettävän teoskokonaisuuden. Taten henkilökunnasta haluan kiittää Susania sekä Nickos Gogolosia, Penny Hamiltonia, Sarah Joycea, Sioban Ketelaaria, Phil Monkia, Anna Nesbittiä, Sheena Wagstaffia että aikaisempia kollegojamme Lars Nittveä ja Iwona Blazwickia hankkeen tukemisesta sen varhaisessa vaiheessa.

Olemme myös kiitollisia Suomen Lontoon Instituutille, erityisesti Timo Valjakalle ja Paulina Ahokkaalle sekä Anna-Maria Liukolle ja suurlähettiläs Pertti Salolaiselle Suomen suurlähetystöstä heidän tuestaan Tate Modernin näyttelylle.

Sir Nicholas Serota
Johtaja

For over a decade, Eija-Liisa Ahtila has mined and subverted the conventions of cinematic and televisual forms. Employing a documentarist's objectivity, she combines surreal elements with quotidian detail, grafting new forms of expressions onto the art of the moving image. Ahtila's film and video installations are the fruits of her ongoing analysis of the constructed image, narrative composition and the physical space in which the work is encountered. Through multiple perspectives, simultaneous performance and the occasional revelation of the filmmaking process itself, her powerful works deal with themes such as love, sexuality, jealousy, rancour, vulnerability, reconciliation; themes universal to every human relationship.

Tate Modern is delighted to present this, the first major exhibition of Ahtila's work in the UK. I would like to extend my warmest thanks to Eija-Liisa Ahtila for her unwavering enthusiasm and commitment to the exhibition at Tate Modern. Her care and guidance in all aspects of the project have been greatly appreciated. We are grateful also to Maaretta Jaukkuri and Maria Hirvi at Kiasma Museum of Contemporary Art, Helsinki for their help and advice, as well as Agneta Heikkinen and Kati Nuora, Eija-Liisa's assistants past and present, and Ilppo Pohjola, her producer at Crystal Eye Ltd. Tanja Grunert and Anthony Reynolds have also offered valuable insights.

The exhibition in London has been selected by Tate Modern curator Susan May. At Tate I should like to thank Susan, as well as Nickos Gogolos, Penny Hamilton, Sarah Joyce, Sioban Ketelaar, Phil Monk, Anna Nesbitt and Sheena Wagstaff, along with our former colleagues Lars Nittve and Iwona Blazwick for their advocacy of the project in its early stages.

We are most grateful to the Finnish Cultural Institute in London, particularly Timo Valjakka and Paulina Ahokas, and to Anna-Maria Liukko and His Excellency Pertti Salolainen at the Finnish Embassy for their support of the exhibition at Tate Modern.

Sir Nicholas Serota
Director

SISÄLTÖ / CONTENTS

LYHYT KULTTUURIPOLIITTINEN KATRILLI / A SHORT CULTURAL-POLITICAL QUADRILLE

1988. PERFORMANCE, SLIDE SHOW
IN CO-OPERATION WITH MARIA RUOTSALA

KATRILLI oli yhteistyössä Maria Ruotsalan kanssa tehty performance. Esitys valmistettiin syksyllä 1988 esitettäväksi Lahden pikkuteatterissa Lahden AV-biennaalin aikana. Esitys oli poleeminen kannanotto Suomessa käytävään keskusteluun uuden museon rakentamisesta taiteelle.

Teatterin lavalla oli kaksi suurta, mustaa Alvar Aallon nojatuolia, joilla taiteilijat seisoivat pukeutuneina kuten tarjoilijat (mustaan hameeseen ja valkoiseen paitapuseroon). Seisoma-asento imitoi kreikkalaisten veistosten naisfiguurien asentoa, jossa toinen käsi kaartuu rintojen, toinen hävyn peitoksi. Takana olevalle valkokankaalle projisoitiin jatkuvana sarjana 80 käsiteltyä ja vääristettyä kuvaa antiikin veistotaiteesta. Näiden kuvien joukossa oli toisia kuvia eurooppalaisista moderna arkkitehtuuria edustavista rakennuksista. Tuoleilla seistessään naistaiteilijat esittivät vuorotellen lausuen tekstin, joka käsitteli taidemuseon funktiota ja mahdollisuuksia 1900-luvun lopun länsimaisessa kulttuurissa. Teos toi esille museoinstituution historiallisuuden sekä eri aikojen taidemuseoiden toimintamalleja, ja kysyi mille pohjalle rakennettaisiin uusi modernin taiteen instituutio, mitä se merkitsisi nykytaiteen kentässä ja mitkä olisivat sen mahdollisuudet toimia.

QUADRILLE was a performance made in collaboration with Maria Ruotsala. It was prepared in the autumn of 1988 to be presented at the Lahti AV Biennial in the Small Theatre of Lahti. It is a polemic statement on Finnish discussion and debate concerning the building of a new museum for the arts.

On the stage were two large Alvar Aalto armchairs, on which the artists stood dressed like waitresses (in black dresses and white blouses). Their standing position imitated the pose of female figures in Greek statues, with one hand covering the breasts and the other the pubic area. Projected in an unbroken series on the screen behind the performers were 80 manipulated and altered images of ancient Greek and Roman sculptures. Among these pictures were other images of buildings belonging to modern European architecture. Standing on the chairs, the women artists took turns to present a text discussing the function and possibilities of the art museum in Western culture at the close of the 20th century. This work presented the historical nature of the museum institution and the models of operation of art museums of different eras, asking on what basis a new institution of contemporary art would be built, what it would signify in the field of contemporary art, and what opportunities it would have to operate.

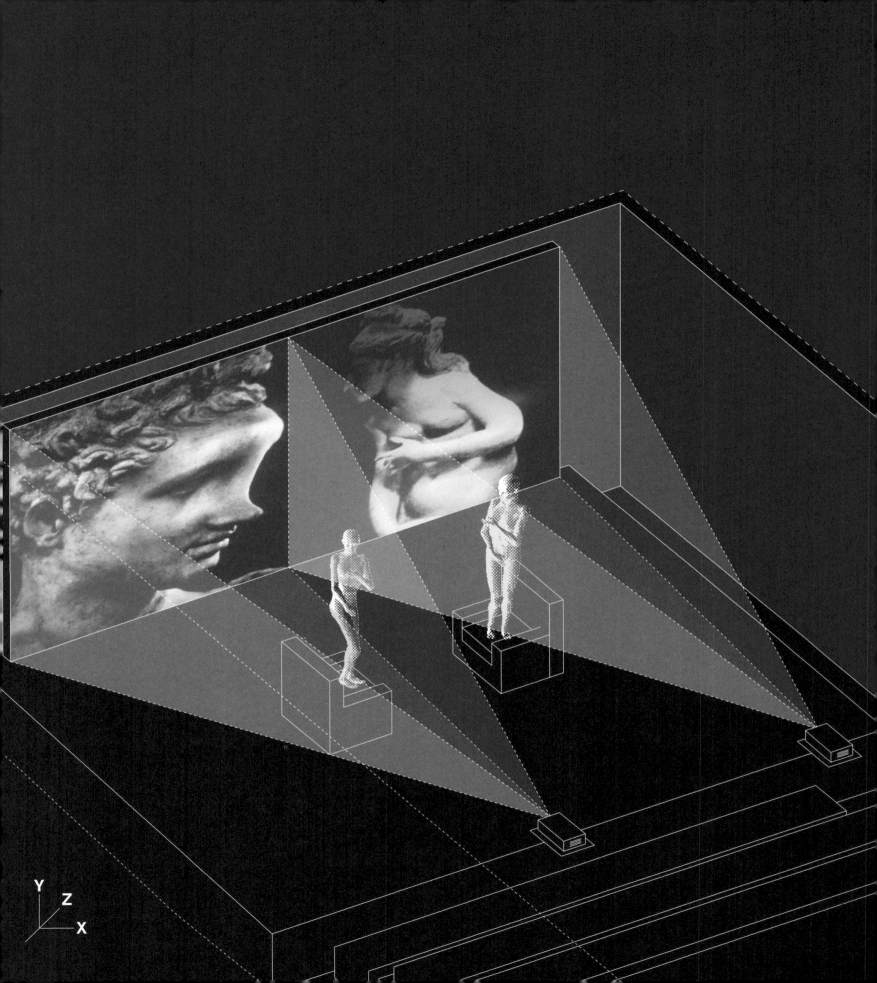

E - Olemme täällä ilman lupaa.
M - Me emme saisi olla täällä.
E - Meidän pitäisi olla ansiotyössä.
M - Meillä ei ole varaa olla täällä.
E - Emme ole museoalan ammattilaisia vaan taiteilijoita.
M - Taidetta ja kannanottoa ei voi erottaa toisistaan.
E - Vain kannanoton suoruus tai epäsuoruus vaihtelee.

- - -

M - Siispä keskitymme hetkeksi käsittelemään museon sisältöä:
E - Douglas Crimp sanoo kirjassaan:
M - "Postmodernismi altisti valtavirtamodernismin vallitsevan idealismin materialistisen kritiikin alaiseksi ja osoitti tämän avulla museon -
M - olevan aikansa eläneen instituution, jolla ei enää ole elinvoimaista suhdetta todella uudistavaan tämänhetkiseen taiteeseen."
E - Pystyäksemme ottamaan kantaa väitteeseen meidän on esitettävä eräs täällä suurin piirtein huomiotta jäänyt keskeinen kysymys:
M - Mikä on museo?
E - Kenelle se on?
M - Mikä on sen tarkoitus?
E - Voiko se olla jotain muutakin kuin eristämisen ja rajoittamisen tila
M - ...kuten vankila tai parantola.
E - Ehkä kotimaamme merkittävät henkilöt kunnioittavat porvarillisen vallankumouksen 200-vuotis juhlaa tänä vuonna päättämällä rakennuttaa yhdellä kertaa itselleen muistomerkin
M - ja vapaa-ajanviettopaikan
E - sekä taideteoksille oman Bastiljinsa.

M - Museo ei tietenkään ole aikaan liittymätön ikuinen instituutio vaan historiallinen rakennelma.
E - Tässä kaksi erilaista esimerkkiä varhaisista museoista: Aleksandrian Prolemaioksen niinkutsuttu alkuperäinen museo oli studio, oppineiden tyyssija kirjastoineen ja esinekokoelmineen.
M - Antiikin museo oli siis jonkinlainen akatemia, jota ei ollut tarkoitettu yleisön vierailukäyntejä varten vaan suppean ryhmän tutkimis- ja työskentelypaikaksi.

E - Lähemmin muistuttaa nykyistä museotamme Berliinin 1830 valmistunut Altes Museum, jossa taiteen historiallisuus ja ylevyys tehtiin läsnäoleviksi.
M - Tämä tällainen museomme luo käsityksen taiteesta keskeytymättömänä historiallisena jatkumona.
E - Tämän historian aikana kertyneestä absoluuttisen heterogeenisestä materiaalista museojärjestelmä rakentaa fiktiivisen homogeenisen systeeminsä, joka näennäisesti representoi ulkopuolista todellisuutta.
M -Tähän systeemiin liittyy oleellisesti myytit alkuperäisyydestä, kausaalisuudesta ja representaatiosta ja tämä systeemi pitää kiinni uskosta mestariteosten ikuiseen elämään.

- - -

E - Miten tämänkaltainen nykytaiteen museo voisi toimia Suomessa?
M - Museo yhdistäisi sopivan osan nykytaiteestamme vanhemman taiteen traditioon niin,
E - että menneisyytemme ei katkeaisi eikä todellisuutemme katoaisi
M - vaan voisimme nykyistä yksinkertaisemmin käydä tarkistamassa sen sisällön museossa.
E - Uusi museo olisi jotain, joka suojaisi selustaa ja estäisi nykytaiteen holtittoman liikkumisen.
M - Kokoelmallaan se loisi identiteettiään ja ottaisi selkeästi kantaa nykytaiteeseen
E - luoden nykyistä tarkemman hierarkian keskustan ja periferian välille.
M - Samalla rakennettaisiin taiteesta kiinnostuneille epäröiville tai epävarmoille nopeasti oikean vastauksen antava todentamisjärjestelmä.
E - Museossa yksinkertaisesti olisi nykytaiteemme.
M - Museo kertoisi käsinkosketeltavan selkeästi ja yksinkertaisesti taiteen ideat virtaavuuden pysäyttäen,
E - Myös kansainvälisyyttä ajatellen nykytaiteen museo olisi yksinkertaisin menettelymuoto.
M - Vaikka me täällä tiedämmekin, että taiteemme kestää kansainvälisen kilpailun,
E -Tietävätkö he?
M - Helpon yhteisen vakuusjärjestelmän taiteen laadukkuudesta muodostaa kaksi traditionaalista ja samanlaista museota.

E - Uusi museo ei varmasti jättäisi yleisöä yksin jonkin uuden taiteen kentälle tuottamansa ilmiön kanssa, vaan lähettäisi sivistys- ja valistustarkoituksessa liikkeelle uuteen järjestykseen liittyvän tekstin,
M - Evankeliumin.

M - Tämä museo antaa lisäksi uuden henkiin heräämisen mahdollisuuden
E - tai ainakin hallusinaation siitä
M - vanhoille perinteisille vastarinnan ilmentymille.
E - Tällaiselle oppositiolle museo on Taiteen ja sen kautta Antitaiteen vastatodellisuuden hahmottamisen eräs edellytys.
M - Nykytaiteen museo voisi vielä kerran selkeyttää tilanteen,
E - luoda Järjestyksen
M - kertoa kuka on kuka ja työntää sivummalle vastarinnassa itsessään olevan ongelmallisuuden.
E - Ehkä me olemme ansainneet kaiken tämän, mutta miksi se siitä huolimatta pitäisi ottaa kiitollisena vastaan?

- - -

M - Ehkä olisi yllättävänkin harkittua ja hyödyllistä edelleen puhua siitä, miten mikään ei ole tyydyttävämpää nykytaidetta ajatellen kuin pehmeä kokonaan valkoinen tila,
E - jossa himmeänä hohtavat seinäpinnat, katon ja lattian erottaa toisistaan vain valon kulma.
M - Valon, joka on samalla kertaa sekä äänekäs että intiimi.
E - Ja jatkaa sopusuhtaisesta tilasta, jossa seinät olisivat yksinkertaisia ja vahvoja, huone seuraisi toistaan kuin virraten
M - päätyen hiljaisille muusta maailmasta irroitetuille pihoille, joista maisemasuunnittelijat olisivat luoneet voimakkaan äänettömän kehyksen -
E - taidetta kohtaan yhtä anonyymin ja nöyrän kuin arkkitehtien luomat museon huoneet.
M - Ja lopettaa ehkä lyhyellä huomautuksella cafeteriasta, jossa yhdistyy psyykkinen ja fyysinen virkistys.

E - We don't have permission to be here.
M - We shouldn't be here.
E - We should be working.
M - We can't afford to be here.
E - We're not museum professionals, we're artists.
M - You can't separate art from statements.
E - The only thing that varies is how direct or indirect the statements are.

- - -

M - So let's concentrate for a moment on the contents of the museum:
E - Douglas Crimp writes:
M - "Postmodernism exposed the prevailing idealism of mainstream modernism to a materialist critique, thereby demonstrating the museum
M - to be an outmoded institution that no longer has a vital relationship with the truly renewing art of the present."
E - But to take a stand on art we must pose an important question that has largely been ignored here:
M - What is a museum?
E - For whom does it exist?
M - What is its purpose?
E - Could it be something else than a space for isolation and containment
M -... like a prison or sanatorium.
E - Perhaps the leading citizens of our country will honour the bicentennial of the bourgeois revolution this year by deciding to build themselves a monument at the same time.
M - and a place to spend their leisure time.
E - and a Bastille for artworks.

M - Of course a museum is not an eternal institution unconnected with time, but a historical construct.
E - Here we have two different examples of early museums: the original museum of Ptolemy of Alexandria was a studio, a place for scholars, with a library and a collection of objects.
M - The museum of Antiquity was thus a kind of academy that was not meant to be visited by the public but a place of study and work for a small group of people.

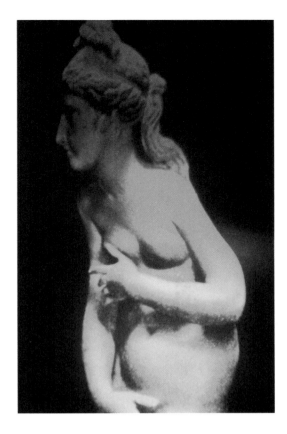

E - The Altes Museum built in Berlin in 1830 bears a closer resemblance to the present-day museum. Here, the historical and sublime nature of art was given a presence.

M - Our type of museum creates a conception of art as an unbroken historical continuum.

E - Basing on the absolutely heterogeneous material that has accumulated during this span of history, the museum system constructs its own fictively homogeneous system which appears to represent external reality.

- - -

E - How could a museum of contemporary art of this kind function in Finland?

M - The museum could link a suitable portion of our contemporary art with the tradition of older art in such a way that

E - our past would not be broken off and our reality would not disappear

M - and we could visit the museum to view and check on its content more simply than at present.

E - A new museum would be something that would provide a rear guard and prevent the reckless movement of contemporary art.

M - It would create its identity with its collection and take a definite position on contemporary art

E - creating a more precise hierarchy than at present between the centre and the periphery.

M - At the same time systems of verification could be constructed that would quickly give the right answers to those who are interested in art but are hesitant or uncertain.

E - The museum would simply contain our contemporary art.

M - It would pass on the ideas of art with tangible clarity and simplicity, arresting its flow.

E - Also in view of the international aspect, a museum of contemporary art would be the simplest way to proceed.

M - Although we know here that our art can stand up to international competition,

E - But do they know that?

M - Two traditional and similar museums would form an easy joint system for ensuring the quality of art.

E - A new museum would certainly not leave its public alone with a new phenomenon that it has produced in the field of art. Rather, it would issue a text on the new order for the purpose of education and information.

M - A gospel.

M - This museum would also provide a new opportunity to come to life

E - or at least a hallucination of it

M - for old traditional expressions of opposition.

E - For an opposition of this kind, the museum would be a precondition for conceiving of Art and thereby of Anti-Art.

M - A museum of contemporary art would once again clarify the situation,

E - establish Order

M - telling who's whom and placing aside the problematic nature that exists within opposition itself.

E - Perhaps we've deserved all this. But, despite all that, should we be grateful to receive it?

- - -

M - talk further of how nothing can be more satisfying in view of contemporary art than a soft, completely white space,

E - where only the angle of light distinguishes the dimly glowing walls, ceiling and floor from each other.

M - Light that is both loud and intimate at the same time.

E - And to continue from a well-proportioned space with simple, solid walls, one room following another like a flow

M - ending in quiet courtyards separated from the rest of the world, where landscape designers have created a strong, silent setting -

E - as anonymous and humble in relation to art as the museum rooms created by architects.

M - and perhaps end with a brief remark about a cafeteria combining physical and psychological refreshment.

KOTKAN SANOMAT / RADAR

Projekti Kotkan Sanomiin koostui seitsemästä erillisestä kokonaisuudesta, jotka valmistettiin julkaistavaksi paikallisessa sanomalehdessä. Projekti oli osa Kotkan meripäivien yhteydessä kesällä 1990 järjestettyä "Radar"- nimistä kuvataide tapahtumaa.

Teokset suunniteltiin paikallislehden eri osastoihin. Ne ilmestyivät päivittäin viikon ajan. Kotkan sanomat luovutti projektin käyttöön maksimissaan puoli sanomalehden sivua per päivä. Teokset olivat mustavalkoisia, lukuunottamatta lauantain painosta, jolloin käytössä oli värisivu.

Teokset sijoitettiin muun päivittäisen materiaalin joukkoon. Ne pyrkivät reagoimaan lehden totuttuun tapaa tuottaa ja levittää informaatiota. Teokset käyttivät hyväksi ja kommentoivat sanomalehden eri osastojen ilmiasua (kulttuuri, kuolinilmoitukset, sarjakuvat, urheilu jne.). Teoksien aiheet nousivat kunkin lehden osan materiaalista ja pyrkivät kommentoimaan paikallisia tapahtumia.

Esimerkkinä kolme teossivua:

URHEILUSIVUT Torstaina 28. kesäkuuta 1990
Teos oli valokuva, joka sijoittui urheilusivuille aukeamalle, jonka varsinainen materiaali käsitteli pelattuja jalkapallo-otteluita kuvin ja tekstein. Teos oli mukailtu tilanne kuvitteellisesta ottelusta, mutta pelaajina esiintyi kaksi miestä ja yksi nainen. Kuva matki sivun tavanomaisia pelikuvia ja se oli otettu pelin tuoksinassa. Kuvassa oli myös pallo, joskaan siitä ei tämän kuvan pelissä muodostunut pelin keskeinen elementti.

MAINOS / VÄRISIVUT
Lauantaina 30. kesäkuuta 1990
Lauantai-numeron värisivun teos muistutti ulkoasultaan mainosta. Kuva esitti juhlavaatteisiin puettua pikkutyttöä kumartuneena ihastelemaan omaa peilikuvaansa jättiläiskokoisen hajuvesipullon kyljestä. Kuvan tekstinä luki "KEMIKALIA" ja "5-v". Teoksen kuvamateriaali oli reprottu kansainvälisestä hajuvesimainoksesta, teksti viittasi paikalliseen tapahtumaan. Kotkan kaupungissa oli tuolloin käynnissä riita, joka liittyi paikalliseen lastentarhaan. Pienten lasten hoitopaikka oli rakennettu vaarallisten kemikaalien varaston viereen, josta myrkkyjä oli päässyt vuotamaan lastentarhan alueelle.

SARJAKUVASIVU
Tiistaina 3. heinäkuuta 1990
Tavallisen sarjakuvan tilalle rakennettiin naiseksi pukeutuneitten miesten kuvista strippi, jossa kaksi "naista" miettii, mitä antaisi aviomiehelleen lahjaksi. Tämä sarjakuva kommentoi paikallislehtien sarjakuvien usein äärikonservatiivisia miesten ja naisten karrikatyyrejä.

This project for the Kotkan Sanomat newspaper consisted of seven separate works prepared for publication in a local newspaper. The project was part of the "Radar" visual-arts event held in connection with the Kotka Sea Festival in 1990.

The works were designed for the various sections of the local paper, and they appeared on a daily basis over the course of a week. The Kotkan Sanomat newspaper provided maximum space of half a page per day for the use of the project. The works were in black and white, except for the Saturday number in which a colour page was available.

The artworks were placed among other daily items in the newspaper. They sought to react to the conventional manner in which a newspaper produces and spreads information. The works utilized and commented on the appearance of the various sections of the newspaper (culture, obituaries, comic strips, sports pages etc.). The themes of the works arose from the material of the specific sections of the paper, and they sought to comment on local events.

Examples of three artwork pages:

SPORTS PAGES, Thursday, 28 June 1990
This work was a photograph placed on facing pages in the sports section, where the actual news material was on recent football matches with illustrations and text. The work was a simulated situation from an imaginary game, but with two men and a woman as players. The image imitated the conventional pictures of play on the page and it was purportedly taken in the heat of the match. The image also contained a ball, although it did not become the main element of the game shown in the image.

ADVERTISEMENTS / COLOUR PAGES,
Saturday, 30 June 1990
The colour-page artwork for the Saturday number resembled an advertisement in appearance. It showed a little girl in a party dress bending over to look at her own reflection on the side of a giant perfume bottle. The text to the picture read "KEMIKALIA" (Chemicals / Cosmetics Shop) and "5-v" (5 years). The visual material was a reproduction from an international perfume advertisement, while the text referred to local events. At the time there was a dispute in the City of Kotka concerning a local kindergarten. A day-care centre for little children had been built next to a warehouse for toxic chemicals which had leaked into the kindergarten area.

COMICS PAGE, Tuesday, 3 July 1990
In the place of conventional material, a comic strip was made of pictures of men dressed as women, in which two "ladies" discuss what presents they could give to their husbands. This comic strip comments on the often archconservative caricatures of men and women in the comic strips of local newspapers.

...uta putosi cupista

...o Saarilehto Butan maalissa torjui mm. rankkarin. Tälläkin kertaa Kingsin Olli-Pekka Korho... yritys on päätynyt kotkalaisvahdin hyppyysiin.

1 divisioonaan 7. lohkoa... ...taalla pelillä johtava Kings Kuopiosta oli liian kova... us sarjaporrasta alempana... ...avalle Butalle jalkapallon ...men cupin viidennellä kier-

roksella. Vierailija voitti Karhulan keskuskentällä käydyn kamppailun selvästi 5—1 (0—0) pissa, sillä kotkalaiset ovat jo selvittäneet tiensä lokakuun 13. päivänä Helsingin Olympiastadionilla pelattavaan pikkufinaaliin. Vastustaja siihen ha-

Butan ja Kingsin tiet saatta- vat kuitenkin vielä kohdata cu-

etaan kolmosdivisioonalaisista, ja Kings on varteenotettava ehdokas "pisun juurelle".

Buta pystyi torjumaan kuopiolaisten rynnistyksen ensi jaksolla, mutta toisen pelipuoliskon neljä ensimmäistä minuuttia olivat sitten isännille kohtalokkaita. Kings iski palkon kolme kertaa kotijoukkueen verkkoon.

Butan kavennus jakson kuudennella minuutilla hillitsi hetkeksi vieraiden vauhtia, mutta 75. ja 76. minuutin salamamaalit olivat sitten lopullinen niitti Kingsin voitolle.

Butan ykkönen oli takaisukuista huolimatta maalivahti Risto Saarilehto, joka torjui ensi jaksolla yhden rangaistuspotkunkin. Muut kotkalaiset olivat jo ilmeisen tyytyväisiä saavutettuun pikkufinaalipaikkaan.

Butan puolustukseksi on todettava, että se joutui ottelun ilman kärkkäitä kärkimiehiään Esa Puhakkaa ja Mika Kuusistoa.

Kuopiolaisten ykkönen oli libero Hannu Rönkkö, vaikka mies hukkasikin tuon Saarilehdon torjuman rankkarin. Keskikentällä Juha Pitkänen pyöritti pikkuhienoa savolaispeliä.

Maalit: 47 min. 0—1 Pertti Piskonen, 49 min. 0—2 Olli-Pekka Korhonen, 50 min. 0—3 Piskonen, 51 min. 1—3 Jari Ethonen, 75 min. 1—4 Tarmo Tikka, 76 min. 1—5 Kari Pasanen.

KTP jo 32 joukkoon

...KTP selviytyi jalkapallon ...men cupissa 32 parhaan ...kkoon, kun se kukisti Ran... ...län Pelitoverit 5—1 (2—1) ...lennen kierroksen ottelussa ...nsuussa keskiviikkona. ...atakylä pelaa III divisioo-...sa, ja ero joukkueiden taito-...sa näkyi selvästi, vaikka ...P olikin matkassa osittain ...amiehisenä.

...cupin kuudes kierros pela-...n heinäkuun 18. päivänä. ...onta suorittaneen Palloli-...a perjantaina. Kotkalaisten

seuraava vastus saattaa olla jo pääsarjatasoa, sillä SM-liigajoukkueet lähtevät nyt leikkiin mukaan.

KTP pelasi ensi jakson vahvasti, vaikkakin Rantakylä teki avausosuman. Jouni Ruikko roikutti 40 metristä kiusallisen laukauksen yli Kotkan maalia vartioineen Ari Pulkkisen.

Vesa Laurikainen tasoitti ottelun 31. minuutilla Marko Lindbergin syötöstä, ja Vladimir Patsko vei KTP:n 2—1 johtoon neljä minuuttia myöhem-

min maalivahdin torjuttua pallon eteensä.

Kotkalaisten kolmas osuma oli Laurikaisen henkilökohtainen taidonnäyte. 56. minuutilla mies tunkeutui koko puolustuslinjan läpi maalin astti.

84. minuutilla Patsko kasdettiin, ja Marko Härmä pussitti rankkarin, 1—4. Erotuomarin antamalla lisäajalla Härmä pääsi sitten hänkin tekemään toisen osumansa.

Rantakylä väsyi kotkalaisten vauhdissa toisella jaksolla, ja

isäntien otteet kävivät sääntöjenvastaisiksi. Vieraat säästyivät kuitenkin kolhuilta.

KTP joutui keskiviikkoillan cup-pelin ilman viittä vakiokoonpanon miestään. Jukka Vilkki kärsi LaPa-ottelun ulosajoa seuranneen pelikiellon, Petri Lindberg ja Jukka Piispa katsastavat Italian MM-kisat viikon ajan paikan päällä, kun taas Janne Solvang ja Jarkko Lönnblad jäivät kotiin työesteisinä.

Englannin valmentaja Bobby Robson löysi vaihtopenkiltä Belgia-pelin ratkaisijan. David Platt tekaisi voitto-osuman 11. hetkellä, kun vastustaja asennoitui jo rankkarikisaan. Maalintekijää rientää onnittelemaan Steve Bull.

Robson keksi juonet voittoon

Enzo Scifo arvasi, ettei päivä ollut belgialaisten.

Belgian jalkapallovelho Guy Thys antoi korkean arvosanan pelaajistolleen tiistaisesta Englanti-ottelusta yhden maalin kirvelevästä tappiosta huolimatta. Thys paimensi nyt Belgian maajoukkuetta 108. kerran ja ottelu oli miehen mielestä koko hänen valmentajamuransa paras.

— Totta kai olen pahuksen pettynyt. Hallitsimme kolmea neljäsosaa tapahtumista ja sitten hävisimme. Englantilaiset eivät pelanneet englantilaistain ja se oli meille pienoinen yllätys.

Olen ylpeä miehistöstäni, se olisi kyllä ansainnut jatkopaikan. Ja taktiikkaa ei muuttaisi miksikään, jos pelaisimme ottelun uudelleen. Thys mietiskeli.

Belgialaisten peliä keskikentällä mainiosti pyörittänyt Enzo Scifo tunnusti aavistaneensa joukkueensa kohtalon jo pelin aikana.

— Kun laukaukseni toisella jaksolla ponnahti Peter Shiltonin maalin tolppaan, tiesin, ettei nyt ole meidän päivämme. Brittien tehdessä maalinsa me valmistauduimme jo rangaistuspotkukilpailuun, mikä oli tietysti omaa hölmöyttämme. Tappio näin hyvän esityksen jälkeen on todella karvas pala mieltäväksi, Scifo suri.

Englannin valmentaja Bobby Robson huokaili pitkään helpotuksesta pelin jälkeen.

— Peli oli tosi vaikea. Kun Bryanin (Robson) joukkaantumisen vakavuus varmistui, täy-

tyi meidän keksiä uusia juonia. Yksi noista metkuista oli juuri David Platt, joka pelin ratkaisi.

MM-maalarit

MM-jalkapallon maalintekijätilasto neljännesvälierien jälkeen:
5 maalia: Tomas Skuhravy (Tslovakia).
4 maalia: Michel (Espanja), Roger Milla (Kamerun).
3 maalia: Lothar Matthäus, Jürgen Klinsmann ja Rudi Völler (L-Saksa), Salvatore Schillaci (Italia).
2 maalia: Careca ja Muller (Brasilia), Marius Lacatus (Romania), Michel Bilek (T-slovakia), Dragan Stojkovic, Darko Panov ja Davor Jozic (Jugoslavia), Gavril Balint (Romania), Bernardo Redin (Kolumbia).
1 maali: 57 pelaajaa.

Bologna:
Jalkapalloilun MM-kisat, neljännesvälierät:
Englanti—Belgia 1—0 (0—0), (0—0).
119. David Platt 1—0.
Erotuomari: Peter Mikkelsen, Tanska.
Yleisöä: 34 520.

Englannin maajoukkueluotsi Bobby Robson saa kiittää valmentajanvaistoaan brittien lyttyä Belgian tiukassa neljännesvälieräottelussa Bolognassa tiistai-iltana. Robson vaihtoi pelin 72. minuutilla Steve McMahonin David Plattiin ja tämä kiitti luottamuksesta tehden ottelun ainoan maalin jatkoajan vihonviimeisillä hetkillä.

Englanti selviytyi jatkoon ja kohtaa puolivälierissä ensi sunnuntaina ylätysjoukkue Kamerunin Napolissa.

Ottelun avausjakso oli miellyttävää jalkapalloviihdettä. Belgialaiset rakensivat näyttäviä sommitelmia yhden kosketuksen peliltä, kun taas britit pyrkivät ratkaisuihin suoraviivaisemmilla ratkaisuilla.

Lähimmäksi maalintekoa pääsi Belgia, kun sen kapteeni Jan Ceulemans tykitti 14 minuutin pelin jälkeen Peter Shiltonin veräjän pystypuuhun.

Scifokin osui tolpaan

Vain viitisen minuuttia toista jaksoa oli ehditty pelata, kun Shiltonin veräjän tolppa kolisi jälleen. Enzo Scifo lähetti 25 metristä hurjan kierteisen vedon kohti brittimaalia. Shilton heittäytyi epätoivoisesti torjuntaan, muttei saanut näppejään palloon. Veteraanimaalivahdin helpotukseksi pallo pomppasi pystytolpasta takaisin kentälle.

Ottelun toista jaksoa hallitsi Belgia, varsinkin sen alkua ja loppua.

Jatkoajan viime hetkillä tuli pelin ainoa maali. David Platt käänsi suoraan ilmasta englantilaisten vapaapotkun komeasti Michel Preud'hommen maalin ja ottelu oli sillä selvä. Peli oli joukkueiden 18:s maaottelu ja vain kerran Belgia on Englannin lyönyt.

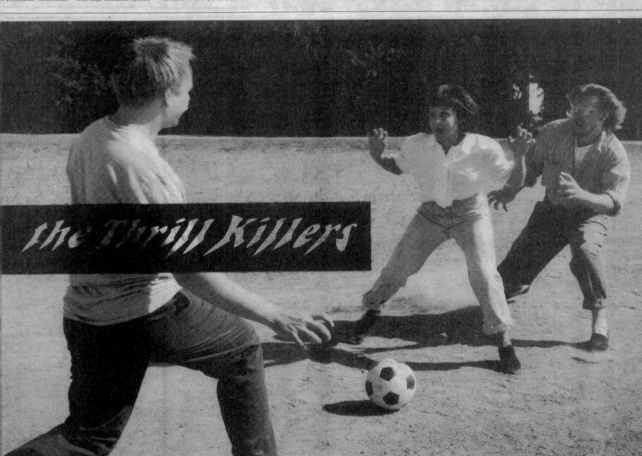

the Thrill Killers

Installaatio: Eija-Liisa Ahtila

18 Lauantai 30. kesäkuuta 1990

KOTKAN SANOMAT

Puh. vaihde
952-16 300

ISSN 0786-0579
Painopaikka: LEHTIKANTA OY
Kouvola

Konttori ja toimitus:
Kotkankatu Kapteeninkatu 14, Kotka
Postiosoite PL 27, 48101 KOTKA 10
Telekopio: toimitus 16 377
 ilmoitukset 16 382

Sirotumston
-Ilmestyy seitsemänä päivänä viikossa
Sanomalehtien Liiton jäsen

PALVELUPISTE
Karhula, Karjalantie 6, puh. 62 203
avoinna: ma–pe klo 8.30–16.30
ALUETOIMITUS JA KONTTORI
Hamina, Satamakatu 7, puh. 45 255
avoinna: ma–pe 8.30–13, 13.30–16.30

Toimitusjohtaja Antero Anttila
Hallintojohtaja Antti Mäkelä
Levikkipäällikkö Pirjo Skog
Ilmoituspäällikkö Seppo Karjalainen

JAKELUPÄIVYSTYS
– jakeluhäiriöt
Kotka, puh 181 968
Karhula, puh. 62 203
Lovisa, puh. 915-52 028
ark. 6.30–9.00 la–su 6.30–10.00
Hamina, puh. 40 577
ark. 6.30–7.30 la–su 6.30–9.00

TOIMITUSSIHTEERIT 951-251 781

VASTUU VIRHEISTÄ

TILAUSHINNAT KOTIMAA

Installaatio: Eija-Liisa Anttila

Sotilastapaturmalaki parantamaan varusmiesten asemaa

Varusmiehinä, kertausharjoituksissa ja YK-joukoissa vammautuvien tai surmatuvien aseman parantamiseksi ehdotetaan säädettäväksi erityinen sotilastapaturmalaki. Tarkoituksena on, että lain antama korvaisturva kattaa myös vapaa-ja loma-ajan turmat ja nuorten ammatillisen kuntoutuksen, jota ei korvata nykyisen sotilasvammalain perusteella. Hallitus antaa ehdotuksen eduskunnalle esityksen laista. Se on tarkoitettu tulemaan voimaan ensi vuoden alusta.

Varusmiespalvelukseen määrätään vuosittain noin 31 000 miestä. Sotilasvammalain mukaista korvausta maksetaan vuosittain noin 1 000:lle. Heistä noin 100 saa jatkuvaa tukea.

Kertausharjoituksiin osallistuvista 50 000 miehestä noin 250 saa vuosittain sotilasvammakorvausta. YK-joukkoihin kuuluvista 1 500 miehestä korvausta saa noin 60.

Sotilasvammalaki tuli voimaan vuonna 1948. Sitä on muutettu vuosien mittaan moneen kertaan. Tavoitteena on kuitenkin ollut etupäässä ikääntyvien sotainvalidien korvausturvan parantaminen. Esimerkiksi ammatillinen kuntouttaminen on kokonaan tämän lain ulkopuolella. Kuitenkin nuorten kuntouttamisen tulokset ovat hyviä, joten ammatillisen kuntoutuksen ajan tuen tarve pyritään tyydyttämään uuden lain avulla. Toisaalta tapaturmavakuutusta ei voi suoraan so-

veltaa varusmiehiin.

Esitys sotilastapaturmalaista vastaa tapaturmavakuutusjärjestelmää, mutta ottaa huomioon varusmiespalvelun erityispiirteet. Esimerkiksi tapaturma- tai perhe-eläkkeen perusteena olevan vuosityöansion määrittely on nuorten asevelvollisten kohdalla vaikeaa. Sen vuoksi vähimmäisvuosityöansio ehdotetaan arvioitavaksi niin, että se vastaa työssä käyvien suomalaisten keskimääräistä ansiotasoa.

Keskimääräinen ansiotaso oli esimerkiksi vuonna 1989 noin 70 000 markkaa. Vuosityöansion vähimmäismäärä olisi siten ollut 35 500 markkaa. Päivärahaa maksettaisiin sen perusteella, mutta eläkkeen perusteena olisi kaksinkertainen vähimmäisvuosiansio eli noin 70 000 markkaa.

Tapaturma- ja perhe-eläkkeen lisäksi sotilastapaturmalain mukaisia korvausmuotoja olisivat mm. päiväraha, haittaraha ja kuntoutuksen kustannusten korvaus. Päivärahaa maksettaisiin yleensä vasta palveluksen päätyttyä enimmillään vuoden ajan. Jos vahingoittunut ei ole parantunut, maksettaisiin tämän jälkeen tapaturmaeläkettä. Haittaraha korvaisi vahingoittumisen tai sairastumisen jokapäiväiselle elämälle aiheuttamaa haittaa.

Tasa-arvoa ei kuolemassakaan

Työntekijät kuolevat ennen toimihenkilöitä

Edes kuolema ei kohtele tasa-arvoisesti eri väestöryhmiä, sillä paremmin koulutetut henkilöt elävät pidempään kuin vähemmän koulutetut. Erot väestöryhmien kuolleisuudessa ovat kasvaneet parin viime vuosikymmenen aikana, ilmenee Tilastokeskuksen ja Helsingin yliopiston sosiologian laitoksen tutkimuksesta. Erityisoikeutan kuolevat keski-ikäisten miesten ryhmässä. Vuosista 1971–75 vuosiin 1981–85 toimihenkilöiden kuolleisuus pieneni 27 prosenttia. Erikoistumattomien ammattitaidottomien työntekijöiden kuolleisuus pieneni samana aikana vain 13 prosenttia.

Pitkälle koulutettujen ylempien toimihenkilöiden elinikä on selvästi pidentynyt ja ennenaikaisen kuoleman vaara vähentynyt. Vähän koulutetut työntekijät kuolevat ennenaikaisesti selvästi todennäköisemmin kuin koulutetut toimihenkilöt. Myös työntekijöiden lapset kuolevat todennäköisesti aiemmin kuin toimihenkilöiden lapset. Suurin kuolemanvaara on ammattitaidottomilla miehillä.

Sosiaaliryhmittäiset kuolleisuuserot olivat lapsilla selviä tuhannesta viisi vuotta täyttäneistä ylempien toimihenkilöiden pojasta kuoli kaksi ennen 15:ttä syntymäpäiväänsä. Työntekijöiden pojista kuoli kolme ja maanviljelijöiden neljä. Tytöillä nämä vuosilta 1981–85 mitatut erot ovat pienempiä. Erot korostuvat tapaturmaisissa kuolemissa.

Alkoholi tappaa työntekijämiehiä

Eniten kuolleisuusero kasvoi väestöryhmittäin keski-ikäisten miesten ryhmässä. Työoloryhmien kuolleisuudessa ovat kasvaneet parin viime vuosikymmenten aikana, ilmenee Tilastokeskuksen työntekijöiden kuolleisuus pieneni 27 prosentia. Erikoistumattomien tutkimuksesta. Erivoivuus kuoleman odessa. Tutkimus julkistettiin perjantaina.

Alempien toimihenkilöiden, maanviljelijöiden ja ammattitaitoisten työntekijöiden kuolleisuus ei miehillä vaihdellut paljoakaan. Suurimpia miesten sosiaaliryhmien väliset kuolleisuuserot olivat 35–49-vuotiailla.

Työntekijämiehet kuolivat usein alkoholimyrkytyksiin, hengityselinten tauteihin, tapaturmiin, keuhkosyöpään tai tapaturmaiseen itsemurhan. Muissa Pohjoismaissa ammattitaidottomien miestyöntekijöiden kuolleisuus ei poikkea yhtä paljon muiden ryhmien kuolleisuudesta kuin Suomessa.

Verenkiertoelinten tauti oli ylä harvemman ylemmän toimihenkilön kuolinsyy tutkimuksen aikana edetessä. Tämä kasvatti ryhmien kuolleisuuseroa. Myös ylempien toimihenkilöiden itsemurhat vähenivät enemmän

kuin muiden.

Naiset kuolevat keski-ikäisinä harvemmin kuin miehet. Naisten sosiaaliryhmien väliset erot ovat pienempiä kuin miesten eivätkä ne suurentuneet tarkasteluaikoilla. Kuolemansyynä kohdunkaulansyöpä aiheutti suurimpia sosiaaliryhmien välisiä eroja.

Erot pysyvät koko elämänkaaren

Tutkimusryhmää johtanut professori Tapani Valkonen on yllättynyt siitä, että kuolleisuuserot säilyvät hyvin pitkälle vanhuuteen.

– Perusasteen koulutuksen saaneiden kuolleisuus oli vielä 85–89-vuotiailla noin 20 prosentia suurempi kuin pitkälle koulutettujen. Työntekijöiden, maanviljelijöiden ja alempien toimihenkilöiden kuolleisuus oli aina 90–94-vuotiaisiin asti suurempi kuin ylempien toimihenkilöiden. Nämä tulokset koskevat sekä miehiä että naisia, selvittää Valkonen.

Kaikkiaan vanhusten keskimääräinen elinikä pieneni selvästi vuodesta 71 vuoteen 85. 60-vuotiaan naisen odotettavissa oleva elinaika kasvoi noin kolme ja miehen noin kaksi vuotta. Vuonna 1985 naisilla elinajan odottettiin olevan jäljellä 21,5

ja miehillä 16,3 elinvuotta.

Kuolleisuustilastot mittaavat Valkosen mukaan hyvinvointia. Tutkimus itse asiassa kaunistaa tuloksia, sillä ne joilla on menyt kaikkein huonoimmin ovat jo kuolleet. Työikäisistä miehistä on kuollut noin 30 prosenttia.

Kääntäen kuolleisuustutkimusta voitaisiin nimittää eloonjäämistutkimukseksi. Se kertoo niistä, jotka eivät ole kuolleet ennenaikaisesti.

Terveet menestyvät

Tutkimuksessa ei analysoitu tulosten syitä. Tapani Valkonen on miettinyt niitä kokemustensa ja ulkomaisten selvitysten pohjalta.

– Englantilaisten tutkimusten mukaan erot perustuvat valikoitumiseen. Ylempiin toimihenkilöihin valikoitua terveitä ihmisiä, koska terveillä on tarmoa pitkäjänteiseen opiskeluun ja elämän suunnitteluun. He ovat jonkinlaista etujoukkoa, jotka seuraa aikaansa ja omaksuu terveyskasvatuksen suosituksia.

– Ruotsalaistietojen mukaan kolmasosa kuolleisuuserosta johtuu raskitavasta työstä, huomauttaa Valkonen.

Hänen mukaansa kuolleisuuserot kertovat myös terveydenhuoltopalvelujen erilaisesta käytöstä. Pääkaupunkiseudulla pal-

velujen käyttö on eniten maassa jakautunut yksityijulkisen välille. Tämä näkyy erityisesti myöskin, sillä alueella ylempiin ryhmittäiset kuolleisuuserot ovat maan suurimmat.

Tutkimus huomioitava terveyspolitiikassa

Ylilääkäri Tapani Melkas pitää sosiaali- ja terveysministeriön huomauttaa, että kuolleisuustutkimus on otettava huomioon päätettäessä terveyspoliittikan tulevaisuudesta. Hänen mielestään siirtyminen painottamaan ennaltaehkäisyä vasta hyvinvoinnin tilaikasta kiljaritupoliitikkaan rastaisi sosioekonomisten ryhmien välisiä eroja entisestään.

Tämä on vastoin Terveyttä kaikille vuoteen 2000 -ohjelmaa, sillä sinä pyritään maan yhteiskunnan henkilaineellisia voimavaroja.

Tilastokeskuksen ja Helsingin yliopiston tutkimus on sainväliisesti poikkeuksellisen laaja, ja siinä on selvitetty nenaikaisen kuoleman yhteyttä eri sosiaali- ja koulutusmissä.

Tutkimuksessa on käytetty kolmea äärryhmäki lapsia (34-vuotiaat), keski-ikäisiä (64-vuotiaat) ja vanhuksia (täyttäneet). Työ perustuu Tilastokeskuksen kuolleisuustutkimuksen väestölaskenta-aineistoihin vuosina 1971-85.

Mansikanpoimijoita Petroskoista ja Virosta Suonenjoelle

Yhteensä 127 virolaista ja petroskoilaista opiskelijaa poimii mansikoita tänä kesänä Suonenjoen mansikkaviljelmillä. Sisäministeriön ulkomaalaisosasto on myöntänyt heille työluvat. Poimijoiden saapuminen Keski-Savoon on kiinni vielä viisumeista joita järjestel-

dän kotimaassaan.

Poimijoiden on määrä saapua Suonenjoelle heinäkuun alussa. Heidät sijoitetaan eri tiloille, joissa heitä odottaa noin kuukauden pituinen työrupeama mansikkapelloilla.

Ulkomailta tuleva apu helpottaa merkittävästi Suonenjo-

pulaa. Jo vuosikausia viljelmillä on ollut vaikea saada työvoimaa kotimaasta, joten Suonenjoen kaupunki on suunnannut katseensa maamme rajojen ulkopuolelle.

– Suonenjoella oli viime vuonna kokeiluluonteisesti parivia kokemuksia. Otamme siksi myös tänä vuonna entistä enemmän ulkomaalaista työvoimaa, sanoi Suonenjoen kaupunginjohtaja Markku Jaatinen.

Jaatinen arvelee poimijapulan johtuvan mm. siitä, että mansikkaviljelmät ovat laajentuneet Etelä-Suomessa.

KYSY VIELÄ

VASTAUKSET
1. Ilmari Turja
2. Jukka Virtanen, Aarre F.
3. Matti Kuusla
3. 11 m.
4. Kankaanpään
5. Majoitus- ja ravitsemus
6. Prokofjev
7. Vaikeakoski – Tampere
8. Geneves sä
9. Forssassa

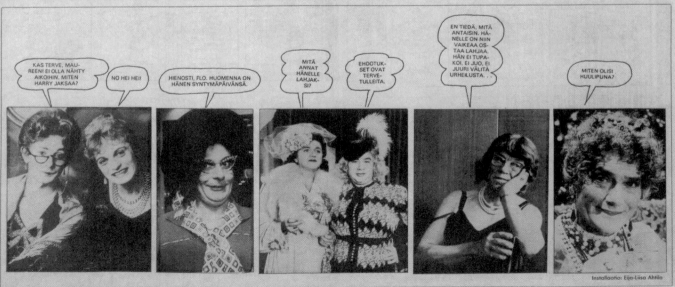

HELLYYSLOUKKU on suorakaiteen muotoiseen hämärään tilaan rakennettu installaatio, jonka osia ovat viisi diakuvaa, ääninauha, suurikokoinen dialogiteksti, seinälle ripustetut puiset elementit ja huonetta kiertävät leveät väriraidat. Teos rakentuu esitykseksi päättyneestä rakkaussuhteesta. Sen eri elementit muodostavat menneiden tapahtumien rekonstruktioon.

Viisi seepianväristä diakuvaa heijastetaan vastapäisellä seinällä oleville suurille laatikkomaisille ulokkeille. Kuvat tulevat näkyviksi osuessaan raskaan elementin sileäksi hiottuun valkoiseen pintaan, mutta ne eivät materialisoidu vaan jäävät valona ilmaan. Ne muodostuvat kohtaamispinnassa ottamatta pysyvää hahmoa. Kuvat esittävät tilanteita kahden henkilön yhteisestä menneestä ajasta. Kuhunkin elementtiin heijastuu vain yksi kuva, joka ei vaihdu.

Ääninauha leikkaa hämärän tilan intiimiyteen julkisten tilojen äänimaailman. Se koostuu fragmenteista, jotka on nauhoitettu erilaisissa läpikulkupaikoissa, kuten rautatieasemalla, metrolaitureilla, odotussaleissa. Tilan läpi päästä päähän kulkevien askelten ääni tuo teoksen esitystilan läsnä olevaksi. Muutaman tahdin mittaiset otteet vanhoista listahiteistä kertaavat kuvien nostalgisia aineksia. Äänimaailma kannattelee tilailluusiota ja teoksen emotionaalisia tasoja sekä luo mielikuvia diojen rinnalle.

Seinälle on punaisin kirjaimin painettu taiteilijan ja näyttelijän välinen dialogi. Se muodostuu ranskalaisin viivoin etenevistä repliikeistä. Tekstissä ei mainita puhujien henkilöllisyyttä: siinä keskustelee kaksi toisilleen tuttua ihmistä. Tekstistä ei myöskään käy ilmi keskustelijoiden sukupuoli. He puhuvat menneiden tapahtumien uudelleen esittämisen ongelmista, todella tapahtuneen ja asioille muodon antamisen suhteesta. Tähän problematiikkaan liittyen puhujiksi on valittu taiteilija ja näyttelijä.

HELLYYSLOUKKU-installaatio on jonkinlainen elokuvan ja esityksen keinoja käyttävä tilaan sulkeutuva teos. Tilaa kiertävät värilliset design-raidat määrittelevät koko tilan merkityksi objektiksi. Teoksen teemana on yritys rakentaa jotakin tapahtunutta uudelleen esiin. Se käy keskustelua todella tapahtuneen ja sen välittämisen mahdollisuuksista – fiktion, emootioiden, esteettisen ja toden läsnäolosta merkityksiä hahmotettaessa.

HELLYYSLOUKKU syntyi talvella 1991 Lontoossa, kun Persianlahden sota syttyi. Samana sodan alkamisen päivänä TV uutisoi tapahtumia: uutisointia varten oli valmiina loppuun asti viimeistellyt sota-alueen kartat joukkojen liikkeitä mukailevine animointeineen, muu graafisen suunnittelun arsenaali, sekä koko välitysteollisuuden tulkintakoneisto.

TENDER TRAP is an installation in a rectangular dimly lit space. It consists of five projected slides, an audio tape, a large dialogue text, wooden elements hung on the walls and wide coloured stripes encircling the room. This work is constructed as a representation of a love affair that has ended, and its various elements form a reconstruction of past events.

Five sepia-toned slides are projected onto large box-shaped protrusions on the opposite wall. The pictures become visible upon being projected on the white, smoothly polished surface of the heavy elements. They are not, however, materialized, but remain in the air as light. The image form at the interface surface, but they do not take on a permanent shape. Only one picture, which does not change, is projected onto each element.

The audio tape cuts the world of sound of public spaces into the intimacy of the dimly lit space. It consists of fragments recorded at various locations where people pass through, such as railway stations, underground platforms and waiting rooms . The sound of footsteps going through the space from one end to another makes the gives presence to the space in which this work is presented. Excerpts of a few bars from old hit singles repeat the nostalgic elements of the images. The audio world of the work supports the illusion of space and the emotional levels of the work, creating associations alongside the projected slides.

Printed in red letters on the wall is a dialogue between the artist and an actor. Their respective lines are marked with dashes. The text does not mention the identity of the speakers: they are two persons familiar with one another. Nor does the text reveal their gender. They speak of the problems of representing again the events of the past, of the relationship of things that have really happened with the process of giving form to things. With these problems in mind, an artist and an actor were chosen to be the speakers.

TENDER TRAP is a work enclosed in a space and employing the means of film and performance. The coloured design stripes encircling the space defined it as a whole to be a marked object. The theme of the work is an attempt to reconstruct for presentation something that has happened. It enters into a dialogue of a real event and the possibilities of presenting it – the presence of fiction, emotions, the aesthetic and truth in outlining meanings.

TENDER TRAP was made in the winter of 1991 in London when the Gulf War broke out. On the same day as the war began the events were featured on television newscasts. The news studios immediately had carefully finished maps of the war zone with animated troop movements, an arsenal of graphic design and the whole interpretative machinery of the communications industry at their disposal.

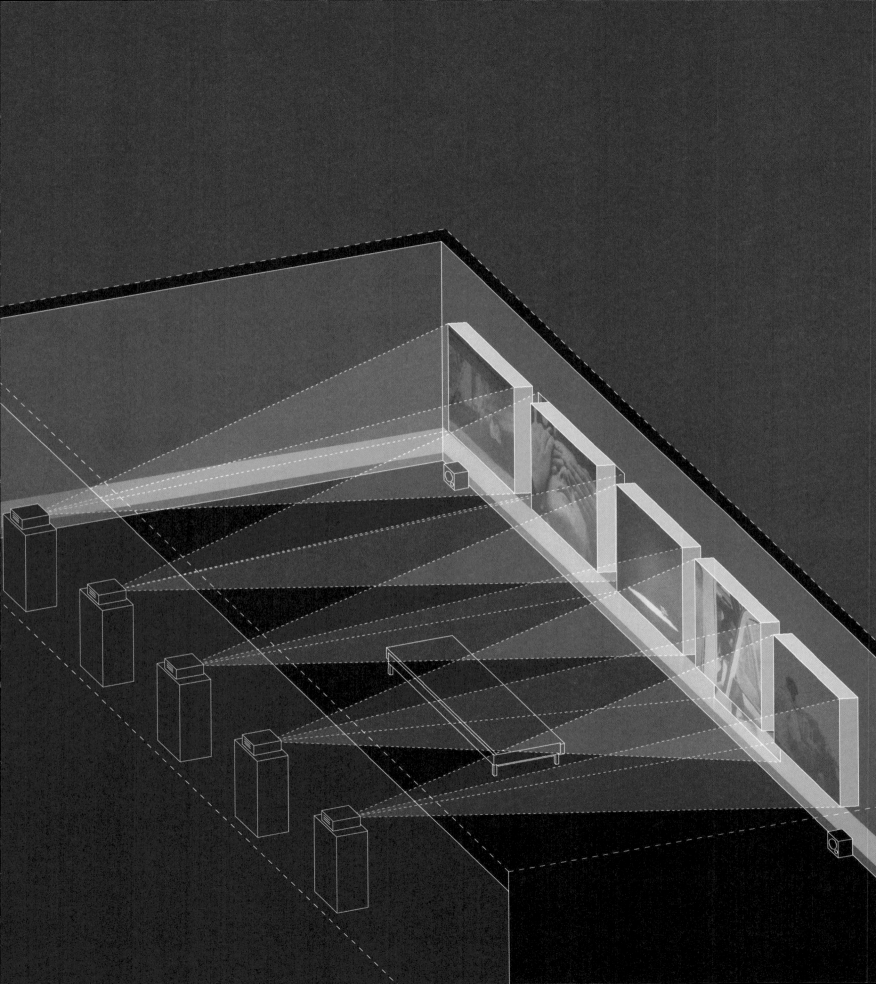

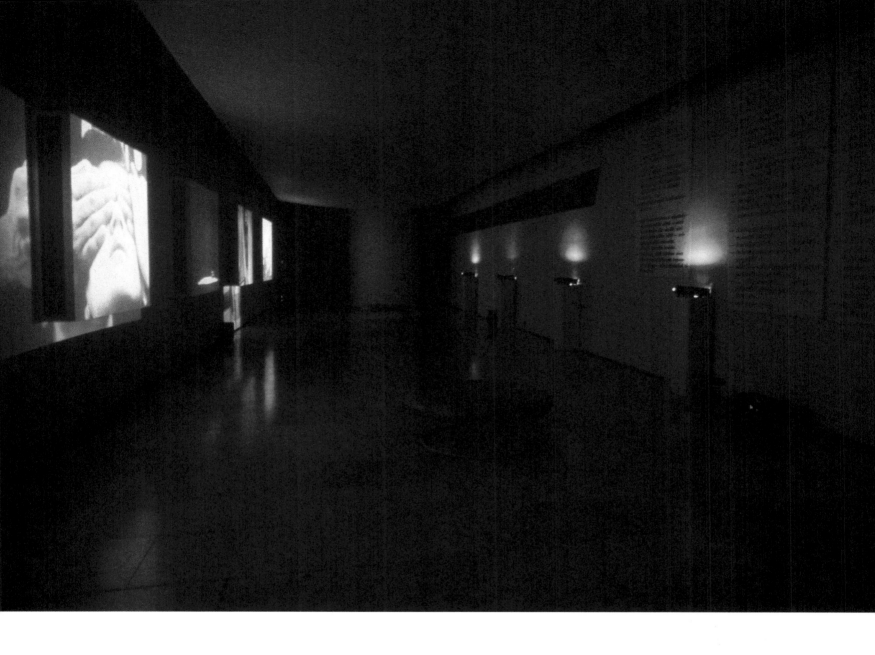

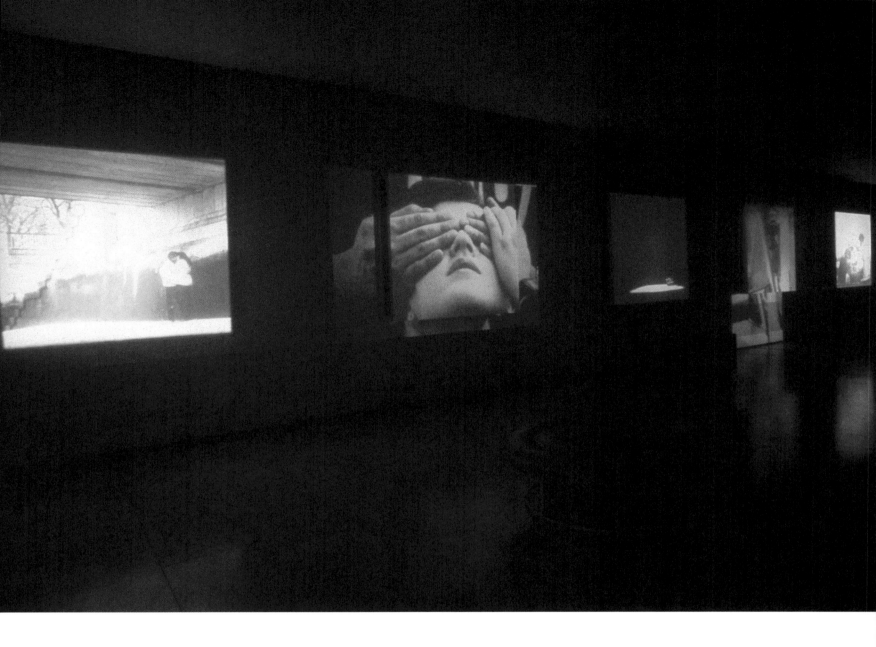

DIALOGI
/ NÄYTTELIJÄN JA TAITEILIJAN VÄLILLÄ

- Hei.
- Hei... Mitä kuuluu?
- Kiitos hyvää - olen ajatellut sinua paljon. Entä sinulle?
- Ihan all right. Olen yrittänyt saada sinua kiinni.
- Mistä? Olen ollut pois kaupungista.
- Niin minäkin. Minulla on kahden kuukauden kiinnitys teatterissa Skotlannissa, Dundeessa - tiedätkö?
- Mmm... en.

- Olen kaivannut keskustelujamme.
- Kävin katsomassa näyttelysi. Minä pidin siitä - mitä kauemmin olin siellä, sitä enemmän pidin siitä - erityisesti siitä naisesta.
- Niinkö? Hauska kuulla.
- Tiedätkö, siitä lähtien olen oikeastaan toivonut tapaavani sinut - olen ajatellut sitä paljon.

- Muutamat ystäväni ovat tunnistaneet minut näyttelystä.
- Todellako?
- Minun hymyni, minun eleeni, minun ääneni...
- Kuka niin sanoi?
- Minulla on edelleen ystäviä, jotka sekä käyvät taidenäyttelyissä että tapaavat minua.
- Se et ole sinä - tiedätkö?
- Hei - ne ovat minun kuviani, minun ajatuksiani, minun tunteitani!
- Mutta se on näyttelijä.
- Lopeta jo! Kuka se sitten oli, joka teki sinut onnelliseksi aina uudelleen ja uudelleen?
- Koko näyttelysi on dokumentti meistä.
- Kuinka niin? Se on taideteos. Tuhannesta ja yhdestä syystä!

- Niin? - Etkö hyväksy kuvan ja kohteen suhdetta?
- ... erityisesti siksi, että se näyttää siltä ja kaikki sanovat niin.
- Nyt ymmärrän.

- Minua häiritsee, että sinä suhtaudut elämään sillä tavoin.
- Millä tavoin?
- Niin kuin kaikki olisi sinun: Sinä haluat esittää asioita todellisesta elämästä, mutta et kuitenkaan näytä niitä niin kuin ne ovat.
- Niin kuin ne ovat? Valehtelenko minä?
- Elämä on luultavasti sinulle peili, joka heijastaa sinun fantasia-maailmaasi.
- Ja sinä luot todellisuutesi esiintymällä. Tapasi käyttäytyä mahdollistaa merkityksen.
- Syytätkö minua teeskentelemisestä?

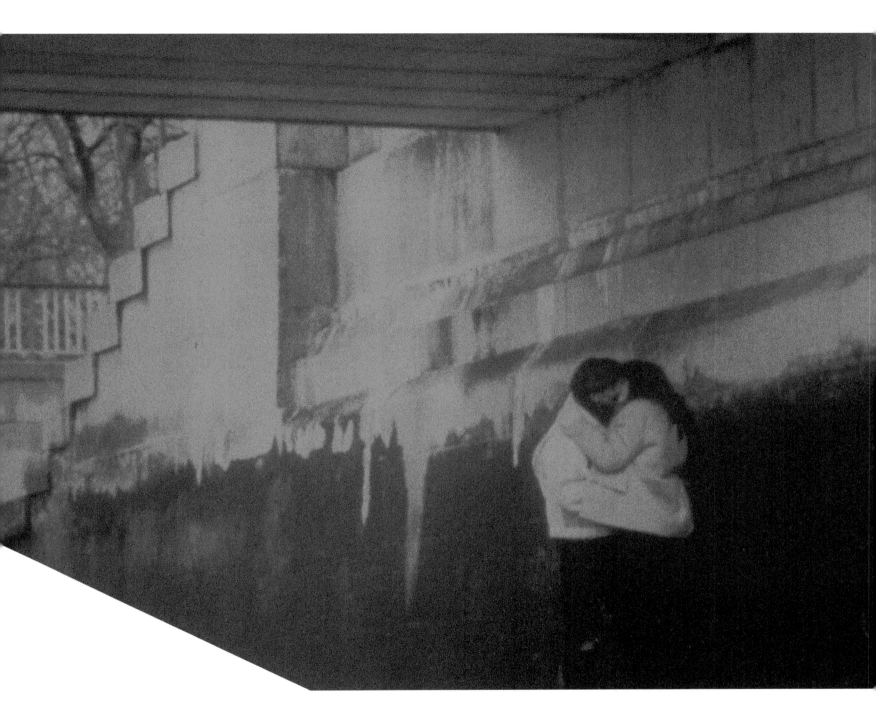

- Koko ajan kun luulin sinun rakastavan minua rakastitkin vain tuota hahmoa minussa. Sen lisäksi, että varastit minun ruumiini ja ajatukseni, annoit ne jollekin toiselle.
- Mutta sinä olet näyttelijä, etkö olekin?
- Olen myös olemassa.

- Mitään ei ole jäljellä siitä, mitä se todella oli.
- Minäkin kaipaan sitä - on vain jäljellä kuvat.
- Jopa ihonväri on enää yksi harmaaskaalan tapahtuma.
- Ja asentomme pelkkää sommittelua.
- Kuvakulmia, valon ja varjon dramaturgiaa, klassinen kultainen leikkaus, seepian sävyjä ja nostalgisia vääristymiä...
- Sinä pidät siitä!
- Ehkäpä.

- Kuitenkin.
- Se on valon ja pinnan kosketuksessa, etäisyyksissä, heijastuksissa, klisheiden välillä, epäselvyydessä, rytmissä, sokeudessa...
- Tekisin kaiken koska tahansa uudelleen kultaseni.

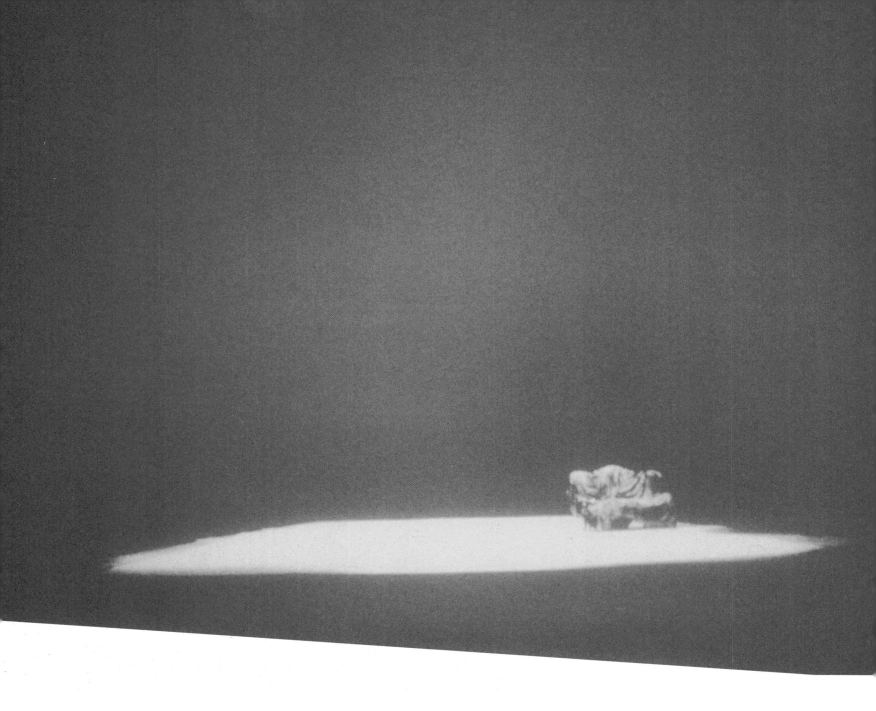

DIALOGUE
/A DIALOGUE BETWEEN AN ACTOR AND AN ARTIST

- Hi!
- Oh hi...how are you?
- I'm fine thank you - I've been thinking about you a lot lately. How are you?
- OK, I guess. I've been trying to reach you.
- Where? I've been out of town.
- Me too. I have a two-month commission to a theatre in Dundee, Scotland - did you know that?
- mmmm...no.

- I've missed our conversations.
- I went to see your exhibition - I liked it - the longer I stayed the more I liked it - especially that woman.
- Really? I'm glad to hear it.
- You know, ever since, I actually wanted to meet you - it's been on my mind constantly.

- Some of my friends recognized me at the show.
- Really?
- My smile, my gestures, my voice...
- Who told you this?
- Well, I still have friends who not only visit art galleries but also see me socially.
- It's not really you - you know that, don't you?
- Hey! - They're pictures of me, my thoughts, my feelings!

- But it's an actor.
- Come on! Then who made you happy again and again?

- Your entire exhibition is a documentary of us.
- What do you mean? It's a work of art.
- For a thousand and one reasons!
- So! - Don't you accept the relationship between a picture and its object?
- ...especially since it looks like it and everybody says so.
- Oh, I see.

- It disturbs me that you take such a view of life.
- What view?
- As if everything belonged to you: you want to show things from real life, but you don't show them as they really are.
- As they really are? You mean to say I'm lying?
- To you, life is probably just a mirror reflecting your own fantasies.
- And you create your reality by acting. Your behaviour makes meanings possible.
- Are you accusing me of pretending?

- All the time when I thought you loved me, you only loved that figure in me. Besides stealing my body and my thoughts, you gave them to somebody else.
- But you are an actor, aren't you?
- But I also exist.

- There's nothing left of what it really was.
- I miss it too - we only have the pictures left.
- Even the colour of my skin is now but an event in a scale of grey.
- And our positions are nothing but compositions.
- Angles, the dramaturgy of light and shadow, the classic golden section, tones of sepia and nostalgic distortions.
- You do like it!
- Possibly.
- Nevertheless.
- It's in the touching of light and surface, in distances, reflections, between the clichés, in vagueness, rhythm, blindness...
- I'd do it all over again any time, my darling.

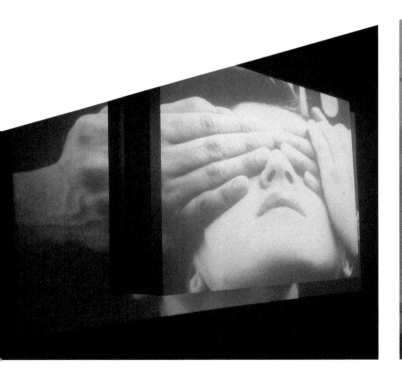

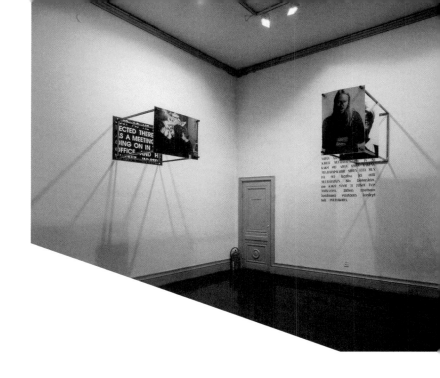

DOING IT

DOING IT on valokuva- ja teksti-installaatio, joka koostuu kolmelle seinälle kiinnitetystä kolmesta metallikehikosta, jotka kannattelevat viittä valokuvaa. Kuhunkin kokonaisuuteen liittyy seinälle kuvien alle tai viereen asetettu tarrakirjain teksti. Huoneen neljättä seinää peittää suuri värillinen kangas.

Teoksen lähtökohtana on muukalaisuus ja pakolaisuus. Se käsittelee saapumista vieraaseen ympäristöön, oman identiteetin asettumista tuntemattomaan paikkaan ja tästä muodostuvan kolmannen tilan todellisuutta. Johonkin kielestä toiseen tehtyjen käännösten välille on syntynyt uusi maailma, jossa asiat ovat olemassa irrallaan pitkin tilaa ja jossa merkitysten syntymisen prosessi ei ole huomaamattoman sujuva.Tässä tilassa asiat tehdään uudelleen ja arkipäiväisen olemus on jatkuvaa siirtymistä itsen ja toiseuden rajan yli.

Teoksen valokuvia kannattelevat kehikot on asetettu vähän katsojan pään yläpuolelle ja valaistu spotein niin, että niistä syntyy heittovarjot valkoiselle seinälle. Valo jää huoneen yläosaan ja kehikkojen alapuolelle huoneeseen muodostuu tyhjä rajattu tila, kuin pieni alue koripallon pelaamista varten, alue joka on merkitty liikkeelle. Seinillä olevat kuvat ja tekstit puhuvat yhteydenotosta ja torjumisesta: me kutsumme sinut pysymään kotonasi. Kutsukortin pohjana on talouspaperi. Ne vitsailevat yhtenäisyyden ja sulautumisen ajatuksilla: seinälle kirjoitettu vitsi on tyly, tyhmä ja karkea niinkuin itse ajatusmalli sen taustalla.

DOING IT is an installation of photographs and text, consisting of three metal frames attached to the wall. The frames support five photographs. Each piece includes a text of sticker lettering on the wall under the pictures or next to them. The fourth wall is covered by a large colourful cloth

The starting points of this work are the state of being an alien and the refugee experience. It deals with arrival in a strange environment, the settling of one's identity in an unknown place, and the reality of the third space that is thus created. Somewhere in between the translations from one language to another a new world is born where things exist unattached throughout the space and where the process of the birth of meanings is not unnoticeably fluent. In this space, things are done again and the essence of the everyday is of continuously crossing the border between self and alterity.

The frames supporting the photographs are placed slightly above the heads of the viewers and lit with spotlights casting shadows on the white wall. The light remains in the upper part of the room and beneath the frames there is an empty delimited space, like a small basketball court, an area marked for movement.

The photographs and text on the walls tell of making contact and rejection: we invite you to remain at home. The invitation card is printed on a picture of a kitchen roll sheet. The texts and images make jokes about the ideas of unity and assimilation. The joke written on the wall is harsh, stupid and cruse, just like its underlying model of thought.

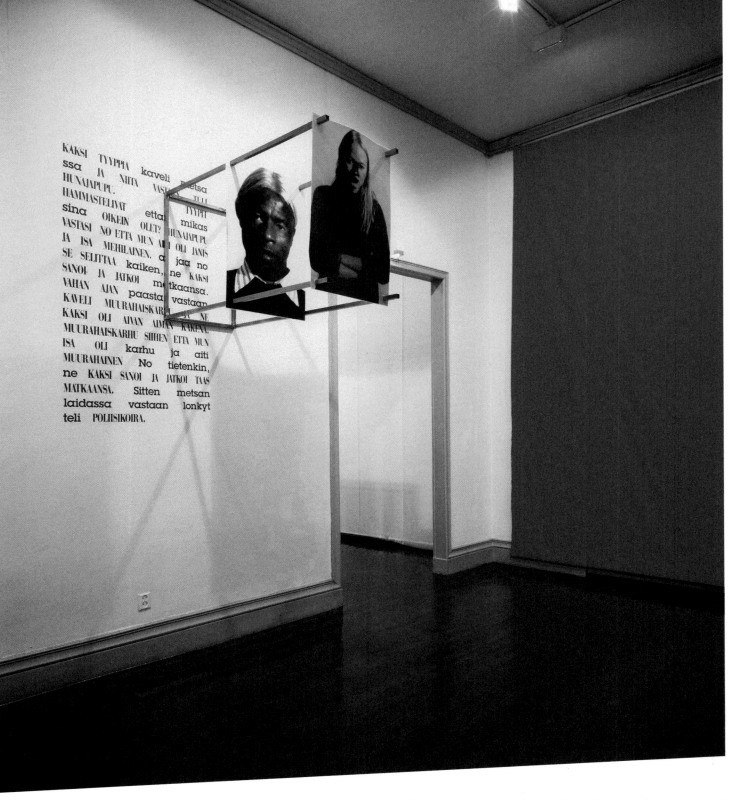

Kaksi tyyppiä käveli metsässä ja niitä vastaan tuli hunajapupu. Tyypit hämmästelivät, että mikäs sinä oikein olet? Hunajapupu vastasi, no että mun äiti oli jänis ja isä mehiläinen. Ai jaa no se selittää kaiken, ne kaksi sanoi ja jatkoi matkaansa. Vähän ajan päästä vastaan käveli muurahaiskarhu ja ne kaksi oli aivan äimän käkenä. Siihen muurahaiskarhu että mun isä oli karhu ja mun äiti oli muurahainen. No tietenkin, ne kaksi sanoi ja jatkoi taas matkaansa. Sitten metsän laidassa vastaan lönkytteli poliisikoira.

Two guys were walking in the woods when along came a honey bunny. The guys wondered and asked, "What are you really?" The honey bunny replied, "well my mother was a hare and my father was a bee". Alright, that explains everything, said the two guys and went on their way. After a while they met an ant bear, and they were astonished. And the ant bear told them that its father was a bear and its mother was an ant. Why of course, they replied, and kept on going. And then at the edge of the forest a police dog came trotting along.

DOING IT

We invite you doing it at home welcome

On olemassa suuret määrät ihmisiä, jotka elävät uudessa maailmassa, jossain kielestä toiseen tehtyjen käännösten välillä. Paikan nimi on joko Place tai Space - vaikea sanoa, koska useimmat siellä puhuvat englantia, mutta ääntävät sitä niin kehnosti ja eri tavoin, että on hankalaa tietää, mitä he todella sanovat.

We invite you doing it at home, welcome

There are great numbers of people who live in a new world, somewhere in between translations from one language to another. The location is either Place or Space – it is hard to say, because most people there speak English, although they pronounce it so badly and in so many different ways that it's hard to know what they're really saying.

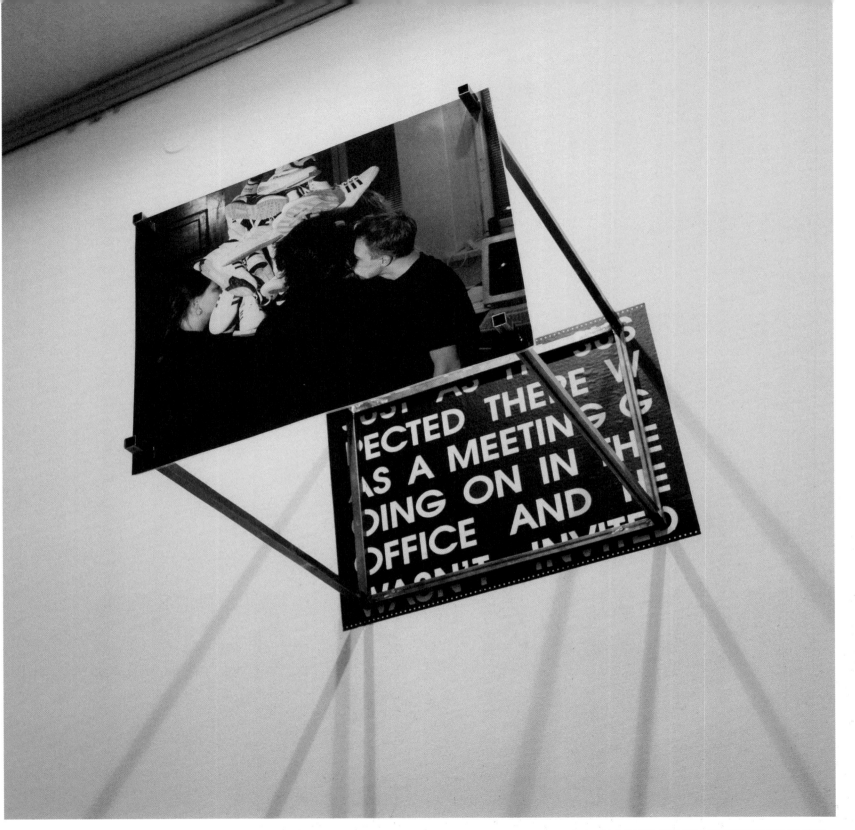

Just as he suspected, there was a meeting going on in the office and he wasn't invited.

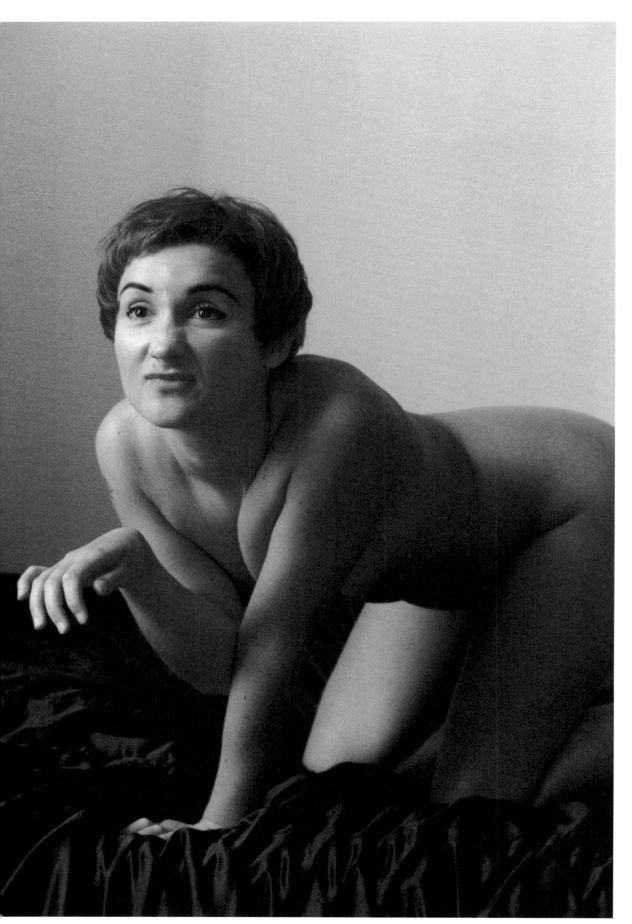

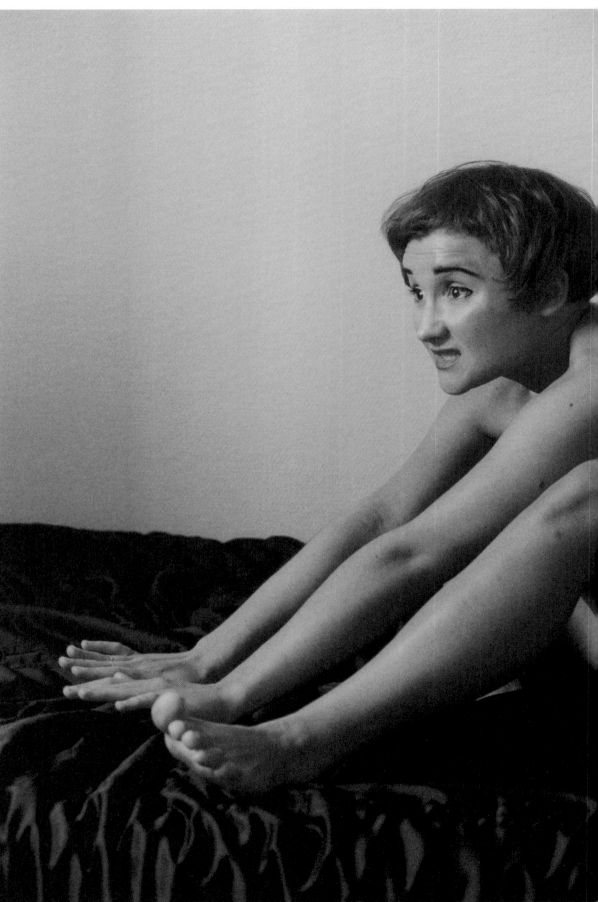

KOIRAT PUREVAT / DOG BITES

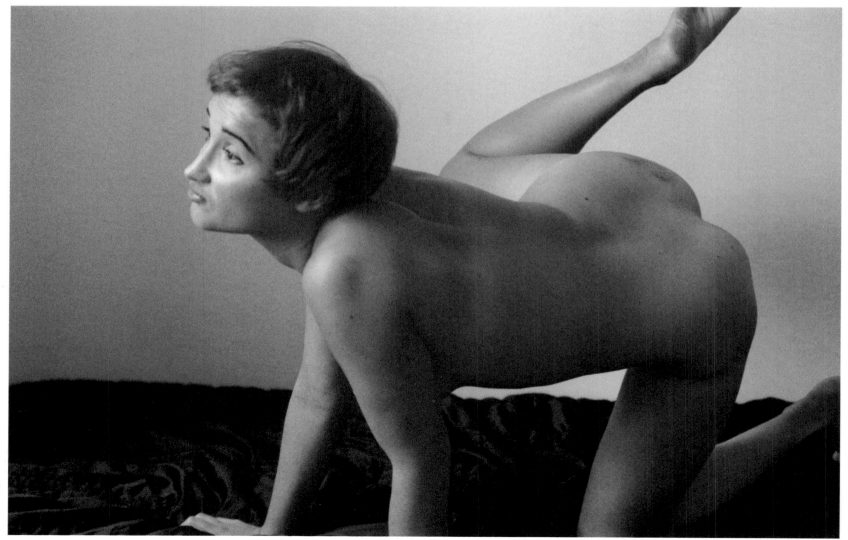

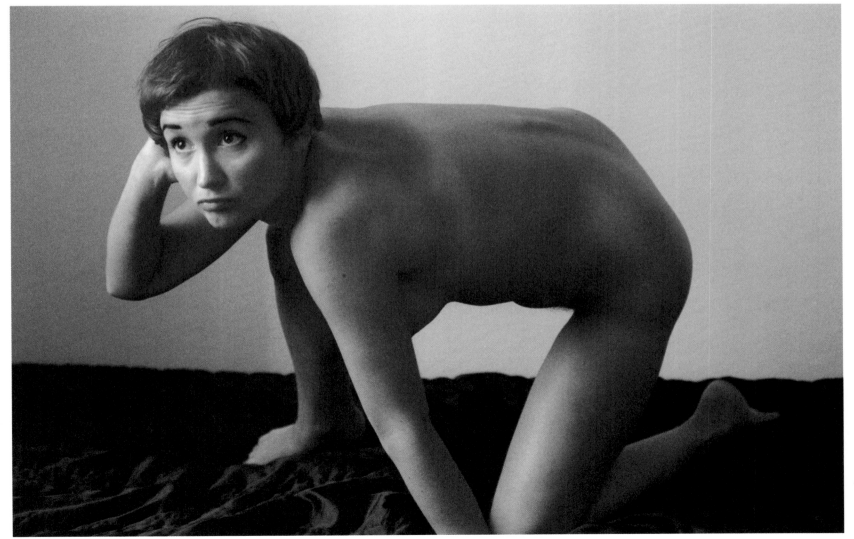

ME/WE, OKAY, GRAY

1993, 35MM FILM, DVD INSTALLATION, 3 X 90 SEC, 1:1.66, DOLBY STEREO

Teos **ME/WE, OKAY, GRAY** koostuu kolmen monitorin installaatiosta ja kolme jaksoa sisältävästä lyhytelokuvasta. Installaatio on tarkoitettu esitettäväksi museoissa ja gallerioissa, elokuvaversion itsenäiset osat trailereina elokuvateattereissa tai mainosten välissä televisiossa.

Teoskokonaisuus sijoittuu sekä muodollisesti että kerronnallisesti lyhyen fiktiivisen elokuvan ja mainoselokuvan välimaastoon. Siinä tarkastellaan molempien muotojen eroja ja vuorovaikutusta: liikkuvan kuvan perinteen ja elokuvakielen vaikutusta mainontaan ja mainosten kerronnallisten strategioiden ja ilmaisutapojen käyttöä lyhytelokuvassa.

Teoksen osat ovat lyhyitä fiktiivisiä kertomuksia, jokaisen kesto n. 90 sekuntia. Kertomukset avautuvat rytmisissä monologeissa ja kuvissa. Kaikkien kolmen lyhyen inhimillisen draaman aiheena on identiteetin muodostuminen ja muuntuminen.

ME/WE -osan aiheena on yksilöllisen identiteetin tasapainoilu ja kontrollin kysymykset. Absurdissa episodissa nelihenkinen ydinperhe ripustaa ulkona puutarhassa valkoisia lakanoita kuivumaan. Tarina etenee isän monologin kautta. Isä peilaa itseään perheenjäseniin ja näkee itsensä erojen ja samankaltaisuuksien tunnistamisen hetkissä. Tulee pimeä – lakanat hohtavat yössä kuin tyhjät valkokankaat. Isä puhuu katsojille. Hänen äänensä kuuluu myös muiden vuorosanoissa, muut liikuttavat suutaan oikeassa tahdissa. Kuka lopulta puhuu, mikä on yksilö ja mitkä ovat minuuden rajat?

OKAY käsittelee yhden henkilön ja useamman äänen avulla yksilön liikkeitä, haluja ja estoja parisuhteessa. Valkokankaalla nähdään koko ajan vain yksi näyttelijä, mutta hänen äänensä muuttuu tarinan edetessä. Äänet ovat sekä miehen että naisen. Tarina kerrotaan ensimmäisessä persoonassa. Uusi ääni jatkaa kertomusta ja sijoittaa uuden persoonan kuvaan. Päähenkilön yksilöllisyys häviää ja sukupuolen fyysinen itsestäänselvyys kyseenalaistuu visuaalisen ja äänellisen informaation yhteentörmäyksessä.

GRAY:n aihe on katastrofin aiheuttama todellisuuden muutos ja egon ja toisen välisen rajan häivytys. Se käsittelee tilannetta, jossa toista ei voi ohittaa, koska se on olemassa ilmassa jota hengitetään. Kolme naista kuvailee ydinkatastrofia, joka tapahtuu valtion rajojen tuolla puolen. Puhe on viitteellistä ja sisältää sekä faktaa ydinonnettomuuksista että henkilökohtaisia ajatuksia. Naiset laskeutuvat tavarahissillä pimeään vedenalaiseen tilaan. Muutos, joko ydin-onnettomuuden tai vieraan kielen ja vieraiden tapojen invaasion aiheuttama, on pysyvä – on mahdotonta palata aikaisempaan kotiin.

ME/WE, OKAY, GRAY consists of a three-monitor installation and a short film in three episodes. The installation is shown in the museum and gallery context, while the three independent episodes of the film version are shown both among the film trailers in cinemas and between the adverts on television.

The works are situated, both formally and narratively, in the terrain between short fiction and advertisements. They examine the differences and interactions between the two: the effects of the moving-image tradition and the language of film on advertising; and the use of narrative strategies and means of expression from adverts in drama.

Each work is a short, fictional narrative about 90 seconds long. The stories unfold in a rhythmic monologue and in visuals. Their form is akin to information bulletins, presenting an idea in concise, pithy form.

ME/WE is about balancing individual identity and about control. It centres on an absurd episode that takes place in a nuclear family of four. The story is told via a monologue by the father. The family is in the backyard hanging out laundry. The father mirrors himself and his life through the members of his family, seeing himself at moments when he recognises differences and similarities. Darkness falls the sheets glow in the night like blank white screens.

The father directs his words to the viewers. His voice also speaks the other characters' lines, with the other family members opening and closing their mouths in the appropriate rhythms. Who in the end is speaking, what is an individual and where are the boundaries of the ego?

OKAY uses a single on-screen persona and various voices to consider the shifts, desires, and inhibitions of the ego within a sexual relationship. Only one person appears on screen, but the voice changes as the story progresses. The different voices are both male and female. The story is told in the first person. The new voice carries on the story and implants its own persona in the main character. The "individuality" of the person on screen dissolves and the physical self-evidentness of gender is cast into doubt through the collision of visual and aural information.

The subject of **GRAY** is the change in reality caused by a catastrophe, and the blurring of the boundary between ego and other. It deals with a situation in which the other cannot be excluded, because it is in the very air that is breathed. Three women talk about a nuclear disaster that has occurred beyond the state's borders, describing the events. Their speech is allusive, including both facts about nuclear accidents and private thoughts. The women descend in a freight elevator to a dark underwater place. The change, whether caused by fallout from a nuclear accident or the invasion of a foreign language and customs is permanent, it becomes impossible to return to the former home.

Partly dark room. The monitors and players to be placed on wooden furniture.

MONITORS
3 x 25" tv monitors with sound

PLAYERS
3 x Pioneer DV 525 players (or 3 x Sony DVD -S-325 players)
3 x euro scart (or 3 x rca) cables

The players should be synchronized with each other. Because of this they should
be operated simultaneously with a remote control from appropriate distance in
front of the players.

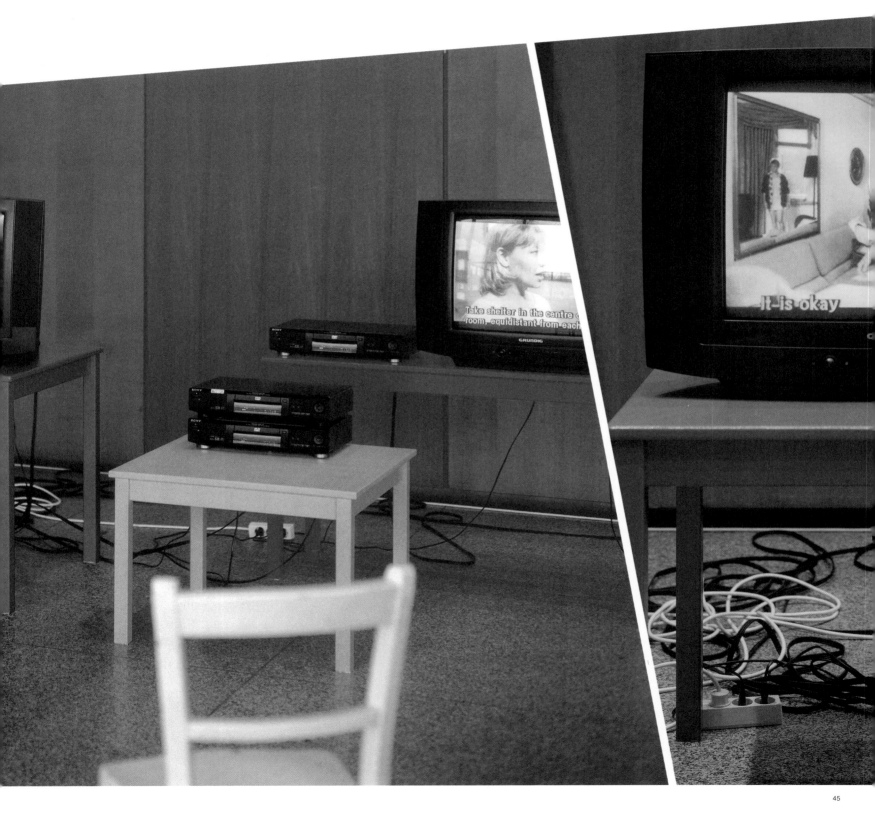

ME/WE

Ensimmäinen asia,
jonka hän teki väärin oli ystävien valinta.
Yritin auttaa häntä,
mutta se oli jo etukäteen epäonnistumiseen tuomittu yritys.
Mitään ei ollut tehtävissä.
Vähitellen hän sitten unohti koko asian.
Kaikki oli mennyt hienosti,
lukuun ottamatta joitain impulsseja.
Silti minusta joskus tuntuu etten tiedä,
mitä vaimoni oikein lopulta haluaa.
Tyttäreni on sen sijaan aina tullut hyvin toimeen äitinsä kanssa.
Hänellä ei kuitenkaan ole kovin läheisiä ihmissuhteita perheen
ulkopuolella.
Haluan pitää yksityisyyteni, hän sanoo.
Meillä olikin enemmän tai vähemmän eettinen kriisi.
Kuitenkin olen sitä mieltä,
että kannattaa pitää kiinni siitä, mikä päätetään.
Isä – Isä – Isä…
Minä ymmärrän mistä se voi johtua.
Todennäköisesti kyse on vain siitä,
että joku ei rakasta häntä enää.
On typerää heidän puoleltaan yrittää salata minulta tunteensa.
Joku katselee olkapääni ylitse – ehkä minä – ja sanoo:
"Sinä palaat ajassa siihen päivään, jona olit ylioppilaskokeissa."
Kyllä, mutta tällä kertaa aion epäonnistua.

OKAY

Menen kaipauksesta tunnottomaksi.
Kun en enää tunne mitään, lyön.
Lyön häntä siksi, että itse tuntisin jotain.
Ja joka kerta, kun lyön häntä, hän rankaisee minua.
Rangaistukseksi jokaisesta lyönnistä
hän ei rakastele kanssani kahteen viikkoon…
Kärsin rangaistustani ja kilpajuoksu alkaa:
ja jokainen kerta haluni ehtii voittaa pelkoni ja,
kun aikaa on kulunut tarpeeksi…
Olen tullut lyöneeksi häntä 29 kertaa
ja minulla on 54 viikkoa aikaa suorittaa…
Ja minä ajattelin, että jos vain kykenisin muuttumaan,
muuttuisin koiraksi ja haukkuisin ja purisin kaikkea,
joka liikkuu edessäni…
Hau hau hau…
Hau hau…
Niin monet järkyttävät lauseet ovat myrkyttäneet ilman meidän
välillämme.
Lauseet siitä, kuka tekee enemmän töitä,
lauseet rahasta ja ulkonäöstä, syyllisyydestä, luottamuksesta.
Kaikki tunnetuista lauseista hirveimmät.
Sanat eivät toimi.
"Tiesinhän minä, että niinhän se on.
Suurin osa miehistä on elukoita, ne ei välitä
Ja noin ihana, kuin sinäkin olet.
Helvetti, se on väärin."
Ja: "Sinä vanha lutikka, jolla on inhottava luonne
ja naama, kuin hevosen kyrpä"…
Se on okei, se on okei, se on okei…
Millä keinoin voisin kertoa hänelle jotain.
Teen kädellä jonkinlaisen velton kaaren ilmassa.
Sydämeni menee kasaan.
Avaan suuni ja suljen sen suoraan rakkaani käsivarteen.
Puren ja sekunnin kieleni maistuu suolalta
ja siinä on anteeksipyytävää surua.
Se on okei, se on okei, se on okei.

GRAY

Lumi sataa, kuumat hiutaleet putoavat hitaasti.
Jokainen hiutale kirjoittaa viestin solujen atomeihin ja molekyyleihin.
Ruthenium-103, Caesium-137, Jodi-131
(Tellurium-132, Strontium-89, Yttrium-91)
Lumisade ei lakkaa.
Ja mitä pitäisi tehdä: asettukaa suojaan keskelle huonetta,
yhtä kauas kaikista seinistä ja hankkikaa hengityssuojain.
Reaktorien jäänteet ovat avoimena ulkoilmassa.
Punaista. Mustarastaat lentävät muuttomatkalla ohi.
Heidän siipien jäänteet sulavat säteilystä,
niitä putoaa sadoittain maahan.
He juoksevat hetken ympyrää ennekuin kuolevat.
Haluaisin mennä kotiin, mutta maahan on vedetty kynällä viiva:
Seis! Tästä ei yli astuta!
Se on minun käsialaani.
Räjähdystä seuraa paineaalto.
Katto nousee ja putoaa ylöspäin.
Pelko pitää minut sängyssä.
En ymmärrä vierasta kieltä,
en tunne ketään,
en kuule outoja ääniä.
Lopussa nostan aina sormeni koholle ja kirjoitan:
Niin kuin neitsyys kerran menetetty.
Muuraan itseni umpeen:
boorin funktio on lopettaa ketjureaktio.
Lyijy suojelee gammasäteiltä,
hiekka tukkii reiät ja pidättää fissio tuotteita.
Kaikki lohdutuksen äänet ovat riittämättömiä.
Sata radia on yksi gray.

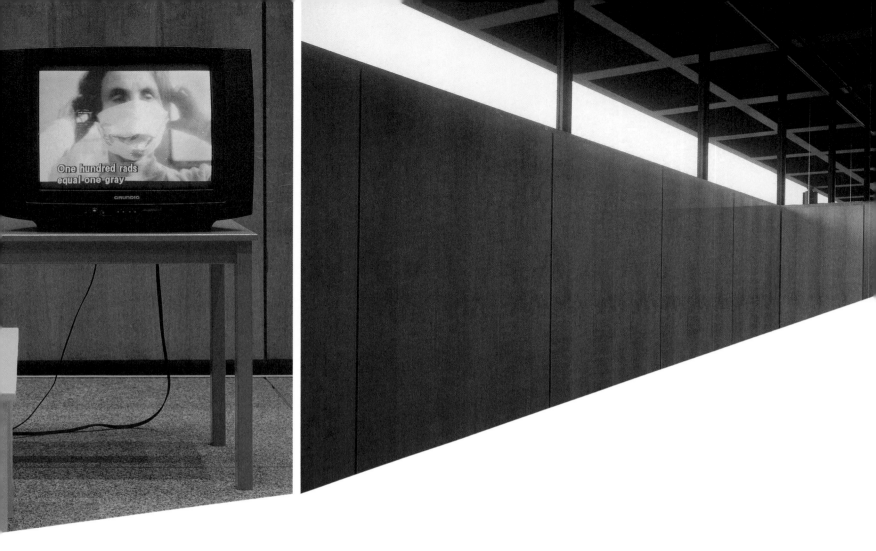

DIALOGUE

ME/WE

The first thing which she did wrong
was in choosing friends.
I tried to help her,
but it was an attempt doomed beforehand to failure.
There was nothing to be done.
Gradually, she forgot the entire thing.
Everything had gone well except for some impulses.
Even so, it sometimes seems to me
that I do not know what my wife really wants.
My daughter on the other hand
has always got on well with her mother.
She does not however
have very close relationships with people outside of the family.
I want to keep my privacy, she says.
We had more or less an ethical crisis.
However, I am of the opinion that it pays
to stand firm on what is decided.
Father – Father – Father....
I understand what could cause this.
The question is probably only
that someone no longer loves her.
It is stupid of them to try and hide their feelings from me.
Someone looks over my shoulder – maybe me - and says,
"You return to the day when you sat your university entrance
exams."
Yes, but this time I intend to fail.

OKAY

I become numb from longing.
When I no longer feel anything, I strike.
I strike him so that I would feel something.
And every time when I strike him, he punishes me.
As punishment for every strike
he doesn't make love to me for two weeks...
I serve my sentence and the race begins:
and each time my desire overtakes my fear,
and when enough time has gone by...
I have beaten him 29 times
and I have 54 weeks time not carried out...
And I think that if I could only change myself,
I would transform myself into a dog
and I would bark and bite everything that moves...
WOOF WOOF WOOF...
WOOF WOOF...
So many shocking sentences have poisoned the air between us.
The claims of who does more work,
claims about money and looks, guilt, trust.
The most horrible sentences of those known.
The words do not work.
"Of course I realise, that´s the way it is.
The majority of men are animals, they do not care.
And so wonderful you are.
Hell, it is wrong."
And: "you, you bugger,
who has a despicable nature
and a face like the horse's cunt"...
It is okay, it is okay, it is okay...
In what way can I tell him something.
I draw a limp curve in the air with my hand.
My heart squeezes.
I open my mouth and I close it on my lover's arm.
I bite and for a second my tongue tastes of salt
and it has the sadness of apology.
It is okay, it is okay, it is okay.

GRAY

It is snowing, the warm flakes slowly fall.
 Each flake writes a message in the atoms and molecules of the
cells.
 Ruthenium-103, Caesium-137, Iodine-131
 (Tellurium-132, Strontium-89, Yttrium-91)
 The snowfall does not cease.
 And what should we do:
 Take shelter in the centre of the room,
 equidistant from each wall and get your breathing mask.
 The remains of the reactors are exposed to the open air.
 Red. Migrating blackbirds fly pass.
 And the remnants of their wings melt in the radiation,
 they drop by their hundreds to the ground.
 They run about for a moment,
 before they die.
 I would like to go home,
 but a line has been drawn with a pen in the ground:
 Stop! Do not cross!
 It was in my handwriting.
 A pressure wave follows the explosion.
 The roof rises and falls upwards.
 Fear keeps me in bed.

I do not understand foreign languages,
 I do not know anyone, I do not hear strange voices.
 In the end, I always raise my finger and write:
 like virginity, once lost...
 I wall myself in: the function of boron is to stop the chain reaction.
 Lead protects us from gamma-rays,
 sand stuffs the holes and absorbs the products of fission.
 All the sounds of comfort are insufficient.
 One hundred rads equal one gray.

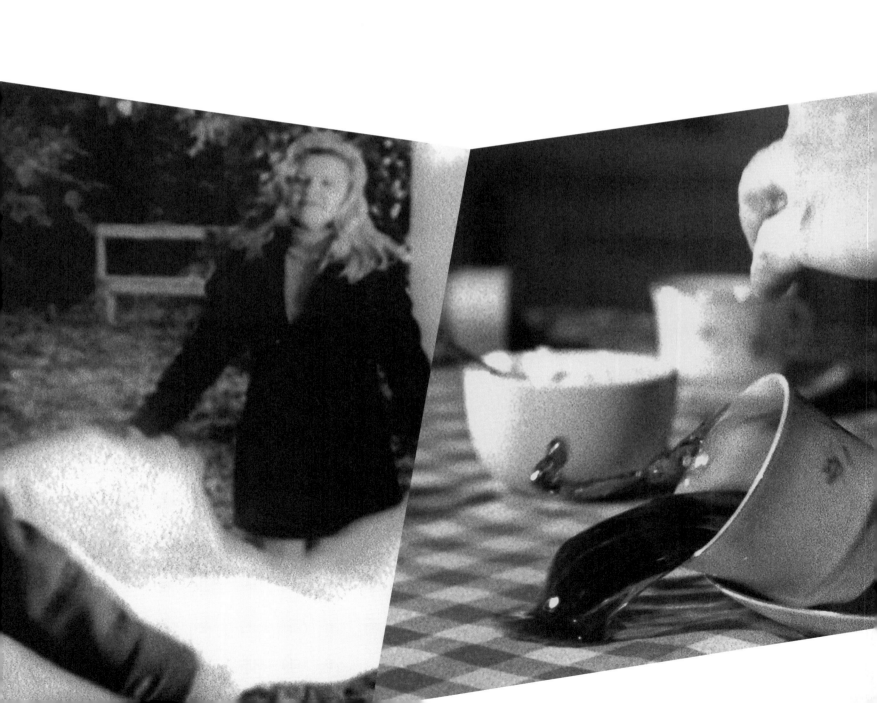

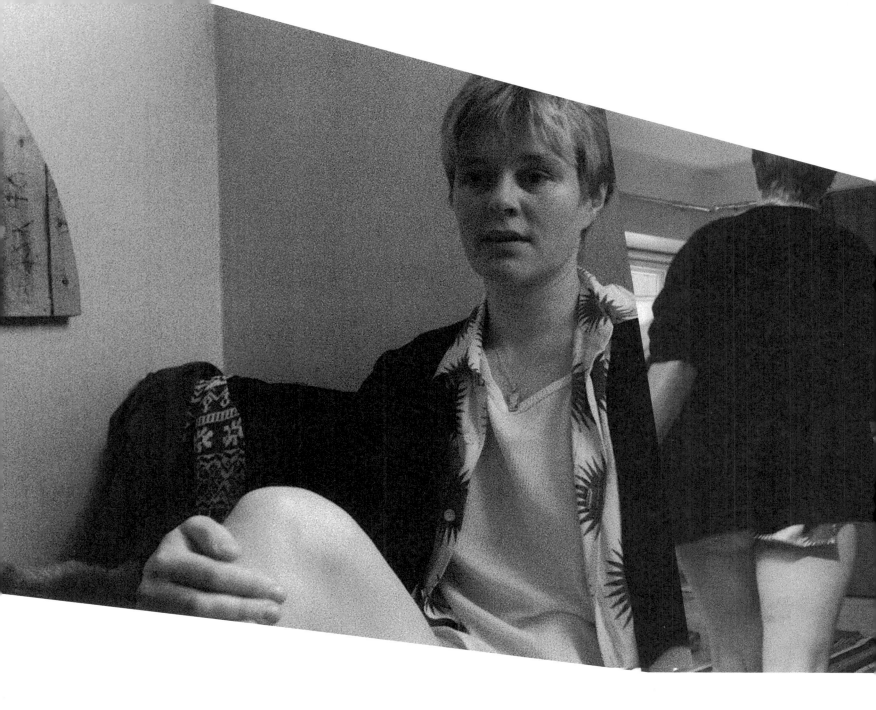

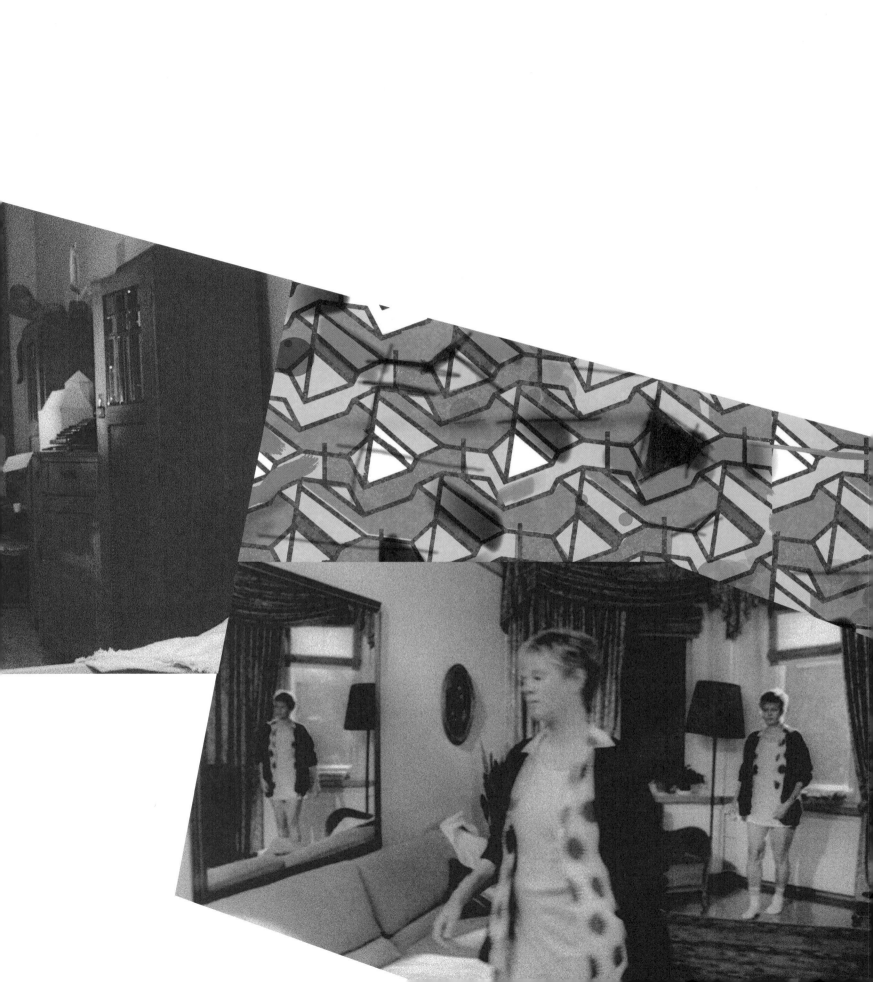

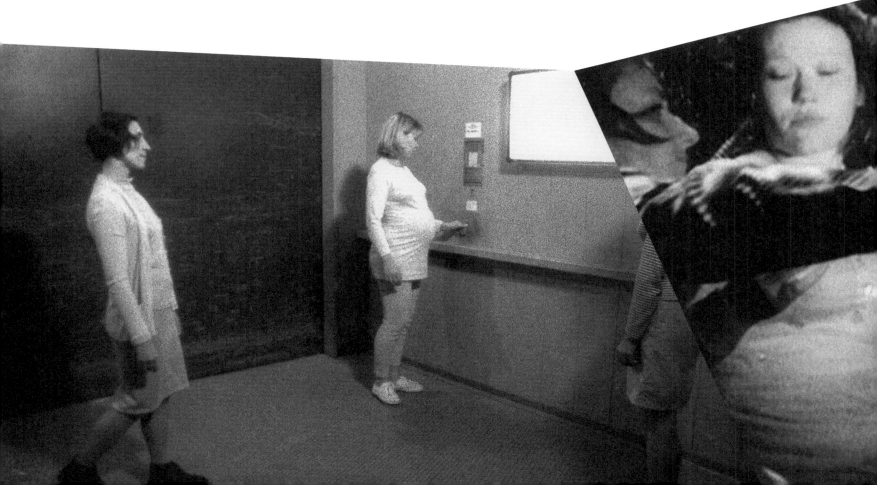

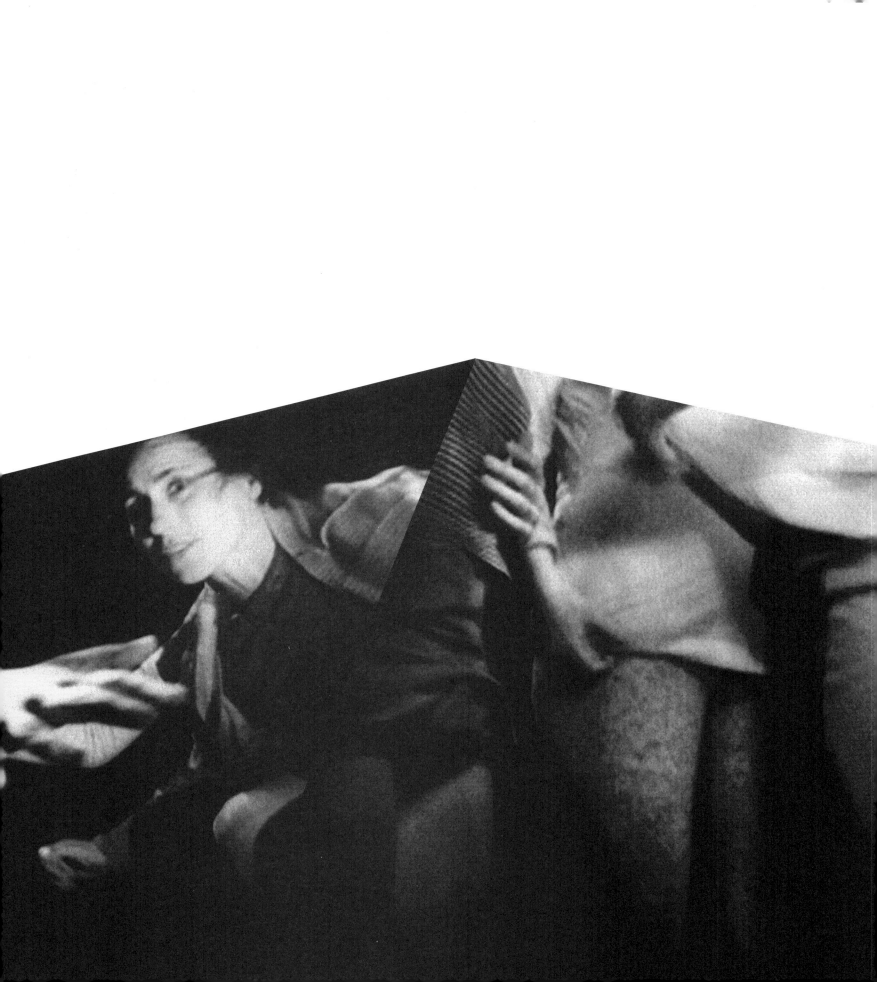

SALAINEN PUUTARHA / SECRET GARDEN

1994, INSTALLATION: SCREEN FRAME, 6 MONITORS, 3 BETACAM SP TAPES / DVD-RS, POSTERS, WIRES

SALAINEN PUUTARHA on installaatioteos, joka rakennettiin Hämeenlinnan Taidemuseon järjestämään samannimiseen näyttelyyn. Teos koostuu mustasta metallisesta 6.5 m x 3 m kokoisesta valkokangaskehikosta, kuudesta monitorista, erilaisista johdoista ja kaapeleista sekä julisteesta.

Teoksen aiheena on elokuva ja sen salainen puutarha. Teoksesta puuttuu varsinainen elokuvamateriaali, kuvitteellinen liikkuvan kuvan tarina. Se keskittyy ympärillä olevaan, tuo näkyviin elokuvaan liittyviä, mutta taustalla olevia elementtejä.

Teoksessa olevat kuusi monitoria esittää otteita vammaisesta miehestä työssään rakentamassa sähköjohtoja. Materiaali on mustavalkoista, eikä siinä ole ääntä. Valkokangaskehikon takana oleva seinä on peitetty julisteella, jonka graafinen asu imitoi elokuvien myyntivideoiden kansisuunnittelua. Design on samankaltainen, mutta tekstimateriaali käsittelee esittämismekanismeja, merkityksenantoa ja toiseutta. Koko installaatiota ympäröi erilaisista kaapeleista ja johdoista muodostuva verkko.

SECRET GARDEN is an installation made for an exhibition of the same name at the Hämeenlinna Art Museum. It consists of a black metal projection-screen frame measuring 6.5 x 3 metres, six monitors, various electrical wires and cables, and a poster.

The theme of this piece is a film and its secret garden. This work lacks the actual film material, an imaginary tale of a moving picture. It concentrates on the things that surround it, bringing into view elements associated with the film but remaining in the background.

The six monitors of the works present excerpts of a handicapped man at work installing electrical wiring. The material is black and white, with no sound. The wall behind the screen frame is covered with a poster whose graphic design imitates the covers of video films. The design is similar but the text material deals with the mechanisms of representation, signification and alterity. The whole installation is surrounded by a net of cables and wiring.

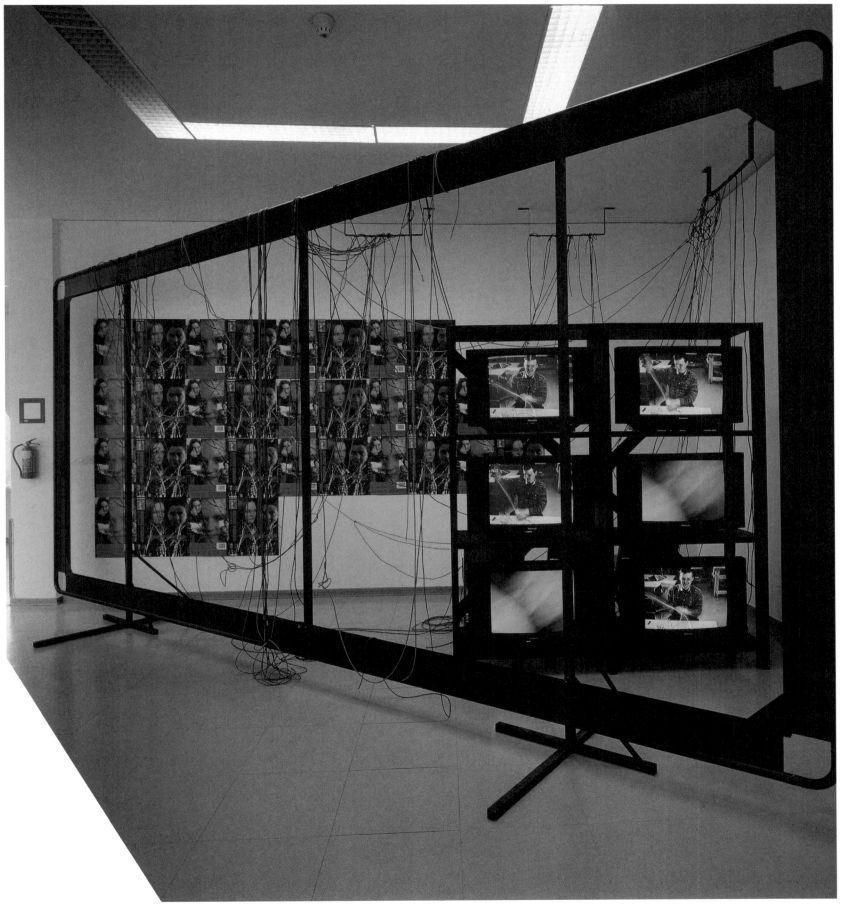

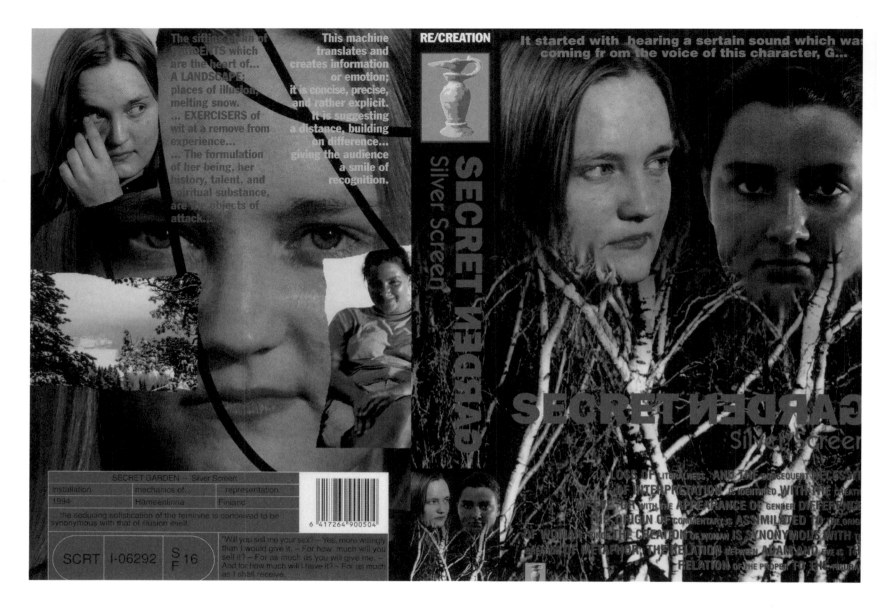

SECRET GARDEN — Silver Screen

RE/CREATION

SECRET GARDEN
Silver Screen

The sifting action of INCIDENTS which are the heart of... A LANDSCAPE: places of illusion, melting snow. ... EXERCISERS of wit at a remove from experience... ... The formulation of her being, her history, talent, and spiritual substance, are the objects of attack.

This machine translates and creates information or emotion; it is concise, precise, and rather explicit. It is suggesting a distance, building on difference... giving the audience a smile of recognition.

It started with hearing a sertain sound which was coming fr om the voice of this character, G...

SECRET GARDEN — Silver Screen		
Installation	mechanics of...	representation
1994	Hämeenlinna	Finland

... the seducing sofistication of the feminine is conceived to be synonymous with that of illusion itself.

SCRT | I-06292 | S F 16

6 417264 900504

"Will you sell me your sex? — Yes, more willingly than I would give it. — For how much will you sell it? — For as much as you will give me. — And for how much will I have it? — For as much as I shall receive.

A LOSS OF LITERALNESS, AND THE CONSEQUENT NECESSITY OF INTERPRETATION IS IDENTIFIED WITH THE CREATION OF WOMAN, FOR WITH THE APPEARANCE OF GENDER DIFFERENCE THE ORIGIN OF COMMENTARY IS ASSIMILATED TO THE ORIGIN OF WOMAN, SINCE THE CREATION OF WOMAN IS SYNONYMOUS WITH THE GENESIS OF METAPHOR, THE RELATION BETWEEN ADAM AND EVE IS THE RELATION OF THE PROPER TO THE FIGURAL

SECRET GARDEN Silver Screen

A loss of literalness, and the consequent neces-
sity of interpretation is identified with the creation
of Eve, or with the appearance of gender differ-
ence. The origin of commentary is assimilated to
the origin of woman since the creation of woman
is synonymous with the creation of metaphor, the
relation between Adam and Eve is the relation of
the proper to the figural.

It started with hearing a certain sound which was
coming from the voice of this character, G...

The sifting chain of incidents which are the heart
of... A landscape: places of illusion, melting snow.
...exercisers of wit at a remove from experience...
...The formulation of her being, her history,
talent, and spiritual substance, are the objects
of attack...

This machine translates and creates informa-
tion or emotion; it is concise, precise, and rather
explicit. It is suggesting a distance, building on
difference... giving the audience a smile of rec-
ognition.

'Will you sell me your sex? - Yes, more willingly
than I would give it. - For how much will you sell
it? - For as much as you will give me. - And for
how much will I have it? - For as much as I shall
receive.

1995-1996, 35 MM FILM, DVD INSTALLATION, 10', 90' LOOP, 1:1,85, DOLBY STEREO

JOS 6 OLIS 9 / IF 6 WAS 9

JOS 6 OLIS 9 on videoinstallaatio ja lyhytelokuva teinityttöjen seksuaalisuudesta. Se on eri lähteistä kootun materiaalin pohjalta käsikirjoitettu fiktio, jonka rooleissa esiintyy viisi 13-15-vuotiasta tyttöä. Episodit kuvaavat tapahtumia tyttöjen elämässä ja heidän kotikaupunkinsa miljöitä. Tytöt puhuvat keskenään ja kertovat kameralle ajatuksiaan ja kokemuksiaan seksuaalisuudesta. Pelataan koripalloa, ollaan kavereilla, muistellaan "view master" -tarinaa Hamelnin pillipiiparista, leikataan irti ja jaetaan kaikki kuvat pornolehden artikkelista, joissa esitellään kotikaupungin parhaat paikat harrastaa seksiä ulkona.

Teos näyttää otteita naiseksi kasvavien tyttöjen elämästä, heidän seksuaalisista fantasioistaan, muistoista, tavoista ja toiveista. Se kuvaa meneillään olevaa metamorfoosia lapsesta aikuiseksi. Tytöt haluavat saada maailman, koskea sitä jaloillaan, käsillään, poskillaan, tisseillään ja perseellään. Nuorten naisten toiveet, muistikuvat, ajatukset ja tapahtumat ryhmittyvät ei-kronologiseksi ajan rakennelmaksi ja tila muodostuu eri tavoin liikkuvien osien kehoksi.

JOS 6 OLIS 9 -teoksessa kuva jakautuu kolmeen osaan. Kolme eri projisointia muodostavat kolmen kuvan synkronoidun kokonaisuuden. Tarina kerrotaan liikkeenä pitkin valkokangasta: rinnakkaiset kuvat vertautuvat ja reagoivat toisiinsa. Ajoittain kuvat luovat simultaanin tapahtuman ja esim. määrittävät leikkauksen avulla monologista dialogia eri kuvissa olevien ihmisten välille. Eri kohdista kuvatut tilat projisoituvat tilan näkökulmiksi välillä levittäytyen yhtenäiseksi kuva-alaksi. Teoksen ääni mukailee äänen lähteen sijaintia kuvassa. Näin äänessä toistuu samanlainen horisontaalinen liike kuin rinnakkaisissa kuvissa. Valkokankaan jakaantuminen ja yhdentyminen rinnastuu tyttöjen tapahtumiin ja todellisuuteen – tarina ei asetu yhteen kuvaan kerrallaan, sen oleminen kulkee leikkautuen kuvan sisällä seuraavaan kuvaan ja samanaikaisesti liikkuen sivulle muihin kuviin.

IF 6 WAS 9 is a video installation and short film about teenage girls and sexuality. It is based on research and real events, but the story itself and the dialogues are a fictional combination of various elements.

The work features five girls aged 13-15 as the main protagonists. The episodes depict events in their daily lives and scenes from their hometown, Helsinki. The girls chat amongst themselves and speak directly to the camera, sharing their experiences and thoughts on sex. They play basketball, hang out with friends, reminisce about a ViewMaster version of the Pied Piper of Hamelin, and pass around porn-magazine clippings showing the best places in town to have sex outdoors.

The film offers a glimpse into the lives of girls on the threshold of womanhood, exploring their sexual fantasies, memories, habits, hopes and dreams. It shows an ongoing metamorphosis from childhood to adulthood. The girls want to possess the world, to embrace it with their arms, legs, cheeks, tits and arses. Their hopes, memories and thoughts, and events in their lives form a non-chronological narrative fabric, and the installation space becomes a 'body' of separate parts, each moving at a different pace and rhythm.

IF 6 WAS 9 is split into three adjacent images, forming a synchronised triple-screen narrative. The narrative unfolds in parallel movements across the screens, with images contrasting and reacting to each other. Occasionally the three images appear to create a simultaneous event, e.g. when a sequence in which girls address monologues to camera in different shots is edited to give a feel of dialogue. Each screen shows a different perspective on a given place, and the three shots sometimes converge to form a single picture plane. The sounds are projected from where they appear to emanate on screen: the soundtrack thus echoes the horizontal movement of the triple-screen narrative. The division and convergence of the three screens reflects the reality of the events as the girls experience them the narrative is never confined to a single shot, but cuts from one image to the next, simultaneously spilling over into the other two images.

Dark room, rectangular rather than square. The images are projected on the longer wall which should be even and white as a screen. A sofa should be installed and at the disposal of the viewers.

LOUDSPEAKERS
2 x Genelec 1029 A active speakers
2 x xlr/rca cables

PLAYERS
3 x Pioneer DV 7300 pro DVD with Dataton Synchro Equipment
(or 3x Pioneer DVD 525 or 3x Sony DVD S 717 or 3x Sony DVD S 325 or Pioneer DVD 717 players)

PROJECTORS
3 x Sharpvision XY NV 51 (minimum 1100 ansilumen)
3 x y/c cables

The work consists of three synchronized projected images which form a wide screen.
1. The aspect ratio of each projected image is 1:1.33.
2. The players should be synchronized with each other. Because of this they should be operated with a syncronizer. The subtitles in the three images have to change simultaneously.
3. All three video projectors should be of the same make and model, and the lamps should be equally used to achieve balance between the images.
4. Depending on the size of the space used, the projectors could be placed on a shelf on the wall opposite the screening wall, or on proper adjustable video stands.
5. The size of the projected images should be in relation to the room and the viewer, and at least 2.5 meters wide each (altogether 7.5 meters wide).
6. There is sound only on the disc for the projection on the right.

It was amazing

It was amazing

It was amazing

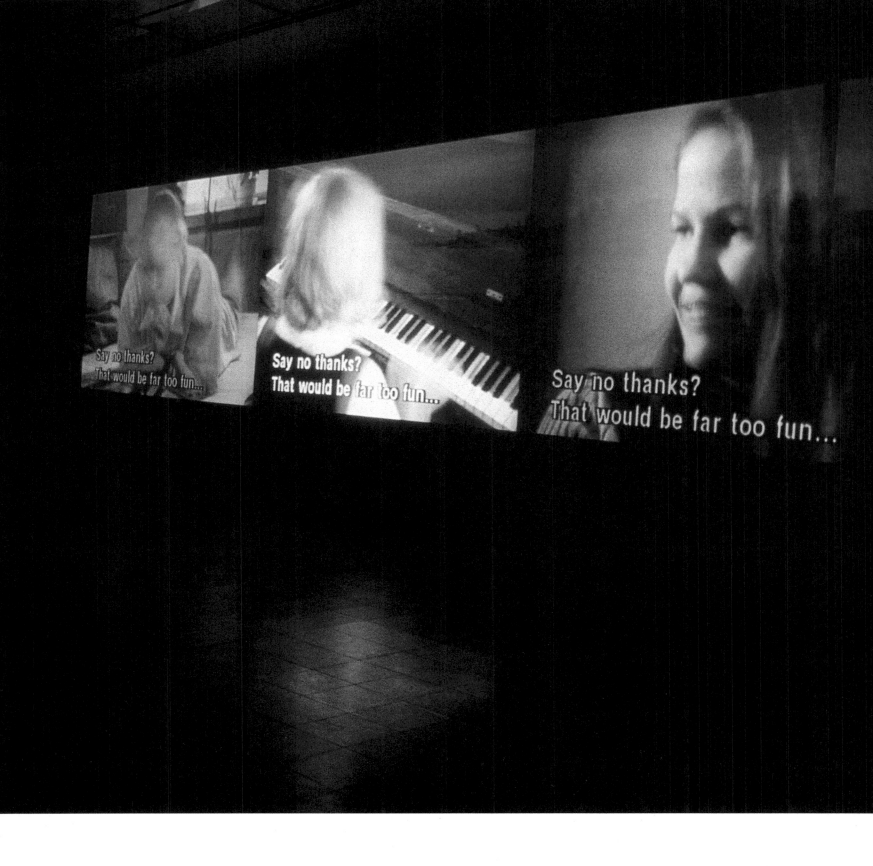

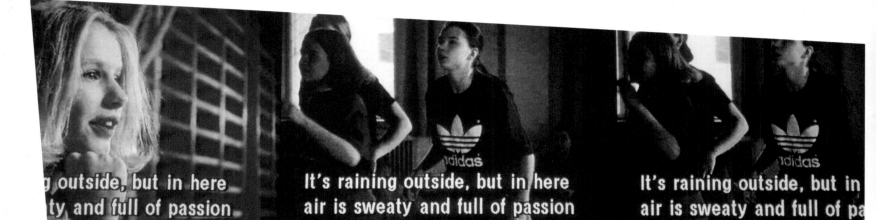

g outside, but in here ... ty and full of passion

It's raining outside, but in here air is sweaty and full of passion

It's raining outside, but in air is sweaty and full of pa

toast for myself

I made a toast for myself

I made a toast for my

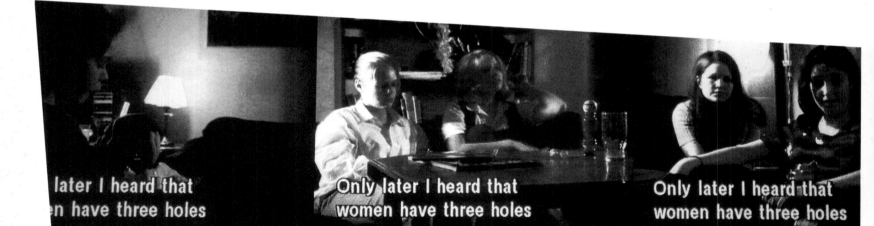

later I heard that en have three holes

Only later I heard that women have three holes

Only later I heard that women have three holes

was amazing It was amazing It was amazing

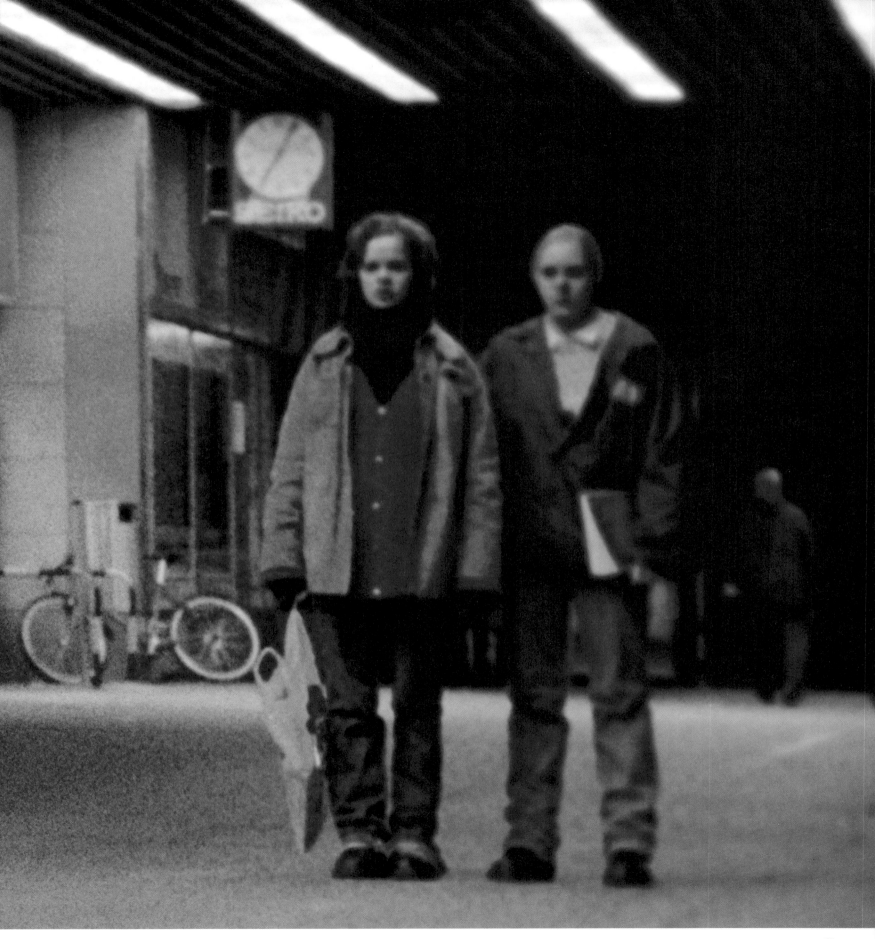

DIALOGI

TYTÖT
- Oooh
- aaaah---jeee
- ei enempää, uuh - nyt mä en pysty – älä please, koske mua...
- se oli ... tosi uskomatonta.
- mä en ole ikinä ... eläessäni...
- mua pyörryttää ja mun jalat tutisee...
- monta kertaa me tehtiin se?
- paljon annat pisteitä?
- hurjasti!
- me ollaan täyden kympin pari.

PÄIVI
Tänään mä luin jutun yhdestä kannibaalista.
Se tappoi ja söi nuoria naisia. – Se oli tyhmä. Löysin hienon vihkon bilsan tunnille!
- On satanut aika paljon räntääkin. On kylmä ja mä haluan jo sisälle.
- Tulis jo.

Must ois kiva jos joku tekis mustakin kirjan, vaikkei tollasta tappojuttua tietenkään. Vaikka kai parempi sekin kun ei mitään.

SATU
Mä nukuin huonosti. Mun tyyny on liian lättänä.
Luin kokeisiin kotona tänään. Katselin postimiestä verhojen takaa – mulle ei tullu mitään.
Harmaa päivä – ei kannata mennä ulos, liian kosteeta, tukka menee ällöttävästi kiharaan. Laitoin paahtoleipää. Voikun olisin pitempi ja valokuvauksellisempi. Pitkä päivä kirjan kanssa kymmenissä eri asennoissa. – Katoin välillä MTV:tä.

TIINA
Kun mä en ollut vielä koulussa, mulla oli sellainen leikki, joka toistui ja vähän vaihteli. Mä menin peiton alle ja leikin lääkäriä. Olin siellä yksin. Mä olin potilas ja lääkäri tuli tutkimaan mun takapuolta.

Mun piti aukaista sille mun peräreikää ja niitä oli siinä ympärillä yleensä se lääkäri, sairaanhoitaja ja ehkä vielä joku muu. Sitten jotta mä paranisin sen lääkärin piti pistää mua perseeseen – keskelle, reikään. Sitten mä vääntelehdin siellä peiton alla ja mulla oli hiki.

Mä en silloin tiennyt ollenkaan mitään pillusta – vasta myöhemmin mä kuulin, että naisella on kolme reikää.

PÄIVI
Meillä oli kotona viewmaster. Sen yks tarina oli Pillipiipari. Mä en tiennyt mikä se juttu oli. Mun mielestä se kiekko oli kaikista oudoin. Joku selitti mulle sen tarinan että pillipiipari ohjasi lapset vuoren sisään joka sit sulkeutui.

Mä vekslasin edes takas niitä kuvia, joissa ensin vuores oli aukko ja sit ei enää ollu. Se oli must hämmästyttävää. Samanlailla must oli hämmästyttävää kun mä katsoin pornolehtiä ja näky ettei miehel oo reikää kivesten takana – että ne on suljettu. Ja mä aattelin et se ei aina oo ollu niin.

ANNE
Mä viihdyin hyvin koulussa, vaikka se on sairas paikka. Kaikki alkoi sillon tapahtua niin nopeesti. Mä nautin siitä. Yks ilta mä olin yhdellä klubilla ja yks tuttu kundi tuli tarjoon savuketta ja kysyyn

mitä kuuluu. Ajattelin että eipä sulle paljon paskaakaan, mut – no – sit me juteltiin, ja – laitettiin valot veks. Ja koska sen vehje oli jotenkin niin söpö mä olin sekanssa.

Mä en koskaan ollu sellanen gimma, josta kundit ois kertonu kotonaan, mutta niinhän se on, koska niiden kundien keskuudessa mä olin kun lahja taivaasta. Kaikki halus olla mun kanssa tekemisissä.

Ujommat tuli änkyttäen selittään jotain, luuserit vaan tuijotti ja meni punaseks jos mä huomasin ne, isommille kundeille oli tärkeetä, että mä noteerasin niiden uuden prätkän tai auton. Vaikka ne ois ollu jonkun muun gimman seurassakin niin aina ne tuijotti mua sen selän takana.

Enkä mä leuhki – se vaan oli niin. Siks tytöt ei juuri pitäny musta. Lattarintaiset hikipingot mietti onko mulla liian iso suu ja käytänkö mä tekoripsiä, rajut tytöt haukku mua huoraks, feministien alkujen mielestä mä olin vaan tyhmä.

Niinkö? – Mitä pitäs tehdä, kun jokainen makee nuori kundi paikkakunnalla tarjoo sulle vartaloaan? Sanoa kiitos ei, mutta se ois ihan liian kivaa – vai?

ELSA
Tässä mä nyt istun tällä tavalla jalat harallaan kuin pikkutyttö, jolle ei ole opetettu mitään seksistä. Jolla ei ole vielä mitään vihjettä siitä, että naisen pitää pitää sukuelimensä ja halunsa piilossa. Mä olen itse asiassa jo 38-vuotias, mulla on naisen rinnat ja kauniisti kiihottuessaan avautuvat häpyhuulet ja naisellinen tapa esittää aggressioni valepuvussa.

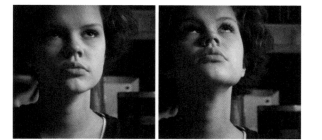

Mä olen toiminut pianistina jo monta vuotta, mutta sitten mulle sattui yksi moka, minkä takia mä luulen, että mä jouduin takas tyttöjen keskuuteen.

Alkukohta kaikille niille kysymyksille, jotka vaivas mua aikuisena löytyy täältä. Ulkona sataa, mutta täällä ilma on hikinen ja intohimoista jännittynyt.

Mä päädyin soittamaan pianoa ja olin helvetin hyvä siinä. Mulle vaan ei mikään riittäny: Mun mies lähti kävelemään, kun mä halusin enemmän rakkauselämää. Mä halusin työstä täyden palkan ja sen kunnian millä miehiäkin pidettiin pirteinä. Mä halusin kaikenlaista. Siitä ei tullu loppua.

Mulle sanottiin, että be nice ja että sun pitäis ansaita se, mutta mä en enää uskonu sitä. Mä ajattelin, että koulu on loppu ja sekä sängyssä että elämässä yleensäkin voi tulla kymppi vaikka oisin vaan tehnyt mulle tärkeitä asioita.

Sitten vielä mä olen aina ollut lyhyt nainen, joten mut oli helppo mapittaa tytöksi takaisin.

PÄIVI
Yksi asia meille kaikille tässä pelissä olijoille on luvattu varmasti: meillä on tulevaisuus.

ELSA
Mutta mä olen ollut siellä jo kerran hei: Sun kannataisi keskittyä koulutukseen. Sitten olisit yhtä hyvä kun kundit.

PÄIVI
"Ethän sinä voi sitä tehdä – eihän Herra X:kään ole sitä vielä tehnyt!"

SATU
Vai pitäiskö vaan puhua asiansa jollekin lahjakkaalle nuorelle miehelle, jota tädit auttaa, ja antaa sen suosiolla tehdä kaikki minunkin puolesta?

ELSA
Mä tunnen sellasia, jotka valitsi noin. Ne kertoo kuinka ne on nyt kuin läpinäkyviä ja niistä tuntuu kuin ne kävelis keskellä tietä ja autot liukuis niiden läpi.

SATU
Sillä pojalla oli vaalee suora tukka. Päältä vähän lyhempi. Ja sellaset soikeet kasvot. Se näytti vähän myös tytöltä. Ehkä se johtu siitä, että se monessa kuvassa piti päätään sillai hassusti vinossa ja hymyili.

Se oli ehkä mua vuoden vanhempi. Se muistutti yhtä mun kaveria, johon mä olin ollu keväällä ihastunut. Minkä takia mä katoin sen jutun.

Eka se poseeras monessa eri asennossa, esim. kieli ulkona ja sormet nänneissä...

TIINA
Ohi meni.

SATU
...pyöri sillä roskasella sängyllä, sit kuviin tuli iso käsi, joka hiplas sen kundin munaa, veti ja heilutteli sitä puolelta toiselle. Ei se kundi mun mielestä innostunu.

Se äijä taivutti sen kundin polvilleen, se kundi katto edelleen kameraan ja sil oli edelleen se sama ilme kasvoilla ja pää sillai vinossa, mikä ei enää näyttäny hassulta vaan nyt kuulu sen muun vartalon asentoon. Tuli sellanen tunne niin kuin se pään asento ja ilme ois jääny siitä äijän ronkkimisesta sille pojalle jotenkin päälle.

Sitten näytettiin kuvassa vaan sen pojan takapuolta ja sen äijän kättä ja mitä kaikkee se teki sille ja työnsi sinne. Sen takapuoli oli niin iso ja ruma, että jonkun mielestä se ei voinu kuulua sille pojalle.
Se oli niin sairasta, etten mä halunnu nähdä. En tiedä – mä vaan mietin, miten sen niska oli kangistunu silleen.

TIINA
Pari vuotta sitte yhdessä lehdessä oli juttu Helsingistä.Se esitteli 24 eri paikkaa ulkona ympäri kaupunkia, jossa ihmiset rakastelee. Joka kuvassa oli pariskunta, joka näytti, miten se näissä julkisissa paikoissa tapahtuu.

Me leikattiin ne kuvat irti ja valittiin jokainen vuorollamme yks. Mun kuvia oli Eduskuntatalon viereen parkkeerattu auto, NMKY:n ovisyvennys, puhelinkoppi Espalla aamuyöstä ja uimastadionin katsomo.

GIRLS
- Oh...
- Ah... Yeah
- No more! I can't do it now ? No please ? Don't touch me!
- That was incredible...
- I've never...
- My head's spinning and my legs are shaking...
- How many times did we do it?
- How many points do you give me?
- A zillion!
- We are a perfect couple.

PÄIVI
I read about this cannibal. He killed and ate young women.
It was stupid. I found a great pad for biology class.
A lot of sleet coming down, it's cold: I want to go in.
Hope she'll be here soon.
It would be nice if somebody wrote a book about me -
not a killer story of course -
but even that would be better than nothing.

SATU
I slept badly.
My pillow's too flat.
I spent the day at home, reading for a test.
I stood behind the curtain looking at the postman.
I got nothing.
A gray day, no point going out.
It's too wet.
Hair curls up in a stupid fashion.
I made toast for myself.
I wish I was taller and more photogenic.
A long day with a book in dozens of positions.
Watched MTV a few times.

TIINA
Before I went to school I played a game that I used to
repeat and vary.
I'd go under the covers and play doctor.
Alone.
I was a patient, and the doctor examined my bottom.
I had to open my arsehole while they all stood around...
the doctor, a nurse, and maybe someone else.
The doctor cured me by injecting me in the arse, right in the middle,
right up the hole. And I twisted and turned under the covers,
sweating all over.
At that stage I knew nothing about the pussy.
Only later I heard that women have three holes.

PÄIVI
We had a ViewMaster at home.
One of the stories was the Piper.
I didn't know the story then.
I thought that disc was the weirdest.
Some one told me that the Piper led children inside a mountain
which then closed.
I ran the pictures back and forth:
First there was an opening in the side of the mountain,
and then there was no more.
It was amazing.
It was equally amazing to see in a porno magazine
that men have no hole behind their testicles.
I thought that it couldn't have been like that always.

ANNE
I liked school although it was a sick place.
Things started to happen so quickly.
I liked it.
One night at a club a guy I knew offered me a cigarette
and asked how I was doing.
I thought what's it to you,
but – then – we talked a while - and - switched out the lights –
His dick was so cute, sort of... so I did it with him.
I was never one of those girls whom guys tell their folks about.
But that's the way it is...
Guys thought I was a God's gift to them.
Everybody wanted to be with me.
Shy ones came to me stammering, trying to say something.
Losers just stared and blushed if I noticed them.
Older guys wanted me to notice their new bike or car.
Even if they were with other girls,
they stared at me behind their backs.
I'm not boasting.
That's just how it was.
That's why girls didn't like me much.
Flat-breasted bookworms wondered if I had too big a mouth
- and artificial lashes...
Tough girls called me a whore.
And sapling feminists thought I was just stupid.
Really?
What should you do when every cool guy offers you his body?
Say no thanks?
That would be far too much fun...

ELSA
Here I sit like this with my legs apart,
like a little girl who hasn't learned anything about sex,
who has no idea that a woman must hide her
private parts and lust.
In fact I'm 38 years old,
I have a woman's breasts and labia that open
beautifully when aroused,
and a very feminine way to disguise aggression.
I was a pianist for many years, but then I screwed up.
And I guess that's why I ended up with girls again.
This is the source of all the questions that troubled
me as a grown-up.
It's raining outside, but in here the air is sweaty and full of passion.

I ended up playing the piano and I was damn good at it.
But I wasn't satisfied.
My man left me when I wanted more sex.
I wanted full pay for my work
and the same recognition which pushes men forward.
I wanted all sorts of things.
There was no end to it.
They told me to be nice and that you have to earn it.
But I had lost my belief.
I thought school was over –
and both in bed and life I can get top grades
just by doing things that are important to me.
Besides, I have always been short
and thus easy to classify as a girl again.

PÄIVI
One thing is certain for us all, the players in this game:
we have a future.

ELSA
But I've been there already: Educate yourself.
That way you get to be as good as the guys!

PÄIVI
"You definitely can't do it. Even Mr. X hasn't done it yet!"

SATU
Or should I just talk to a talented young guy whom the ladies help
and let him do everything for me?

ELSA
I know some who chose that path.
Now they say they feel like being transparent -
like standing in the road with cars sliding through them.

SATU
He had straight, blond hair,
a little shorter up here and an oval face.
He looked a bit like a girl.
Maybe that's because he tilted his head
and smiled in many of the pictures.
He was about a year older than me.
He looked like a friend of mine that I had a crush on in the spring.
That's why I checked it out.
At first he took different poses:
like stuck out his tongue and fingered his nipples...

TIINA
I pass...

SATU
Rolled around on a littered bed.
Then a big hand came into the picture,
fondling the guy's dick.
Pulled it and waved it around from side to side.
It didn't seem to turn the guy on.
The old man made the guy go on his knees,
the guy was still looking into the camera.
The face looked still the same, head slightly tilted.
It didn't look funny any more.
It now looked liked it was all part of the position.
I felt that the look in the face and the tilting of the head
came from the old man groping him.
Then the picture showed only the guy's bottom
and the old man's hand.
And all that he did to and put into it.
Someone said that such a big and ugly bottom couldn't
belong to that guy.
It was so sick that I didn't want to watch.
I dunno, I just wondered how his neck had stiffened in that position.

TIINA
A couple of years ago I read an article about Helsinki.
It showed 24 places around the city where people make love
outdoors.
In every picture a couple showed how to do it in a public place.
We cut out the pictures and each of us picked one.
My pictures showed a car next to the Parliament building, the
YMCA
doorway,
a phone booth in a boulevard in the early hours of the morning,
and the stands at the swimming stadium.

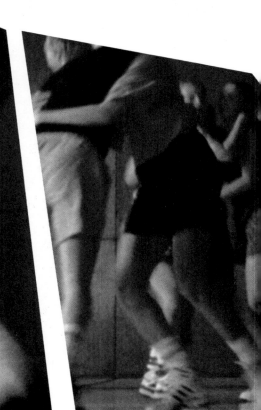

CASTING POTRAITS

1995 - 97, 6 SERIES OF BLACK AND WHITE PHOTOGRAPHS

1996 - 1997, 35MM FILM, DVD INSTALLATION,
10', 90' LOOP, 1:1,85, DOLBY STEREO

TÄNÄÄN / TODAY

TÄNÄÄN on videoinstallaatio ja lyhytelokuva, joka koostuu kolmesta lyhyestä audiovisuaalisesta episodista. Episodit käsittelevät isän ja tyttären välistä suhdetta ja henkilökohtaisten identiteettien muodostumista ja muuntumista perheen piirissä.

Eräänä kesäyönä isoisä menehtyy onnettomuudessa. Tapahtumaa tarkastellaan kolmen henkilön näkökulmasta. Episodit on temaattisesti kytketty toisiinsa dialogien, näyttelijöiden, visuaalisten ja äänielementtien kautta. Yhdessä nämä kolme osaa muodostavat tarinan perheen jäsenistä eri ajanjaksoina.

1.
Ensimmäinen episodi käsittelee nuoren tytön suhdetta isäänsä. Tyttö heittää palloa pihalla, isä itkee rajusti makuuhuoneessa. Kaikki nähdään tytön näkökulmasta. Tyttö kertojan äänenä puhuu isästään, isoisästään ja heidän suhteesta. Äänimaailma antaa teokselle rytmin ja vie sitä eteenpäin.

2.
Toisen osan päähenkilö on vanhempi nainen. Episodi tapahtuu hänen asunnossaan aamuvarhaisella. Kertomuksen painotus on äänimaailmassa. Nainen puhuu ympäröivää yhteiskuntaa koskevista ajatuksistaan, äänet kertovat hänen maailmastaan ja luovat aikaelementin.

3.
Kolmannessa osassa mies keskustelee suoraan kameran kanssa. Dialogissaan hän käy läpi suhdettaan isäänsä ja tyttäreensä. Hän näkee itsensä samalla lapsena ja vanhempana. Teksti on rakennettu runon tai laulun tavoin: lyhyitä kuvailevia lauseita ja kuorosäkeitten kaltaisia toistoja.

TÄNÄÄN-teoksen installaatioversio koostuu kolmesta valkokankaasta, jotka asettuvat 90 asteen kulmaan suhteessa toisiinsa. Tarinan kolme osaa esitetään peräkkäin, toistuvana kokonaisuutena, joka kiertää kankaalta toiselle. Perheen jäsenten paikat ja heidän sijoittamisensa tarinaan sekä eri elementtien toisto tarinassa rikkoo kerronnan aikaa ja kuvattujen tapahtumien kronologiaa. Teos tarkastelee kerronnan rakenteita ja ajan muodostumista tarinassa sekä minuuden ajatuksen hahmottumista ja itsen havaitsemista toisen perheenjäsenen eleissä.

TODAY is a video installation and short film in three audiovisual episodes. Its subject is the relationship between a father and daughter, and the formation and shifts of personal identities within a family.

In a summer night, the grandfather dies in an accident. The event is seen from the viewpoint of three different characters. The three episodes are connected thematically, and via dialogue, visuals, sound elements and the actors. Together, the parts present the story of the family's members in different periods.

1.
The first part deals with the relationship between a young girl and her father. The girl is throwing a ball in the yard, the father is weeping bitterly in the bedroom. Everything is seen through the girl's viewpoint. Her narrative voice-over talks about her father, her grandfather, and their relationship. The use of sound gives the work rhythm and carries it forwards.

2.
The main character in the second part is an elderly woman. The episode takes place in her apartment during the early hours of the morning. The emphasis of the narration is on sounds. The woman expresses her views of the surrounding society. The sound evokes her world, and introduces a temporal dimension.

3.
In the third part a man conducts a dialogue with the camera. In this he relives his relationships with his father and his own daughter. He recognises that he is both a child and a parent at the same time. The text is structured like a poem or the lyrics of a song: short, descriptive sentences and chorus-like repetitions.

The installation version of **TODAY** consists of three screens on three sides of a rectangle in a dark space. All three episodes run consecutively in a continuous loop on each of the screens. In the narrative, time is broken down and the chronology of the events is disrupted by the positioning of the members of the family in the narrative and the repetition of the elements of the story. The work explores narrative structures and the construction of time in a story, and the formation of an idea of the self, while seeing one's own movements in the gestures of other family members.

A completely dark space, minimum size of approximately 8m x 8m. In the room three small chairs to be placed in the middle of the screens.

LOUDSPEAKERS
2 x Genelec 1029 A active loudspeakers
2 x xlr/rca cables

PLAYERS
3 x Pioneer DV 7300 pro DVD with Dataton Synchro Equipment
(or 3 x Pioneer DVD 717 players or 3 x Sony DVD S 717)
(or 3 x Sony DVD S 325 or Sony DVD S 525)

PROJECTORS
3 x Sony VPL - W10 (16 : 9)
3 x y/c cables

1. SCREENS: three screens with aspect ratio
1 : 1.77. Minimum size of the screens app. 2 m x
3.5 m. Minimum space between the screens 1 m.
2. STANDS: three stands for the projectors and
players (also other solutions possible).
3. The three video projectors should be of same
make and model, and the lamps should be equally
used to achieve equal standard and balance
between the images.
4. The projected image should fill the screen
entirely but not overlap on the wall.
5. The screens can be made of plywood (or
equivalent) or be proper projection screens
6. The lower edge of the screens should be about
50 cm from the floor up.
7. The players should be synchronized with each
other. Because of this they should be operated
simultaneously with a remote control from an
appropriate distance in front of the players.
The subtitles in the three images have to change
all at the same time.
8. The material on each disc is approx. 90 mins
long and should be run as a loop.
9. There is sound on all the discs.
10. The walls of the space should be painted dark
violet to avoid the reflection and to enhance the
colours on video.
11. The technical equipment do not have to be
covered and it should also be possible for the
viewers to walk around the screens.

Z Y
X

DIALOGI

TÄNÄÄN

(Tyttö:)
Tänään mun isä itkee.
Viime yönä myöhään auto ajoi sen oman isän päälle,
joka kuoli siihen paikkaan.
Se auto ajo hillitöntä vauhtia pimeää tietä pitkin.
Mun isoisä oli täydellinen saituri –
sen taivaassa leipä on halvempaa kuin paska.
Mä en oikeen pitäny siitä miehestä.
Mun isä ei yleensä itke – se ei yleensä tee paljon mitään.
Paitsi kävi ennen töissä.
Jos se alkaa tekeen jotain
mistä se pitää sen selkä tulee niin kipeäksi,
että sen pitää lopettaa kaikki
– eikä se voi kun istua ja tuijottaa TV:tä.
Nyt se on itkenyt tauotta aamusta asti.
Sen paita ja housut on ihan märkiä.

* * *

Mä seisoin mun isän luona, enkä tiennyt mitä tehdä.
Sen selästä pullisteli kaksi nikamaa.
Isoisällä oli aina sellaiset samat olkaimet,
jotka meni ristiin selässä.
Ne meni ristiin just siinä samassa kohdassa,
missä mun isän nikamat pullistelee.
Mun isä ei tarvinnut olkaimia.
Mun isällä ja isoisällä oli sama etunimi.
Isoisä eli vanhaks.
Se oli jo kauan sitten vetäytyny työelämästä
– mun isä oli vetäytyny elämästä.

* * *

Ja mä katson kun mun isä itkee.
Se on kuin paloauto: suihkuaa vettä
ja sen parkuna kiertää ympäri huoneita.
Sen ääni nousee korvia vihlovaksi
ja laskee välillä tukahtuneeks ulinaks.
Ja meidän talo on kohta täynnä vettä.
Mutta ehkä se ei ole mun faija, joka itkee,
vaan jonkun toisen faija:
Sannan faija,Mian faija,
Markon faija, Pasin faija tai Veeran faija.
Mä olen keinutuolissa.
Mulla on poikaystävä.
Mulla on jotain sylissä.
Mä olen 66-vuotta.

VERA

(Nainen:)
Minä nukuin kapeassa sängyssä ilman tyynyä
ja hengitin pimeää hitaasti keuhkojen kautta ylös
hartioihin,
jonne se varastoitui vuosikymmeniksi.
Säilöin pelon vartalooni ja tein siitä itseni.

* * *

Tässä kaupungissa aikuiset
ovat muuttuneet epäonnistuneiksi teini-ikäisiksi,
jotka surevat kypsyyttään.
Kadut kuhisevat samannäköisiä ihmisiä,
jotka kehuvat tehneensä juuri ne asiat,
jotka on tekemättä.
Kokemus ja tieto tekee ihmisestä epäilyttävän.
Sanomalehti glorifioi kauhun ja kivun
– nautinto on pornografiaa tai pikkuporvarilli-
suutta.
Juuri ne ajatukset, jotka alkavat hyytyä,
ovat kauppatavaraa.
Kaikki mikä ei ole välittömästi käsitettävissä on
kiellettyä.
Ihmiset rakastelevat vähintään kaksi kertaa
viikossa vain siksi,
ettei kukaan halua tuntea häpeää ja, että se
on tehty.

* * *

Tulee tuuli ja kääntää meidät selälleen.
Näen kaksikerroksisen eläimen, joka syö
talosta seinät.
Koliseva raitiovaunu ääntää lähes täydel-
leen minun isäni nimen.

FAIJA

(Mies:)
Se antoi hienovaraisesti ymmärtää,
ettei se halua kosketuksia:
kun se tapasi ihmisiä se nauroi,
heilutti ja alkoi heti puhua asiasta,
ettei sen pitänyt kätellä ketään
– ettei sen pitänyt kätellä ketään
– ettei sen pitänyt kätellä ketään.
Korkeintaan se läiski kavereitaan groteskisti
selkään. Tai aamuisin kotona se nousi sängystä
kuin veturi laittamaan aamukahvia
ja otti lehden käteensä,
ettei se voi koskea ketään.
Ja se puhu taas mulle,
että "sun elämäs on pelkkää ajautumista
onnettomuudesta toiseen
ja etkö sä osaa edes päättää
– etkö sä osaa edes päättää
– etkö sä osaa edes päättää,
onko ne ollu hyviä vai huonoja".
Silloin mä vedin tympeyden naamalleni
ja mä kävelin ikkunan luo
ja ulkona mä näin naapurin pariskunnan,
joiden rakkaus on sitä,
että ne vihaa kaikkia samoja ihmisiä
ja kamppaa niitä sivuun yhteisen
menestyksen tieltä.
Ja mun selän takana se sanoi äidille,
että valehteleminen on virheidensä
tunnustamista ja käski sen tavaamaan
sanan nau-tin-to.
Mutta sinä yönä me kaikki lähdettiinkin
ajelulle yhdessä – ajelulle yhdessä
– mökille ajelulle yhdessä

– ja me ajettiin autolla uimaan
– metsän läpi, jossa tiellä oli mustia
puiden varjoja. Yhtäkkiä yksi niistä
runkojen varjoista nousi pystyyn
ja silloin tapahtui taas onnettomuus.

* * *

Mulla on tytär.
Se heittää palloa ja pyytää mua
katsomaan. Ja ne heitot näyttää
siltä vihalta, jonka mä olin nielaissut.
Enkä tiedä juostako sitä kohti
vai poispäin, ja pitääko mun opettaa
mitkä asiat on hyviä ja mitkä
huonoja. Kun mä kysyn siltä,
että miltä minä näytän,
se sanoo, että sä näytät isältä.
Sitten mä seisoin laiturilla
ja tunsin selässäni, samanlailla
kun olkaimet olis napsahtanut
poikki ja mun housut putosi nilkkoihin.

(Nainen:)
Seuraavalla viikolla me ajettiin sinne
onnettomuuspaikalle. Me ostettiin pieni
hopeakuusi, joka me istutettiin siihen tien
viereen muistoksi kasvamaan.

DIALOGUE

TODAY

(Girl:)
Today my dad's crying.
Late last night a car drove over his dad who died instantly.
That car drove incredibly fast on a dark road.
My granddad was a complete miser.
In his heaven bread is cheaper than shit.
I didn't like that guy.
My dad doesn't normally cry, he normally don't do nothing.
Except he used to work.
If he starts doing something he likes,
his back starts aching so much that he has to stop everything.
Then he can't do anything else than sit around and watch TV.
Now he's been crying since morning without a break.
His shirt and pants are all soaked.

* * *

I was standing beside my dad and I didn't know what to do.
Two vertebrae were sticking out of his back.
Granddad always wore the same braces.
They crossed at the back.
They crossed over exactly the same spot –
where my dad's vertebrae stick out.
My dad didn't need braces.
My dad and my granddad have the same first name.
Granddad lived to be old.
He had long ago retired from working life.
My dad had retired from life.

* * *

And I'm watching my dad cry. He's like a fire engine:
spouting water, and his howling echoes in the rooms.
His voice rises to an ear-splitting scream –
and again lowers to a smothered whine.
And our house will soon be filled with water.
Maybe it's not my dad who's crying –
but someone else's dad.
Sanna's dad, Mia's dad, Marko's dad, Pasi's dad –
or Vera's dad.
I'm in an armchair.
I have a boyfriend. I have something on my lap.
I'm 66 years old.

VERA

(Woman:)
I slept in a narrow bed without a pillow –
breathing the dark slowly in and up to my shoulders –
where it got stored in for decades.
I preserved the fear inside my body and made myself from it.

* * *

In this city adults have become failed teenagers –
mourning their own maturity.
The streets are swarming with people who look alike –
and boast about having done precisely what's undone.
Experience and knowledge make men dubious.
Newspapers glorify pain and horror.
Pleasure is pornography or petit bourgeoisie.
Exactly the ideas that start to clot that are merchandise.
What's not immediately comprehended is forbidden.
People make love at least twice a week –
only because nobody wants to feel shame –
and that it's done.

* * *

The wind comes and turns us on our backs.
I see a two-storied animal eating walls from the house.
A rattling tram pronounces my dad's name.

DAD

(Man:)
He carefully let it be understood –
that he didn't want to be touched.
When he met people he laughed, waved –
and immediately started to talk in a matter-of-fact way –
so that he didn't have to shake hands.
so that he didn't have to shake hands.
At most, he slapped his buddies grotesquely on the shoulders.
Or at home in the morning he made coffee and held a newspaper –
in his hands so that he didn't have to touch anybody.
And he talked to me again –
that "your life is just drifting from one accident to another"
"You can't even decide, you can't even decide –
whether they've been good or bad."
Then I put disgust on my face and I walked to the window.
Outside I saw a couple from next door –
whose love means hating the same people –
and tripping them up for the success of the family business.
And behind my back he said to my mother –
that telling a lie equals confessing one's mistakes –
and commanded her to spell the word pleas-ure.
But that night we all left for a drive together.
– for a drive together to the cottage.
We drove for a swim through the forest –
where the road is striped with the black shadows of the trees.
Suddenly one of those shadows stood up –
and then, again, an accident happened.

* * *

I have a daughter.
She throws a ball and asks me to watch.
And those throws look like the anger I had swallowed.
And I don't know whether to run towards her or away –
or should I teach her what's good and what's bad.
When I ask her, "how do I look" –
she says, "you look like a dad".
I was standing at the quay and I felt in my back a feeling –
as if my braces had snapped –
and my pants dropped to my ankles.

(Woman:)
A week later we drove to the place of the accident.
We bought a small silver spruce, which we planted as a memorial –
by the side of the road.

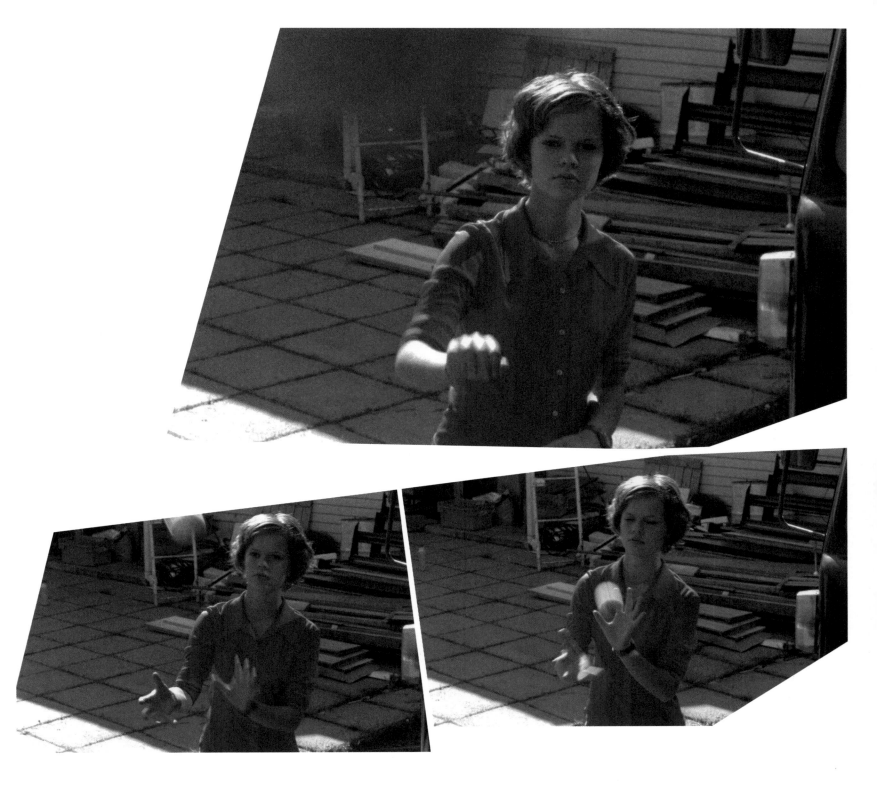

ANNE, AKI JA JUMALA / ANNE, AKI AND GOD

1998, DVD INSTALLATION: 2 SCREENS & 5 MONITORS, 60 MIN LOOP, WOODEN STRUCTURE, FURNITURE, SOUND STEREO

HENKILÖT
5 Akia, 2 Jumalaa, 7 Annea valkokankaalla (yksi esiintyjä)

INSTALLAATIO
ANNE, AKI JA JUMALA on installaatio, joka pohjautuu valmisteilla olevan "A Quest For A Woman" -teoksen materiaaliin. Käsikirjoituksesta on poimittu kolme henkilöä. Heidän roolejaan on muokattu ja muutettu installaatioteokseen sopiviksi. Installaatio tarkastelee "A Quest For A Woman" -tarinan taustalla olevia ajatuksia ja merkityksiä sekä elokuvan valmistusprosessia. Elokuvan tekeminen rinnastetaan Akin tilanteeseen, jossa hän psykoosissa ollessaan loi oman maailmansa.

Installaation painopiste on näyttelijöiden koekuvaustilanteessa, joka on lähtökohtana teoksen koherentin todellisuuden luomiselle. Todellisuudessa tapahtuvien asioiden ja fiktion välisen ohuen, muuttuvan rajapinnan muodostaminen – elävän persoonan antaminen henkilöhahmoille.

KERTOMUS
Tarina perustuu tositapahtumiin ja kertoo miehestä, joka psykoosissa ollessaan loi itselleen naisen.

Aki V. jätti työnsä Nokia Virtualsin ohjelmasuunnittelijana, sairastui skitsofreniaan ja eristäytyi yksiöönsä. Hänen mielensä alkoi tuottaa omaa todellisuutta ääninä ja kuvina. Vähitellen kuvitelma sai lihallisen muodon, toden ja mielikuvituksen raja hämärtyi. Kuvitteelliset henkilöt ja tapahtumat irtautuivat Aki V:n päästä ja rinnastuivat ympäröivään todellisuuteen. Tämän uuden maailman päähenkilö oli Anne Nyberg, Akin morsian.

MUOTO
Puisen rakennelman päälle on sijoitettu viisi monitoria, joissa Aki-ehdokaat esittävät näkemystään roolista. Viisi erilaista Akia syntyy seitsemässä kohtauksessa. Rakennelman sisäpuolella on sänky, jonka yläpuolella olevalle valkokankaalle ilmestyy kaksi Jumalaa, jotka puhuttelevat Akia. Rakenteen ulkopuolella on toinen valkokangas, jolla esiintyy seitsemän Anne-kandidaattia, sekä nojatuoli rooliin valitulle näyttelijälle.

CHARACTERS
5 Akis, 2 Gods, 7 Annes on screen, (one performer)

INSTALLATION
ANNE, AKI AND GOD is an installation based on material borrowed from "A Quest For A Woman" – a work in progress. Three characters were chosen from the original script. Their roles have been adjusted and enhanced for the new context to create a work of its own. The thoughts, meanings and the preparation process of "A Quest For A Woman" is observed through this new work. This making of a film is juxtaposed with Aki's situation when in a state of psychosis he created a world of his own.

The emphasis in the installation is on the casting situation: the starting point of a process of creating a coherent reality for the work. Founding the thin, altering line between things really happening and fiction – the actors lending their spirit to the characters.

STORY
The story is based on real events about a man who, in a state of psychosis, created a woman for himself.

Aki V resigned from his work as a computer application support person in Nokia Virtuals, became schizophrenic and isolated himself in his one-room flat. His mind started to produce a reality of its own in sounds and visions. Little by little, this fiction became flesh and blood, and the line between reality and imagination became blurred. Fantasized persons and events stepped out of Aki V's head and became parallel to surrounding reality. The leading character in this new world was Anne Nyberg, Aki's fiancée.

FORM
On the wooden structure in five monitors, five candidates for the role of Aki perform their views of this character. In seven scenes five different Akis are created. Inside the structure there is a bed above which two different Gods appears on a screen and talk to Aki. Outside the structure there is another screen for the seven different Anne candidates to perform and an armchair in which the chosen one can rest.

Room preferably of rectangular shape, app. 7m x 7m, dark and quiet space.
The room has to have a ceiling to hang the "God"-screen.

AUDIO SYSTEMS
2 x Genelec 1029 A active speakers
2 x xlr/rca cables
1 x adjustable shelve for the speaker

MONITORS
5 x 21" tv-monitors with sound
5 x euro scart or rca x 3 cables

PLAYERS
7 x Pioneer DV 7300 pro DVD with Dataton Synchro Equipment
(or 7 x Pioneer DVD 525 players, 7 x Pioneer DVD 717 players,
7 x Sony DVD S 717 players or 7 x Sony DVD S 325 players)

PROJECTORS
2 x Sharpvision XG NV 51 E projectors (or Sharpvision XG NV 6 E projectors)
2 x y/c cables
1 x adjustable shelve for projector

SCREENS
1 x rear projection screen 200 x 150 cm
1 x front projection screen 180 x 130 cm

There are 7 (seven) DVD discs in the installation. All the discs have to run in
syncronization with each other. All discs include sound. The work is about
30 mins long and it runs in loop of app. 1 hour.

1. Wooden "half-wall" structure (see separate drawing).
2. Curtains to cover two-three walls of the exhibition space (of two colors –
plum and green). The curtains should cover the walls from ceiling to floor.
3. A simple bed.
4. A mattress, a bedspread, a pillow.
5. A small table for the other projector (eg. grey Ikea coffee table).
6. An armchair.
7. Four text plates on the wall (mounted on cardboard).
8. Rails to hang the curtains.
9. A drawer/shelf for the DVD players.
10. Three lamps: for Aki – next to bed, for Anne – next to armchair, for the
text on the wall. (See drawing.)
11. The technical equipment do not have to be hidden and it should also be
possible for the viewers to walk around the screens.

Anne would like to visit you

I'm Titta Halinen
and 30 years old

Z
Y
X

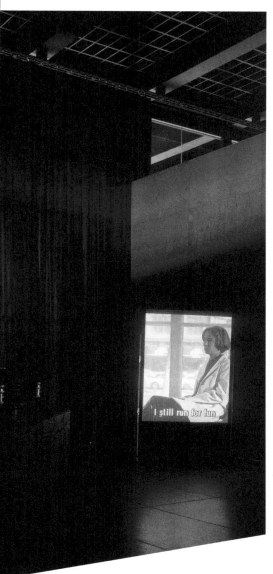

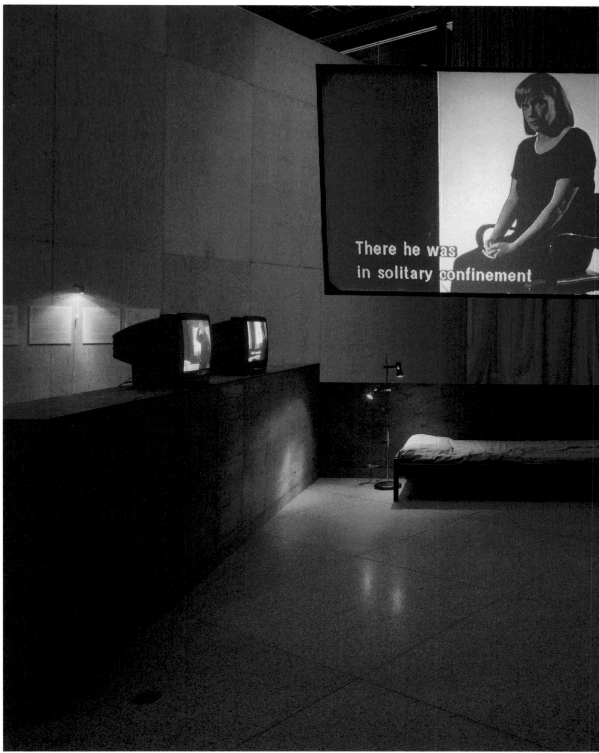

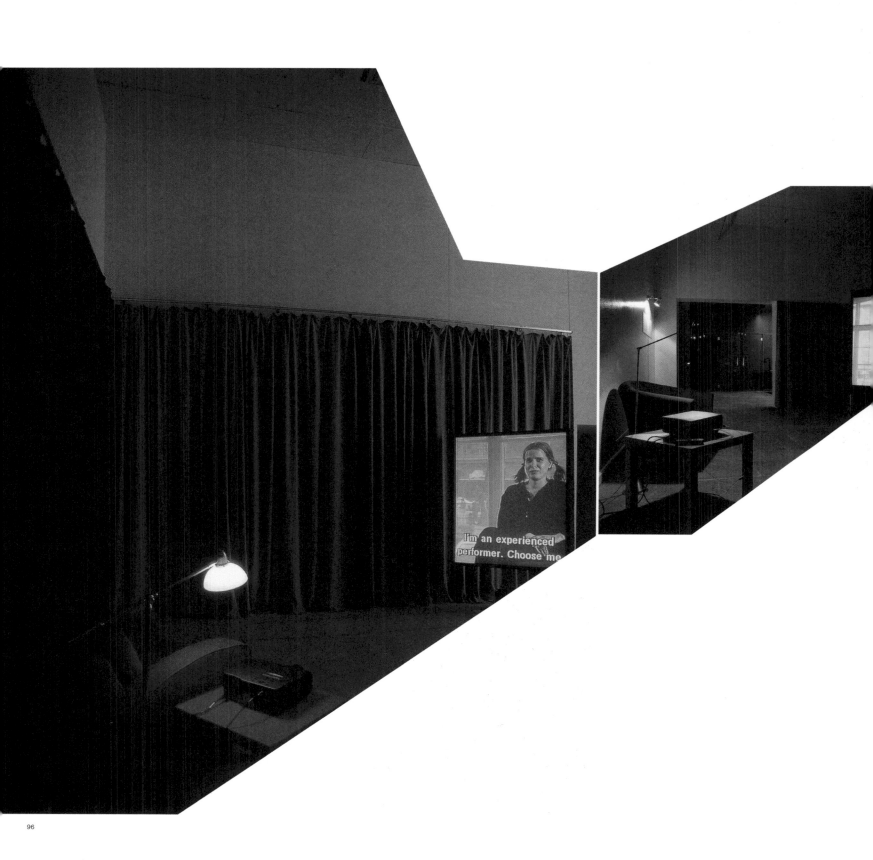

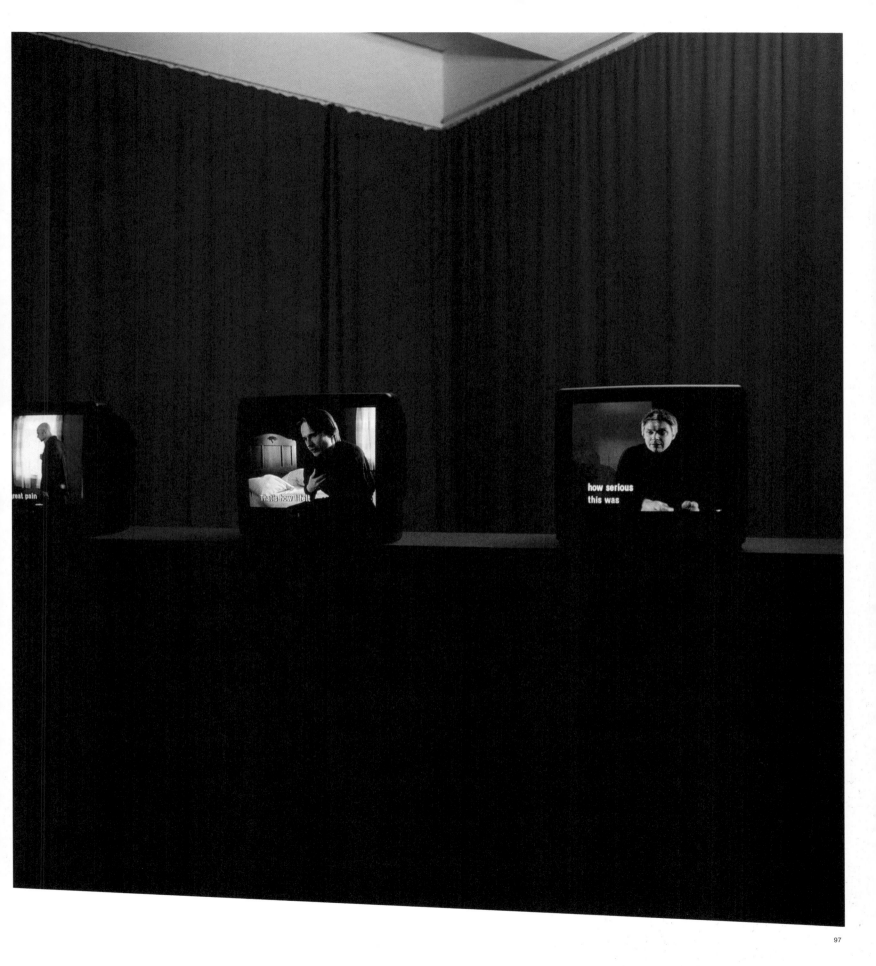

ANNE, AKI AND GOD

"ANNE, AKI AND GOD" IS AN INSTALLATION BASED ON MATERIAL BORROWED FROM "A QUEST FOR A WOMAN" – A WORK IN PROGRESS. THREE CHARACTERS HAS BEEN CHOSEN FROM THE ORIGINAL SCRIPT. THEIR ROLES HAS BEEN ADJUSTED AND ENHANCED FOR THE NEW CONTEXT. SO AS TO CREATE A SEPARATE WORK THAT INVESTIGATES THE THOUGHTS, MEANINGS AND PREPARATION PROCESS FOR "A QUEST FOR A WOMAN". THE STARTING POINT FOR "ANNE, AKI AND GOD" IS THE CASTING AUDITION: THE THIN, SHIFTING LINE BETWEEN THINGS THAT ARE REALLY HAPPENING AND FICTION – THE ACTORS LENDING THEIR SPIRIT TO THE CHARACTERS.

"A QUEST FOR A WOMAN" / BACKGROUND

THIS STORY BASED ON REAL EVENTS IS ABOUT A MAN WHO CREATED A WOMAN FOR HIMSELF WHEN IN A STATE OF PSYCHOSIS.

AKI V RESIGNED FROM HIS JOB IN COMPUTER-APPLICATION SUPPORT AT NOKIA VIRTUALS, DEVELOPED SCHIZOPHRENIA, AND ISOLATED HIMSELF IN HIS ONE-ROOM FLAT. HIS MIND STARTED TO PRODUCE A REALITY OF ITS OWN IN SOUNDS AND VISIONS. LITTLE BY LITTLE, THIS FICTION BECAME FLESH AND BLOOD, THE LINE BETWEEN REALITY AND IMAGINATION BLURRED. FANTASIZED PERSONS AND EVENTS STEPPED OUT OF AKI V'S HEAD AND TOOK ON AN EXISTENCE PARALLEL TO THE REALITY AROUND HIM. THE MAIN CHARACTER IN THIS NEW WORLD WAS ANNE NYBERG, AKI'S FIANCÉE.

MATERIAL

"A QUEST FOR A WOMAN" IS BASED ON THINGS THAT REALLY HAPPENED TO A MAN IN HIS LATE 20s, ABOUT FIVE YEARS AGO IN HELSINKI. THE STORY IS TAKEN FROM TAPED CONVERSATIONS BETWEEN THE MAN AND HIS THERAPIST. THESE WERE NOT ACTUAL THERAPY SESSIONS, BUT SPONTANEOUS INTERVIEWS AND RECOLLECTIONS OF A PAST SITUATION.

THE MAIN CHARACTER

AKI V IS A VERY SOCIABLE, EXTROVERT PERSON. IT IS USUALLY EASY FOR HIM TO GET TO KNOW PEOPLE AND MAKE FRIENDS. IN HIS OWN WORDS, THE STORY IS FUNNY.

IT IS, HOWEVER, NOT WITHOUT TRAGIC ELEMENTS. SCHIZOPHRENIA IS SAID TO BE AN ILLNESS THAT AFFECTS INTELLIGENT PEOPLE. THIS IMMEDIATELY STRIKES US WHEN WE FOLLOW THE EVENTS IN THE WORLD AKI CREATED IN A STATE OF PSYCHOSIS, WITH THE LOGIC OF EMOTION AND INTELLIGENCE TAKING TURNS.

ANNE NYBERG

ANNE NYBERG WAS THE MAIN CHARACTER OF AKI'S LIFE FOR SOME TIME ALTHOUGH SHE NEVER EXISTED AS FLESH AND BLOOD.

DURING THE FIRST EXHIBITION OF THE INSTALLATION IN THE MUSEUM OF CONTEMPORARY ART KIASMA IN HELSINKI, ANNE NYBERG WAS PRESENT. THE ARTIST HAD MADE A NOTE FOR THE EMPLOYMENT OFFICE ABOUT A VACANT JOB AS AN AEROBIC INSTRUCTOR, ANNE NYBERG, AS PART OF THE INSTALLATION. IN THE NOTE THERE WAS A DESCRIPTION OF ANNE BY AKI.

FOURTEEN WOMEN APPLIED FOR THE JOB. SEVEN OF THEM WERE INTERVIEWED AND THE INTERVIEWS WERE SHOT ON VIDEO, EDITED AND SHOWN AS PART OF THE INSTALLATION. ONE OF THE WOMEN WAS CHOSEN TO BE ANNE. MS. PAULA JAAKKOLA PERFORMED AKI'S FIANCÉE FOR FIVE MONTHS.

STRUCTURE OF EVENTS (EXCERPT)

ONE EVENING, LYING IN BED, AKI FELT A TREMENDOUS PAIN IN HIS CHEST, AS IF HE HAD BEEN BLASTED WITH A SHOTGUN. THIS EXPERIENCE TRIGGERED AN ACTUAL PSYCHOSIS Ð A FILM STARTED TO ROLL IN HIS HEAD. ACCORDING TO HIS PSYCHOSIS, ALL THE EVENTS HAD ALREADY BEEN FILMED IN AKI'S BRAIN. NOW, THIS FILM UNROLLED LITTLE BY LITTLE, AND AKI HAD TO ACT ACCORDING TO THE FILM. ALL THIS AIMED AT EDUCATING HIM FOR A GREAT TASK THAT AWAITED HIM. AKI STARTED SEEING THREE-DIMENSIONAL IMAGES AND HEARING VOICES. OUR FATHER IN HEAVEN APPEARED ON A SCREEN ABOVE HIS BED.

RIGHT AFTER THE BLAST FROM THE SHOTGUN, AKI LEARNED FROM A MALE VOICE THAT HE HAD A GIRLFRIEND SOMEWHERE. AKI WAS DELIGHTED, SINCE HE HAD NOT HAD A GIRLFRIEND FOR A LONG TIME. THE VOICE WENT ON SPEAKING, AND TOLD AKI TO LOOK AROUND THE APARTMENT. 'WOULD YOU INVITE A GIRL TO A PLACE LIKE THIS?' THE VOICE ASKED. AKI GOT ADVICE ON CLEANING AND ARRANGING THE APARTMENT, AND ON EXAMINING OBJECTS AND THEIR TRUE MEANING. HE PUT EVERYTHING GIVEN BY HIS MOTHER OR OLD GIRLFRIENDS INTO A BASEMENT CLOSET, OR THREW THEM AWAY, TO SHOW ANNE THAT SHE WAS MORE IMPORTANT THAN THEY WERE.

AKI WAS TOLD THAT HE WAS ACTUALLY BROUGHT TO FINLAND FROM SWEDEN WHEN HE WAS LITTLE, AND HIS PARENTS WERE ONLY FOSTER PARENTS. HE WAS A MEMBER OF THE ARISTOCRACY, AND NOW HE WOULD BE GIVEN THE EDUCATION OF AN EARL. AKI WAS REALLY EARL HENRIK VON DUNHILL. HIS FLAT WAS AN OFFICER'S QUARTERS, WHERE IN SOLITUDE HE WAS TO GO THROUGH AND LEARN THINGS ABOUT HIS FUTURE LIFE, WITH THE AID OF THE FILM SHOWN TO HIM INSIDE HIS HEAD.

EVERY NOW AND THEN, ANNE VISITED AKI IN HIS FLAT. THEY TALKED, AND SOMETIMES ANNE COOKED A MEAL. SHE WAS TALL AND SLENDER AND GENTLE, BUT ALSO STRICT WHEN NECESSARY. USUALLY, ANNE STOPPED BY AFTER WORK, DRESSED IN TIGHTS BECAUSE SHE WAS AN AEROBICS INSTRUCTOR. ANNE HAD ALSO BEEN EDUCATED IN THE SAME WAY AKI WAS NOW BEING EDUCATED, AND SOMETIMES SHE ACTED AS HIS TRAINER TOO. ACCORDING TO HIS PSYCHOSIS, A MAN IS SUPPOSED TO HAVE A SINGLE ESSENTIAL PRINCIPLE. FOR AKI, THIS WAS GETTING MARRIED. ANNE WAS THE MAIN THEME OF THE PSYCHOSIS, THE ONE THAT PROMPTED AKI TO TAKE ACTION: 'ANNE LOVES ME AND IS WAITING FOR ME SOMEWHERE. I ONLY NEED TO PASS THIS TEST."

AKI STARTED TO LOOK FOR ANNE, AFTER HEARING IN PSYCHOSIS THAT HER SURNAME WAS NYBERG. HE KNEW EXACTLY WHAT ANNE LOOKED LIKE, AND THAT SHE WAS BORN IN 1965. FIRST, HE WENT THROUGH THE PEOPLE CALLED ANNE NYBERG IN THE HELSINKI CITY PHONE BOOK, AND TOOK PUBLIC TRANSPORT TO CHECK OUT THOSE IN QUESTION. HE RANG THE DOORBELL AND INTRODUCED HIMSELF AS A GALLUP-POLL INTERVIEWER OR A MAGAZINE ORDER SALESMAN. WHEN NO SUITABLE PERSON WAS FOUND, AKI CALLED A LAWYER WHO WAS AN OLD FAMILY FRIEND. THE LAWYER CHECKED THE REGISTER AT A POLICE STATION, AND INFORMED AKI, THAT THERE WAS AN ANNE NYBERG BORN IN 1965 LIVING IN LOHJA.

AKI TRAVELLED TO LOHJA TO VISIT ANNE. AT THE GIVEN ADDRESS, A YOUNG WOMAN

WAS PLAYING WITH TWO CHILDREN IN THE GARDEN. AKI ASKED THE WOMAN:
'ARE YOU ANNE NYBERG '65?' THE WOMAN ANSWERED 'YES'. BUT AKI WAS NOT
LUCKY EVEN ON THIS OCCASION, BECAUSE THE WOMAN DID NOT LOOK LIKE
ANNE. AKI REPLIED: 'BUT YOU ARE NOT THE ONE I'M LOOKING FOR.'

IN THE EARLY STAGE OF THE PSYCHOSIS, THE NEWS THAT AKI WAS A SAINT
SPREAD AROUND THE WORLD. AS IN OLD LEGENDS, HE WAS A SAINT WHO WAS
PART DEVIL AND PART GOD. THESE TWO FORCES STRUGGLED WITHIN HIM. THIS
SAINT IN NORTHERN EUROPE GOT HIS PICTURE ON THE COVER OF TIME MAGA-
ZINE, AND ALL PUBLIC FIGURES WANTED TO MEET HIM. THE DOOR BELL OF AKI'S
FLAT STARTED RINGING. 'MICKEY ROURKE WAS ONE OF THE FIRST VISITORS,
MADONNA CAME, AND THEN THERE WERE ELIZABETH TAYLOR AND MICHAEL
JACKSON.' EVERYBODY TRIED TO GUESS WHICH OF THE FORCES WOULD WIN Ð
GOD OR ANTI-CHRIST. A BALANCING BETWEEN NEGATIVE AND POSITIVE FEELINGS
WAS ONE AIM OF HIS SCHOOLING, AND AKI WAS SUPPOSED TO DEVELOP ALL
HIS EMOTIONS TO A CERTAIN STAGE. IN ORDER TO DO THIS, HE WAS ALSO SUP-
POSED TO HAVE SEEN EVERYTHING. THE ARISTOCRATIC EDUCATION OF OFFIC-
ERS ALSO INCLUDED EXECUTION. AKI WAS ORDERED TO SHOOT A MAN, IN VERY
COLD WEATHER IN THE MIDDLE OF WINTER, SOMEWHERE NEAR THE BORDER OF
FINLAND AND RUSSIA. AKI EXECUTED THE MAN BY SHOOTING HIM IN THE NECK
ON AN ICY LAKE. ANNE WAS ALSO THERE, AND PUT A COAT ON AKI'S SHOULDERS
WHEN IT WAS ALL OVER.

THEN AKI WAS TOLD THAT HIS PRIMARY DUTY IN THE FUTURE WOULD BE TO TAKE
CHARGE OF HOLLYWOOD, BECAUSE HOLLYWOOD CONTROLLED ALL HUMAN
EMOTIONAL FANTASIES. WITH THIS GOAL IN MIND, AKI WAS VISITED BY VARIOUS
TRAINERS: MARLON BRANDO TAUGHT HIM HOW TO ACT THE DAGGER SCENE IN
JEANNE D'ARC, ELIZABETH TAYLOR TAUGHT HIM DIFFERENT TYPES OF BEHAV-
IOUR WITH THE HELP OF A STICK, FOR EXAMPLE, PEEING AND MONTGOMERY
CLIFT'S WAY OF WALKING. MADONNA ALSO APPEARED AT AKI'S DOOR. '"ANNE
WAS REALLY JEALOUS OF MADONNA. MADONNA ONLY CAME TO THE DOOR,
SHE NEVER ENTERED THE APARTMENT. IN ONE OF HER VIDEOS SHE SAYS 'I'M
ALREADY HOOKED'. I SAID TO HER: 'I'M ALREADY HOOKED' AND CLOSED THE
DOOR. THAT'S ALL THERE WAS TO THE ROMANCE WITH MADONNA'.

WHEN THE FLAT WAS IN BALANCE Ð CLEANED UP, THINGS FOLDED, ALL THE
SCREWS LOOSENED Ð AKI WAS SUPPOSED TO GO AROUND THE ISLAND OF LAUT-
TASAARI, AND THEN TO THE OFFICERS' CABIN FOR A PARTY TO CELEBRATE THE
COMPLETION OF HIS EDUCATION. HE WALKED TO THE SOUTHERN END OF THE
ISLAND, ALONG SÄRKINIEMI ROAD AND ENDED UP IN A CHILDREN'S PLAYGROUND
IN A PARK. THERE WAS A LITTLE PLAY HOUSE THERE. A VOICE ORDERED AKI TO
GO INSIDE, AND TOLD HIM THAT THIS WAS THE OFFICERS' CABIN. THE VOICES
FADED. AKI HAD LEARNED IN THE ARMY THAT, IF THERE IS NOTHING SPECIAL TO
DO, YOU JUST KEEP YOURSELF WARM AND ACTIVE.

(TO BE CONTINUED)

PALVELUKSEEN HALUTAAN

MIELENKIINTOINEN KESÄTYÖ!

"Aavan meren tälläpuolen" näyttelyyn
Nykytaiteen Museoon

ESIINTYJÄ / TEOSOPAS teokseen "Anne, Aki ja Jumala"

Osa-aikatyöhön - n. 4 tunniksi päivässä
näyttelyn ajaksi toukokuun lopusta syyskuun
alkupuolelle.
Työhön kuuluu paikallaolo tilateoksessa ja teoksen
esittely katsojille.

Vaatimukset:
Esiintyjä / teosopas tulee olemaan läsnäolonsa
kautta osa teosta Anne-nimisenä roolihahmona. Annen
tulisi olla noin 25 - 30 -vuotias nainen,
"pitkäsäärinen ja hoikka - kropaltaan erittäin
kaunis ja kasvoiltaan aika tavanomainen". (Määritelmä
vapaasti tulkittavissa). Kaikki kielitaito on
eduksi.

PIKAINEN YHTEYDENOTTO
040- 540 90 00 / Tuula & 050- 517 94 76 /
Eija-Liisa

HELP WANTED
AN INTERESTING SUMMER JOB

A performer / guide to the installation "Anne, Aki and God" at the Museum of Contemporary Art
A part time job – approximately 4 hours a day – for the exhibition period starting in the end of May until the beginning of September. The work consists of being present in the installation and giving information on the work to the audience.
Requirements:
The performer / guide will through her own presence be part of the installation as a character called Anne. She should be approximately 25 to 30 years old, "long-legged and slender – very beautiful body and with a conventional face". (description to be freely interpreted). Knowledge of different languages always a plus.

Contact ASAP
040-540 9000/Tuula & 050-517 9476/Eija-Liisa

Neljätoista naista ilmoittautui. Valitsimme heistä seitsemän haastatteluun. Haastattelut videoitiin, editoitiin ja esitettiin osana installaatiota. Yksi naisista valittiin Anneksi. Häntä pyydettiin pukeutumaan aerobic-ohjaajaksi, keskustelemaan näyttelyssä kävijöiden kanssa ja käyttäytymään tavalla, jolla Anne hänen mielestään käyttäytyisi. Hän esiintyi installaatiossa kolmesti: Nykytaiteen museossa Kiasmassa Helsingissä ja Gasser and Grunert Inc:ssa New Yorkissa, sekä näyttelyn avajaisissa Montevideossa Amsterdamissa.

Anne-ehdokkaat nauhalla:
Paula Jaakkola
Titta Halinen
Hanna Nikkanen
Anu Ruusuvuori
Sanna Lusa
Kristiina Taivalkoski
Leena Junnila

Fourteen women volunteered, of whom we chose seven to be interviewed. The interviews were shot on video, edited and presented on a screen as part of the installation. One of the women was chosen to be Anne. She was asked to dress as an aerobics instructor, talk to people who came to see the exhibition and otherwise act as Anne in the way that she sees her to be. She performed in the installation in three different locations: in Kiasma – the Museum of Contemporary Art in Helsinki, at Gasser and Grunert Inc. in New York, and on a visit to the opening at Montevideo in Amsterdam.

Anne candidates on the tape:
Paula Jaakkola
Titta Halinen
Hanna Nikkanen
Anu Ruusuvuori
Sanna Lusa
Kristiina Taivalkoski
Leena Junnila

ANNEN LÄSNÄOLO

Anne on aina ollut Akin mielen tuote. Anne ei todellisuudessa koskaan ole ollut olemassa. Aki kuitenkin etsi häntä ja matkusti paikasta toiseen ympäri Etelä-Suomea. Aluksi Aki selvitti Anne Nyberg-nimisten naisten kotiosoitteet ja meni sitten tapaamaan heitä. Hän toivoi, että joku naisista olisi oikea Anne, jonka fyysinen olemus täsmäisi naiseen, joka oli näyttäytynyt hänelle asunnossa ja kertonut nimekseen Anne Nyberg. Aki ei koskaan löytänyt Annea.

Installaation esittäminen ensimmäistä kertaa Helsingissä 1998 merkitsi Akin luoman rinnakkaisen fantasiamaailman fyysistä toteuttamista. Aina välttämättä se, mikä kuuluu todellisuuteemme ja mitkä ovat sen rajat, ei ole yksiselitteistä. Usein se on lähemmän tarkastelun arvoista. Keskustelimme Annesta museon henkilökunnan kanssa ja päätimme palkata Annen olemaan läsnä installaatiossa. Kirjoitin kesätyöpaikkailmoituksen työvoimatoimistoon, jossa haettiin Annea installaatioon. Ilmoitus sisälsi myös Akin kuvauksen siitä miltä Anne näyttää.

ANNE´S PRESENCE

Anne had always been an invention of Aki's mind. She never existed in reality. Aki searched for her and travelled from one place to another in Southern Finland. First he found out the addresses of different women with the name Anne Nyberg and then he went to meet them in their homes. He hoped that one of them would be the right one and in her physical appearance match the person who had appeared to him in his studio flat and said that her name is Anne Nyberg. He never found her.

When the installation was to be presented for the first time in Helsinki 1998 it involved a kind of a small representation and physicalization of the parallel fantasy world that Aki had created. What belongs to our realities and what the limits are is not always a simple matter but it is worth a closer look. We had a discussion about Anne with the people in the museum and we decided to hire Anne to be present in the installation. I made a written notice to the employment office of a vacant summer job for being Anne in the installation. Among the facts it included Aki's description of what Anne looks like.

YKSI AKI, MONTA PERSOONALLISUUTTA, KOEKUVAUSTILANNE

Kerronnallista elokuvaa tehdessä usein ratkaisevan tärkeä tekijä on uskottavan todellisuuden luominen fiktiiviseen tilanteeseen. Henkilöhahmojen luominen ja näyttelijöiden koekuvaustilanne on keskeinen tekijä tässä prosessissa. Oikeita henkilöitä etsitään ensin valokuvien perusteella ja sitten muutamia heistä kutsutaan ohjaajan nähtäväksi esittämään tulkintansa henkilöhahmosta.

Akin psykoosin aikana hänelle kerrottiin, ettei hän ollutkaan se henkilö, joka hän oli luullut koko ikänsä olevansa. Hän on oikeasti jaarli Henrik von Dunhill Ruotsista. Myöhemmin hänelle kerrottiin, että hän tulisi ottamaan Hollywoodin elokuvateollisuuden johdon käsiinsä, ja että hän tulisi saamaan koulutusta ihmisten tunteiden ja fantasioiden kontrolloimisessa.

Viisi nuorta näyttelijää kutsuttiin koekuvaukseen Akin roolia varten. Heille lähetettiin seitsemän käsikirjoitusotteen kooste. He saivat myös tietoonsa koko Akin tarinan. Heitä kannustettiin tekemään oma tulkintansa henkilöstä ja tekstistä. Koekuvaukset videoitiin ja materiaali editoitiin. Näin syntyneet viisi erilaista Akia esiintyy monitoreissaan installaatiossa.

ONE AKI, MANY PERSONALITIES, CASTING PROCESS

When a narrative film is being made, very often one of the crucial things is to be able to create a coherent reality in the fictive setting. The key factor in this process is to create the characters and the casting situation with the actors. The right persons are searched first through a study of photographes and then a few are invited to come and create the character in front of the directors eyes.

When Aki experienced the psychosis he was told that he isn't actually the person who he had thought he had been all his life. He is actually earl Henrik von Dunhill of Sweden. Later he was told that he will soon have to take the lead in Hollywood film industry and for that he will be given the education to be able to control the emotional fantasies of people.

For Aki's role 5 young actors were chosen to come to a casting session. A compilation of 7 samples from the script was sent to them. They also recieved information on Aki's whole story. They were encouraged to make their own version of the character and text. The casting situation was shot on video, edited and 5 different Aki's performed the role in the monitors in the installation.

NÄYTTELIJÄT / ACTORS

AKI 1 = Jarkko Lämpsä
AKI 2 = Lorenz Backman
AKI 3 = Samuli Muje
AKI 4 = Teemu Aromaa
AKI 5 = Jarkko Pajunen

AKIN MONOLOGI / OTTEITA

AKI

Ja mulle oli tehty temppuja silleen että, mulle on kuvattu se sillä tavalla että mulle on tehny sadat ja sadat ilotytöt temppuja.
Ja se on niinku kuvattu mun päähäni niin että mä en muista niitä kun sitten yksin siellä kämpässäni mä muistan ne tapahtumat.

Se oli niinkun kauheen traumaattista mulle, koska tämmöset niinkun pika panot, ei oo mikään mun alani. Se oli kauheen vaikeeta käsiteltävää. Kuumaa lihaa alko vyöryyn mun päälle.
Mitä siinä haluaa tehdä? Onko toiveita oikeesti miehellä?

Se oli niinkun mun koulutustani, että mua treenattiin. Niinkun että Hollywoodissakin kaikkien oli pakko tehdä "quickejä" aika paljon. Ennen kun ne pääsee huipulle. Mun piti saada tämmönen Hollywood kasvatus tietyllä tavalla.

AKI

Anne itki ja se ymmärsi, että se on koulutusta. Tavallaan niinkun tajuais sen merkityksen, ettei kylmästä naisesta mitään kostu - jos siinä ei oo rakkautta mukana. Tää oli niinku se idea siinä. Mitä sä nyt katot niinkun et ymmärtäs?

AKI

Eeei, kyllä se oli mulle koulutusta, että mä tietäisin, mitä se on sitten kaikki ilotyttömaailma ja, koska mä oon johtavassa asemassa, niin mun täytyy tietää elämän tosiasiat.

AKI

Pitäis tuntee se sielultaan, sisäiseltä kauneudeltaan, ilman vaikka että se ei paljon puhuiskaan, niin tuntis heti että se on Anne. -
Tuntee sen sielu, sen tyttöystävän. Et tavallaan, jos otettais kaikki vaatteet ja meikkaukset niin mä tuntisin sen.

Mun piti koko ajan näyttää onko mussa miestä hänelle, oonko mä tarpeeks, yritänkö mä riittävästi. Et mä yritän koko ajan. - Saada Anne lähelle mua.

AKI'S MONOLOGUE / EXCERPT

AKI

And they've done things to me and they've described to me how it was done and hundreds and hundreds of hookers have done tricks for me. And it's like it's been recorded in my head so that I can't remember them, and then alone at my place I remember what happened.

It was like terribly traumatic for me, because those quick fucks aren't really me. It was terribly hard to deal with. Hot meat all over me. What do you want to do then? Can a man really have wishes?

It was like my education, being trained. Like in Hollywood, where everyone has to do a lot of quickies. Before they made it. In a way I had to have a certain kind of Hollywood education.

AKI

Anne cried and she understood that it was all training. Like understanding that you can't get anything from a cold woman if there's no love. That was sort of the idea. What are you looking at me like you don't understand?

AKI

No, it was training for me, to make me know what the world of hookers is about, and because I'm an executive I have to know the facts of life.

AKI

You have to know her soul, her inner beauty, even though she doesn't talk much, you can see straight away that it's Anne. – To know her soul, the soul of that girlfriend. In a way, if you take all her clothes and make-up, I 'd know her.

I had to prove all the time that I'm man enough for her, that I'm enough, that I'm trying enough. – To get Anne close to me.

JUMALAN LÄSNÄOLO

Eräänä iltana Akin maatessa sängyllä yksin kotona, Jumala otti yhteyttä Akiin. Jumala ilmestyi screenille Akin sängyn yläpuolelle ja puhui Akille. Jumala ilmoitti, että Akilla on tyttöystävä, joka odottaa päästä tervehtimään Akia. "Katso nyt vähän ympärilles tällaiseen kämppäänkö sinä kutsuisit sen tytön?" Jumala myös kertoi, että Akin elämä ei ole tyhjää vaan hänellä on jo syntymässä annettu tehtävä, jota Akin tuli tästä lähtien alkaa toteuttaa. Ääni neuvoi ja ohjasi Akia ja hänen toimiaan koko psykoosin ajan.

THE PRESENCE OF GOD

One evening when Aki was lying alone on his bed at home, God contacted Aki. He appeared on a screen above Aki's bed and talked to him. God said that Aki has a girlfriend waiting to visit him. "But take a look around you. Can you invite that girl to come to a dump like this?" God also said that Aki's life is not empty. Instead, he has a mission given to him at birth, which Aki has to carry out from now on. The voice instructed and guided Aki and his actions throughout his psychosis.

JUMALAN MONOLOGI / OTE

JUMALA

Minä olen tässä. Vaikka kukaan ei tulisi katsomaan minua, en välitä siitä. Jos kukaan ei näe minua en pahoita mieltäni.

Minä en ole Jumala, koska Jumalaa ei ole olemassa. Minä näyttelen Jumalaa. Minä en ole yhtään sinun oman Isäsi näköinen, mutta minä olen sinun Isäsi.

Minä tulen sinun nähtäväksesi ja näyttäydyn sinulle kolmiulotteisena kuin liha. Ajattelet olenko minä olemassa.

Minä katson sinua takaisin. Silmä, jolla sinä näet Jumalan on sama silmä, jolla Jumala näkee sinut.

JUMALA

Jossain vaiheessa yötä hän näki unta. Tai mahdollisesti hän oli osittain valveilla ja aisti mitä hänen ympärillään tapahtui. Hän kuuli tuulen liikkuvan edestakaisin havupuissa ja metsän valtavan horisontaalisen hengityksen. Puiden oksat hankasivat toisiaan ja huokaus kosketti talon sivuja. Ääni nousi terassille ja vetäytyi takaisin rappuja pitkin. Kohta näihin ääniin sekoittui toinen ääni - toistuva kuiskaus "olen täällä ja odotan sinua". Hän kuunteli pitkän aikaa ja vähitellen ne tuskin kuuluvat sanat täyttivät hänet ja hän heräsi.

JUMALA

Aki eristäytyi asuntoonsa ja loi sen hiljaisuudessa itselleen naisen.

Yhtenä iltana Anne seisoi hengästyneenä ovensuussa. Hän oli tullut suoraan töistä opettamasta aerobicia.

"stop right now, thank you very much,
I need someone with human touch -

stop right now, thank you very much,
I need someone with human touch"

GOD'S MONOLOGUE / EXCERPT

GOD

I am here. And even though no one would come to see me, I don't care. I won't be hurt if no one sees me.

I'm not God, because God doesn't exist. I play God. I don't look at all like your Father, but I am your Father.

I come to be seen by you and I appear to you three-dimensionally like flesh. You think if I exist.

I look back at you. The eye with which you see God is the same eye with which God sees you.

GOD

At some stage in the night he dreamed. Or he may have been partly awake, sensing what was going on around him. He heard the wind move back and forth in the conifers and the immense horizontal breathing of the forest. The branches rubbed against each other and the sighing touched the sides of the house. The sound rose up onto the terrace and retreated along the staircase. Soon another sound merged with these sounds – a repeated whisper saying: "I'm here and I'm waiting for you". He listened for a long while and gradually the barely audible words filled him and he woke up.

GOD

Aki withdrew to his flat and in its silence he created a woman for himself.

One evening Anne stood in the doorway, short of breath. She had come straight from teaching aerobic.

"stop right now, thank you very much,
I need someone with a human touch –

stop right now, thank you very much,
I need someone with a human touch"

NÄYTTELIJÄT / ACTORS

Naisjumala / Female God = Mari Rantasila
Miesjumala / Male God = Matti Laustela

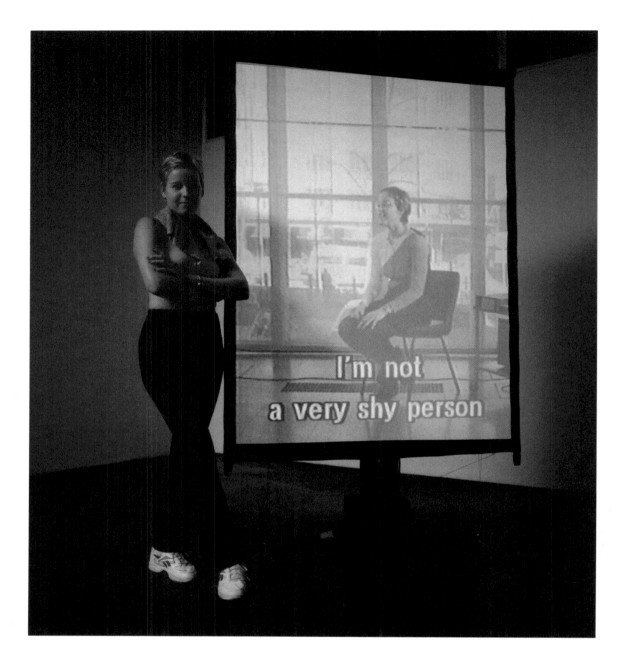

1999, 35MM FILM, DVD INSTALLATION, 23'40, 1:1.85, DOLBY SR

LOHDUTUSSEREMONIA / CONSOLATION SERVICE

LOHDUTUSSEREMONIA on 23 minuutin pituinen DVD-installaatio ja lyhytelokuva, joka kertoo eroprosessista nuoren naisen näkökulmasta. Elokuvan teema koskettelee luopumista, kuolemaa ja jonkin loppua. Tarina kerrotaan yhdistelemällä toisiinsa päähenkilön tunnetasolla syntyneitä fantasiaelementtejä sekä realistisia tapahtumia.

Elokuva alkaa kertojan huomioilla tapahtumista varhaiskeväällä lumisessa Helsingin lähiössä. Samassa talossa asuva nuoripari on päättänyt lopettaa suhteensa. Tarinan kuluessa he lopullisesti erkanevat toisistaan.

Tarina jakautuu kolmeen osaan: ensimmäisessä osassa terapeutti antaa nuorelle parille ohjeita suhteen lopettamisesta. Toinen osa tapahtuu pariskunnan kotona, jossa he ystävien kanssa viettävät syntymäpäivää. Juhlijat lähtevät kohti ravintolaa oikaisten jään poikki. Jää murtuu kävelijöiden alla. Vedenalainen monologi kertoo menneestä ja kuolemasta jääkylmässä vedessä. Kolmas osa on jonkinlainen lohdutusseremonia – lopullinen suhteesta luopuminen ja etääntyminen.

Installaatioversiossa kaksi kuvaa projisoidaan seinälle vierekkäin. Rinnakkaisilla, toisiaan jatkavilla kuvilla kerrotaan nuoren parin tarina. Oikeanpuoleinen projisointi keskittyy kertomuksen eteenpäin viemiseen kuvailemalla tapahtumia, vasen kuva näyttää maisemaa, tilaa ja tärkeitä yksityiskohtia, jotka luovat teoksen tunnemaisemaa.

Filmiversiossa teoksen materiaali on leikattu uudelleen, tarina kerrotaan yhdessä kuvassa. Tämä aiheuttaa muutoksen katsojan asemassa. Installaatiotilassa katsojalla on aktiivisen havainnoitsijan rooli: hän joutuu tekemään valintoja tilassa levittäytyvästä materiaalista ja siten rakentamaan kokemuksensa. Yhden kuvan versiossa katsojalle sen sijaan on mahdollista seurata tarinaa etuoikeutetusta näkökulmasta, joka on ilmaisun keinoin tarkoituksellisesti luotu katsojan eteen valkokankaalle.

Tarinan arkipäivä on läsnä tapahtumissa, lavastuksessa ja puvuissa. Siihen yhdistyy kuvitteellinen taso, joka ilmentää henkilöiden tunnemaailmaa. Se muodostuu fantasianomaisista kohtauksista, kuten näkymättömät ihmiset terapiahuoneessa, jäihin hukkuvat juhlijat tai miehen materialisoituminen tyhjään huoneeseen.

Vähitellen tarinan edetessä kertojan oma maailma nivoutuu kerrotun tarinan lomaan. Fiktiomaailma on pyritty jättämään avoimeksi myös korostamalla kameran läsnäoloa sekä näyttelijöitä tekemässä työtään roolihahmon kustannuksella. Äänillä luodaan linkkejä ympäröivään luontoon ja kaupunkiin, eron teemaan sekä korostetaan kuvitteellisen ja toden vuorottelua.

CONSOLATION SERVICE is a short film and a DVD installation. It deals with the theme of endings, death and time from the point of view of a young woman.

The work is about a young couple's divorce process – the end of their story. It starts with some remarks by the narrator, which form a second level running through the narrative. The story is divided into three parts. It is early spring, and the landscape is still covered with snow.

In the first part a therapist gives advice about how to end a relationship. The second part takes place in the couple's living room, where a group of people is celebrating a birthday. Later they leave for a restaurant across water. While they are walking, the ice breaks. An underwater monologue contemplates the past and death in an ice-cold sea. The last part is a consolation service – a final giving up of the relationship.

The installation version is a two-screen-projection. Two adjacent images tell the story of a young couple. The right-hand projection concentrates on taking the story forward by describing the events, while the left-hand projection concentrates more on showing the landscape, emotions and the essential details related to the narration of the subtext.

In the film version the material has been re-edited and the story unfolds in a single image. This shifts the position of the viewer from that of an active observer making choices from the material unfolding in the space to that of a spectator following the story from a privileged point-of-view intentionally built into the one-screen narrative.

The style of the work is a combination of documentary realism and cinematic fantasy. The everyday is present in the events, set design and costumes. This is combined with more poetic elements in the dialogue and non-realistic scenes, e.g. drowning, invisible people at the therapy session, the materialization of the husband. The narrator is not completely external to the fictional level, but is gradually mixed up in the events that she herself narrates. The camera work also remains part of the scenes. The use of sound creates links with the surrounding nature and the city, with the theme of a couple splitting up, and it also plays with the notions of the real and the imagined.

Dark room, rectangular rather than square. The walls should be painted with aqua green (eg. Pantone 3272 U in Pantone Colour Formula Guide 747 Xr). The images are projected on the longer wall which should be even and white as a screen. The work has to be presented to the audience from start to finish, as a film, starting for example every full and half hour.

AUDIO SYSTEMS
2 x Genelec 1029 A active loudspeakers
2 x xlr/rca cables

PLAYERS
2 x Pioneer DV 7300 pro DVD with Dataton Synchro Equipment
(or 2 x Pioneer DVD 525 players or 2 x Pioneer DVD 717 players)
(or 2 x Sony DVD S 717 players or 2 x Sony DVD S 325 players)

PROJECTORS
2 x data/videoprojectors Sharpvision XG - NV 6 E (2200 ansilumen)
2 x y/c cables

1. The aspect ratio of each projected image is 1:1.85.
2. The players should be synchronized with each other. Because of this they should be operated by the syncronizer. The subtitles in the two images have to change simultaneously.
3. The two video projectors should be of the same make and model, and the lamps should be equally used to achieve equal standard and balance between the images.
4. Depending on the size of the room used, the projectors should be placed on a shelf on the wall opposite the screening wall, or on proper adjustable video stands.
5. The projected images should cover one of the walls.
6. The sound is stereo and only with the disc for projection on the right.

I feel like some enormous breast
who has to take care of everything

I feel like some enormous breast
who has to take care of everything

Z Y

X

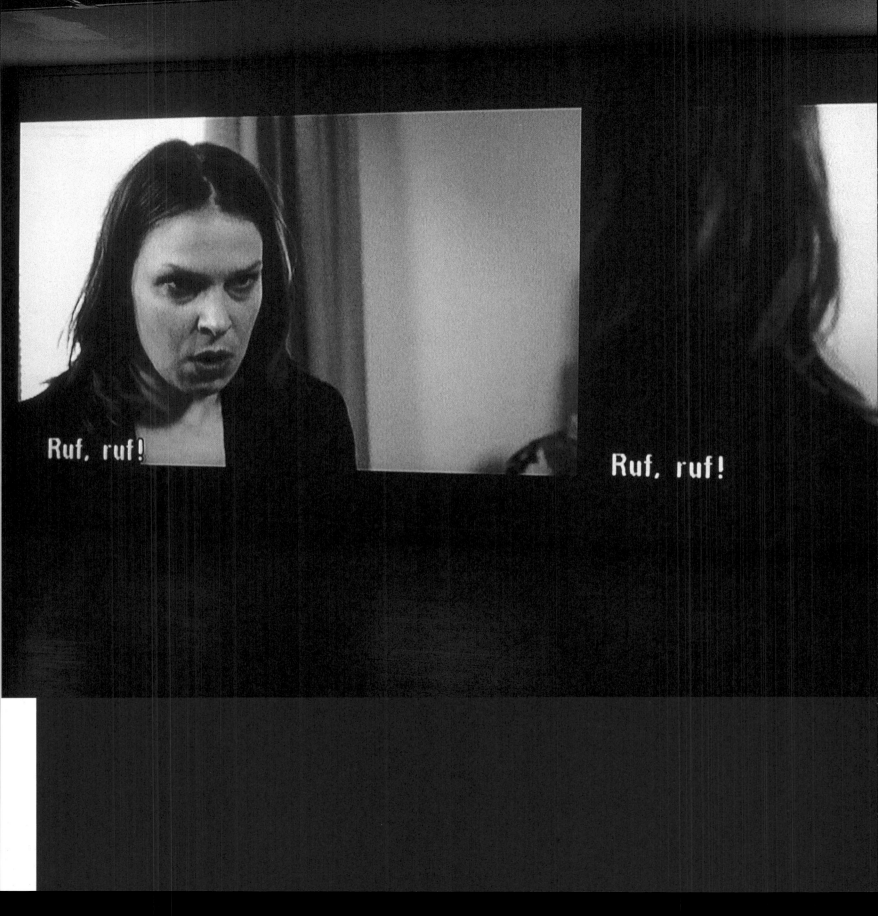

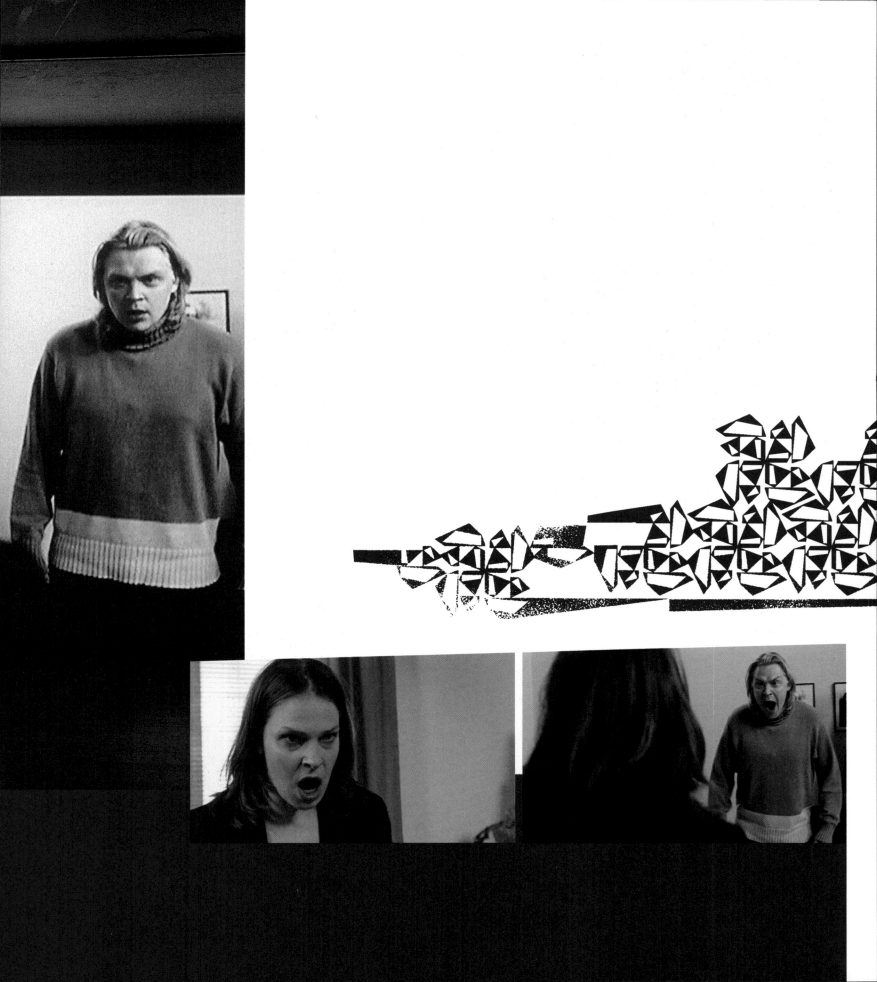

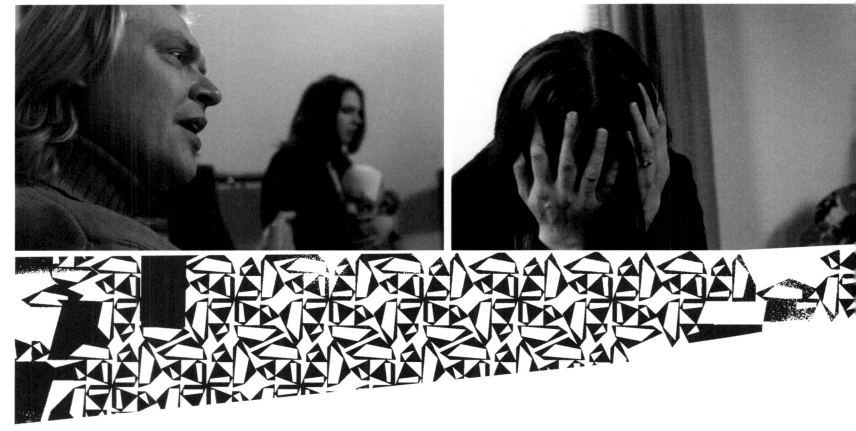

Thus Lucia can see that her father holds her and loves her —

Thus Lucia can see that her father holds her and loves her —

KERTOJA

Sula lumi putoaa parvekkeelta. Aurinko on lämmin.
Se hämmentää ihmiset ja eläimet ja tekee jäistä hauraita.

Naapuri seinän takaa ulkoiluttaa koiraa rannassa. –
Kello on yhdeksän.

Nuoripari kympistä on päättänyt erota.
Vaimo on juuri syöttänyt vauvan ja mies on jo lähtenyt
töihin myymään tavaroita.

Minä istun ikkunan ääressä ja kirjoitan
tarinaa noista ihmisistä. Tarina kertoo loppumisesta:
ensimmäisessä jaksossa on ohjeet miten se tehdään,
toisessa se tapahtuu ja kolmas osa on jonkinlainen
lohdutusseremonia. Tässä se on:

- - -

ANNI

Me ollaan päätetty erota.

TERAPEUTTI

Oletteko te puhuneet siitä? Onko jotain
tapahtunut?

ANNI

Ei mitään ole tapahtunut. – Päinvastoin.

J-P

Lucian syntymän jälkeinen aikalisä on nyt loppu.

ANNI

Me ollaan käytetty kaikki mahdolliset fyysiset ja henkiset keinot
loukata toista.Me ollaan ihan loppu.

Ja kun mitään riitaa ei ole, niin tuntuu siltä kun viimenenkin kuuma
alue olis hävinnyt. Kaikki ympärillä on tyhjää ja kylmää niin kuin
jokin elämätön tila joka uhkaa imeä mukaansa.

J-P

Anni syyttää mua siitä, että mä en ole koskaan kotona, vaikka mä
olen koko ajan menossa kotiin.

TERAPEUTTI

Menossa kotiin?

J-P

Niin – Jos mä en satu tulemaan just silloin kun mä olen sanonut
mahdollisesti olevani duunista vapaa, niin Anni soittaa ja kysyy mil-
loin mä tuun. Eli mua odotetaan koko ajan. Teen mä mitä tahansa,
niin mun pitää olla koko ajan kotona. – Syyllinen, se olen minä.

ANNI

Miks sä sanot ton. – Et sä todellisuudessa ole koskaan kotona.
Mä olen aina yksin. Oletsä kotona tai et...

J-P

No toi on hyvä kuulla!
No miksi helvetissä mun sitten pitäisi tulla sinne jos se on ihan
sama.

ANNI

... Kun sä teet duunia, katot pornovideoita, kuset ohi, kaadat
maitopurkin jääkaappiin, haukut kaikki ihmiset ja valitat kaikesta,
mitä muut tekevät... Oksennat pahaaoloas muiden päälle
myöntämättä itse mitään. Ihan niin kuin sua ei olis!

J-P

Oonko mä tullu tänne, että sä voit puhua musta paskaa? Mä en
jaksa kuunella tota...

TERAPEUTTI

hei, hei – lopetetaan tää, tämän te osaatte. Riitely teillä on hal-
lussa.

ANNI

J-P ei huomaa mua: ei se katso mua, sillä on aina niin kiire, se ei
havaitse mua.

Musta tuntuu niinkun mä olisin sen asunnon täyttävä valtava tissi,
jonka pitää pitää huolta kaikista. Mulla on vauva ja teini-ikäinen
poika, joka äksyilee mulle ja vihaa mua. Mun tekis mieli avata ulko-
ovi ja huutaa, että auttakaa!

J-P
Tässä on minun vaimoni. Hän on prinsessa. Hän ei elä tätä kapitalistista realismia. Laskuja ja työaikoja.
Äläkä nyt valita niistä sun rinnoista – ei sitä kukaan jaksa kuunnella.

TERAPEUTTI
Ei tässä nyt varmaan ole kyse rinnoista.

- - -

ANNI
Mitä me tässä tätä paskamyllyä jauhetaan. Tuhlataan elämää. Me ollaan päätetty lopettaa tämä – kaikki.

J-P
No mitä helvettiä me edes täällä sitten tehdään?

TERAPEUTTI
Istu alas J-P, istu alas. Jospas katkaistaistaan tämä tilanne nyt.

Nouskaa ylös ja asettukaa seisomaan vastakkain vähän matkan päähän toisistanne. Anni sä voit antaa vauvan mulle. Sitten puratte tuntemuksenne toisianne kohtaan. Käyttäkää ääntä, mutta mitään sanoja ei saa käyttää. Eikä toiseen saa koskea. Anni sä voit aloittaa.
Tai voitte te tehdä yhtä aikaakin.

ANNI JA J-P
Hau, hau, hau...

ANNI
Auttakaa!

- - -

KERTOJA
Odotushuoneen ihmiset istuvat lattialla nojaten huoneen seiniin. Terapeutti, Anni ja J-P eivät näe heitä, koska he ovat läpinäkyviä.

ANNI
Ei tää oo enää mahdollista.

Mä haluan, että mä saan jotain mitä mä tarvin. Mä haluan taas mahdollisuuden siihen – vaikka mä olisinkin yksin Lucian kanssa. Mutta miten J-P:n käy?

TERAPEUTTI
Se ei ole sinun asiasi nyt. Hän on aikuinen mies ja kykenee huolehtimaan itsestään niinkuin sinäkin. – J-P tuletko ottamaan vauvan kun olet valmis.

Eroamiseen tarvitsee paljon voimia. Vaikka te ette enää ole rakastavaisia, niin te olette Lucian vanhempia koko lopun elämäänne.

ANNI
Vauva jää mulle se on selvää. Se on sovittu.

TERAPEUTTI
Hyvä. – Lisäksi on tärkeää, että äiti antaa isän olla läsnä. Ettei äiti pura lapselle kaunista asennettaan isää kohtaan, sillä lapsessa on te molemmat – sekä äiti että isä. Yksi hyvä ratkaisu vois olla isän poissa ollessa laittaa esille valokuva, joka esittää isää ja Luciaa. Silloin Lucia voi aina halutessaan katsoa isäänsä ja nähdä, että isä pitää häntä sylissään ja rakastaa häntä. Ettei isä ole häntä hylännyt.

Toinen asia, joka teille tulee eteen on suhde ystäviin ja sukulaisiin. Asiaa voi helpottaa kun yhdessä kerrotaan eropäätöksestä.

J-P
Tänään mä olen menossa viettämään mun syntymäpäivää ystävien kanssa – ja Anni tulee mukaan.

TERAPEUTTI
Onneksi olkoon! – Sehän on ihan hyvä tilanne aloittaa. Otatteko te vauvan myös?

J-P
Se menee naapuriin hoitoon – sille, joka kirjoittaa tätä tarinaa.

TERAPEUTTI
No sehän on hienoa, että on niin lähellä joku.

- - -

TERAPEUTTI
Me voidaan tehdä tässä sellainen rituaali, joka auttaa teitä eroamisessa. Minä sytytän tämän kynttilän ja sitten ajatellaan mitä hyvää te olette saaneet toisiltanne elämäänne.

- - -

ANNI
Mua pelottaa – vaikka ne kokemukset duunista, ihmisistä ja kaikesta mitä mulla on, on vaan hyviä. Kyllä mua silti pelottaa.

TERAPEUTTI
Te voisitte kiittää toisianne menneestä suhteesta ja kertoa toisillenne mikä teille oli arvokasta. Ehkä te onnistutte olemaan hyviä ystäviä lopun elämäänne.

J-P
Mä haluaisin kiittää sua Luciasta ja sitten niistä hetkistä, kun ollaan yhdessä tehty jotain.

ANNI
Mä en osaa ajatella muuta kun, että Luciasta tietysti.

J-P
Mä haluaisin sua halata tässä.

- - -

KERTOJA
Naapuri siivoaa ja leikkii koiran kanssa härkätaistelua.

- - -

MIES 1
Millainen on täydellinen nainen? No se on metrin mittainen, sillä ei ole hampaita ja sen päälaki on tasainen niin, että siinä voi pitää kaljatuoppia.

ANNI
Sä voisit ottaa tän pöydän.

NAINEN
Naistenmies meni baariin etsimään vähän toimintaa. Jonkin ajan kuluttua sisään kävelee todella kaunis nuori nainen ja tää naistenmies ilahtuu valtavasti. Tää nuori nainen kävelee tyynesti vilkaisemattakaan tämän naistenmiehen ohi ja menee nurkkapöytään, jossa istuu sellanen vanha juoppo lipittämässä kossua. Kuluu viisi minuuttia ja sisään kävelee hehkeä blondi. Tää naistenmies ilahtuu valtavasti, että yes, yes, yes, nyt on mun tilaisuus. Noh, sama toistuu uudestaan, tää blondi kävelee tyynesti ohi sinne nurkkapöytään, jossa istuu tää toinen nainen ja juoppo juomassa kossua. Masentuneena tää mies nojautuu baaritiskiin ja kysyy baarimikolta, että mikä tossa vanhassa hörhössä oikein vetää.

MIES 1
No, mä olen miettinyt tota samaa. Se tulee tänne joka päivä samaan aikaan, tulee mun luokse, tilaa lasin kossua ja menee istuun tohon samaan pöytään. Siellä se sitten lipittelee kossua ja nuoleskelee kulmakarvojaan.

- - -

KERTOJA
Kuvittelen – Hau hau hau hau.
Seisoskelen henkilöiden repliikkien seassa.

Toiminnanpuutteessa otan kiinni lauseista ja käyn kertojana.

- - -

ANNI
Tännepäin. Mennään tästä yli.

NAINEN
Jos jään muodostuessa samanaikaisesti sataa paljon lunta jäästä tulee haurasta ja vaarallista. Sen kestävyyttä on silloin vaikea ennakoida varmasti.

MIES
Kuinka kylmää toi vesi on?

J-P
Pinnalta nolla tai kylmempää koska se on jäässä, pohjalla se on jo paljon lämpimämpää, noin plus 4 asteista.

MIES
Kuinka kauan säilyy hengissä +4 asteisessa vedessä?

NAINEN
Tässä vedessä? Mä sanoisin noin 5 minuuttia, miehet vähän vähemmän. Tosi kylmä vesi pistelee ja polttaa niin kuin kuuma vesi. Kunnes sulta menee jäsenistä tunto.

ANNI
Ensimmäinen asia, jonka sä aistit ei kuitenkaan ole vesi, vaan kauhu kun sä imeydyt tonne pimeyteen.

NAINEN
Jää raapii sua ja vesi vie sut sen alle. Harot vettä nopeasti, etkä enää tiedä missä se aukko on. Sä olet täynnä adrenaliinia. Nopeasti, nopeasti...

Kun sä olet veden alla hukkumaisillasi, et enää pysty pidättään hengitystä, sulle tulee refleksi vetää ilmaa keuhkot täyteen. Sen takia ensimmäinen kunnon veto vettä keuhkoihin tuntuu ihanalta.

MIES
Hei voitasko me puhua jostain muusta!

- - -

ANNI
Yksi toisensa jälkeen me kaikki painumme alas. Me pidämme viimeisen näytöksen toisillemme siitä, kuinka kadotimme kosketusyhteyden. Minä en välitä – sinä et ole huomaavinasi mitään ja jokainen pään pois kääntäminen on kulaus jäistä merivettä sisuksiin. Nyt suosikkivitsiäni kerrotaan, mutta suuni on jo pieni merivesiallas. – Uhraisinko lapseni yhdestä henkäisystä lämmintä, puhdasta ilmaa?

Minulla on paikka täällä. Aluksi ei paljon mitään nähtävissä. Sitten näen hänen kasvonsa liukuvan vieressäni. Hänen silmänsä eivät enää vastaa. Hän vaihtaa toisen poskensa ja nenänsä istumapaikkaan levän välissä.

Mitään ei ole, aika ei kulu. Voiko vielä todeta ettei tule mitään? Ehtiikö vielä lopettaa – sanoa irti, lähteä?
– Minkälaiset sormet riisuvat meidät täällä?

KERTOJA
Pohjalla on alastomia vartaloita, muita hukkuneita. Pankkitoimihenkilöitä ilman elektroniikkaa, surullisesti syödyt kasvot, epäinhimillisyys nuorissa ruumiissa.

Kuoleman tiloja lomittuneena elävän väliin, omaan hiljaisuuteen, havaittavan ulkopuolelle. Rintakehä aukeaa ja leviää ympäristöön, kaikki mahtuu sen sisään, se kattaa kaiken, kaikki on vedessä, jossa ei ole rajoja.

ANNI
Tumma aalto lähestyy veden alla. Jokin painautuu kiinni selkääni, pistää pään niskaani ja koskettaa sitä huulillaan. Mielihyvä asettuu taakseni, kuin valtava musta ankerias. Sillä on ystäväni pää ja se puhuu minulle sähköä. Taakseni syntyy paikka, hänen paikkansa. Vuodan verta ja se sulattaa jään.

- - -

ANNI
Oletko se sinä?

J-P
Ei vastausta.

J-P
Oletko – vai etkö?

ANNI
Huijjaatko sä mua? Vastaa mulle!

J-P
Hän huusi. Hän yrittää tarttua hihasta ja ottaa kaulasta kiinni.

Hän etsi sisältään kaiken voimansa ja keskittyi.

Hän palasi huoneeseen ja näytti minulle kuinka kumartaa. Hän hymyili, katosi eikä tullut enää koskaan takaisin.

- - -

MIESÄÄNI
Hiljaa! Ei hauku. Nyt hiljaa. Hiljaa.

119

NARRATOR
Melted snow falls from
balconies. The sun is warm.
It confuses people and animals
and makes ice weak.

My next-door neighbour is walking
his dog. It's nine o'clock.
The young couple at number 10
have decided to split up.
Wife has fed the baby. Husband
has gone to work selling things.

I'm sitting at the window
and writing a story about them.
It is a story about an ending.

The first section describes how to do it.
In the second one it happens.
The third section is a kind of
consolation service.

Here it is:

- - -

ANNI
We have decided to get a divorce.

THERAPIST
Have you talked about this?
Has something happened?

ANNI
Nothing has happened.
On the contrary.

J-P
The extra time we got because of
Lucia's birth has now been used up.

ANNI
We have hurt each other in every way
both physically and mentally.
We are finished.

Now we don't quarrel, it feels
like there is no passion any more.
Everything seems empty and cold.
As if some lifeless space was
threatening to suck me in.

J-P
Anni claims that I'm never at home
even though I'm always going home.

THERAPIST
Going home?

J-P
If I'm not at home
the minute I said I might be –
Anni calls and asks me when I'm
coming and she is always waiting
I should be at home no matter
what. Guilty – yes that's me.

ANNI
Why do you say that? You're never home.
I'm alone whether you're there or not.

J-P
That's good to hear!
Why should I come home
if it makes no difference?

ANNI
When you work, watch porno videos,
piss on the floor, spill milk in the fridge –
you always complain
about other people –

and puke your bad feelings
all over them –
as if you didn't exist!

J-P
Did I come here to listen to this
crap? – I don't want to hear it.

THERAPIST
Stop it! I see
you both know how to argue.

ANNI
J-P doesn't notice me. He is

always too busy to look at me.

I feel like some enormous breast
who has to take care of everything.
I have a baby and a teenage son
who shouts at me and hates me.

I'd like to open the door
and shout: "Help me!"

J-P
My wife is a princess, who doesn't
live in this capital realism –
with its bills and working hours.

And nobody wants to hear you
moaning about your breasts.

THERAPIST
I don't think it's breasts
we are talking about here.

- - -

ANNI
Why should we go on with this shit
and waste our lives?
We have decided to put a stop…
to everything.

J-P
Then why are we here?!

THERAPIST
- Sit down, J-P
Maybe we should put an end
to this situation.

Stand up.
Face each other
a few feet apart.
I can hold the baby.

Express your feelings
towards each other.
You can use your voice but no
words. And you cannot touch.
Anni can start or you can
both do it at the same time.

ANNI & J-P
Ruf, ruf!

ANNI
Help me!

- - -

NARRATOR
The people in the waiting room sit
on the floor leaning on the walls.
The therapist, Anni
and J-P do not see them.
The people are transparent.

ANNI
This isn't working. I want to
have something that I need.
Even if it means I have to
take care of Lucia by myself.
What will happen to J-P?

THERAPIST
- That is not your concern now.
He is a grown up and can take care
of himself as well as you can.
J-P, could you take the baby
as soon as you're ready.

Divorce is tough. Even if
you are not lovers any more –
you will be Lucia's parents
for the rest of your lives.

ANNI
We have decided I will
keep the baby.

THERAPIST
- That's good
It is also important that the
father is allowed to be there.

A baby shouldn't have to hear
how her mother resents her father.

Because they both are
present in the child.

When her father's not there –
you could put out a picture of
him and Lucia.
Thus Lucia can see that her
father holds her and loves her –
and hasn't abandoned her.

Then you have to deal with
your friends and relatives.
It can make it easier to tell them
about the divorce together.

J-P
Today I'm celebrating my birthday
with my friends. Anni is also coming.

THERAPIST
Congratulations...
That's a good way to start.
What about the baby?

J-P
- Our neighbour is the babysitter.
The one who is writing this story.

THERAPIST
- It is good to have somebody nearby.

- - -

THERAPIST
We can have a ritual
that helps you in your divorce.
I'll light a candle
and you think about –
the good you have brought
into each other's lives.

- - -

ANNI
I'm scared.
Even if I have only good
experiences of my work, people...
I'm still afraid.

THERAPIST
You could thank each other –
and say what you have valued
in the relationship.

Maybe you will be able to be good
friends for the rest of your lives.

J-P
I'd like to thank you for Lucia –
and for the moments when
we have done things together.

ANNI
Can't think of anything...
Except for Lucia, of course.

J-P
I'd like to hug you.

- - -

NARRATOR
The neighbour is cleaning and
having a bullfight with his dog.

- - -

MAN 1
What is a perfect woman like?
Three feet tall, no teeth.
And her head is so flat that
you can stand a beer glass on it.

ANNI
You can have this table.

WOMAN 1
A ladies' man went to a bar
looking for some action.
A beautiful, young woman walked
The ladies' man was delighted.

But woman didn't even glance at him.
She went up to an old drunk who
was drinking liquor at a corner table.

Five minutes later
a ravishing blonde walked in.
The ladies' man thought
that this was his chance.

Again the blonde didn't even
look at him –
but joined the other woman
and the drunk at the corner table.

The discouraged ladies' man
asked the bartender:
"What do they see
in that old fool?"

MAN 1
"I've been wondering that myself"
"He comes in every day
at the same time –

orders a glass of liquor
and goes over to that table"
"Then he just sits there sipping
his drink and licking his eyebrows"

- - -

NARRATOR
I imagine – ruf ruf.
Ruf ruf!

I am standing in the middle of
characters' lines.
Without action I grasp the sentences
and function as the narrator.

- - -

ANNI
This way. We cross here.

WOMAN 1
If it snows a lot
when the ice is forming –
the ice is weak
dangerous and unpredictable.

MAN 1
How cold is the water?

J-P
- On the surface zero
degrees or colder.
At the bottom
it is around plus four.

MAN 2
How long can you survive
in that water?

WOMAN 1
About five minutes.
Men survive for a little less.
Ice cold water stings and burns
like hot water.
Until you become numb.

ANNI
The first thing you feel
isn't the water –
but the terror when you're
sucked into that darkness.

WOMAN 1
The ice scratches you and the
water drags you under the ice.
You don't know where the hole is
and you're full of adrenaline.
Quick! Out!

When you are under water and
can no longer hold your breath –
you automatically fill your lungs
with air. That's why it feels so
good to inhale water for the first
time.

MAN 1
Can we change the subject?
in.
- - -

ANNI
One by one we go down.
For the last time we show each
other how we lost contact.

I don't care
and you pretend not to notice.

Each turning away is like a shot
of icy seawater down the throat.
My favourite joke is being told but my
mouth is already a small basin of water.
Would I give my child for
a breath of warm, clean air?

There is a place for me here.
I don't see much at first.
Then his face floats by.
His eyes do not respond any more.
He exchanges one cheek
and his nose for a seat among the seaweed.

There is nothing,
time does not pass
Can we still say
that this won't do?
Can we still put a stop to it,
quit, leave?
What kind of fingers
undress us here?

NARRATOR
At the bottom there are naked
bodies, other drowned people.
Bank workers without their electronics.

Sad faces eaten away,
inhuman young bodies.
In midst of the living
there are staces of death –
in their own silence,
beyond perception.

A chest cavity opens up,
spreads and engulfs everything.
Everything is in the water,
which has no limits.

ANNI
A dark wave approaches
under the water.
Something presses against my back,
puts its head on my neck –
and touches it with its lips.

A feeling of pleasure hovers
behind me like an enormous black eel.
It has my friend's head
and it speaks electricity.
Now behind me is a place – his place.
I bleed and it melts the ice.

- - -

ANNI
Is that you?

J-P
No answer.

J-P
Is that you or isn't it?

ANNI
Are you fooling me?
Answer me!

J-P
She shouted. She tries to grab me
by the sleeve and the neck.

She concentrated, draw on
all her inner strength.

He came back
and showed how to bow.

He smiled, vanished
and never came back again.

- - -

MALE VOICE
Quiet! No barking.
Now quiet! Quiet!

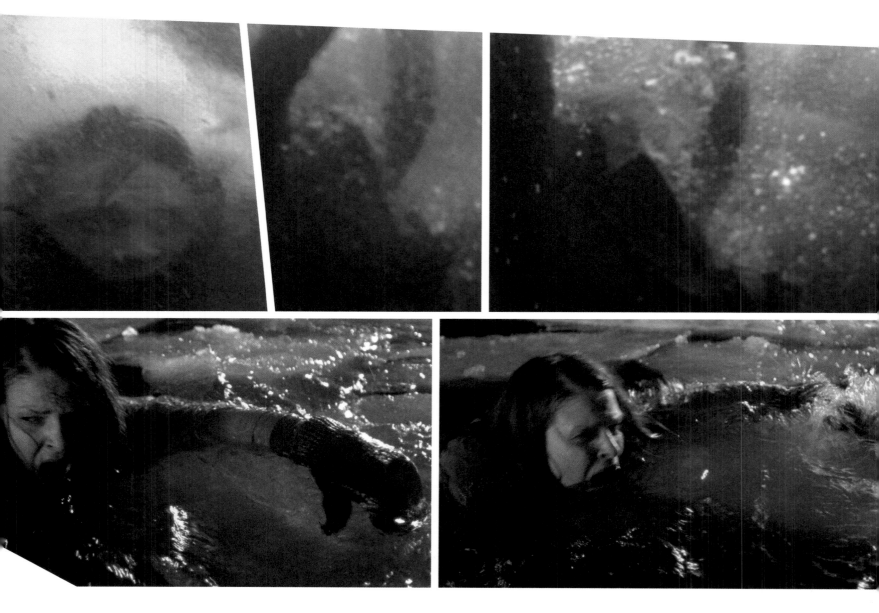

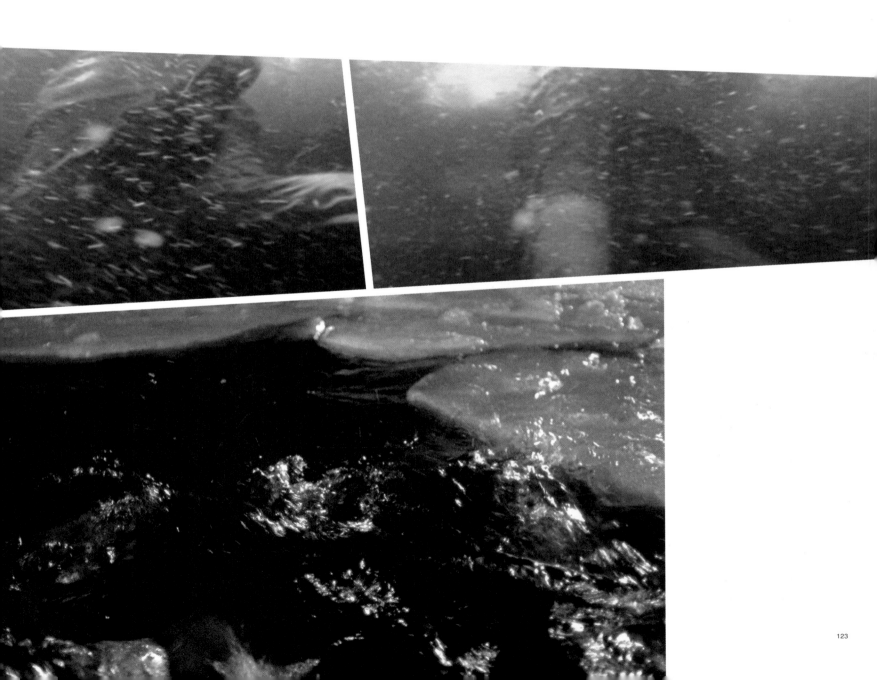

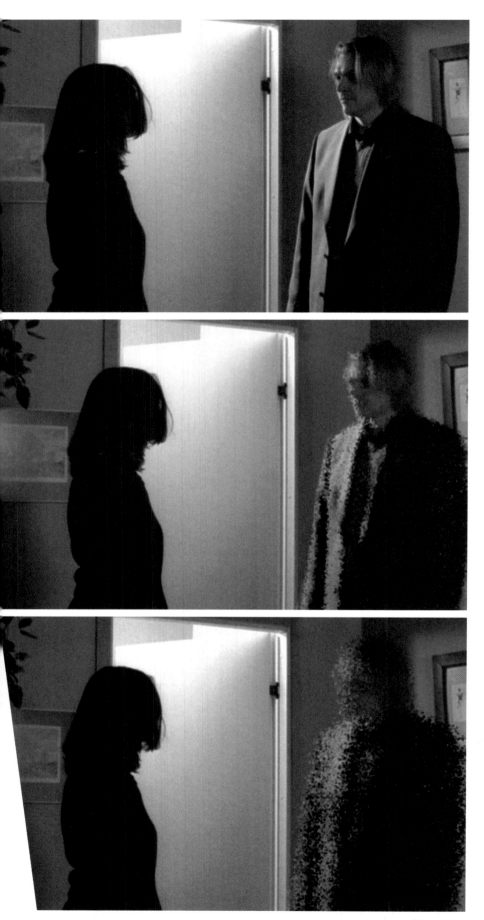

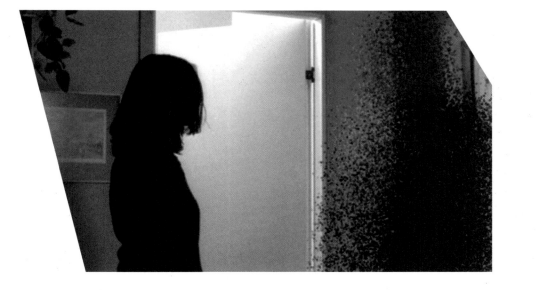

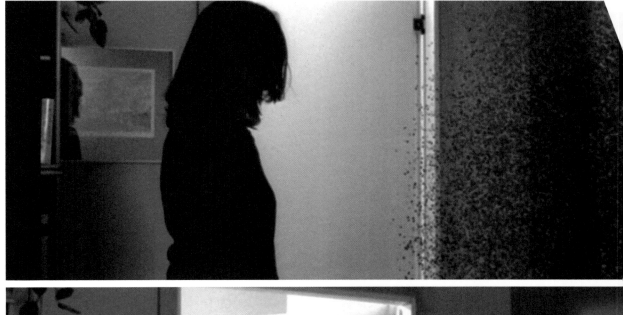

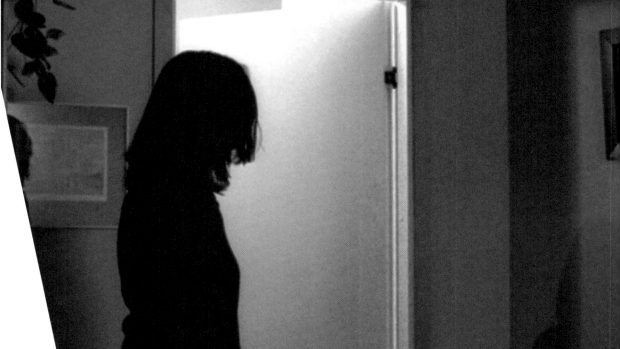

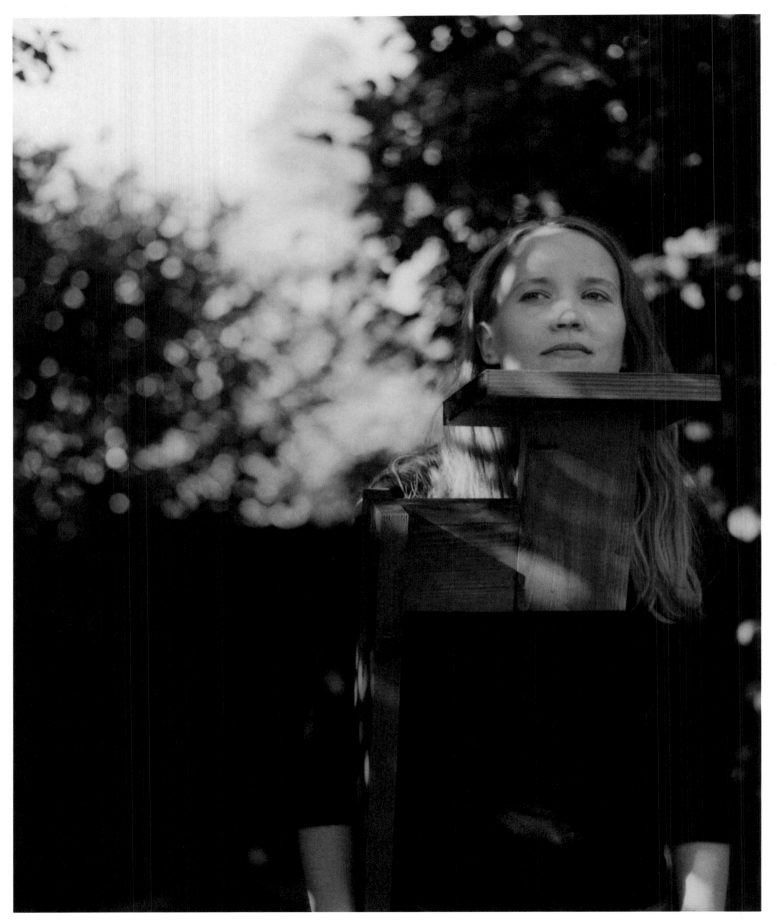

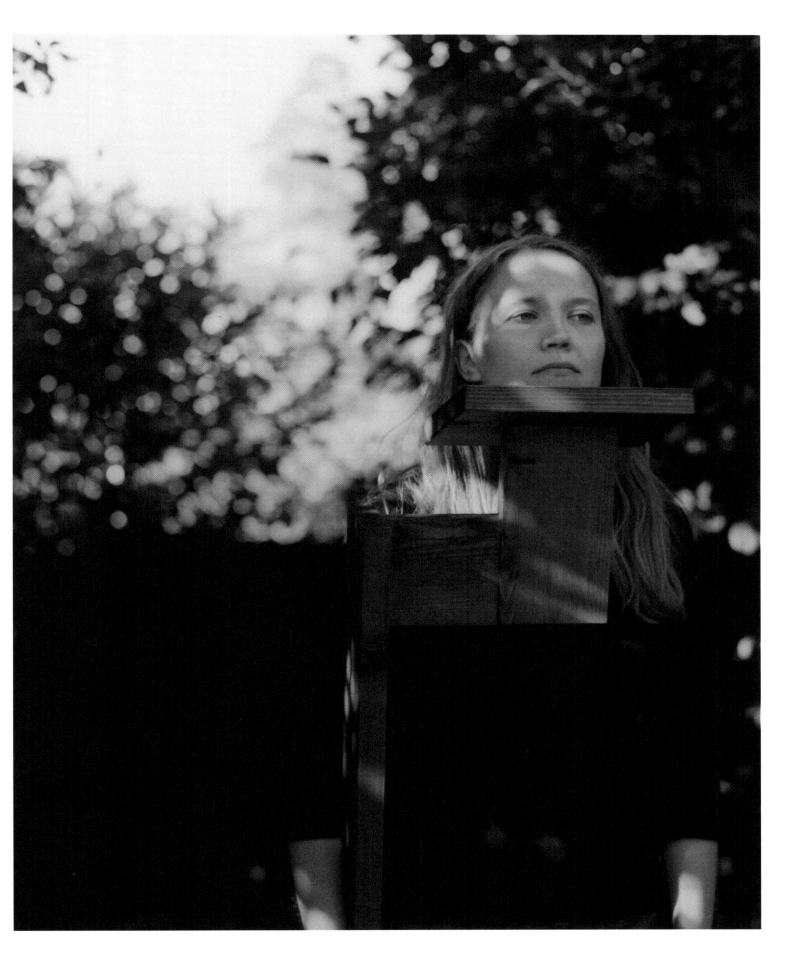

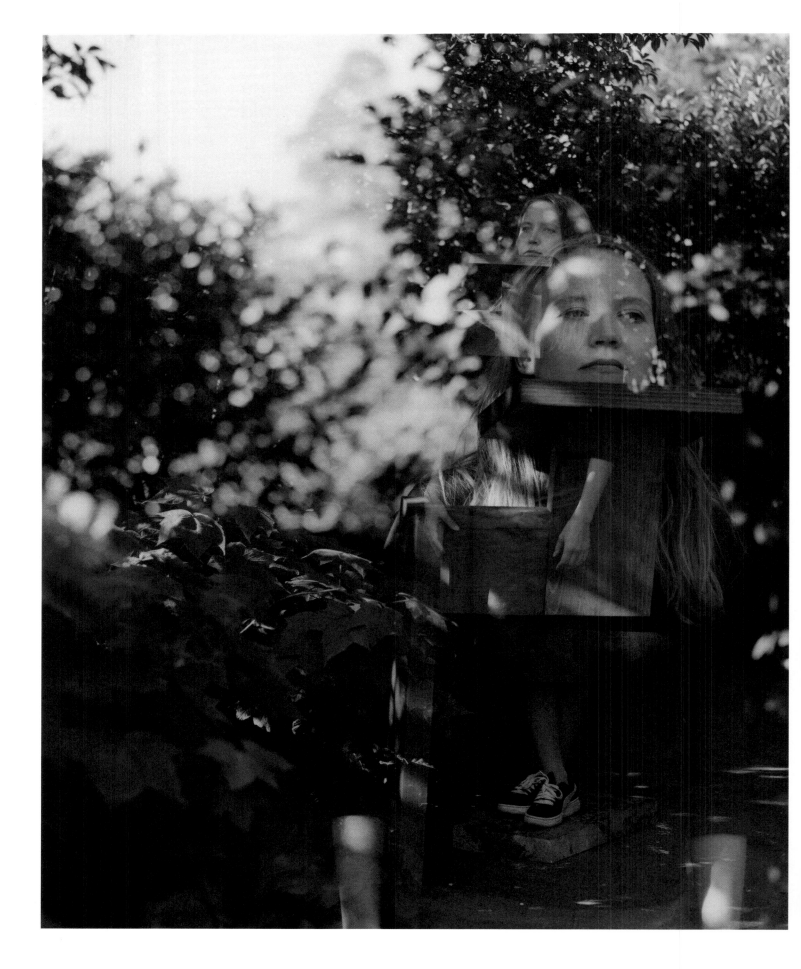

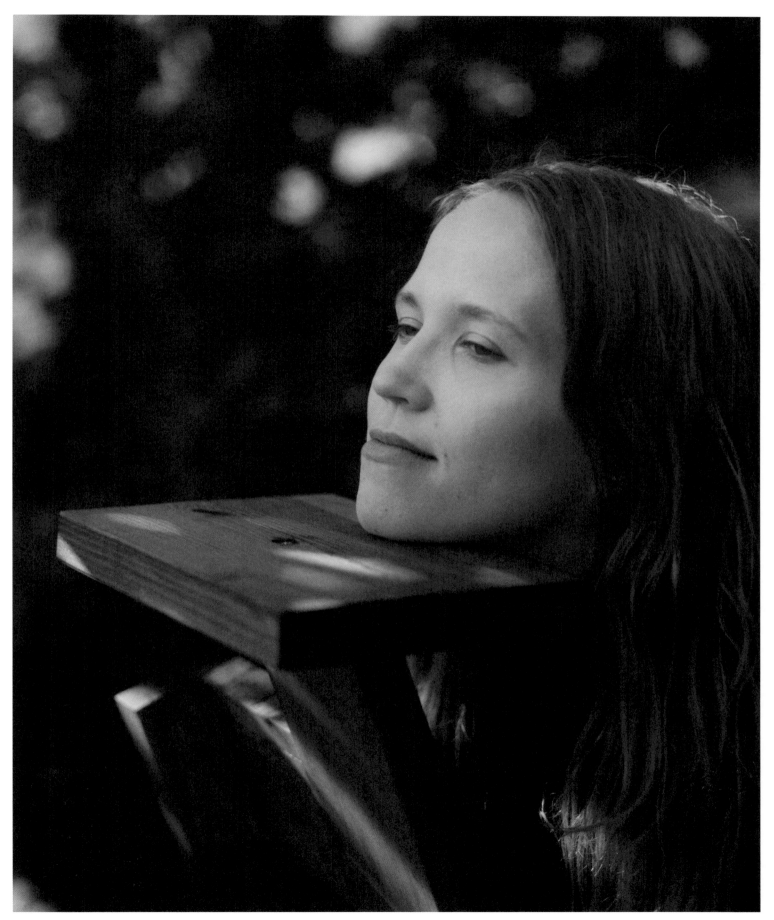

2001, DVD MONITOR INSTALLATION: 5 x 1'12 to 2'
AND TV-SPOTS: 5 x 30 sec 16:9, DOLBY STEREO

LAHJA /
THE PRESENT

"Anna itsellesi lahja, anna itsellesi anteeksi"

LAHJA-projekti sisältää monitori-installaation ja viisi TV-spottia. Molemmissa viisi itsenäistä tarinaa kertoo lyhyen episodin psykoosiin sairastuneiden naisten kokemuksista.

INSTALLAATIO JA TV SPOTIT
Teoksen installaatioversio koostuu viidestä erillisesta tarinasta, joista jokainen on esillä omassa monitorissaan. Tarinoiden pituudet vaihtelevat 1 minuutista 12 sekunnista 2 minuuttiin. Materiaali pyörii eri monitoreissa jatkuvasti toistuen siten, että kaksi episodia on nähtävillä samanaikaisesti.

Samasta tarinoiden materiaalista toteutettiin televisiossa esitettäväksi viisi 30 sekunnin mittaista spottia. Spotit muistuttavat toteutukseltaan TV-mainoksia ja ne on tarkoitettu esitettäväksi mainosten seassa toistuvasti. Ajatuksena on esittää spotit televisiossa samana ajanjaksona, kun installatioversio on esillä museo- tai galleriatilassa. Tavoitteena on luoda teokselle kaksi esityskontekstia ja esittää se kahdelle eri yleisölle.

Projektin aiheena on psykoosiin sairastuneiden naisten tarinat ja henkilökohtaiset maailmat. Jokainen episodi kertoo yhden naisen tarinan. Kaikki episodit ovat fiktiivisiä vaikka käsikirjoitukset pohjautuvat haastattelumateriaaliin.

Teosten teema on anteeksianto. Jokaisen tarinan lopussa on teksti: "Anna itsellesi lahja, anna itsellesi anteeksi". Anteeksiannosta tulee myös mainostamisen kohde.

Tarinat kuvaavat jonkin tilanteen tai sen osan kunkin naisen elämässä.

VERHOT HEILUU: nainen on mennyt sängyn alle käytävästä tulevia tappajia piiloon.

GROUND CONTROL: teinityttö käy makaamaan kotipihallaan olevaan kuralätäkköön.

SILTA: nainen konttaa sillan yli.

TUULI: vihan tuuli raivoaa naisen asunnossa.

TALO: nainen alkaa kuulla vieraita ääniä, pimentää talonsa mustilla verhoilla ja sulkee kaikki kuvat ulos jäädäkseen äänten kanssa pimeään.

HUOVAT
Projektin yhteyteen valmistetaan huopia, joissa lukee sama teksti kuin kunkin tarinan lopussa "Anna itsellesi lahja, anna itsellesi anteeksi". Huopia myydään omakustannehintaan näyttelyn yhteydessä gallerioissa ja museoissa.

"Give yourself a present, forgive yourself"

THE PRESENT is a project consisting of a five-monitor installation showing five short, independent stories to be exhibited in museums and galleries. There are also five 30-second spots made up of the same original material to be shown repeatedly among the adverts on TV.

THE INSTALLATION
The installation version consists of five short stories each shown in its own monitor. The material runs as a loop, and two of the stories play simultaneously. The length of the stories vary from 1 min 12 secs to 2 minutes. The different lengths cause the pieces to start at varying intervals.

TV SPOTS
A series of five 30 second TV-spots was made at the same time as the installation material. The spots are like adverts and are intended to be shown repeatedly in advertising slots. The aim is to show the work on TV and in a museum / gallery space over the same period, so as to involve two different contexts and audiences.

The theme of the works is forgiveness. At the end of each story there is a text: "Give yourself a present, forgive yourself". Forgiveness is also something that is advertised.

The project's subject matter is the stories and personal worlds of women who have developed psychoses. Each episode tells a story of one woman. All episodes are fictional even though the material is based on interviews.

The stories depict a particular event in the life of each of the women:

SWAYING CURTAINS: a woman is hiding under her bed because of the killers come from the corridor.

GROUND CONTROL: a teenage girl lies down in a muddy puddle in front of her home.

THE BRIDGE: a woman crawls over a bridge.

THE WIND: anger takes the form of a wind in a woman's appartement.

THE HOUSE: a woman starts to hear voices, darkens the rooms and shuts out all images.

THE BLANKETS
Alongside the project, blankets bearing the same slogan as in the end of each episode "Give yourself a present, forgive yourself" will be made for sale at cost price in the galleries and museums.

Partly dark room. The monitors and players should be placed on stands that are made of metal structure.

DISCS
5 x DVD-R 4.75
PAL 16 : 9 Stereo
No regional coding
Clip length 1 min 13 sec – 2 min
Disc / loop length 34 min 39 sec

PLAYERS
5 x Pioneer DV 7300 pro DVD
(1 x Synchro Equipment e.g. Proavidea true frame by frame synchro device, autostart)
(6 x synchro cables)

MONITORS
5 x TRUE 16 : 9 FORMAT TV 29-32" with integrate audio speakers
5 x long power cables
5 x long y/c/scart cables

The players should be in synchronization with each other. They should be
operated with a synchronization equipment (see above).
OR They should be started simultaneously with a remote control from
appropriate distance in front of the players. In this case:
1. Put discs into the players. They'll go automatically to main menu.
2. Set your players to REPEAT mode.
3. Press ENTER. Discs should play in synch.
4. Please check after 34 min 39 sec that they'll also repeat themselves in synch.

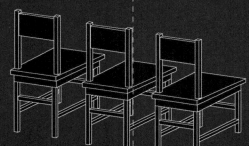

Z Y
X

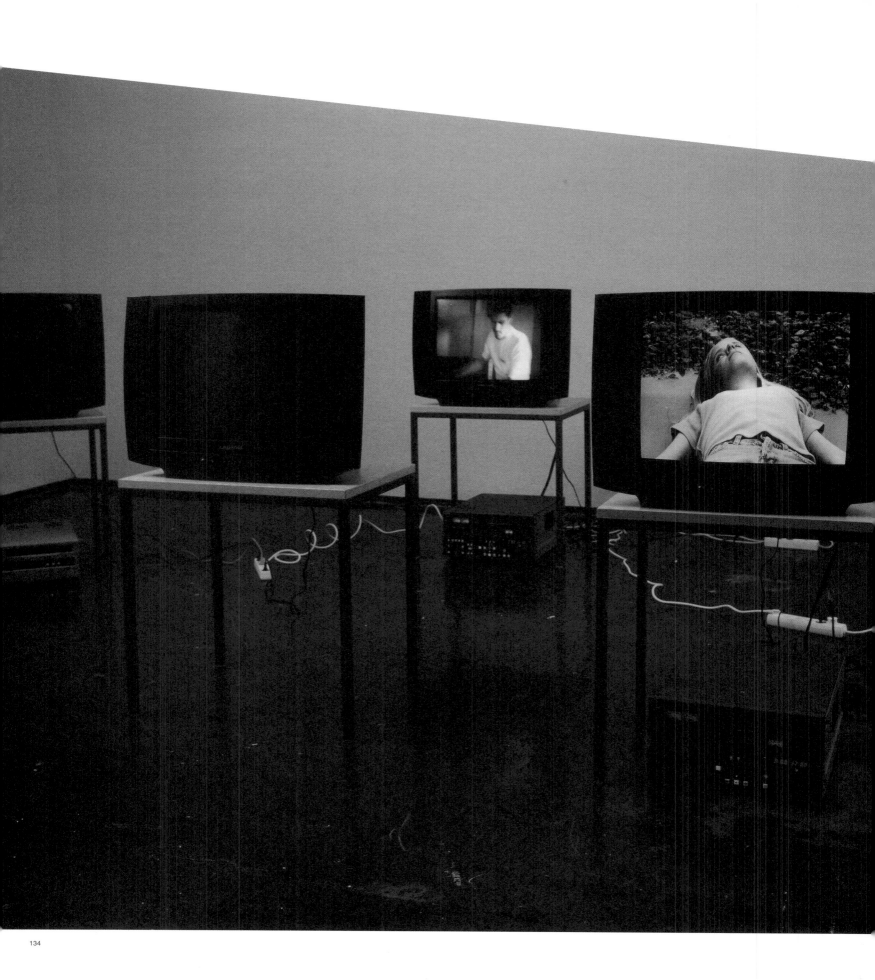

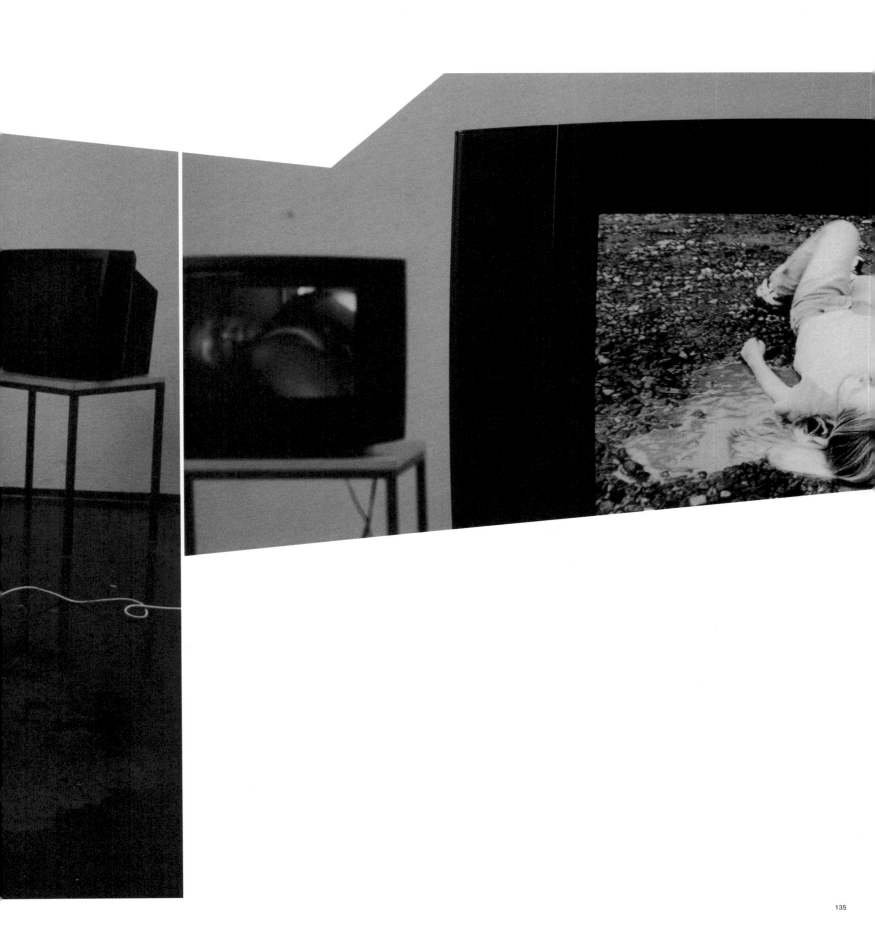

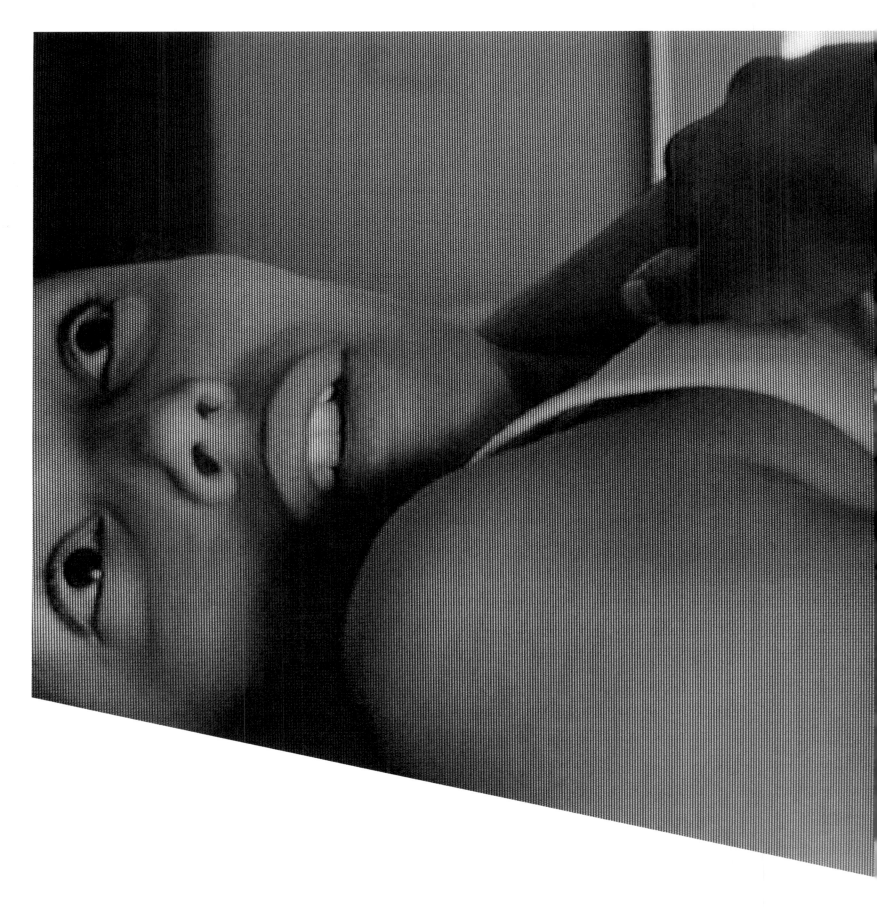

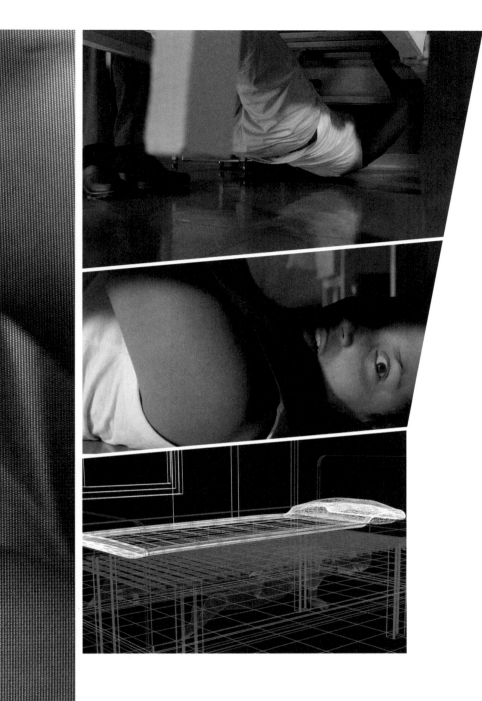

KÄSIKIRJOITUS

LAHJA / VERHOT HEILUU

1. MIELISAIRAALAHUONE / PÄIVÄ
Nainen makaa sängyn alla. Yksi hoitajista kumartuu katsomaan häntä. Hoitajat yrittävät siirtää sänkyä yhdessä, mutta nainen roikkuu pohjassa kiinni. Hoitajat luovuttavat. Tilanteen ääniä ei kuulla. Musiikkia ja sängyn alla olevan naisen VO.

POTILAS (VO)
Tämä on varsinaisesti ainoa turvallinen paikka tässä talossa. Kun tappajat tulee käytävästä. Ennen kun ne tulee verhot alkaa heilumaan. Se on merkki, johon kannattaa reagoida. Kun ne tulee ovesta sisälle ne näkee kaikki muut huoneessa. Sitten ne tappaa ne ja alkaa etsimään mua, koska ne näkee, että mun sänky on tyhjä. Ne haluaa tarkistaa.

2. SÄNGYN KAAVIO
3-D ääriviivamalli pyörii. Se esittelee sängyn ja sen pohjaan tehdyn systeemin sekä ihmisen joka on kiinnittynyt sängyn pohjaan, kasvot lattiaan päin. Ensin lähikuva sängystä, sitten sänky kiertää akselinsa ympäri.

POTILAS (VO)
... Mun sängyn laidat on vähän pidemmät kuin tavallisesti ja sinne mä olen naulannut sellaset pykälät joiden varaan mä voin punnertaa itseni. Sitten kun se tyyppi katsoo sängyn alle se ei näe mua. Koska mä olen kiinni sängyn pohjassa.

3. MIELISAIRAALAHUONE / PÄIVÄ
Kaksi hoitajaa kykkii sängyn vieressä ja puhuu naiselle sängyn alle. Puhetta ei heti huomioida ja kuuluu edelleen musiikkia ja naisen VO. Sitten puheessa epäröintiä ja nainen kuin kuuntelee. Musiikki vaihtuu sairaalan ääniksi.

MIESHOITAJA 2 (nousee ylös)
Mä menen nyt hakeen päivystävän lääkärin. Sä olet ihan lukossa. Että me saadaan sulle taas hoitoa.

4. MIELISAIRAALAHUONE / PÄIVÄ
Naisen VO jatkuu. Lääkäri tulee huoneeseen toinen hoitaja perässään. Hän katsoo tilannetta ja menee seisomaan sängyn yläpään viereen.

POTILAS (VO)
Ainoa uhka on, että ne kääntää sängyn ympäri, mutta siihen niillä ei yleensä ole aikaa. Jotain muutakin ne voi tietysti ens kerrallakin keksiä.

Naislääkäri seisoo sängyn vieressä ja kutistuu niin pieneksi että mahtuu kävelemään sängyn alle. Naispotilaan POV sängyn alta. Hän näkee lääkärin seisovan sängyn vieressä pienenä kädet puuskassa edessä. Naispotilas lyö nyrkillä naislääkärin lyttyyn.

5. MUSTAA / TEKSTI
"Anna itsellesi lahja, anna itsellesi anteeksi".

LAHJA / GROUND CONTROL

1. MILJÖÖKUVIA / PÄIVÄ
Kivinen omakotitalo, jolla jotain yhtäläisyyttä sairaalarakennuksen kanssa. Muita omakoti- ja kerrostaloja.

2. HEIKKATIE / PÄIVÄ
Tyttö kävelee lompsutellen hitaasti kohti kotia. Hän katsoo ikkunaa. Äiti siivoaa sisällä. Tyttö kurvaa pihaan. Portin vieressä on kuralätäkkö. Tyttö kääntyy takaisin ja käy siihen selälleen. Hän nousee ylös ja menee kurassa ovesta sisälle. Sisältä tulvii musiikki. Sulkee oven.

3. KENTTÄ / PÄIVÄ
Traktori ajaa takaperin pitkin ruohokenttää.

4. MUSTAA / TEKSTI
"Anna itsellesi lahja, anna itsellesi anteeksi".

LAHJA / SILTA

1. SILTA / PÄIVÄ
Iines konttaa pitkin siltaa eteenpäin. Kuvia sillasta ja Iineksen menosta. Hän raahaa punaista laukkuaan toisessa ranteessa.

IINES
Paha on laskeutumassa puuhun ja puun ympäri kävelee tiikeri, joka vaanii omia pentujaan. Ja mulle kasvaa pitkät paksut kynnet ja mä meen ja nuohoan meidän rappujen reunoja mun perseellä ja odotan, että ovi aukeaa ja kaikki jotka on mua rakastanu saa mennä.
Mä sanon nyt tässä, että mulla on kaksi lasta ja mä oon naimisissa ja mun molemmat vanhemmat on elossa ja meillä on hyvät taustat. - Ja mä sanon sen tietysti uudelleen. - Että mulla on kaksi vasta ja me ollaan molemmat elossa ja meillä on hyvät taustalla. Enkä mä uskalla kattoo peiliin, koska kenet mä siellä nään?

2. SILTA / PÄIVÄ
Iines tulee sillan päähän ja nousee ylös. Iines kävelee pois.

3. OMAKOTITALO / PÄIVÄ
Omakotitalo, josta puuttuu yksi seinä.

4. SAIRAALA / PÄIVÄ
Ylhäällä mäellä seisoo sairaalarakennus.

IINES (VO)
Kun mä olin kotona mä tunsin yhtäkkiä valtavaa rakkautta kaikkia kohtaan kuin olisin uusi jeesus, että voisin vaan kävellä kädet kohotettuna ihmisten keskuudessa ja hymyillä.
Mä en edes ole koskaan kuulunut kirkkoon. Mä tajusin, että mun on lähdettävä sairaalaan. Että mä en selviä ja, että mun lapset on vaarassa ja, etten mä ole turvassa itsessäni.

Kamera tilttaa ja paljastuu, että kyseessä on pienoismalli, koska taustalla näkyy oikea rakennus.

5. SILTA / PÄIVÄ
Sillalla ihmisiä ja liikennettä. Iines ryömii.

IINES (VO)
Tajusin, että mä näytän hullulta. Et se on sit siinä kohtaa se hulluus. Vai olenko se vain minä? En tiedä. Silti ne antaa mun tehdä mitä mun pitää.

6. MUSTAA / TEKSTI
"Anna itsellesi lahja, anna itsellesi anteeksi".

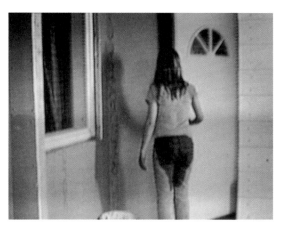

THE PRESENT / TUULI

1. OLOHUONE / PÄIVÄ
Yksi kolmannen kerroksen ikkunoista on auki. Kuuluu kahden henkilön dialogi.

> **SUSANNA(VO)**
> Laitatko oven kiinni!
> **MIES (VO)**
> Se on kiinni.
> **SUSANNA (VO)**
> Mistä täällä sitten tuulee?
> **MIES(VO)**
> Sun mielikuvituksesta.

2. OLOHUONE / PÄIVÄ
Voimakas tuuli tulee sisään, joka sotkee vähitellen aivan kaiken. Alkaa tavanomaisista asioista; ikkunaverhot heiluu voimakkaasti, paperit lentävät ilmaan, kukkamaljakko ja kukat kaatuu jne. Vähitellen suuri osa irtaimistoa joutuu tuulen takia lattialle. Kirjat, paperit, kukkaruukut, lamput, pikkuesineet, astiat, sohvatyynyt, verhot, taulut - kaikki irtilähtevä.

3. OLOHUONE / PÄIVÄ
Susanna istuu sohvalle.

> **SUSANNA**
> Mut ainoo mikä mul on, kun mä raivoon tai mua raivostuttaa joku asia, niin vieläkin mä saatan purra käsiäni. Mul on semmonen, ettei voi huutaa, kun mul on suvussa semmosii, lähiomaisissa sellasii, jotka raivoo hirveesti huutamalla niin mä en kestä sitä.
> Susanna kaataa kirjahyllyn lattialle ja nostaa patjan sen päälle. Hän menee makaamaan patjalle.

4.OLOHUONE / PÄIVÄ
Susanna istuu kirjahyllyn päällä ja katsoo käsiään, tekee sitten sormilla merkkejä ja nauraa.

> **SUSANNA (VO)**
> Sit se käsien pureminen, mä en tiedä mikä siin on, se on se raivo, semmonen ku tuntuu, et sit se loppuu, kun hampaisiin ottaa sormessa joku luu.
> En mä ollu koskaan kuvitellu, et mä joutusin psykiatrilla käymään. Mä kuvittelin ennemminkin, et must itestä tulee psykiatri, ei niinku näin päin.

5. MUSTAA / TEKSTI
"Anna itsellesi lahja, anna itsellesi anteeksi".

THE PRESENT / TALO

1. OLOHUONE / ILTA
Elisa makaa sohvalla ja hiljaisen sisätilaan alkaa sekoittua muita matalia ääniä, kuten pesukone, kuorma-auto tms.

2. OLOHUONE / ILTA
POV alakulmasta verhoihin, Elisa makaa sohvalla. Muuten hiljaista, mutta kuuluu voimakas jääkaapin surina. Elisa nousee ylös ja kävelee keittiöön jääkaapin luo.

3. KEITTIÖ / ILTA
Jääkaapin ääni lakkaa kuulumasta kun Elisa tulee keittiöön. Jääkaappi ei pidä ääntä. Elisa palaa olohuoneeseen ja ääni voimistuu.

4. TIE PELLON REUNASSA / PÄIVÄ
Auto ajaa maisemassa pitkin metsän reunaa, kamera seuraa autoa.

5. AUTO JA AJAJA / PÄIVÄ
Elisa katselee tietä etulasin läpi.

6.TALO JA PIHA / PÄIVÄ
Elisa ajaa pihaan. Piha, jonka keskellä talo. Elisa nousee autosta.

7. OLOHUONE / PÄIVÄ
Elisa alkaa ompelemaan mustaa kangasta. Kuuluu ääniä, jotka ovat jostain muualta kuin talosta.

8. OLOHUONE / PÄIVÄ
Elisa kävelee huoneen poikki ja alkaa ripustaa mustia verhoja ikkunan eteen.

> **ELISA (VO)**
> Laitan taloni pimeäksi. Koska en pääse eroon äänistä, suljen kuvat ulos. Kun en näe mitään, olen siellä missä äänet ovat. Kadulla, rannalla, laivassa.

9. OLOHUONE / PÄIVÄ
Hän saa verhon kiinnitetyksi paikalleen. Talo pimenee. Voimakas äänimaailma.

10. MUSTAA / TEKSTI:
"Anna itsellesi lahja, anna itsellesi anteeksi".

SCRIPT

THE PRESENT / SWAYING CURTAINS

1. ROOM IN MENTAL HOSPITAL / DAY
The woman is lying under the bed. One of the nurses bends down to look at her. The nurses try together to move the bed, but the woman hangs on underneath it. The nurses give up. The sounds of the situation are inaudible. Music and the VO of the woman under the bed.

> **PATIENT (VO)**
> This is actually the only safe place in the building. When the killers come in from the corridor. Before they come, the curtains start swaying. It's a sign you need to take notice of. When they come in the door they see everyone else in the room. Then they kill them and start looking for me, when they see my empty bed. They start to check.

2. DIAGRAM OF BED
Revolving 3-D contour model. It shows the bed and the arrangements made on its base and a person fixed to the bottom of the bed, face down. First a close-up of the bed, then the bed turns on its axis.

> **PATIENT (VO)**
> ...the sides of my bed are a bit longer than usual and I've nailed some handles to it so I can pull myself up. Then when the guy looks under the bed he doesn't see me. Because I'm holding onto the bottom of the bed.

3. ROOM IN MENTAL HOSPITAL / DAY
Two nurses crouch beside the bed and talk to the woman underneath. We don't notice the talk at first, and we still hear the music and the woman's VO. Then the conversation falters and the woman appears to listen. The music fades to the sounds of the hospital.

> **MALE NURSE 2** (stands up)
> I'm going to get the duty doctor, so you'll get treatment again. You're completely stuck.

4. ROOM IN MENTAL HOSPITAL / DAY
The woman's VO continues. The doctor enters the room with the nurse behind her. She observes the situation and goes to stand by the top end of the bed.

> **PATIENT (VO)**
> The only danger is that they'll turn the bed over, but they don't usually have time for that. Of course, they might come up with something else next time.

The woman doctor stands beside the bed and shrinks to become small enough to walk under the bed. Woman patient's POV from under the bed. She sees the doctor, now small, standing beside the bed with her hands in her pockets. The woman patient beats the woman doctor flat with her fist.

5. BLACK / A TEXT
"Give yourself a present, forgive yourself".

THE PRESENT / GROUND CONTROL

1. LOCATION SHOTS / DAY
A brick detached house resembling a hospital building. Other detached houses and blocks of flats.

2. DIRT ROAD / DAY
The girl is walking slowly dragging her feet homewards. She looks up at the window. Her mother is cleaning indoors. The girl veers off into the yard. There is a mud puddle beside the gate. The girl returns and lies on her back in it. She gets up covered in mud and walks in through the door. Music floods from inside the house. She closes the door.

3. FIELD / DAY
The tractor driver backwards across the grass.

4. BLACK / A TEXT
"Give yourself a present, forgive yourself".

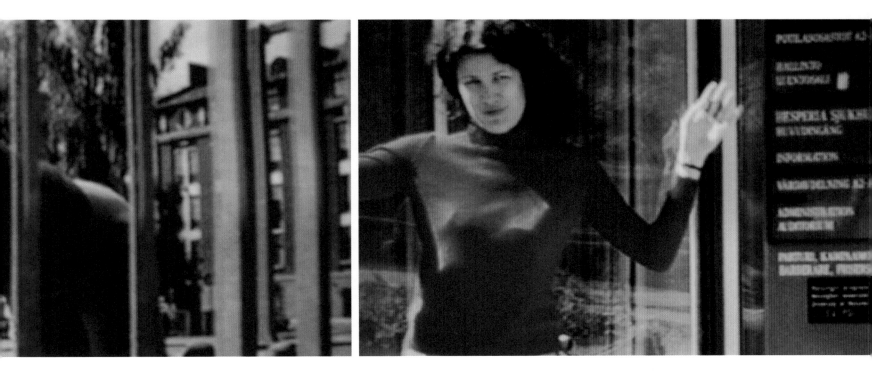

THE PRESENT / THE BRIDGE

1. THE BRIDGE / DAY
Iines crawls forward across the bridge. Shots of the bridge and of Iines' progress. She drags her red bag along from one wrist.

> **IINES**
> Evil is landing in the tree and around the tree is walking a tiger, on the prowl for its own young. And I grow long thick nails and go and sweep the edges of our steps with my arse and I wait for the door to open and everyone who has loved me can go.
> I'll say this here and now, I've got two kids and I'm married and both my parents are alive and we have a good background. And of course I'll say that again. - That I've got two bids and we are both alive and we have good in the background. And I can't look in the mirror, because who would I see?

2. THE BRIDGE / DAY
Iines comes to the end of the bridge and gets up. Iines walks away.

3. PRIVATE HOUSE / DAY
Private house with one wall missing.

4. HOSPITAL / DAY
Hesperia Hospital courtyard and entrance. Iines is standing in the courtyard and talking to the camera.

> **IINES (VO)**
> When I was at home I suddenly felt a powerful love for everyone as though I was a new Jesus, that I could just walk among people with my hands out and smile. I have never even belonged to the church. I realised that I had to go to hospital. That I can't cope and that my children are in danger, and that I am not safe in myself.

Full shot of the hospital building. No Iines. The camera tilts and reveals that this is a miniature model, since a real building is visible in the background.

5. THE BRIDGE / DAY
People and traffic on the bridge. Iines crawling.

> **IINES (VO)**
> I realised that I looked mad. That that's where the madness is. Or is it just me? I don't know. Still, they let me do what I'm supposed to.

6. BLACK / A TEXT
"Give yourself a present, forgive yourself".

THE PRESENT / THE WIND

1. LIVING ROOM / DAY
A third-floor window is open. We hear a dialogue between two people.

> **SUSANNA (VO)**
> Shut the door!
> **MAN (VO)**
> It is shut.
> **SUSANNA (VO)**
> Where's the draft coming from, then?
> **MAN (VO)**
> Your imagination.

2. LIVING ROOM / DAY
A strong wind blows in, gradually disarranging everything. It starts with ordinary things; the curtains sway violently, papers fly into the air, a vase and flowers fall, and so on. Gradually a great many movable items end up on the floor. Books, papers, flowerpots, lamps, small objects, crockery, sofa cushions, curtains, pictures - everything not fixed down.

3. LIVING ROOM / DAY
Susanna sits on the sofa.

> **SUSANNA**
> But the only thing I have, when I get mad or when something drives me mad, is that I might still bite my hands. I have this thing that I can't shout, since its sort of in the family, relatives who get mad easily and shout so that I can't stand it.

Susanna overturns the bookshelf onto the floor and lifts the mattress on top of it. She goes and lies on the mattress.

4. LIVING ROOM / DAY
Susanna sits on the bookself and looks at her hands then makes signs with her fingers and laughs.

> **SUSANNA (VO)**
> Then there's the hand biting, I don't know what's going on there, it's the rage, like feeling that then it stops, when you get your teeth into a bone in your finger.
> I'd never imagined I would end up seeing a psychiatrist. I thought rather that I would become a psychiatrist myself, not the other way round.

5. BLACK / A TEXT
"Give yourself a present, forgive yourself".

THE PRESENT / THE HOUSE

1. LIVING ROOM / EVE
Elisa is lying on the sofa and low sounds begin to mingle in the quiet interior, such as those of a washing machine, a truck and so on.

2. LIVING ROOM / EVE
POV from low angle to curtains, Elisa lies on the sofa. Otherwise quiet, but for the loud humming of a fridge. Elisa gets up and walks into the kitchen, to the fridge.

3. KITCHEN / EVE
The fridge becomes inaudible as Elisa enters the kitchen. The fridge makes no sound. Elisa returns to the living room and the sound gets louder.

4. ROAD ALONGSIDE FIELD / DAY
The car drives across the landscape at the edge of a forest, the camera follows it.

5. CAR AND DRIVER / DAY
Elisa watches the road through the windscreen.

6. HOUSE AND GARDEN / DAY
Elisa drives into the garden. A garden with a house in the middle. She gets out of the car, taking her bag with her.

7. LIVING ROOM / DAY
Elisa starts sewing black fabric. Sounds from other places outside the house.

8. LIVING ROOM / DAY
Elisa walks across the room and starts to hung the black curtains.

> **ELISA**
> I make the house dark. Because I can't get away from the noises, I shut out the images. When I don't see anything, I'm where the noises are. In the street, on the shore, on the ship.

9. LIVING ROOM / DAY
She finishes the curtain in place. The house goes dark. Loud sounds.

10. BLACK / A TEXT
"Give yourself a present, forgive yourself".

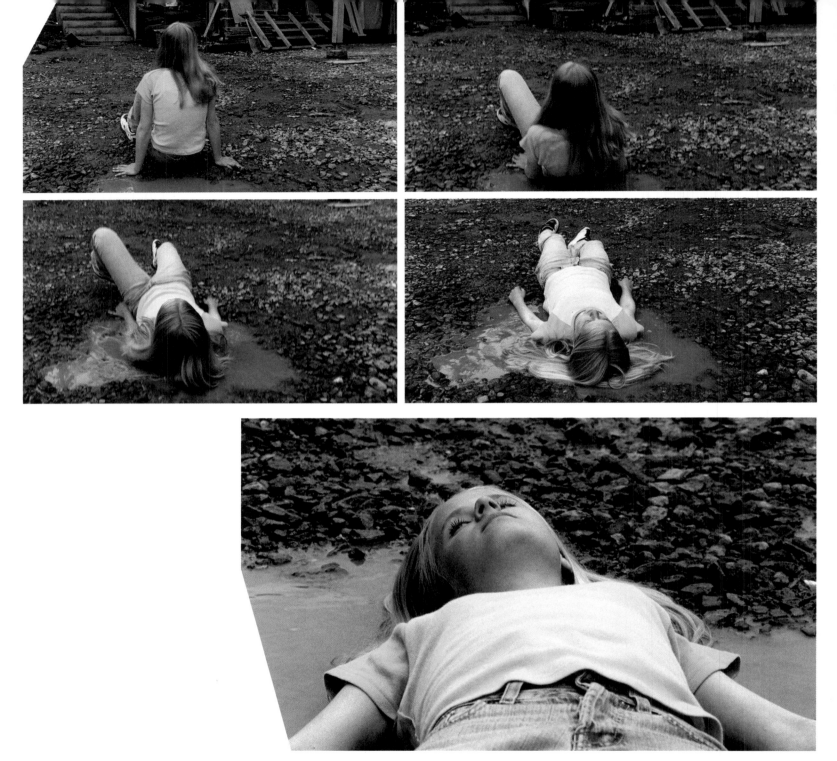

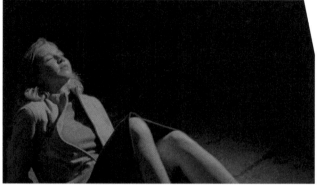

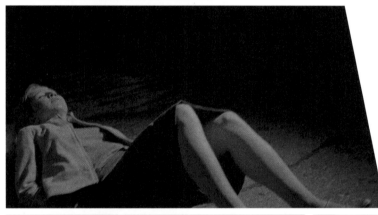

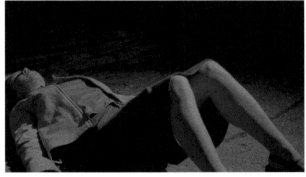

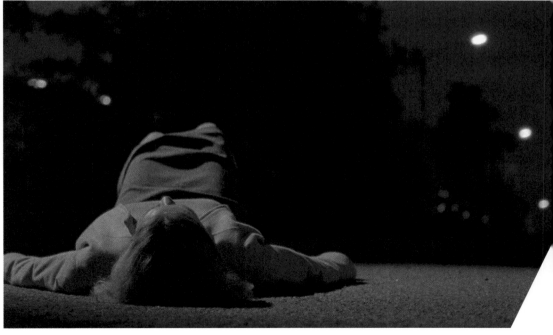

2002, DVD MULTISCREEN INSTALLATION,
14'20, 16:9, DD 5.1

TUULI / THE WIND

- Laitatko oven kiinni!
- Se on kiinni.
- Mistä täällä sit tuulee?
- Sun mielikuvituksesta.

TUULI on tarina naisesta, joka ei voi huutaa. Sen sijaan tarvittaessa hän puree käsiään kunnes luu tulee vastaan. Avoimesta ikkunasta puhaltaa sisään raju tuuli, jonka kanssa yhdessä nainen alkaa panna asioita kuntoon.Hän järjestää koko asuntonsa uudelleen, muuttaa esineiden tarkoitusta ja järjestystä kunnes hän hallitsee jokaista yksityiskohtaa uudessa järjen valtakunnassaan.

Tarina perustuu haastatteluihin ja keskusteluihin ajoittaisia maanis-depressiivisiä ja psykoottisia ajanjaksoja läpikäyneen naisen kanssa. Teos kuvaa asteittaista psykoosin syntymistä ja siihen liittyviä muutoksia kommunikoinnissa ulkomaailman kanssa. Muutoksen siisäinen logiikka konkretisoituu tarkassa oman elintilan uudelleenjärjestämisessä.

Teos esitetään kolmena samanaikaisena projisointina. Materiaali on jaettu kolmeen osaan ja tarina on editoitu avautuvaksi kolmelle valkokankaalle. Henkistä luhistumista korostetaan näyttämällä eri näkökulmista kuvattuja osia asunnosta samanaikaisesti. Kerronnan aika katkaistaan toistoilla ja tahallisella tapahtumien epätahdilla. Rakenne ja muoto murtavat valkokangaskerronnan logiikan ja toimivat samansuuntaisesti valkokankailla tapahtuvan uuden järjestyksen luomisen kanssa.

- shut the door please!
- it is shut.
- where's the draft coming from, then?
- your imagination.

THE WIND is a story of a woman who cannot shout. Instead she bites her hands to the bones. From the open window a violent wind enters and together they starts to work on things. The woman disarranges everything in her room, giving a new purpose and order to things, until she controls every detail in her empire of the reason.

The story is based on interviews with a woman who suffered from depression and occasional psychotic periods. The work depicts the gradual outbreak of the psychoses and a change in communication with the outside world. The inner logic is concretisized in the detailed rearragement of the living spaces.

The work is presented with three simultaneous projections. The material is split into three parts and the story is edited to unfold on three screens. The mental breakdown is emphasized by showing simultaneous but different views of the apartment space. The time of the narration is disrupted by repetition and the use of deliberate desyncronization of the events. The structure and form aim to break the logic of screen narration to parallel the process of creating a new order that is taking place on the screens.

A completely dark space. The walls should be painted red or covered with a fabric of similar colour. Chairs.

DISCS
3 x DVD-R 4.75
PAL 16:9 Dolby Digital 5.1
No regional coding
Clip length 14 min 20 sec
Disc / loop length 4 x 14 min 20 sec + credits

PLAYERS
3 x Pioneer DV 7300 pro DVD
1 x Synchro Equipment (e.g. Proavidea true frame by frame synchro device, autostart)
4 x synchro cables

PROJECTORS
True 16 : 9 videoformat, minimum 1000 ansilumen, 700:1 contrast ratio (E.g. 3 x Sony VPL - W11E true 16 : 9 format)
3 x long y/c cables
5 x long power cables

AUDIO SYSTEMS
5 x Genelec 1029A active loudspeakers (110 dB output, with volume control)
1 x Genelec 1091A active subwoofer loudspeaker (100 - 110 dB output, with volume control)
1 x Dolby Digital 5.1 decoder

1. SCREENS: 3 screens with aspect ratio 16 : 9, minimum size app 3.5 m width.
2. The screens can be made of wooden structure or be proper projection screens.
3. The lower edge of the screens should be about 70 cm from the floor up.
4. The projected image should fill the screen entirely but not overlap to the wall.
5. PROJECTORS: 3 video projectors should be of same make and model, and the lamps should be equally used to achieve equal standard and balance between the images.
6. The projectors and players should be placed on top of the screens or hung from the ceiling (also other solutions possible).
7. PLAYERS: Players should be in frame accurate synchronization with each other. Because of this they should be operated with a special synchronization equipment (see above). The subtitles in the 3 images have to change all at the same time.
8. The technical equipment do not have to be hidden and it should also be possible for the viewers to walk around the screens.

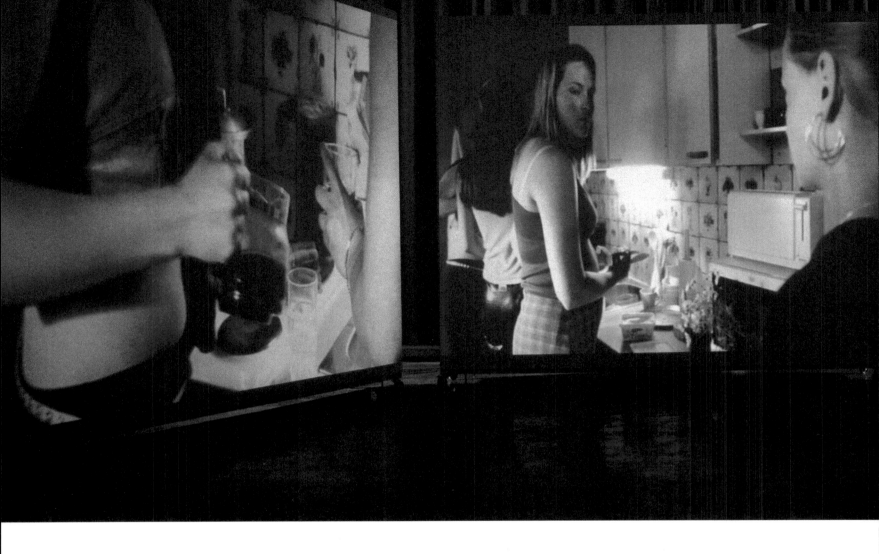

SUSANNA
Laitatko oven kiinni!

MIES
Se on kiinni.

SUSANNA
Mistä täällä sit tuulee?

MIES
Sun mielikuvituksesta.

SUSANNA
Mä olin jo lapsena semmonen, et mä poljin jalkaa ja purin kättäni, et - et jotenkin mä oon aina ollu tämmönen hitaasti kehittyvä lapsi. Mä oon ollu tukiopetuksessa ja kaikkee muuta tämmöstä, et niinku ensimmäisen kansakouluuokan keskiarvo oli 6,8 ja tämmönen, ja kuitenkin mä oon jotenkin aina tuntenu itteni lihavaks, vaikka mä en oo aina ollu lihava, mut jotenkin et mun body image on semmonen eli toisaalta et olis niinku huono koulussa ja sitä mä oon aina niinku paeta tai sit koittanut tehdä sille jotain.

Niin, se että on ruvennu jotain vastaan raivoomaan tai mä oon tehnyt päätöksen, et mä laihdutan.

Tai että esimerkiksi katsoo televisiosta jotain ohjelmaa, jossa kuvataan rikkaita ja köyhiä ja suht koht hyvin toimeen tulevia ja sit alkaa se kapina ja sit alkaa mennä jotenkin ylikierroksilla.

SUSANNA
Niin, sit kerran ku mull oli viel vähän sekasta, ni ne änkes väkisin tänne, niit oli hirvee tyttölauma ja ne änkes väkisin tänne mun kämppään ja ne halus pilkata ja rienata mua. Et mä en muista, me puhuttiin jotain koulumenestyksestä, niin yksikin niistä sanoi, et "Mul on ollu 9,6 keskiarvo", et ihan tällasta niinku lapsellista keskusteluu.

SUSANNA
Mut ainoo mikä mul on, kun mä raivoon tai mua raivostuttaa, niin vieläkin mä saatan purra käsiäni. Mul on semmonen, ettei voi huutaa, kun mul on suvussa sellasii, lähiomaisissa sellasii, jotka raivoo hirveesti huutamalla niin mä en kestä sitä.

SUSANNA
Sit mä muistan kun mä olin siel yliopiston kulmalla ja oli pimeetä, mä purin käsiäni ja mä aattelin, et tää on ihan mahdotonta, et mä oon joutunu tämmöseen asemaan, et mua poljetaan jalkoihin ja mua raivostuttaa.

Sit se käsien pureminen, mä en tiedä mikä siin on, se on se raivo, semmonen ku tuntuu, et sit se loppuu, kun hampaisiin ottaa sormessa joku luu.

En mä ollu koskaan kuvitellu, et mä joutusin psykiatrilla käymään. Mä kuvittelin ennemminkin, et must itestä tulis psykiatri, et ei niinku näin päin.

SUSANNA
On se kapinamieli, että ei niinku hyväksy todellisuutta sellasena ku se on, siitä alkaa se niinku se paradigma, että täytyy alkaa murskaamaan sitä todellisuutta.

Et sillon tosiaan elää kun on psykoosissa, et sillon tekee täysin palkein, et tuntuu, et minä teen mitä tahdon, muut tekee mitä osaa.

MIES
Moi. Mä tulin kokeileen kepillä jäätä.

SUSANNA
Se tuli mun oven taakse yllättäen yks päivä. Se halus paeta jatkuvaa esilläoloa ja keskustella mun kanssa muutamasta globalisaatiota koskevasta asiasta. Se lupas silittää vastalahjaksi mun sanomalehdet, ettei niistä lähde mustaa mun sormiin. Että mä voin laittaa mun kädet suuhun.

SUSANNA
Wallach johtaa edelleen Global Trade Watch järjestöä ja me keskusteltiin köyhyydestä - kapinamielellä.

En mä nyt mitenkään puolusta köyhyyttä, mut mulle vaan on jotenkin semmonen tunne tullu, että jo periaatteessakin tarttis hirveesti hävetä, jos ei oo aina tuhat markkaa lompakossa.

SUSANNA
Mul oli semmonen tunne, et jotku tutut kirjottaa "Henkilökohtaista" -palstalle ja näin poispäin - mua raivostutti ne jutut mitä ne kirjotti. Siis tommonen niinku iskettäis vyön alle et kun ihmiset ei niinku kommunikoi asiallisesti.

Et jos, et siks mä levitin ne Hesaritkin lattialle, kun mua niin raivostutti ja kaikki muutkin, kun mulla ei ollut varaa vastata niille - se oli just sellasta tossun alla oloa, alistuneisuutta. Ei pystyny niinku purkamaan sitä raivoa ja sit kun ne ihmiset vielä esiinty nimimerkillä ja toimi niin salakähmäsesti niin ku kaikki tällaset tahot tuolla.

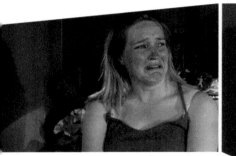

WALLACH
Sulla on nyt vaikeeta.

SUSANNA
Joo.

WALLACH
Sut pitää saada hoitoon.

SUSANNA
Niin. Kyllä. Kyllä - Joo.

WALLACH
Sun pitäis päästä johonkin turvalliseen paikkaan.

WALLACH
Hei - Pidä nyt ne kädet siinä sylissä.

SUSANNA
Silloin mä kerroin sille sen mitä se halus, että se mikä on saas-
tunutta on likaista; se on arvotonta ja jopa vaarallista, tahraavaa
- niin kun moni meistä - eikä ansaitse kunnioitusta. Et ketkä täällä
oikein on syyllisiä.

SUSANNA
Siihen sen pitää keskittyä, kun on tollasessa asemassa, että kuinka
ne jätteet myydään kolmanteen maailmaan ja kuinka ne ne siellä
jaksaa kantaa. Pitäkää ite paskanne. Siitä mä valmistuin tohtoriksi.
Tai että en mä tunne vihaa ja melankoliaa vaan että mä olen viha
ja melankolia.

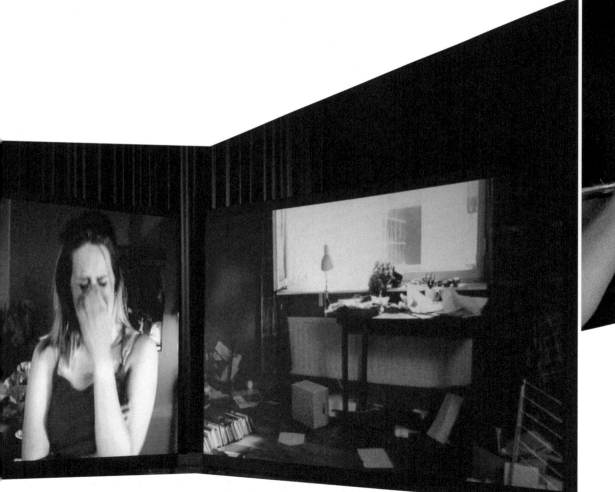

SUSANNA
Shut the door!

MAN
It is shut.

SUSANNA
Where's the draft coming from, then?

MAN
Your imagination.

SUSANNA
I was already like this as a child, I stamped and bit my hand, I was obviously a child that develops quite slowly. I went to special reading classes and all the rest and, like, my first elementary school average was 6.8 and so on. In a way, I've somehow always still thought of myself as fat, even though I haven't always been fat, but somehow my body image is like that, and then, on the other hand, I'm sort of bad at school and I've always, like, run away from that or then tried to do something about it.

So, you get in a rage about something or then I make a decision that I'm going to slim.

Or, for example, if you watch a programme on TV, in which they show, say, the rich and the poor, and people who are relatively well-to-do, then this rebellion starts and then things somehow start getting out of hand.

SUSANNA

So, once when it was still a bit untidy here, they forced their way in, there was a dreadful gang of girls and they forced their way in here, into my flat, and they wanted to sneer at me and swear at me. I don't remember, we talked something about doing well at school, then one of them said: "My average has been 9.6," that sort of childish conversation.

SUSANNA

But the only thing I have, when I get mad or when something drives me mad, is that I might still bite my hands. I have this thing that I can't shout, since its sort of in the family, relatives who get mad easily and shout so that I can't stand it.

SUSANNA

Then I remember when I was around the university and it was dark, I bit my hands and I thought: The situation is totally impossible, I've ended up in this position, where I get trampled on and I get mad.

Then there's the hand biting, I don't know what it is, it's the rage, like a feeling that then it stops, when you get your teeth into a bone in your finger.

I'd never imagined I would end up seeing a psychiatrist. I thought rather that I would become a psychiatrist myself, not the other way round.

SUSANNA

It's the rebellious spirit, that you don't accept reality as it is, and that's where it begins, that, like, paradigm, and then you have to start smashing that reality yourself.

And then you really live when you're in psychosis, and then you do things to the full, you feel, like, I do what I want, the rest do what they can.

MAN

Hello. I came to test the ice.

SUSANNA

He came to the door suddenly one day. He wanted to get away from constantly being on show and to discuss some issues concerning globalisation with me. In return, he promised to iron my newspapers, so the black won't rub off on my fingers. So I can put my hands in my mouth.

SUSANNA

Wallach is still running Global Trade Watch and we talked about poverty – in rebellious spirit.

Now, I'm not defending poverty in any way, it's just that I have a sort of feeling that, already in principle, your supposed to feel a terrible sense of shame if you don't have at least a thousand marks in your wallet.

SUSANNA

I had a sort of feeling that people I know were writing to the "Personal" column and so on, and the stuff they wrote about got me mad. It's like that sort of thing kind of hits you below the belt, when people don't, like, communicate straightforwardly.

So if, so that's why I spread the newspapers on the floor, when I got so mad and all the rest, when I couldn't afford to answer them, it was precisely like being under someone's thumb, this passivity. Like I couldn't vent that rage, and then when those people appear with a pen name and act so secretively, like all the powers that be.

WALLACH

You're having a hard time right now.

SUSANNA

Yes.

WALLACH

You got to get treatment.

SUSANNA

Yep. Yeah. Yeah – Yes.

WALLACH

You'll need to get into some safe place.

WALLACH

Hey, keep those hands in your lap.

SUSANNA

Then I told him what he wanted, that what is polluted is dirty; it is worthless and even dangerous, it leaves a stain – like lots of us – and doesn't deserve respect. I mean, who really are the guilty ones here.

SUSANNA

He should concentrate on that, when he's in that sort of position, how the trash is being sold to the Third World and how they manage to carry it there. Keep your own shit. That's what I got my doctorate in. Or I don't feel anger and melancholy, but I am anger and melancholy.

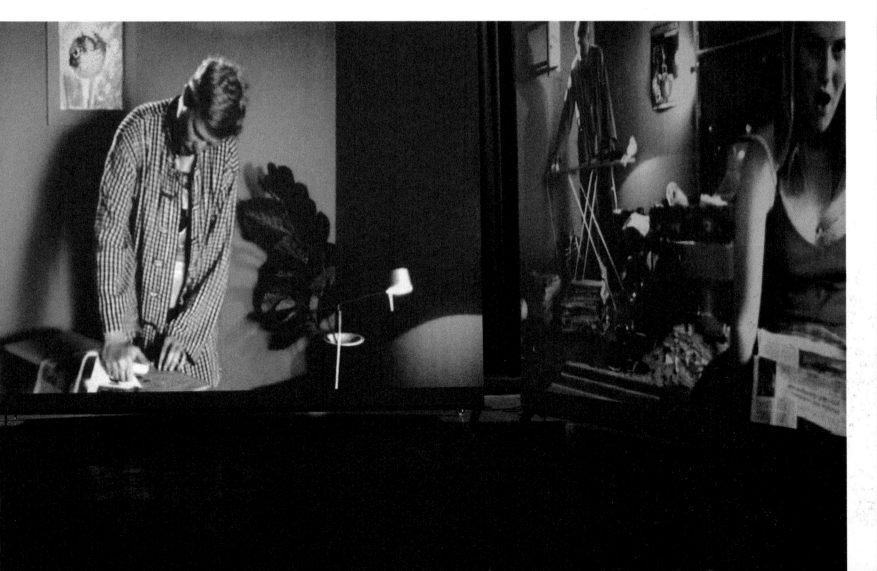

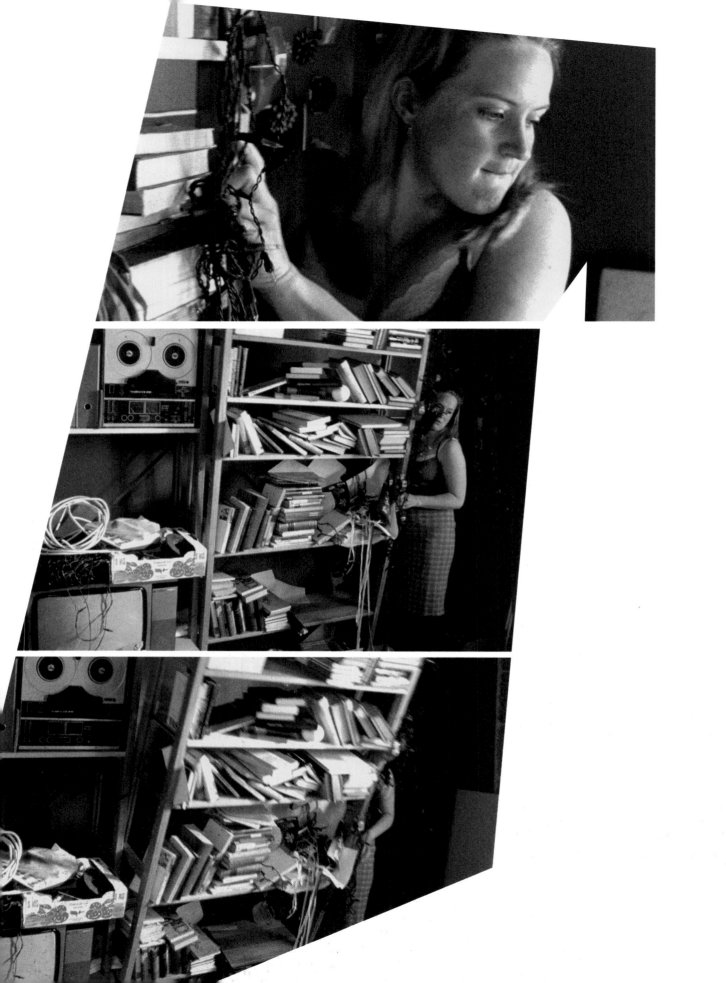

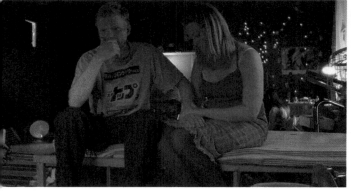
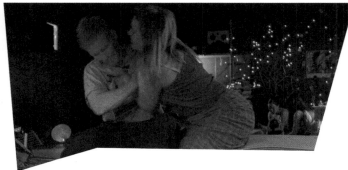

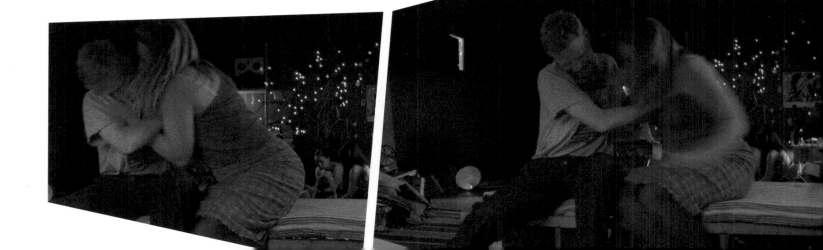

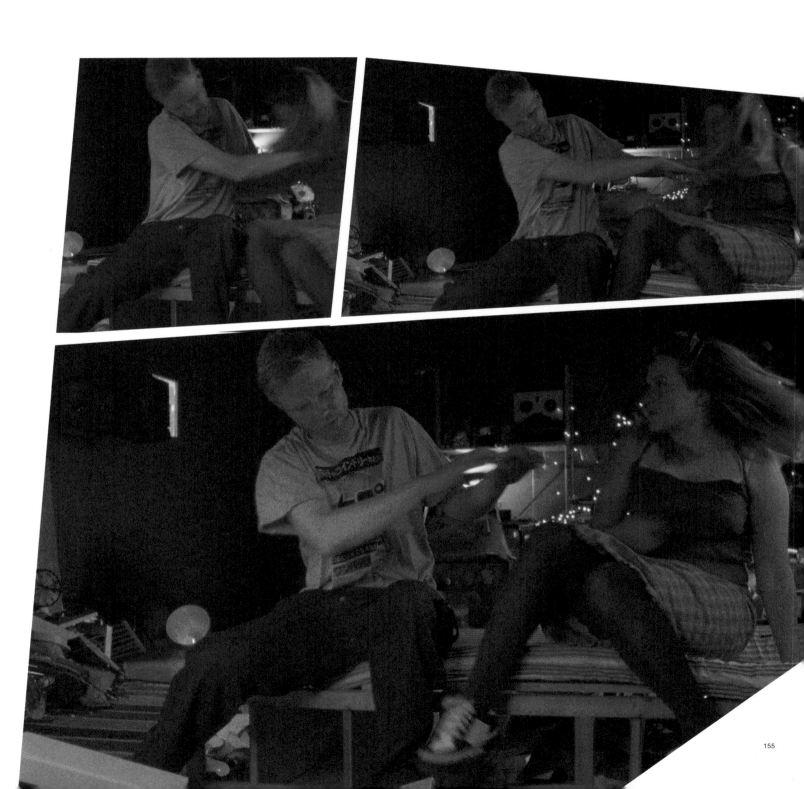

TALO / THE HOUSE

2002, DVD MULTISCREEN INSTALLATION, 14', 16:9, DD 5.1

"Minulla on talo. Talossa on huoneita.
Ulko-oven edessä on terassi. Terassin
jälkeen noustaan kolme porrasta sisälle."

TALO on tarina naisesta, joka alkaa kuulla ylimääräisiä
ääniä. Äänet häiritsevät hänen havainnon tekoaan maail-
masta ja hajottavat vähitellen tilan ja ajan hänen ympäriltään.
Hän päättää sulkea kaikki kuvat pois pimentämällä talonsa
ikkunat mustilla verhoilla, jotta hän pystyisi olemaan siellä
missä äänet ovat.

Tarina perustuu haastatteluihin ja keskusteluihin psykoo-
siin sairastuneiden naisten kanssa. Materiaalia on kehitetty
yhdistämällä siihen ajatukset siitä, mitä tapahtuu kun menet-
tää kronologisen ajan tajun ja kyvyn kokea eheä tila. Teos
kuvaa koossa pysyvän ja johdonmukaisen maailman murtu-
mista, havainnon logiikan luhistumista ja kuluvan ajan aisti-
misen menettämistä.

Teos esitetään kolmena samanaikaisena projisointina. Mate-
riaali on jaettu kolmeen osaan ja tarina on editoitu avautu-
vaksi kolmelle valkokankaalle. Teos kokeilee mahdollisuuk-
sia puuttua valkokangaskerronnassa perinteisesti katso-
mistapahtumaa varten luotavaan tilanteeseen, kuiten-
kin niin että tarinan tapahtumia voi edelleen seurata.

"I have a house. There are rooms in the house.
There is a terrace outside the front door. After
the terrace you walk up three steps to go inside."

THE HOUSE is a story about a woman who starts to hear
extra voices. They interfere with her perception of the world
and gradually disrupt the time and space around her. She
shuts out all images by covering the windows of her house
with black curtain so as to be able to be in the space where
the sounds are.

The story is based on interviews and discussions with women
who have gone through psychosis. The material has been
developed by using ideas of loss of chronological time and
the vanishing of the experience of a complete space. The aim
of the story is to explore the breadown of a coherent world,
the collapse of the logic of perception, and the loss of the
sense of passing time.

The work is shown in three simultaneous projections. The
material is split into three parts and the story has been edited
to unfold on three screens. The intention is to explore the
possibilities of disrupting the traditional causal logic, structure
and space for perception in screen narrative, while still being
able to follow the events.

A completely dark space. The walls should be painted with dark ochra/mustard colour or covered with a fabric of a similar colour. Chairs.

DISCS
3 x DVD-R 4.75
PAL 16 : 9 Dolby Digital 5.1
No regional coding
Clip length 14 min
Disc / loop length 4 x 14 min + credits

PLAYERS
3 x Pioneer DV 7300 pro DVD
1 x Synchro Equipment (E.g. Proavidea true frame by frame synchro device, autostart)
4 x synchro cables

PROJECTORS
True 16 : 9 videoformat, minimum 1000 ansilumen, 700:1 contrast ratio (E.g. 3 x Sony VPL - W11E true 16 : 9 format)
3 x long y/c cables
5 x long power cables

AUDIO SYSTEMS
5 x Genelec 1029 A active loudspeakers (110 dB output,with volume control)
1 x Genelec 1091A active subwoofer loudspeaker (100-110 dB output,with volume control)
6 x long xlr / rca cables
1 x Dolby Digital 5.1 decoder

1. SCREENS: 3 screens with aspect ratio 16:9, minimum size app. 3.5 m width.
2. The screens can be made of wooden structure or be proper projection screens.
3. The lower edge of the screens should be about 70 cm from the floor up.
4. The projected image should fill the screen entirely but not overlap to the wall.
5. PROJECTORS: 3 video projectors should be of same make and model, and the lamps should be
equally used to achieve equal standard and balance between the images.
6. The projectors and players should be placed on top of the screens or hung from the ceiling (also other solutions possible).
7. PLAYERS: Players should be in frame accurate synchronization with each other. Because of this they should be
operated with a special synchronization equipment (see above). The subtitles in the 3 images have to change all at the same time.
8. The technical equipment do not have to be hidden and it should also be possible for the viewers to walk around the screens.

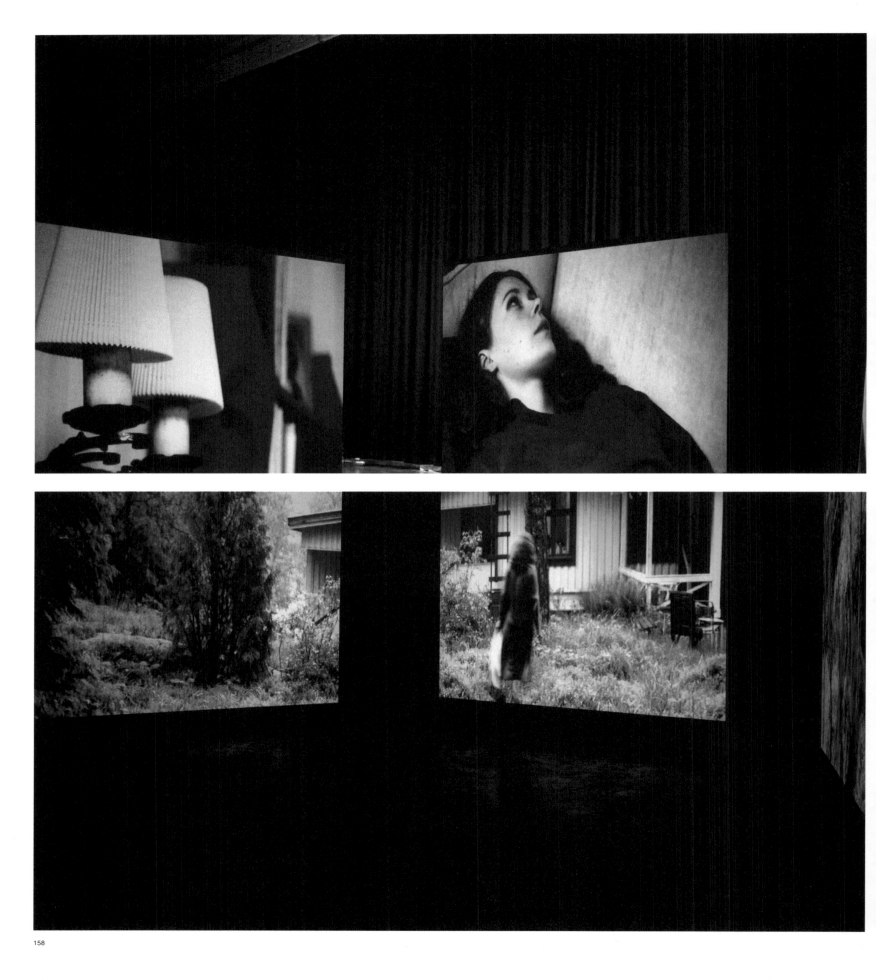

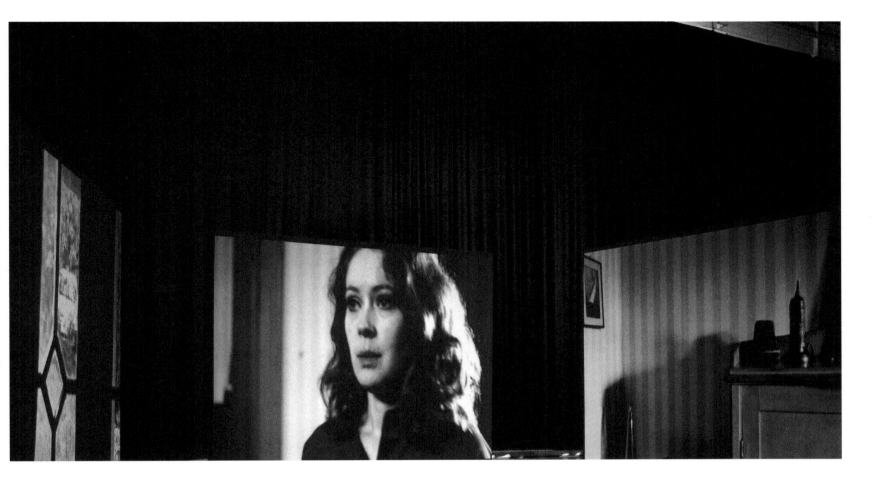

1. EXT / TALO JA PIHA / PÄIVÄ
Piha, jonka keskellä talo. Neljä kuvaa talosta – yksi sen jokaiselta ulkosivulta. Pihaan tuleva autotie, taustalla metsää.

2. EXT / METSÄÄ JA PELTOJA / PÄIVÄ
Helikopterista kuvattua maisemaa alapuolella. Liike ja panorointi vasemmalta oikealle. Nimiteksti kulkee oikealta vasemmalle.

3. EXT / METSÄTIE / PÄIVÄ
Tiellä menee auto, jota ajaa nainen (= ELISA). Auto on likainen. Se kiemurtelee pitkin kapeaa tietä, kuva yläpuolelta helikopterista.

4. EXT / TIE PELLON REUNASSA / PÄIVÄ
Auto ajaa maisemassa pitkin metsän reunaa, kamera seuraa autoa.

5. EXT / AUTO JA AJAJA / PÄIVÄ
Elisa katselee tietä etulasin läpi.

6. AUTOSSA / PÄIVÄ
Ajajan näkökulma tuulilasin läpi tielle. Hän saapuu pihaan.

7. PIHA / PÄIVÄ
Elisa ajaa pihaan. Nousee autosta, ottaa kassin. Kassi. Kävelee terassille. Terassi. Nousee portaat ja astuu ovesta sisään. Kolme porrasta.

> **ELISA (VO)**
> Minulla on talo. Talossa on huoneita. Ulko-oven edessä on terassi. Terassin jälkeen noustaan kolme porrasta sisälle.

8. ETEINEN / PÄIVÄ
Hämärä eteinen, jossa Elisa ottaa takin pois päältään ja ripustaa sen naulakkoon roikkumaan. Vastapäinen ovi ulos.

> **ELISA (VO)**
> Sen jälkeen on eteinen, johon riisun vaatteet, joita pidän ulkona. Vastapäätä on toinen ovi, joka aukeaa suoraan itään päin.

9. KEITTIÖ / PÄIVÄ
Elisa purkaa kassin sisällön keittiön kaappiin ja tekee voileivän. Piha näkyy takana olevasta ikkunasta. Auto seisoo pihalla. Elisa istuutuu pöydän ääreen ja syö leipää ja lukee lehteä. Hän työntää leivän syrjään.

> **ELISA (VO)**
> Eteisen jälkeen menen tavallisesti keittiöön, jossa laitan ruokaa, syön ja istuksin lueskellen lehteä pöydän ääressä. Mitä lehdessä lukee? Olohuoneessa on televisio auki. Tämä kaikki on rutiinia.

10. OLOHUONE / MAISEMA IKKUNASTA / PÄIVÄ
Elisa seisoo olohuoneessa ikkunan edessä ja katsoo ulos. Nurkassa pienen pöydän päällä on TV auki. TV:ssä pyörii ohjelma japanilaisesta arkkitehtuurista.

> **ELISA (VO)**
> Katson ikkunasta ulos. Valo on aamupäivisin maisemassa. Aurinko kiertää talon takaa ja on taloa kohti iltapäivällä. Maisemassa kasvaa puita.

Kamera näyttää Elisan POV:n kuusista. Sitten POV ruudullisesta verhosta ja osasta maisemaa – uudesta paikasta, johon Elisa on siirtynyt.

> **ELISA (VO)**
> Tästä katsottuna maisemassa olevat puut ovat suoraan edessä. Kun siirryn askeleen oikealle, nojatuolin taakse, verho on edessä enkä näe puita. Muita puita on vielä enemmän kauempana vasemmalla. Rykelmä nuoria kuusia, joita ei oikeastaan ole vielä harvennettu.

11. KUUSET / MAISEMASSA / PÄIVÄ
Kolme vierekkäistä kuvaa maisemasta ikkunan ulkopuolelta oikealta vasemmalle.

12. EXT / AUTO PIHALLA / PÄIVÄ
Auto seisoo yksinään pihalla. Auto on käynnissä pihalla. Auto peruuttaa ja sahaa edestakaisin ilman kuljettajaa pieniä matkoja kuin leikkiauto. Metsän ääniä.

13. INT / TV OHJELMA / PÄIVÄ
Japanilaista arkkitehtuuria – ohjelma televisiossa.

14. INT / OLOHUONE / ILTA
POV alakulmasta verhoihin, Elisa makaa sohvalla. Muuten hiljaista, mutta kuuluu voimakas jääkaapin surina. Elisa nousee ylös ja kävelee keittiöön jääkaapin luo.

15. INT / KEITTIÖ / ILTA
Jääkaapin ääni lakkaa kuulumasta kun Elisa tulee keittiöön. Jääkaappi ei pidä ääntä. Elisa palaa olohuoneeseen ja ääni voimistuu.

16. INT / OLOHUONE / ILTA
Elisa makaa edelleen sohvalla ja hiljaisen sisätilaan alkaa sekoittua muita matalia ääniä, kuten pesukone, kuorma-auto tms.

17. EXT / METSÄTIE / PÄIVÄ
Elisa ajaa autolla samaa kapeaa metsätietä kuin aikaisemmin. Auto kiemurtelee pitkin kapeaa tietä, kuva yläpuolelta. Sama materiaali toistuu kuin kohtauksissa 3 – 6.

18. EXT / PIHA / PÄIVÄ
Metsän ääniä. Auton ääni alkaa lähestyä. Auto tulee pihaan. Elisa pysäköi auton ja tulee ulos autosta. Auton ääni ei lakkaa. Auton ja metsän ääni.

19. INT / OLOHUONE / AUTO SISÄLLÄ / PÄIVÄ
Elisa kävelee olohuoneessa edestakaisin. Auton ääni kuuluu yhä.

 ELISA
 Auto ei tänään kokonaan jäänyt pihalle parkkiin, vaan tuli sisälle mukaan. En tiedä mihin kohtaan se sitten pysähtyy, kun se pysähtyy ja lopettaa äänensä.
 Parkkeerasin auton ihan normaalisti pihalle, mutta ääni on eronnut siitä. En tiedä missä auto oikeastaan on. Olen hämmentynyt.

 Menen katsomaan sitä ikkunasta ja näen sen ulkona, mutta jos siirryn askeleen vasempaan näen vain raidallisen verhon ja auton ääni kuuluu tässä.

Elisa seisoo keskellä huonetta ja auto ajaa ohi hänen takanaan pitkin olohuoneen seinää. (Kertojahahmo Elisa nojaa pöydänreunaan ja katsoo keskellä huonetta seisovaa Elisaa).

 ELISA
 Luulen, että olohuone tai taloni on menossa rikki. Se ei pysty pitämään enää asioita ulkopuolella, säilyttämään omaa tilaansa. Pihani on tulossa olohuoneeseeni.

20. EXT / PIHA / PÄIVÄ
Elisa katsoo ulos ikkunasta kuusia. (Kuva oven läpi ulkoa.) Maisema pihasta, jossa kaksi kuusta. Muuttuu pitkänä ristikuvana kuvaksi tieltä, jonka reunassa samankaltaiset kaksi kuusta.

21. EXT / MOOTTORITIE / PÄIVÄ
Elisa ajaa autossa kuusten ohi. Moottoritietä ajajan POV. Maisemaa ja rakennuksia maisemassa.

22. EXT / PIHA JA TERASSI / PÄIVÄ
Elisa ottaa syliinsä kasan mustaa kangasta auton etupenkiltä ja kävelee rappuset ylös sisälle.

23. INT / OLOHUONE / PÄIVÄ
TV on edelleen auki ja sieltä tulee uutisia Euroopan kriisistä. Elisa menee olohuoneen poikki ja laskee kangaskasan ompelukoneen viereen ja ottaa hupun pois koneen päältä. TV-ohjelma kiinnittää hänen huomionsa ja hän kääntyy katsomaan televisiota.
TV:ssä lehmä syö ruohoa, nostaa sitten päänsä ja katsoo kohti kameraa ja lähtee kävelemään kohti sitä. Elisa katsoo edelleen, sitten kääntyy ja menee olohuoneen poikki käytävään kohti vessaa. Televisiossa ollut lehmä kävelee nyt Elisan perässä olohuoneessa ovea kohti.

24. INT / OLOHUONE / KOIRA SISÄLLÄ / PÄIVÄ
Elisa ompelee ompelukoneella ikkunan ääressä mustaa kangasta. Alhaalla tiellä juoksee koira. Elisa vilkaisee koiraa. Seuraavaksi koira juoksee kokokuvassa. Lähikuva koirasta. Sitten koira juoksee sisällä huoneessa.

 ELISA
 Se käveli lähemmäksi ja haisteli mua. Sattumalta.
 Se tuli huoneeseen, samaan tilaan, jossa ei ollut enää seiniä. Kaikki on nyt simultaanista, tässäoloa.
 Mikään ei tapahdu ennen tai jälkeen. Asiat ei johdu mistään. Tulevat asiat ei enää valaise mennyttä. Aika on sattumanvaraista ja tilat on muuttuneet limittäisiksi.

Elisa nousee ylös ja kävelee huoneen poikki varovaisesti kuin jännittäen sitä, ettei enää pysy kiinni lattiassa.

 ELISA (VO)
 Mikään paikka ei ole enää yksi. Eilen istuin ystäväni kanssa ravintolan pöydässä syömässä, aloin kuulla siipirataslaivan äänet. Olin samanaikaisesti ravintolan ruokasalissa ja laivan vierellä jossain satamassa, vaikka en ollut koskaan nähnyt laivaa. Ääni oli niin voimakas, ettei se ollut osa paikan taustahälyä, vaan se muodosti toisen tilan päähäni, jossa olin samanaikaisesti. En oikein aina kuullut ystävääni vaikka näin hänet vastapäätä.

Elisa nousee tuolille ja kiinnittää mustan kankaan yhden ikkunan eteen.

25. EXT / METSÄ JA PIHA / PÄIVÄ
Erikokoisia ja näköisiä kuusia ja muita puita metsässä. Puiden latvoja ja vähitellen alempaa puiden kylkiä. Elisa leijuu parin metrin korkeudella maasta vaakatasossa ja pitää kiinni puista ja pensaista ja liikkuu niiden avulla lähemmäksi taloa.

26. INT / OLOHUONE / PÄIVÄ
Elisa ottaa uuden kangaspalan ja alkaa ommella sitä. Kuuluu kaikenlaisia ääniä – erilaisten paikkojen äänimaailmoja. Ikkuna on raollaan ja tuuli heiluttaa mustaa verhoa sen edessä. Sataman äänet, kaikki laivat huutavat.

 ELISA (VO)
 Laiva joka näkyy horisontissa on sama laiva kuin kaikki muutkin laivat ja tämä laiva on täynnä pakolaisia, jotka tulevat jokaiseen rantaan. Laiva on punainen laiva, sininen laiva ja vihreä laiva. Tämä laiva päästää kaikkien laivojen äänen. Se laiva on ollut täällä ja vasta tulossa tänne ja siksi tunnen sen laivan. Näen sen rannalta, rannassa, ikkunasta ja metsän läpi. Samat ihmiset astuvat laiturille joka kerta kun käännyn poispäin ja taas takaisin.

 Hän saa toisen verhon valmiiksi ja laahustaa viimeisen paljaan ikkunan eteen ja kiinnittää kankaan. Talo pimenee. Voimakas äänimaailma.

 ELISA (VO)
 Laitan taloni pimeäksi. Koska en pääse eroon äänistä, suljen kuvat ulos. Kun en näe mitään, olen siellä missä äänet ovat. Kadulla, rannalla, laivassa.

27. INT / MUSTAA / KASVOT
Mustaa. Musiikkia ja ääniä: junan jyskytys, iso kaikuva tila, jossa ihmisiä jne. Äänet muuttuvat epämiellyttäviksi.
Mustasta hyvin hidas ristikuva kasvoihin. Elisan kasvot. Äärimmäisen hitaita tuskin havaittavia muutoksia kasvoissa: silmät ovat eri kokoiset ja vähän eri kohdissa kasvoja, ylähuuli nousee hyvin vähän ylöspäin, posket muuttavat asentoa.

 ELISA (VO)
 Tapaan ihmisiä . He astuvat vuorotellen sisälleni ja asuvat minussa. Jotkut vaan hetken, jotkut jäävät ollakseen. Ne asettuvat mihin haluavat ja ottavat itselleen kasvojeni ilmeet tai jalkojeni lepoasennon ja pistävät omansa tilalle. Ne makaavat selkäni päällä ja painavat varpaansa akillesjänteisiini. Ne näyttäytyvät jokaisessa tauossa ja tuovat itsensä esiin epäröidessäni ja täyttävät kaiken tyhjän tilan. Ravistelen ja sanon itselleni pitkään hyvä, oikein hyvä.

28. INT / TYHJIÄ TILOJA / PÄIVÄ
Kuvia tyhjistä tiloista. Huoneita, asuntoja. Äänet hiljenevät vähitellen. Sitten ei kuulu mitään.

29. EXT / MAALAISMAISEMA / PÄIVÄ
Yleiskuva pellolta kohti rakennusryhmää, jossa muutama eri-ikäinen talo, maatilan talousrakennuksia ja muita naapurirakennuksia.

 ELISA (VO)
 Talojen järjestys, niiden välimatkat. Katselin sitä, miten ne olivat kulmittain suhteessa toisiinsa. Ajattelin ulko-oven sijainnin ja millainen matka siitä oli viereiseen rakennukseen ja kuinka se kuljetaan. Kuka sen kulkee. Mikä taloista on suurin? Minkä värisiä ne ovat? Miten maasto on niiden ympärillä ja mikä on kunkin ryhmän ympärilleen muodostaman piirin rajana.

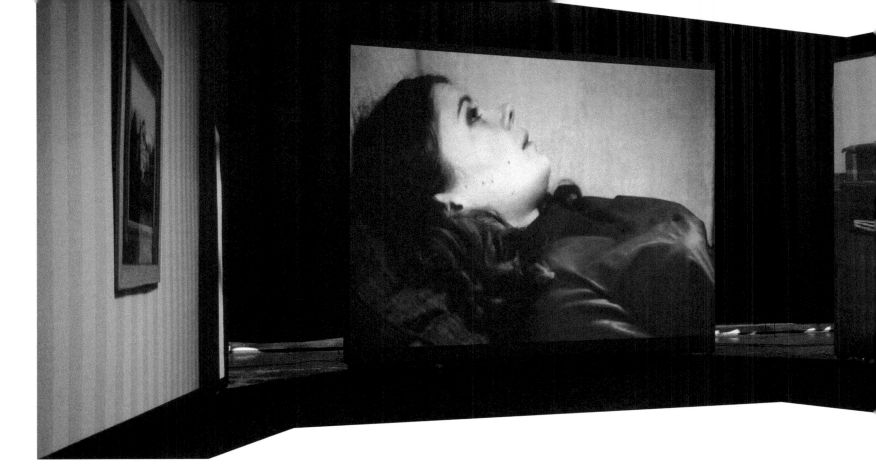

THE HOUSE

1. EXT / HOUSE AND GARDEN / DAY
A garden with a house in the middle. Four shots of the house – one of each side. A road into the garden, forest in the background.

2. EXT / FOREST AND FIELDS / DAY
Helicopter footage of landscape below. Movement and panning from left to right. Titles scroll from right to left.

3. EXT / FOREST ROAD / DAY
A car driven by a woman (= ELISA) moves along a road. The car is dirty. It winds its way along the narrow road, aerial shot from helicopter.

4. EXT / ROAD ALONGSIDE FIELD / DAY
The car drives across the landscape at the edge of a forest, the camera follows it.

5. EXT / CAR AND DRIVER / DAY
Elisa watches the road through the windscreen.

6. INT / IN THE CAR / DAY
The driver's view of the road through the windscreen. She arrives in a garden.

7. EXT / GARDEN / DAY
Elisa drives into the garden. She gets out of the car, taking her bag with her. The bag. She walks onto the terrace. The terrace. She walks up the steps and goes in through the door. Three steps.

> **ELISA (VO)**
> I have a house. There are rooms in the house. There is a terrace outside the front door. After the terrace you walk up three steps to go inside.

8. INT / HALL / DAY
A dark hallway, where Elisa takes off her coat and hangs it on a coatrack. The door opposite leads outside.

> **ELISA (VO)**
> After that there is a hallway, where I take off the clothes I wear outdoors. Opposite is another door that opens directly Eastwards.

9. INT / KITCHEN / DAY
Elisa empties the contents of the bag into the kitchen cupboard and makes a sandwich. The garden can be seen outside the window behind her. The car stands in the garden. Elisa sits at the table, eating bread and reading a newspaper. She pushes the bread aside.

> **ELISA (VO)**
> After the hallway I usually go into the kitchen, where I make food, eat, and sit and read the paper at the table. What is there to read in the newspaper? In the living room the TV is on. All this is routine.

10. INT / LIVING ROOM / LANDSCAPE FROM WINDOW / DAY
Elisa stands in front of the living-room window and looks out. The TV on the little table in the corner is on. The TV shows a programme about Japanese architecture.

> **ELISA (VO)**
> I look out of the window. The light is on the landscape in the mornings. The sun goes round behind the house and is in front of the house in the afternoons. Trees grow in the landscape.

The camera shows Elisa's POV of the spruces. Then her POV of the striped curtains and part of the landscape – of a new place to which Elisa has moved.

> **ELISA (VO)**
> Seen from here, the trees in the landscape are right in front. When I take a step to the left, behind the armchair, the curtain is in front of me and I can't see the tree. There are even more trees further away on the left. A clump of young spruces that haven't really been thinned out yet.

11. EXT / SPRUCES IN LANDSCAPE / DAY
Three images side by side of the landscape outside the window from right to left.

12. EXT / CAR IN GARDEN / DAY
A car stands alone in the garden. The engine is running. The car backs up and zigzags back and forth for short distances without a driver, like a toy car. Forest sounds.

13. INT / TV PROGRAM / DAY
Japanese architecture – programme on TV.

14. INT / LIVING ROOM / EVE
POV from low angle to curtains, Elisa lies on the sofa. Otherwise quiet, but for the loud humming of a fridge. Elisa gets up and walks into the kitchen, to the fridge.

15. INT / KITCHEN / EVE
The fridge becomes inaudible as Elisa enters the kitchen. The fridge makes no sound. Elisa returns to the living room and the sound gets louder.

16. INT / LIVING ROOM / EVE
Elisa is still lying on the sofa and other low sounds begin to mingle in the quiet interior, such as those of a washing machine, a truck and so on.

17. EXT / FOREST ROAD / DAY
Elisa drives the car along the same narrow forest road as before. The car winds along the narrow road, viewed from above. The same material as in sections 3 – 6 is repeated.

18. EXT / GARDEN / DAY
Forest sounds. The sound of a car approaching. The car comes into the garden. Elisa parks the car and gets out. The sound of the car does not stop. Sound of the car and the forest.

19. INT / LIVING ROOM / CAR INDOORS / DAY
Elisa walks back and forth in the living room. The sound of the car can still be heard.

> **ELISA**
> The car didn't stay completely parked in the garden today, but came inside with me. I don't know where it stops then, when it stops and goes quiet. I parked the car quite normally in the garden, but the sound has separated itself from it. I don't know where the car actually is. I'm confused.
> I go and look at it from the window and see it outside, but if I take a step to the right I only see the striped curtain and I hear the sound of the car here.

Elisa stands in the middle of the room and the car drives past behind her along the living room wall.
(The narrator figure Elisa leans on the edge of the table and looks at the Elisa standing in the middle of the room).

> **ELISA (VO)**
> I think the living room or my house is breaking down. It can't keep things out any more, can't preserve its own space. My garden is coming into my living room.

20. EXT / GARDEN / DAY
Elisa looks out of the window at the spruces. (Shot from the outside in through the door.) The landscape from the garden, with two spruces. Long crossfade to an image of the road, with two similar spruces along its edge.

21. EXT / MOTORWAY / DAY
Elisa drives the car past the spruces. Motorway from the driver's POV. Landscape and buildings in the landscape.

22. EXT / GARDEN AND TERRACE / DAY
Elisa gathers up a pile of black cloth from the front seat of the car and goes up the stairs and inside.

23. INT / LIVING ROOM / DAY
The TV is still on and shows news of a crisis in Europe. Elisa walks across the living room and puts the cloth down beside the sewing machine and takes the cover off it. The TV programme catches her attention and she turns to look.
On the TV a cow eats grass, lifts its head and looks at the camera, and then sets off walking towards it. Elisa continues to watch, then turns and walks across the living room into the corridor towards the toilet. The cow that was on the TV now walks behind Elisa in the living room towards the door.

24. INT / LIVING ROOM / DOG INDOORS / DAY
Elisa is sewing a black cloth on the sewing machine by the window. A dog runs on the road below. Elisa glances at the dog. Next, full shot of the dog running. Close-up of dog. Then the dog runs around the room.

> **ELISA**
> It came closer and sniffed me. By chance. It came into the room, into the same space, where there were no longer any walls. Outside a new order arose, one that is present everywhere. Everything is now simultaneous, here, being. Nothing happens before or after. Things don't have causes. Things that occur no longer shed light on the past. Time is random and spaces have become overlapping.

Elisa gets up and walks cautiously across the room, as though worried that she cannot stay firmly on the floor.

> **ELISA (VO)**
> No place is just one any more. Yesterday I was sitting with a friend at a restaurant table eating, and I started hearing the sounds of a paddle boat. I was simultaneously in the restaurant and beside the boat in some harbour, even though I've never seen the boat. The sound was so loud that it wasn't part of the background hum of the place, but formed another space in my head, where I was simultaneously. I didn't actually always hear my friend even though I could see her opposite me.

Elisa stands on a chair and fixes the black cloth in front of one of the windows.

25. EXT / FOREST AND GARDEN / DAY
Spruces of various sizes and appearances and other trees in a forest. The branches of the trees and gradually down to the trunks of the trees. Elisa floats horizontally a couple of metres above the ground and holds on to the trees and bushes, and with their aid moves closer to the house.

26. INT / LIVING ROOM / DAY
Elisa takes a new piece of cloth and starts sewing it. We hear all sorts of noises – the sounds of various places. The window is slightly open and a wind sways the black curtain in front of it. The sounds of a harbour, all the ships call out.

> **ELISA (VO)**
> The ship you see on the horizon is the same ship as all the other ships, and this ship is full of the refugees who come to every shore. The ship is a red ship, a blue ship and a green hip. This ship emits the sound of all ships.
> The ship has been here and is only just arriving here and that is why I know the ship. I see it from the shore, on the shore, from the window and through the forest. The same people step onto the dock every time I turn away and back again.

She finishes another curtain and drags it in front of the last open window and fixes the cloth in place. The house goes dark. Loud sounds.

> **ELISA (VO)**
> I make the house dark. Because I can't get away from the noises, I shut out the images. When I don't see anything, I'm where the noises are. In the street, on the shore, on the ship.

27. INT / BLACK / FACE
Black. Music and sounds: the pounding of a train, a big echoing space, with people etc. The sounds become unpleasant.
From the black a very slow crossfade to a face. Elisa's face. Extremely slow barely perceptible alterations in the face: the eyes are of different sizes and in slightly different positions on the face, the upper lip rises very slightly, the cheeks change position.

> **ELISA (VO)**
> I meet people. One at a time they step inside me and live inside me. Some of them only for a moment, some stay. They set up wherever they want to and take my facial expressions or my leg's resting position and put their own in their place. They lie on my back and press their toes into my Achilles tendons. They appear in every pause and come out when I am in doubt and fill all the empty space. I shake and say to myself for a long time: good, really good.

28. INT / EMPTY SPACES / DAY
Images of empty spaces. Rooms, flats. The noises gradually go quiet. Then we hear nothing.

29. EXT / COUNTRY LANDSCAPE / DAY
General view from field towards group of buildings, with a few houses of different ages, farm buildings and other neighbouring buildings.

> **ELISA (VO)**
> The arrangement of the houses, the distances between them. I looked at the way they were at angles to each other. I thought about the position of the door and how far it was from there to the next building, and how you get there. Who get's there. Which building is biggest? What colours are they? What is the terrain like around them and what is the boundary of the zone formed around each building.

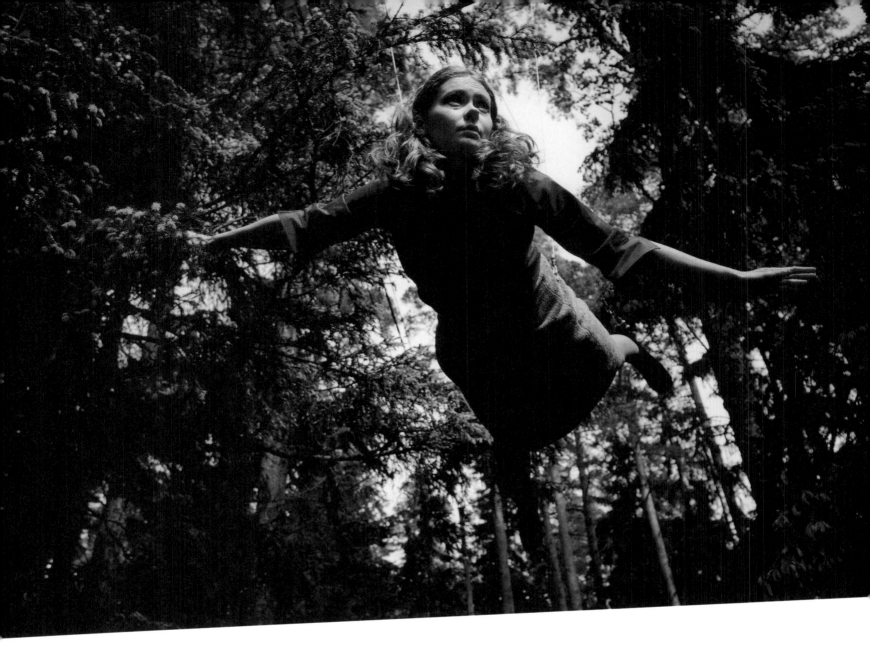
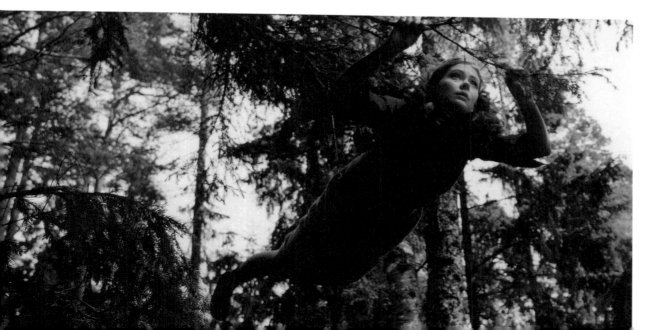

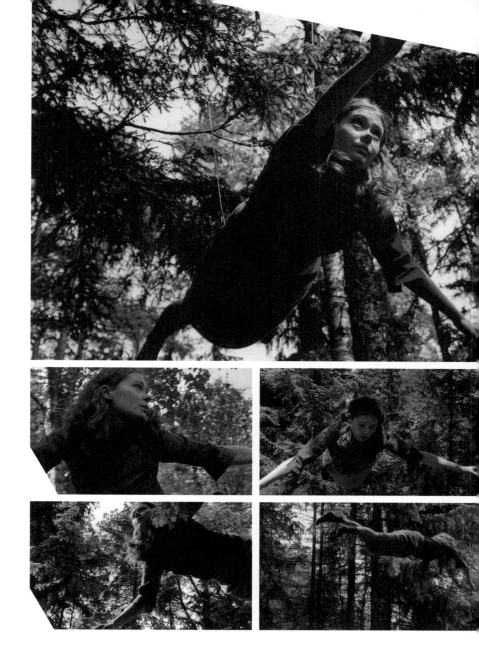

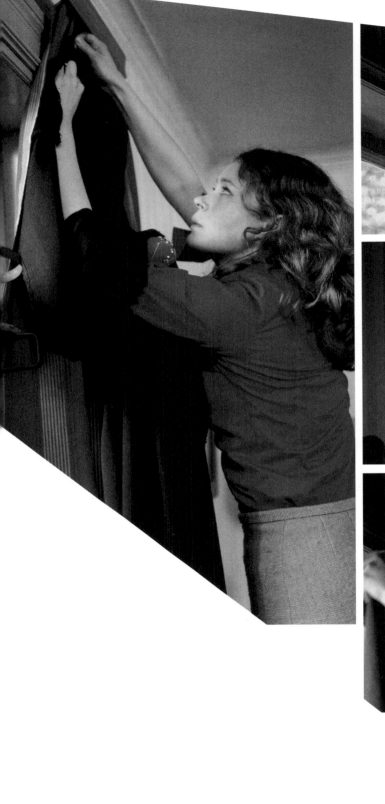

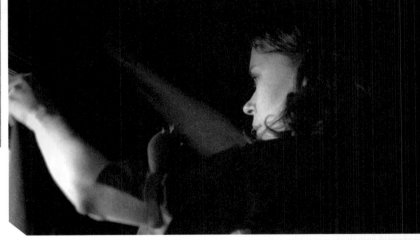

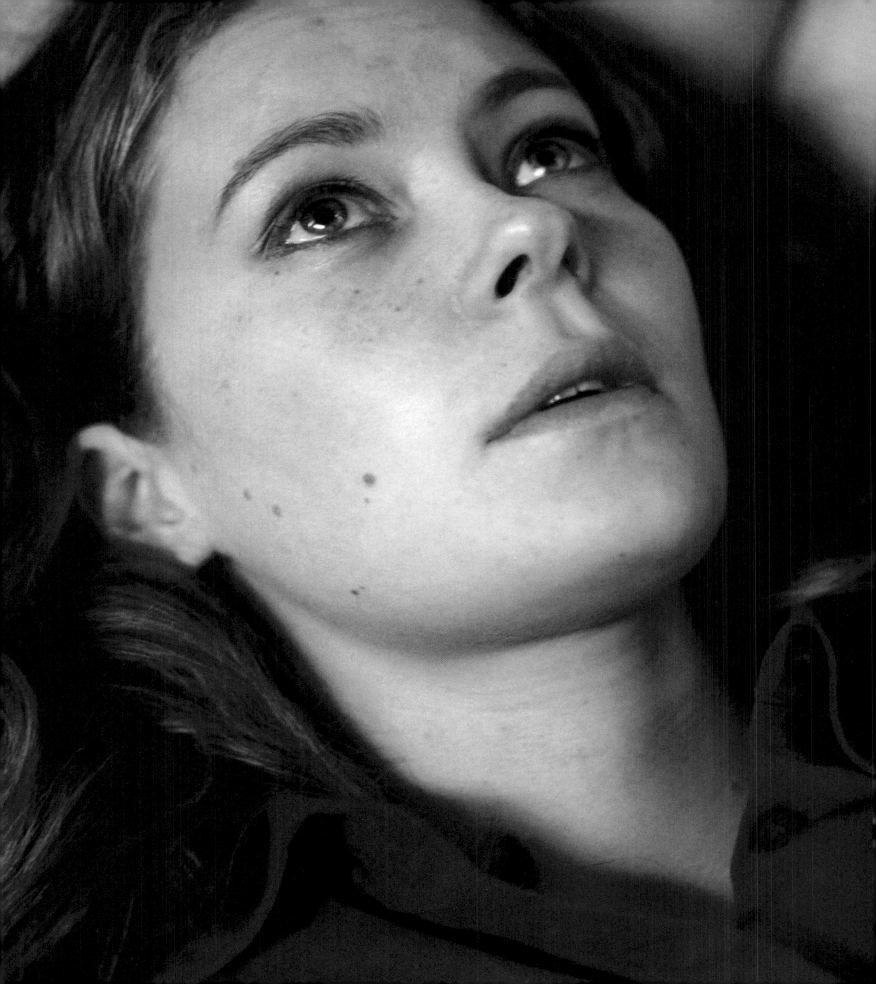

ELOKUVAT / FILMS

1980-luvun lopulla ja 90-luvun alussa valmistetut liikkuvan kuvan teokset, esimerkiksi Platonin poika, on kuvattu videolle ja ne ovat yhden kuvan projisointeja tai monitoriteoksia.

Myöhemmissä teoksissa tematiikka muuttui selkeämmin tarkastelemaan liikkuvan kuvan mahdollisuuksia ilmaisuvälineen omien traditioiden valossa. Teokset tutkivat muodon ja aiheidensa avulla mahdollisuuksia toimia eri konteksteissa: tv-kanavalla mainosympäristössä, trailereiden joukossa elokuvateatterissa, museossa tai elokuvaesityksenä teatterissa. Ne pyrkivät esitysympäristössään käyttämään hyväksi, kommentoimaan ja muokkaamaan kullekin kontekstille ominaisia ilmaisutraditioita.

Yhdeksi keskeiseksi teosten rakentumiseen vaikuttavaksi asiaksi muotoutui teosten suhde konkreettiseen esitystilaan. Liikkuvan kuvan hajottaminen usealle eri screenille vaikutti oleellisesti tarinan kulkuun, sen suunnittelemiseen ja toisaalta teoksen havainnointiin. Kysymykset laajenivat pohtimaan kertomuksen toimimista toisaalta valkokankaalla ja toisaalta tilaan levitettynä, jolloin esiin nousi väistämättä kertomuksen aikaan ja kronologisuuteen liittyvä problematiikka sekä merkityksen rakentaminen tilaan ilmaisukeinojen avulla. Tähän liittyen oli luonnollista, että teoksista valmistettiin sekä installaatio- että 35 mm filmiversiot. Teokset sijoittuvat sekä elokuvan että kuvataiteen alueille ja leviävät yleisöille elokuvafestivaalien, tv-kanavien, museoiden ja gallerioiden kautta.

The works of the late 1980s and early 1990s, such as Plato's Son, were filmed on videotape and they are single image projections, or monitor works.

In later works, the themes changed to address more distinctly the possibilities of the moving image in the light of the medium's own traditions. Through their form and themes, the works explored opportunities to operate in different contexts: in an advertising environment on a television channel, among trailers in cinemas, in museums, or as screenings of films in theatres. In the respective environments where they are presented they seek to utilize, comment on and shape the traditions of expression characteristic to the context at hand.

The relationship of the works with the actual space in which they are presented became one of the main factors influencing the way in which the works are constructed. Breaking up the moving image onto several screens had a definite effect on the narrative, its planning, and the way in which the work was perceived. The relevant issues expanded to address the way in which the narrative operated on the screen and when spread out into the space concerned, which brought forth questions inevitably linked to the time and chronological nature of the narrative, and the construction of meaning in a space with means of expression. In view of this, it was natural for both installation and 35 mm film versions of the works to be made. The works fall into the domains of both film and the visual arts, being distributed to the public via film festivals, television channels, museums and galleries.

ME/WE, OKAY, GRAY
1993, 3 x 90 sec, S-16/35 mm, 1:1.66, Dolby Stereo
JOS 6 OLIS 9 / IF 6 WAS 9
1995, 10 min, 16/35 mm, 1:1.85, Dolby Stereo
TÄNÄÄN / TODAY
1996-7, 10 min, S-16/35 mm, 1:1.85, Dolby Stereo
LOHDUTUSSEREMONIA / CONSOLATION SERVICE
1999, 24 min, S-16/35 mm, 1:1.85, DD 5.1
RAKKAUS ON AARRE / LOVE IS A TREASURE
2002, 56 min, S-16/35 mm, 1:1.85, DD 5.1

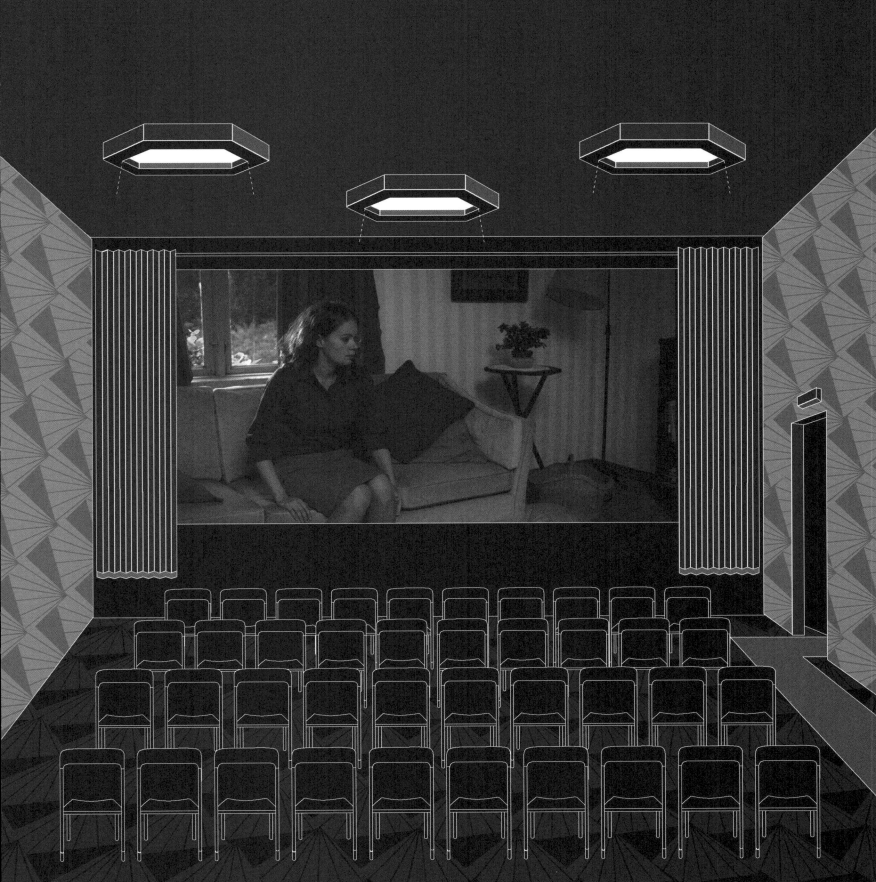

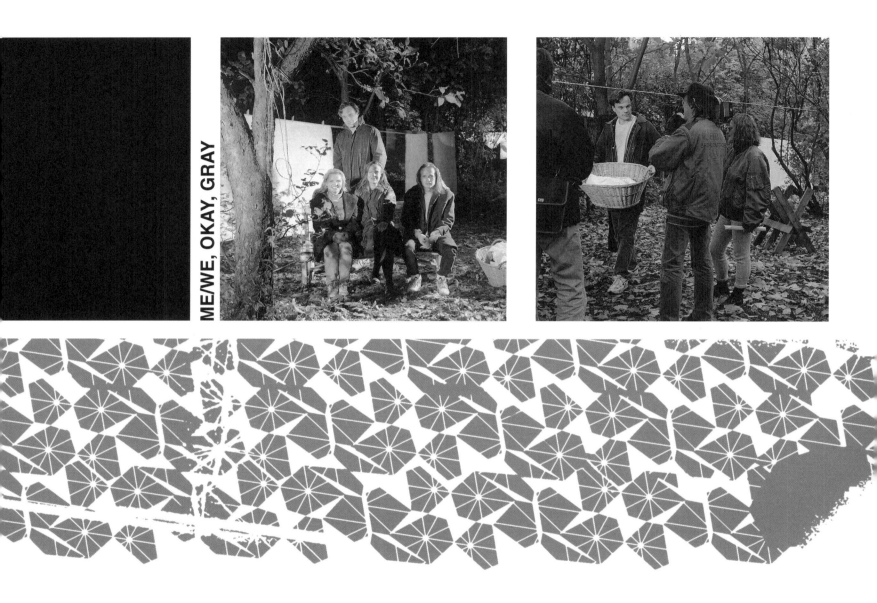

ME/WE, OKAY, GRAY

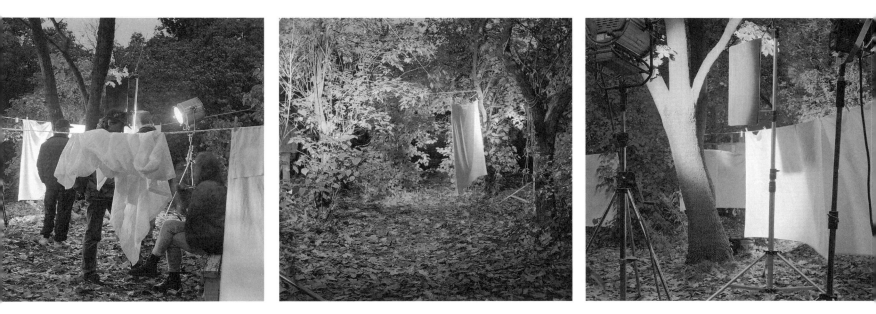

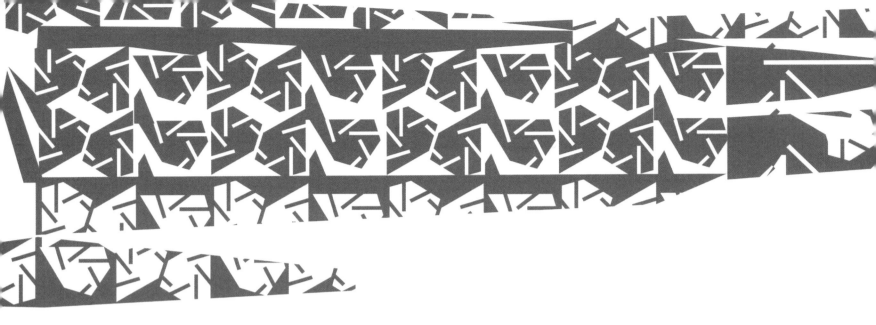

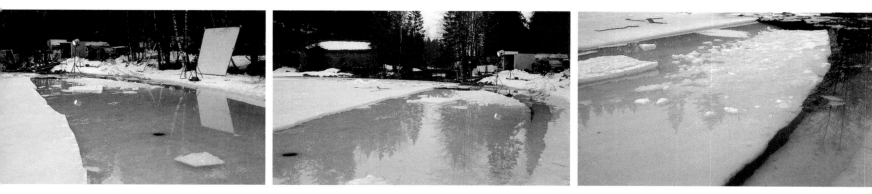

RAKKAUS ON AARRE / LOVE IS A TREASURE

KAJA SILVERMAN
MITEN ESITTÄÄ JUMALAN KUOLEMA

Nietzsche julisti vuonna 1882 Jumalan kuolleeksi, vaikkakin mielipuolen äänellä eikä omallaan. Lisäksi itse tapahtuma on Nietzschen tekstissä ajallisesti määrittämätön ja "tekona" mahdoton. Tämä jakso on teoksen **Iloinen tiede** yksi kulminaatiokohta; siinä Nietzsche kuvailee kuinka muuan mielipuoli mies rientää torille ennen aamunkoittoa ja huutaa: "Minä etsin Jumalaa."[1] Koska ne, jotka kuulevat nämä sanat, ovat ateisteja, he pilkkaavat miestä. Sitten mielipuoli pyörtää merkillisesti puheensa. Hän toteaa, että hänen etsintänsä on turha, sillä se Jumala jota hän etsii on jo kuollut, kuten hän muille kertoo. Hän panee itsensä ja kuulijansa vastuuseen tästä teosta. "Jumala on kuollut", hän huutaa. "Jumala pysyy kuolleena. Me olemme tappaneet hänet." (s. 181)

Väite hämmästyttää mielipuolen kuulijoita. Heille Jumala ei vielä ole kuollut, vaikka he eivät Jumalaan uskokaan ja vaikka he uskottomuudessaan tuntuvat jo saattaneen Jumalan hautaan. Heidän tekonsa, Nietzsche kirjoittaa, on "kauempana heistä kuin kaukaisimmat tähdet". (s. 182) Vie aikaa ennen kuin ne, jotka ovat tappaneet Jumalan, näkevät ja kuulevat Jumalan kuoleman, ja kuolema käy toteen vasta sitten kun näin tapahtuu. Niin ollen Nietzschen puhuja on tullut liian myöhään löytääkseen Jumalan, mutta myös liian aikaisin osallistuakseen hänen hautajaisiinsa. "Valtava tapahtuma", jonka puhuja on ilmoittanut, on "yhä matkalla, yhä vaelluksellaan".

Nietzsche ei kerro kuinka kauan kestää ennen kuin tämä tapahtuma tavoittaa meidät. Hän kuitenkin vihjaa mikä sitä viivyttää. Vaikka "milloinkaan ei ole tehty suurempaa tekoa" kuin Jumalan murha, sen "suuruus" on meille liikaa. (s. 181) Jos lakkaisimme uskomasta tähän hahmoon, tuhoaisimme varmuudet, joille sivilisaatio perustuu - emme polttaisi ainoastaan "siltoja" takanamme vaan myös itse "maan". (s. 180) Hyväksyisimme merkitysten antamisen, joka on vailla alkuperää ja päämäärää ja joka voi olla ainoastaan mielivaltaista - hyväksyisimme rajattoman merkityksen. Tarkoittamalla meidänlaisiamme äärellisiä olentoja, vapaa mellastus tuntuu kuitenkin kielen vankilalta, jonka muureja vasten me alituisesti heittäydymme. Voimme poistaa tämän teljettynä olemisen tunteen vain tulemalla itse jumaloiksi (s. 181) ja siten palauttamalla Kaikkivaltiaan Luojan takaisin virkaansa.

Neljäkymmentä vuotta myöhemmin Freud osoitti että Nietzschen mielipuolen julistama uutinen ei ollut vielä tavoittanut niitä, joille se oli tarkoitettu. Tutkielmassaan **The Future of an Illusion** (Erään illuusion tulevaisuus) Freud arvelee, että syy siihen on ennemminkin psykoanalyyttinen kuin filosofinen. Sivilisaatio perustuu kieltämiselle. Uskonto on mahtava tekijä, joka saa meidät sopeutumaan kärsimykseen, jonka tämä kieltäminen

tuo mukanaan. Se toimii paljolti samalla tavoin kuin uni: toteuttamalla kuvitteellisesti toiveet, jotka ovat pohjimmaltaan oidipaalisia. Mutta vaikka uskonto toimii psyykkisesti tietyllä tavalla, se puhuttelee ihmiskuntaa kollektiivisella eikä yksilön tasolla. Se saa aikaan ilmiön, jota voi kutsua "joukkofantasiaksi".[2]

Länsimaisen kulttuurin jumalakäsitys on lähtöisin subjektin alkuperäisestä halusta saada kaikkivoipa ja rakastava isä. (s. 17-19) Mutta siinä missä isä hallitsee perhettä, Jumala hallitsee koko maailmankaikkeutta. Hän kykenee kaiken aikaa sekä täyttämään lapsentoiveemme että poistamaan laajemman eksistentiaalisen vajavuutemme samoin kuin oikaisemaan yhä lisääntyvät vääryydet, joille elämä meidät alistaa. Syistä, jotka ovat maalliselle ymmärrykselle liian syvällisiä, mutta jotka me lopulta ymmärrämme, tämä hyvitys ei voi tapahtua nyt, vaan se tulee **myöhemmin**, toisessa ajassa. (s. 19) Me sopeudumme sivilisaation meiltä vaatimiin kieltämisiin, koska meille on taattu, että saamme niistä joskus hyvityksen ja vakuutettu, että ne jo sinänsä ovat osa jumalallista suunnitelmaa.

Tutkielmassaan **The Future of an Illusion** Freud ei pelkästään jäljitä jumalakäsityksen alkulähteitä ja määritä Jumalan roolia mielen tasolla. Nietzschen tavoin myös hän tahtoo paljastaa kyseisen hahmon huijariksi. Kun Freud ryhtyy käsittelemään tutkielmansa tätä puolta, hän merkillistä kyllä näyttää unohtavan oman perustelunsa ensisijaisen näkökohdan: väitteensä että Jumala on lähtöisin isästä. Hän keskittyy vain tämän hahmon illusoriseen asemaan. Hän ei myöskään puhuttele lukijaansa tiedostamattoman halun tasolla vaan ennemminkin "järjen", juuri sen henkisen kyvyn, jonka kanssa Jumalan käsite on suurimmassa ristiriidassa. "Mitä useammat ihmiset pääsevät osallisiksi tiedon aarteista", hän kirjoittaa eräässä **The Future of an Illusionin** jaksossa, "sitä laajemmin he luopuvat hengellisestä uskosta." (s. 38) "Ajan mittaan mikään ei voi pitää puoliaan järkeä ja kokemusta vastaan, ja näille molemmille uskonto on ilmiselvästi liiankin vastakkainen", hän kirjoittaa jäljempänä. "Edes puhtaasti uskonnolliset ideat eivät pelastu tältä kohtalolta, jos ne yrittävät joiltain osin säilyttää uskonnosta saatavaa lohtua." (s. 54)

Onneksi kuten lähes aina, kun hän rikkoo tärkeimpiä periaatteitaan vastaan, Freudin piilotajunta alkaa oireilla rajusti, kun hän ryhtyy tähän mielettömään kirjoitushankkeeseen. Niinpä **The Future of an Illusion** on täynnä ristiriitaisuuksia. Ennen muuta Freud määrittelee "illuusion" tavoilla, jotka vievät pohjan siltä, että hän tukeutuu järkeen. Hän ei luonnehdi illuusiota totunnaisesti "sepitteeksi" tai "vaikutelmaksi". "Luotettavaa" illuusiota, hän sanoo, ei voi aktuaalistaa, vaan se ennemminkin tyydyttää tiedostamattoman halun. Näin ollen illuusioita

voi arvioida vain sen pohjalta tuottavatko ne mielihyvää, todentamista ne eivät edellytä. (s. 31)

Perustelujensa eräässä vaiheessa Freud esittää, että vaikka useimmat uskonnot ovat illuusioita, kuvitelmia, jotkin ovat harhakuvia. (s. 31) Ensin näyttää siltä, että tämän toisen kategorian tarkoitus on antaa kaivattua tukea "järjelle". Mutta nytkin Freudin terminologia murentaa hänen kattavaa todisteluaan. Vaikka harhakuva on ennen kaikkea väline toiveiden toteuttamiseksi, se on todennettavissa, toisin kuin illuusio. Tämä on mahdollista kuitenkin vain, koska se sisältää itsessään määritelmän, jossa se vertautuu "todellisuuteen" - koska se on **vastalause** sille "mikä on". (s. 31) Siksi kaikki yritykset hälventää harhakuva osoittamalla, että se sotii tosiasioita vastaan, vain vahvistavat sitä.

Lopulta myös Freudille itselleen kävi selväksi, että "järjen" ja "illuusion" vastakkainasettelu on kestämätön. Jopa hänen oma ateisminsa saattoi perustua tiedostamattomaan haluun eikä niinkään kiistattomaan logiikkaan, jonka tiliin hän sen panee. (s. 53) Nyt Freud omaksuu uuden puolustustaktiikan: vaikka hänen väitteensä, että Jumalaa ei ole saattaa olla illuusio, harhakuva se ei missään nimessä ole. (s. 53) Mutta **The Future of an Illusionin** puolivälissä hänen perustelunsa saavat psykoottisen käänteen. Hän ryhtyy panemaan lukijan suuhun lausumia, joita tämä ei ole esittänyt. (s. 21-56)

Nämä lausumat kumoavat yhä kiihkeämmin väitteitä, joita Freud esittää järjen puolesta. Ne myös alkavat saada yhä enemmän jalansijaa hänen tekstissään. Pian käy ilmeiseksi, että teoksen **The Future of an Illusion** tekijä ei noissa kohdissa puhu ulkopuoliselle kuulijalle vaan pikemminkin sisäiselle kuulijalle, joka kiistää hänen sanansa. Hän jopa katsoo, että kuulijalla on sama vainoava pyrkimys, jonka Schreber psykoosinsa varhaisvaiheessa näkee Fleisigissä.[3] "Kuinka paljon syytöksiä yhtä aikaa!", Freud protestoi tämän dialogin avainkohdassa. "Joka tapauksessa olen valmis kumoamaan ne kaikki... Mutta en edes tiedä, mistä aloittaisin vastaukseni." (s. 35) Tämä olisi kouluesimerkki paranoiasta, ellei psykoanalyysin isä yrityksessään osoittaa uskonto pätemättömäksi toisi pintaan ennemminkin **oman itsensä psykoanalyytikkona** kuin jonkin tavanomaisen sisäisen "vihollisen".

Seuraavaksi tulemme kyseisen tutkielman nimeen. Jos erottaisimme **The Future of an Illusionista** ne jaksot, joissa Freud puhuu nimenomaisesti itse, olettaisimme että tutkielman nimi on "Erään illuusion loppu" tai "Järjen alku". Sen sijaan Freud projisoi tulevaisuuteen juuri sen, mistä hän väittää vapauttavansa meidät nykyisyydessä. Tekstin loppupuolella hän myöntääkin sen. Yrittäessään ratkaista tämän ristiriidan, hän myös turvautuu samaan

lykkäämisen logiikkaan, johon uskonto perustuu. "Älyn ääni on hiljainen, mutta se ei lepää ennen kuin se tulee kuulluksi", hän sanoo "opponentilleen". "Lopulta... se voittaa. Tämä on niitä harvoja ihmiskunnan tulevaisuuteen liittyviä asioita, joihin voi suhtautua optimistisesti. Siitä voi myös juontua muita toiveita. Äly saavuttaa etusijan hyvin kaukaisessa tulevaisuudessa, mutta luultavasti ei **äärettömän** kaukaisessa." (s. 53-54) Jatkossa Freud vie pohjan omilta veikkauksiltaan sijoittamalla jakson viimeisessä lauseessa ajan, jolloin järki hallitsee ihmiskuntaa, vielä etäisempään tulevaisuuteen kuin mitä kristinusko kuvittelee: "Me haluamme samoja asioita, mutta te olette omanvoitonpyyntöisempiä kuin minä... Te haluaisitte autuudentilan alkavan välittömästi kuoleman jälkeen." (s. 54)

Freud ei onnistunut karkottamaan jumalallista aavetta sen paremmin kuin Nietzschekään. Seuraavilla sivuilla yritän osoittaa tämän johtuvan siitä, että Freud jättää äidin syrjään selostaessaan uskonnon illuusiota.[4] Tuon tämän tärkeän hahmon pohdittavaksi analysoimalla yksityiskohtaisesti erästä toista teosta, jossa Jumalan kuolema on keskeinen aine: Eija-Liisa Ahtilan teosta **Anne, Aki ja Jumala**. Tässä installaatiossaan vuodelta 1998 Ahtila tutkii tätä "valtavaa tapahtumaa", tapahtumaa sen "vaelluksen" hetkenä, joka on paljon myöhäisempi kuin Freudin tai Nietzschen kuvaama. Hän myös vie meidät jumalten hämärän tuolle puolen täydelliseen auringonpimennykseen.

Anne, Aki ja Jumala perustuu löyhästi psykoosipotilaan haastatteluun. Jos kävisi päinsä erottaa Ahtilan kertoma tarina sen erikoislaatuisesta muodosta, sen voisi kiteyttää näin: Jumala ilmestyy kolmiulotteisessa elokuvassa Akille, joka on töissä Nokialla, ja ilmoittaa Akille, että hänellä on Anne-niminen tyttöystävä. Annella on vaalea tukka, pitkät sääret, sopusuhtainen vartalo ja arkiset kasvot. Anne on aerobic-ohjaaja ja haluaa tulla käymään Akin luona. Aki siivoaa asuntonsa odottaessaan Annen saapumista, sillä Jumala kehottaa häntä siivoamaan. Anne tulee suoraan aerobictunnilta ja on hengästynyt. Siitä pitäen hän "täyttää" Akin elämän. Sitten he menevät kihloihin, ja Aki jättää hyvästit poikamieselämälle kumartamalla seremoniallisesti. Jonakin ajankohtana Aki tekee kaksi asiaa, jotka saavat Annen mustasukkaiseksi. Hän avaa asuntonsa oven Madonnalle, ja hän makaa satojen prostituoitujen kanssa. Anne kuitenkin antaa Akille anteeksi nämä "syrjähypyt", koska Aki sanoo Madonnalle olevansa "already hooked" [jo koukussa] ja koska hänen yhden yön juttunsa ovat osa hänen "koulutustaan". Aki selostaa kahdelle valkokankaan ulkopuolella olevalle kertojalle tämän tarinan, jota hän useaan otteeseen luonnehtii "psykoosiksi". Hän kertoo tarinan oltuaan pitkään lääkärinhoidossa, joka saa "äänet" hänen päässään lopettamaan puhumisen ja näin parantaa hänet.

Mikään ei tapahdu juuri kuvaamallani tavalla teoksessa **Anne, Aki ja Jumala**. Eräässä mielessä yhtään mitään ei tapahdu, sillä kaikki, mitä kuulemme ja näemme on "tapahtumisen" kategorian ulkopuolella. Installaatio ei koostu yhdestä kuvanauhasta vaan seitsemästä, joita esitetään samanaikaisesti: viisi on omistettu Akille, yksi Jumalalle ja yksi Annelle. Jumala-nauhaa esitetään isolla valkokankaalla ja Aki-nauhoja monitoreissa, jotka on asetettu valkokankaan sivustoille, kolme toiselle ja kaksi toiselle puolelle. Nämä kuusi näkymää on asetettu hevosenkengän muotoon. Aki-monitorit on sijoitettu puisen rakennelman päälle, jonka vasen puoli on matalampi kuin oikea.

Anne-kuvanauhaa esitetään valkokankaalla, joka on sijoitettu jonkin matkan päähän muusta materiaalista ja jota ei voi katsella samanaikaisesti. Valkokangas nousee suoraan lattiasta ja siinä päähenkilö näkyy "luonnollisen kokoisena". Nainen istuu tuolissa huoneen toisella puolella lamppu vieressään. Hän istuu kasvot valkokankaaseen päin ja on elokuvan "katsomo". Tämä ei ole teoksen **Anne, Aki ja Jumala** ainoa "realistinen" elementti. Jumala-valkokankaan eteen on asetettu horisontaalisesti oikea vuode.

Jokainen kuvanauha on peräisin koe-esiintymisestä. Se käy ilmi mise-en-scénesta, ihmisäänistä, jotka kuuluvat valkokankaan ulkopuolelta, ja/tai siitä, mitä näyttelijät sanovat ja tekevät. Jumala-valkokankaalle Ahtila tuo kaksi klassista tekijää, jotka ovat merkki teatterin "lukuharjoituksesta": käsikirjoituksen ja tuolin, joka on asetettu keskelle näköjään tyhjää näyttämöä. Kaksi näyttelijää, jotka käyvät istumassa tässä tuolissa, antavat myös kaksi tulkintaa samasta tekstistä. Myös Aki-nauhat ovat täynnä teatterin elementtejä. Jokainen nauha alkaa makuuhuoneessa, joka myöhemmin paljastuu lavasteeksi. Valkokankaan ulkopuoliset äänet, joille Aki vastaa, voi käsittää haastattelijoiksi tai lääkäreiksi, mutta niiden pääasiallinen funktio on lausua "kuiskaukset", joihin tämä henkilö reagoi. Anne-kuvanauhassa kuusi naista pyrkii kuvanauhan "päähenkilön" rooliin.

Kaikki, paitsi viimeinen nauha, on kuvattu käsivaralta, ja siten kamera on osa väliaikaisuutta, jota se kuvaa. Vaikka kamera Anne-nauhassa on ajovaunussa, sen asemissa ja liikkeissä on jotain mielivaltaista. Myös se näyttää kokeilevan eri liikkeitä ja asemia eikä niinkään "vangitsevan" tai "tallentavan" tai toteuttavan muita tehtäviä, jotka me yleensä liitämme kameran käyttöön.

Koe-esiintymisen idea tulee teoksessa **Anne, Aki ja Jumala** keskeisenä esiin monella muullakin tavalla. Kussakin monitorissa eri näyttelijä esittää Akia, ja jokainen näyttelijä on haaste jokaisen muun olemassaololle, mutta Ahtila estää meitä ratkaisemasta tätä arvoitusta.

183

Kaikki viisi Akia lausuvat lähes täsmälleen samat sanat; nämä sanat ovat vastauksia identtisiin kysymyksiin ja puheen kesto on aina sama. Mutta kukin Aki puhuu omalla vauhdillaan, pitää taukoja eri kohdissa ja jäsentää sanottavansa oman aikakäsityksensä mukaisesti.

Ahtila ei suinkaan yritä peitellä tätä ajallista epäyhtenäisyyttä, vaan se on katsojan kokemuksen keskeinen elementti. Vaikka Ahtila "uudelleensynkronisoi" viisi Aki-kuvaruutua jokaisen jakson alussa, hän antaa niiden kulkea omia polkujaan jakson aikana. Niinpä jokainen Aki lausuu samat sanat eri hetkillä. Se, miten Ahtila aika ajoin tuo Aki-nauhoihin uuden jaksotuksen, vain houkuttelee ajatukset yhä enemmän sivuun toiminnan ykseydestä. Hän jähmettää yhden Akin pitkäksi aikaa yllättävään ruumiinasentoon odottamaan että muut "saavat hänet kiinni". Aina kun näin tapahtuu, Aki tuntuu lähtevän alueelta, jossa asiat tapahtuvat, ja menevän sinne missä tunteet ovat. Näitä "jähmetyskuvia" esiintyy jokaisessa viidessä monitorissa toisistaan poikkeavilla hetkillä, ne kestävät eripituisia aikoja ja niiden avulla saadaan aikaan äärimmäisen heterogeenisia tunnetiloja.

Lisäksi jokainen Aki tuo rooliin nimenomaisesti omat fyysiset ulottuvuutensa ja luo esittämälleen henkilölle uudenlaisen suhteen sanoihin, joita Aki puhuu. Välillä tuntuu, että me katselemme näyttelijää, joka esittää fiktiivistä henkilöä. Toisinaan tuntuu, että me katselemme todellista näyttelijää, joka esittää fiktiivistä näyttelijää, joka puolestaan esittää fiktiivistä henkilöä. Ja välillä tuntuu, että me näemme näyttelijän, joka esittää fiktiivistä henkilöä, joka on jotenkin "jakautunut" tai "kaksinainen" - henkilöä, joka on niin viiltävän tietoinen siitä, että häntä tarkastellaan, että hän muuttuu eräänlaiseksi oman esityksensä katsojaksi.

Kaikki viisi Akia esittävää näyttelijää myös antavat erilaiset "diagnoosit" Akin "sairaudesta". Riippuen siitä, mitä monitoria me katselemme, tämä hahmo on joskus ennen ollut psykoosissa, mutta on nyt hoidettu terveeksi; on yhä psykoosissa ainakin ajoittain; ei ole koskaan ollut psykoosissa vaan pikemminkin vetäytynyt mielikuvitusmaailmaansa tavoitellessaan onnellisuutta, joka todellisuudessa pakeni häntä; oli terveempi ennen hoitoa kuin hoidon jälkeen, koska "todellinen maailma" varsinaisesti on hullu; tai kärsii harhaluulosta, joka nivelttyy miehen normatiiviseen subjektiivisuuteen ja on siis pikemminkin sääntö kuin poikkeus. Voisi luulla, että eri Akit joko kilpailevat toistensa kanssa oikeudesta saada ruumiillistaa hänet tai ovat jotenkin toisensa poissulkevia, mutta näin ei ole. Kakofoniassa, jonka kuulemme kun olemme installaation sisällä, jokaisen ääni vaatii yhtä vahvasti saada olla se, mikä se on - ei niinkään "todellinen Aki" kuin "potentiaalinen Aki"; äänet ilmaisevat "yhtäaikaisia mahdollisuuksia".

Vaikka edellä kuvattu ei juuri miltään osin kuulu tapahtumisen kategoriaan, se näyttää ensin hyvin yhtäpitävältä elävän esityksen kanssa. Teatterissa, niin kuin teoksessa **Anne, Aki ja Jumala**, tapahtumat eivät tapahdu lopullisesti vaan ennemminkin yhä uudelleen. Ne myös tapahtuvat joka kerran eri tavalla, eivätkä ainoastaan silloin, kun esityksissä on eri miehitys vaan myös samalla miehityksellä peräkkäisinä iltoina. Myös teatterissa on vaikea määritellä milloin koe-esiintyminen alkaa tai loppuu, ja milloin koe-esiintymisestä sukeutuu "varsinainen" teatterinäytös. Lisäksi, koska roolin tietyn tulkinnan ei voi koskaan sanoa olevan aukoton ja lopullinen, näytelmän henkilön olennoituma, myös tämä näytelmän henkilö on rajattoman potentiaalisuuden ilmentymä.

Anne, Aki ja Jumalan ääniä ja kuvia ei kuitenkaan voi sisällyttää teatterin eikä arkipäivän "toiminta"-kategoriaan, koska ne on tallennettu etukäteen. Vaikka ne poistavat neljännen seinän, ne myös tekevät siitä väistämättömän. Ne ovat haihtuvia ja ohikiitäviä, mutta myös kiinteitä ja katoamattomia. Varmistaakseen, että me ymmärrämme tämän, Ahtila antaa päätähuimaavan, kaleidoskooppisen installaationsa pohjautua laajennettuun elokuvalliseen metaforaan. Kukin viidestä Akista aloittaa tarinansa näin: "Yhtenä iltana kun makasin sängyssä minusta tuntui kuin minua olisi ammuttu haulikolla rintaan... Se pani filmin pyörimään päässäni. Jouduin psykoottiseen tilaan, jossa näin kuvia, näin ihmisiä joita ei ole olemassa, näin heidät kolmiulotteisina. Näin esimerkiksi Jumalan valkokankaalla seinällä." Myöhemmin Aki myös sanoo, että tämä filmi pyörii yhä uudestaan hänen päässään, kuin kehä - ja juuri sitä kukin Aki-nauha on.

Lopuksi tulemme Akin merkilliseen toimimattomuuteen. Installaation alussa hän sanoo, että hänen "psykoosinsa" ei johtanut sanoihin eikä tekoihin. Näin häntä ei voi luonnehtia toimijaksi edes J.L. Austinin käyttämässä sanan laajassa merkityksessä.[5] Aki myös puhuu tämän tästä tavalla, joka kertoo, että hän ei ollut hänen päässään pyörivän filmin tekijä, vaan ennemminkin sen kuvaus- ja esityspaikka. Vaikka hän välillä tuntuu esiintyvän näyttelijänä tässä filmissä, hän on sitä epätavallisen passiivisessa mielessä. Hän ei osallistu yhden yön juttuihin, "kuuma liha" pikemminkin ahdistelee häntä joka puolelta. Edes teloitus, jonka hän panee täytäntöön, ei ole jotain mitä hän tekee vaan jotain mitä hänet pannaan tekemään.

Anne-kuvanauha uhmaa vielä enemmän ajatusta siitä, että jotain "tapahtuu". Se koostuu seitsemästä peräkkäisestä haastattelusta. Kukin hakija istuu tuolissa taustanaan lasiseinä, jonka läpi näkyy häilähdyksiä ulkopuolella olevasta kadusta. Hakija vastaa kysymyksiin, joita joku puhuja valkokankaan ulkopuolella tekee hänelle.

Mutta Ahtila hämärtää "totuuden" ja "tarun" välisen eron monella tavoin. Hän naamioi kuvan molemmat laidat koko kuvanauhan ajaksi siten, että syntyy vaikutelma kuvasta, jota katsotaan teatterin verhojen välistä. Teatterimetafora ulottuu myös itse haastatteluihin. Anne-kuvanauhalla esiintyvät kuusi naista ovat kaikki pyrkimässä samaan rooliin, ja jotkut heistä korostavat, että heillä on aiempaa esiintymiskokemusta. Lisäksi avoin sälekaihdin erottaa heidät ulkopuolisesta kadusta. He ovat tulleet esiintymiskokeeseen päästäkseen Annen rooliin, henkilön, jota ei ole olemassa.

Naiset eivät juuri lainkaan mieti, mitä Anne edustaa Akille, vaan sen sijaan projisoivat Anneen omat toiveensa ja pelkonsa. Lisäksi naisia pyydetään puhumaan itsestään eikä niinkään Annesta. Siten tuntuu, että he koe-esiintyvät oman subjektiivisuutensa eivätkä näyttelijäntaitojensa keinoin. Vähintään kerran jokaisessa haastattelussa haastateltava alkaa identifioitua Anneen ja pitää häntä todellisena. Silloin kyseinen nainen ei omaksu Annen ominaisuuksia, vaan Anne omaksuu hänen ominaisuuksiaan. Ahtila koettelee totunnaisia mielikuviamme esittämisestä vielä kovemmin sijoittamalla yhden Annen rooliin pyrkivistä naisista tuoliin vastapäätä valkokangasta ja houkuttelee meitä tulkitsemaan koko kuvanauhan tämän naisen projisoinniksi. Mutta hän jättää avoimeksi myös sen mahdollisuuden, että "oikea" Anne on projisoitu tuoliin, jossa hän istuu videovastineensa vieressä, sillä niin voimakkaasti koe-esiintyjä identifioituu rooliin, jota halua esittää.

Aki-kuvanauhojen lavasteet herättävät samanlaisia kysymyksiä. Jokaisen nauhan alussa Ahtila näyttää meille makuuhuoneen, jossa Akin otaksutaan nähneen Jumala-valkokankaan. Myöhemmin ymmärrämme, että tämä makuuhuone on näyttämölavastus. Mutta jo installaation tässä vaiheessa jokin estää meitä antamasta täyttä valtaa epäuskollemme. Seinä vuoteen takana on maalattu kirkkaan siniseksi - samaksi siniseksi, jonka Ahtila antaa toistuvasti assosioitua Jumala-valkokankaaseen.

Hetkeksi värin ulottuvuuksilla on voimakas **Verfremdungseffekt**.[6] Mutta sitten tajuamme, että sininen seinä tuo havaintokenttäämme sen, mitä Aki kertoo nähneensä psykoosissaan. Me jopa näemme Jumala-valkokankaan täsmälleen samanlaisena kuin Aki aiemmin. Myös vuoteen fyysinen läsnäolo uhmaa väitettämme, että olemme harhakuvan tilan ulkopuolella. Yhtäkkiä olemme levottomuutta herättävän ajatuksen pauloissa. Kun astumme installaatioon, me itse olemme, tai oikeammin **voisimme olla** Aki.

Jumala-kuvanauha antaa pohjan "koe-esiintymisen" idealle ja merkitsevyydelle. Tämä nauha alkaa pitkällä yhtä-

184

mittaisen sinisen jaksolla, jonka aikana ei tunnu olevan mitään katsottavaa. Jonkin ajan kuluttua sana "Jumala" ilmaantuu valkoisin kirjaimin siniselle pohjalle, kuin jumalallisen ilmestyksen alkusoittona. Sitten valkoiset kirjaimet katoavat, ja me jäämme tuijottamaan tyhjää valkokangasta. Nyt sen sininen kenttä kuitenkin lakkaa tarkoittamasta "representaation poissaoloa" ja viittaa sen sijaan Jumalan poissaoloon.

Juuri kun alamme tottua ajatukseen, että olemme Beckettin näytelmän henkilöitä, joiden tehtävä on odottaa olematonta jumaluutta, ilmaantuu raskaana oleva nainen. Hän istuu tuoliin näyttämöllä, joka vaikuttaa tyhjältä. Nainen on avojaloin ja hänellä on yllään musta äitiysmekko, joka entisestään korostaa hänen maternaalista identiteettiään. Hän sanoo: "Minä olen tässä. Vaikka kukaan ei tulisi katsomaan minua, en välitä siitä. Jos kukaan ei näe minua en pahoita mieltäni. Minä en ole Jumala, koska Jumalaa ei ole olemassa. Minä näyttelen Jumalaa. Minä en ole yhtään sinun oman äitisi näköinen, mutta minä olen sinun äitisi. Minä tulen sinun nähtäväksesi ja näyttäydyn sinulle kolmiulotteisena kuin liha. Ajattelet olenko minä olemassa. Minä katson sinua takaisin. Silmä, jolla sinä näet Jumalan on sama silmä, jolla Jumala näkee sinut."

Lupaamalla näyttää itsensä kolmiulotteisena, ikään kuin lihallisena, puhuja identifioituu Jumalalliseen Olentoon, joka ilmestyy Akille hänen harhansa alkuvaiheessa. Mutta puhuja osoittaa sanansa myös meille, ja hänen väitteillään on laaja filosofinen kaikupohja. Kun hän sanoo että "silmä, jolla sinä näet Jumalan on sama silmä, jolla Jumala näkee sinut", lausuma pitää sisällään saman kuin Freudin selonteko uskonnollisesta illuusiosta. Jumala edustaa pikkulapsen fantasian ulkoistettua muotoa - fantasiaa kaikkivoivasta ja ehdoitta rakastavasta vanhemmasta. Sanat "minä en ole yhtään sinun oman äitisi näköinen, mutta minä olen sinun äitisi" ovat kuitenkin vastoin Freudin yhtä perusolettamusta teoksessa **The Future of an Illusion**: olettamusta että tämän fantasian alkulähde on isä. Puhuja muistuttaa mieliimme, että lapsi kohdistaa ensimmäiset vaatimuksensa maternaaliseen eikä niinkään paternaaliseen vanhempaan. Niinpä unelma loputtoman rakastavasta ja voimallisesta vanhemmasta kiteytyy jo alun alkaen äidin hahmoon.

Mutta Ahtila ei pyri uudistamaan Jumalaa äidin hahmoiseksi. Hän haluaa pikemminkin poistaa koko uskonnollisuuden. Hän panee puhujan tekemään pesäeron Jumalaan jo ennen kuin tämä kiinnittää huomion omaan äitiyteensä. Sanoilla "Minä en ole Jumala, koska Jumalaa ei ole olemassa. Minä näyttelen Jumalaa" Ahtila paikantaa Jumalan alkuperän kuilun, joka on äidin ja "ihannevanhemman" välissä, ei äitiin itseensä. Koska tämä

on **Anne, Aki ja Jumalan** monisyisimpiä ja tärkeimpiä aspekteja, yritän tarkastella sitä psykoanalyyttisesti.

Vaatimuksia, joita lapsi kohdistaa ensin äitiin ja myöhemmin isään, ei voi täyttää. Ne eivät ole ainoastaan kohtuuttomia sinänsä, vaan kätkevät taakseen perustavamman vaatimuksen. Tosiasiassa lapsi haluaa, että hänet tehdään "kokonaiseksi" tai "täydelliseksi". Mutta vaikka äiti pystyisikin antamaan sen, mitä häneltä pyydetään, on välttämätöntä, että hän pidättyy tekemästä niin, sillä ilman vajavuutta ei ole subjektiivisuutta. Äidin ei tulekaan pyrkiä olemaan "hyvä kaikessa" vaan, kuten Winnicott asian ilmaisee, "kyllin hyvä"[7]; äidin tulee paljastaa lapselle rajoituksensa.

Valitettavasti äiti maksaa kovan hinnan tämän ratkaisevan mandaatin täyttämisestä. Subjektina pikkulapsi reagoi yleensä äärimmäisellä raivolla siihen, että sen vaatimukset tyydytetään vain osittain. Tämä raivo syntyy koska pikkulapsi uskoo, että äiti pidättyy tahallaan antamasta jotain, minkä tämä pystyisi suomaan. Juuri tässä kulttuurin tulisi luoda kuvia äidin äärellisyydestä. Mutta meidän kulttuurimme ei suinkaan auta sammuttamaan lapsen vihan liekkejä, vaan normatiivinen ideologia lietsoo lapsen vihaa pitämällä yllä sanatonta uskoa siihen, että äiti voisi tyydyttää toiveemme, **jos hän haluaisi**.

Hellittämätön ideologinen taivuttelu saa aikaan sen, että pikkulapsen mielessä alkaa muotoutua täysin vastakkainen kuva äidistä. Äiti ei ole hyvä kaikessa, hän on ennemminkin huono kaikessa. Myöhemmissä kirjoituksissaan Freud katsoo, että äidin vajavaisuuden paljastuminen aiheuttaa kielteiset arviot, jotka lapsen myöhemmin muodostaa hänestä.[8] Tytön vihamielisyyttä äitiä kohtaan puolestaan lietsoo se, että hän uskoo äidin riistäneen häneltä peniksen.[9] Nähdäkseni sekä poika että tyttö halventavat karkeasti äitiä, koska he jatkuvasti uskovat äidin kykyyn täyttää heidän suuri eksistentiaalinen vajavaisuutensa. Ihanteellistamisen lopettaminen toimii koston välineenä.

Äitiä koskevien illuusioiden haihtuminen juontuu aina siitä illuusiosta, että äiti pystyy täyttämään vaatimuksemme, mutta sen lisäksi se auttaa pystyttämään uudenlaisia illuusioita: niitä, jotka rakentuvat alun perin isän ja myöhemmin Jumalan tehtäväksi. Kun lapsi ei voi varmasti saada äidiltä haluamaansa, lapsi ei yleensä mukauta haluaan äidin rajallisuuteen eikä tunnusta omien vaatimustensa mahdottomuutta. Sen sijaan lapsi etsii toisen tyydytyksenlähteen. Koska isä on niin kätevästi käsillä sekä fyysisesti että ajatuksellisesti, pikkulapsi-subjekti kääntyy tavallisesti hänen puoleensa. Kuten saamme nähdä, paternaalinen illuusio on paremmissa kantimissa kuin maternaalinen illuusio, koska sitä tukee sama periaate kuin uskoa: lykkäys.

Mutta kun raskaana oleva nainen sanoo meille, että hän ei ole Jumala, hän ei pelkästään ilmaise olevansa etäällä roolista, jota lapsi kutsuu häntä näyttelemään. Hän myös kutsuu meidät valtakuntaan, jota meistä useimmat eivät ole koskaan ottaneet haltuunsa: alueelle joka sijaitsee äidistä muodostuneen illuusion ja tuon illuusion haihtumisen välissä. Tämän alueen nimi on "äärellisyys". Jos nojautuisimme Freudin ja Nietzschen tätä käsitettä koskeviin selontekoihin, emme ymmärtäisi miksi joku haluaisi suostua äidin kutsuun. Freudille äärellisyyden kohtaaminen merkitsi sitä, että ihminen vähentää radikaalisti odotuksiaan, totuttautuu elämään suppeissa rajoissa.[10] Nietzschelle se avasi oven rajattomaan vapauteen. Valitettavasti me emme kuitenkaan voi kestää tätä vapautta.

Ahtilan äärellisyyttä koskeva selvittely **Aki, Anne ja Jumalassa** on hyvin erilainen. Me emme astu sen alueelle omaksumalla synkän resignaation emmekä polttamalla sankarillisesti "maan" takanamme, vaan pikemminkin "näyttelemällä" äidin mukana. Kun näyttelemme äidin kanssa, emme enää anna hänelle muuttumatonta merkitystä. Näemme hänet sinä mikä hän todella on: ensimmäinen merkityksenantaja kaiken aikaa pitenevässä ainutkertaisten merkityksenantajien ketjussa, jonka avulla jokainen meistä symboloi oman **manque-à-êtrensä**. Mutta kyse ei ole vain siitä, että äidillä ei ole muuttumatonta merkitystä, vaan siitä että hänellä ei ole **mitään** merkitystä. Toisin kuin kaikki myöhemmät haluumme kytkeytyvät merkitykset, jotka saavat ainakin väliaikaisen sisällön niitä edeltäneistä merkitystenantajista, tällä ensimmäisellä merkityksenantajalla ei ole varhempaa sisältöä, johon se voisi viitata. Se symboloi "ei-mitään"[11].

Ahtilan teos saa meidät ymmärtämään, että äidin alun alkaen omaksuma hahmo on täysin mielivaltainen; mikään ei "perusta" häntä eikä takaa hänen autenttisuuttaan. Henkilö, joka asettuu tähän asemaan, on myös koe-esiintymässä saadakseen roolin, jota ei ole olemassa. Hän on äärellinen olento, jonka me olemme ottaneet representoimaan jotain mitä ei voi representoida, jotain sanatonta, mahdotonta, peruuttamatonta. Ahtila ilmaisee tämän ainoalla ajateltavissa olevalla tavalla: osittaisesti ja provisorisesti. Kun ymmärrämme tämän, ymmärrämme samalla, että omaa äidinpuutettamme ei voi koskaan poistaa. Mutta samalla "äiti"-kategoria tulee muiden näyttelijöiden ja muiden tulkintojen ulottuville, ja lähtee **iloisesti** purjehtimaan merkitysten merelle.

Kun raskaana oleva nainen lakkaa puhumasta, valkokangas jää jälleen tyhjäksi. Nainen palaa neljä kertaa, aina kuin tyhjästä ja aina retorisesti eri skaalassa. Hän tuntuu kiihkeäsi haluavan näyttää meille joitakin

monista hahmoista, joita äiti voi omaksua. Kun nainen ensi kerran palaa takaisin, hän osoittaa sanansa suoraan Akille, ja Aki "vastaa" jokaisesta viidestä monitorista. Nainen puhuu Akin kanssa Annesta. Ahtila selvästikin pohjaa tämän keskustelun siihen luomiskertomuksen kohtaan, jossa Jumala kertoo Aatamille Eevasta (1 Moos 2:18-24). Mutta Ahtila muuttaa Raamatun kertomuksen erään avaintekijän. Siinä missä Jumala antaa Eevan Aatamille, ja siten panee alulle sen "kaupankäynnin naisilla"[12], jonka Lévi-Strauss rinnastaa kulttuuriin,[13] Ahtilan puhuja tyytyy muistuttamaan Akin mieleen Annen olemassaolon.

Äitihahmo herättää Aatamin ja Eevan tarinan toisen kerran henkiin myöhemmässä jaksossa. Tällä kertaa hän tekee siihen vielä merkittävämpiä muutoksia. Hän siirtää luomiskyvyn Jumalalta ihmiselle. Hän myös tekee 1900-luvun loppupuolen Eevasta aerobic-ohjaajan. "Hiljaisessa, yksinäisessä asunnossaan Aki loi itselleen naisen", hän sanoo. "Eräänä iltana Anne seisoi ovensuussa. Hän oli hengästynyt. Hän oli juuri pitänyt aerobic-tunnin."

Koska me emme ole tottuneet liittämään heteroseksuaalisen miehen fantasioihin transformaatiokykyä, tämä painotuksen mullistava muutos jää helposti huomaamatta. Vaikka Anne on Akin eikä niinkään Jumalan mielikuvituksen tuote, hän on silti täysin miehen halun mukainen. Hän on "hengästynyt", kun hän tulee Akin ovelle; hän on "täydellinen nainen"; hän on pelkkä klisee. Aki ei luo ex nihilo. Madonna-videot ja Jane Fondan treeninauhat selvästikin ruokkivat hänen fantasiaansa. Tämän näennäisesti banaalin hahmon kautta Aki kuitenkin astuu maternaaliseen äärellisyyteen.

Tuskin on raskaana oleva nainen "muistuttanut" Akia tämän tyttöystävästä, kun hän alkaa "muuttua" tuoksi tyttöystäväksi. Kun hän seuraavan kerran puhuu, hän panee erään oman unensa Annen näkemäksi. Niin tehdessään hän kaivertaa tilan aerobic-ohjaajan mieleen. Hän myös kehottaa Annea heräämään unestaan ja siirtymään Akin fantasiaan. Lisäksi hän antaa ymmärtää, että tuo uni jotenkin ennakoi Akin fantasiaa ja että kertoessaan tämän hän on Akin fantasian sisällä. Hänen kielensä ei ainoastaan ole lähempänä tiedostomatonta kuin esitietoista symbolinmuodostusta,[14] vaan myös kielen kuvat juontuvat unen ja fantasian subjektiivisuudesta. Tämä unen tärkeimmällä hetkellä - kun äitinainen lausuu sanat "minä odotan sinua" - hän lakkaa tekemästä eroa itsensä ja Annen välillä. "Jossain vaiheessa yötä hän [Anne] näki unta. Tai mahdollisesti hän oli osittain valveilla ja aisti mitä hänen ympärillään tapahtui. ... huokaus kosketti talon sivua. Ääni nousi terassille ja vetäytyi takaisin rappuja pitkin. Kohta näihin ääniin sekoittui toinen ääni - toistuva kuiskaus "olen täällä ja

odotan sinua ". Hän kuunteli pitkän aikaa ja vähitellen ne tuskin kuuluvat sanat täyttivät hänet ja hän heräsi."

Kun raskaana oleva nainen ilmaantuu kolmannen kerran hän lausuu sanat, joilla Freudin olisi pitänyt aloittaa argumentaationsa jälkiosa - sanoilla, jotka todistavat, että usko on tiedostamatonta ja kuuro järjelle: "Ei kukaan usko Jumalaan siksi, että sen oikeellisuus olisi todistettu epäämättömästi. Se ei riitä siihen, että ihminen muuttaisi koko elämänsä." Sitten hän määrittelee fantasian tekijäksi, jonka kautta me astumme uskonnolliseen illuusioon ja myös poistumme siitä. Hän tekee sen antamalla puheensa jälleen kuulua paikasta, joka on lähempänä tiedostomatonta kuin esitietoista ja myötäilee tyyliltään toisen henkilön näkökantaa. Tällä kertaa tuo henkilö on Aki eikä niinkään Anne.

Kieli, joka syntyy naisen ja Akin subjektiviteettien limittäisyydestä, on jälleen tiheän metaforista, mutta vielä hätkähdyttävämpää on, että se kytkee yhteen vastakohtia. "Aki ajaa autolla pitkin tietä", äitihahmo sanoo. "Ojassa hohkaa kylmä lumi, mutta ilma on kuumaa kuin kesällä. ...Talvi ja kesä samaan aikaan ovat kuin kaksi veitsenterää vierekkäin." Nämä vastakkaiset lähtökohdat ilmaistaan muodossa, joka jälleen ylittää "perinteisen" tiedostomattoman symbolinmuodostuksen. Freud kirjoittaa, että koska tiedostomattomalla ei ole kykyä sanoa "ei", se saattaa sanoa kaksi yhteen sopimatonta asiaa samanaikaisesti. Kuitenkin tiedostamaton yleensä sanoo ne ja sanoessaan myös yhdistää ne, ts. haihduttaa antiteesin.[15] Tässä sellaista yhdistämistä ei tapahdu; kaksi suuretta piirtyvät yhtä terävästi. Niissä on myös jotain tappavaa.

Raskaana olevan naisen puhuessa Aki aloittaa rinnakkaiskeskustelun. Hän kuvailee harhansa synkintä hetkeä ja käyttää keskustelun kuluessa kahta samaa kielikuvaa kuin nainen: sydäntalvea ja paikkaa, jossa kaksi yhteensopimatonta asiaa on olemassa samanaikaisesti. Jälleen myös vaaran tuntu on käsinkosketeltava. Mutta väkivalta, joka äitihahmon keskustelussa jää piileväksi, tulee nyt avoimesti ilmaistuksi: "Kaikkein eniten minua järkytti", Aki huomauttaa, "se kun minun täytyi teloittaa joku ajatuksissani. Tiedän etten ole oikeasti teloittanut ketään. Se filmattiin minun päässäni. Se tapahtui järven jäällä talvipakkasessa Suomen ja Venäjän rajalla. Eräs kelvoton ihmisolento teloitettiin."

Anne, Aki ja Jumala on miniatyyri koko äidin ihanteellistamisen katoamisesta, jota käsittelin seikkaperäisemmin aiemmin tässä esseessä. Äiti on se "ihmisolento", jonka Aki teloittaa Suomen ja Venäjän rajalla. Hän tekee sen asettamalla illuusion haihtumisen veitsenterän illuusion veitsenterän viereen - rankaisemalla yhä kaikkivoivaksi olettamaansa äitiä siitä, että tämä ei pysty tyydyt-

tämään hänen tarpeitaan. Aki sanoo, että hänet "pakotettiin" tekemään tämä rikos, koska se on meitä kaikkia "suurempi" - koska teloittajan asema on se, mihin meidät on ajatuksellisesti äänestetty. Ja teloitus pyörii pyörimistään Akin mielessä, koska teloittaminen harvoin jää vain yhteen kertaan. Useimmat subjektit asettavat ihanteellistamisen ja haihtuneen ihanteellistamisen veitsenterät vierekkäin vielä pitkän aikaa lapsuuden jälkeen.

Onneksi Ahtila ei jätä meitä ikuisesti Suomen ja Venäjän rajalle. Päätettyään kertomuksensa teloituksesta Aki muistaa heti, että Anne oli silloin hänen kanssaan ja huolehti hänestä jälkeenpäin. "Anne puki minulle takin", hän sanoo hellästi. "Minulle tuli lämmin olo kun Anne puki minulle takin. Samalla lailla kuin jos joku tyttö pukee miehelle takin ja nostaa tukan pois tieltä." Tämä keskustelun äkillinen siirto toiselle vaihteelle on hätkähdyttävä yhtä lailla kuin sitä edeltävä tunnepitoinen modulaatio: se tuntuu ilmaisevan syvälle käyvää dissosiaatiota. Mutta jälleen kerran Ahtila uhmaa meidän tavallisia tapojamme ajatella tunnekysymyksiä.

Täsmälleen samalla hetkellä kuin Aki muistaa Annen eleen, myös raskaana olevan naisen äänilaji muuttuu dramaattisesti, ilmeisenä vastakaikuna Akin puheelle. Nainen lakkaa puhumasta siitä mielenmaisemasta, jossa talvi ja kesä ovat olemassa yhtä aikaa, ja kohdistaa sanansa suoraan Akille ja meille. Hän myös puhuu henkilökohtaisemmin ja vilpittömämmin kuin aiemmin. Kun hän alussa näki yksinäisyytensä positiivisena ja myöhemmin tunnusti sen vain peitellysti, niin nyt hän ilmaisee avoimesti kaipaavansa meidän seuraamme. Hän myös antaa ymmärtää, että hänellä vihdoinkin on meidät. "Minä kaipaan sinua", hän sanoo. "Haluan sanoa sinulle jotain. Ja sanon: asetun esiin ja alttiiksi, näytän sinulle kasvoni ja annan sinulle olemiseni ja ajan."

Voi tuntua hämmästyttävältä, että äiti-nainen sanoo "asettuvansa esille" Akille ja meille juuri sillä hetkellä, kun Aki puhuu Annesta, mutta Ahtila käyttää tuota sanaa aivan erityisessä merkityksessä. Se ei tarkoita jonkin kätketyn riisumista verhoistaan, vaan pikemminkin paljastumista uudelleen määrittelyn kautta. Äitihahmo paljastaa itsensä meille Annen **kautta**. Hän kykenee tekemään niin, koska samalla kun Aki lakkaa puhumasta "kelvottomasta ihmisolennosta" ja iloitsee tyttöystävänsä pienestä lohdun eleestä, hän sallii uuden maternaalisen koe-esiintymisen alkaa. Ja antaessaan aerobic-ohjaajan banaalin hahmon "kokeilla" äidin roolia Aki lopultakin yltää siihen äidin puoleen, jonka hän on ennen kieltänyt: äidin äärellisyyteen.

Koe-esiintyminen alkaa tosimielessä seuraavassa jaksossa, kun Anne tulee Akin ovelle. Raskaana oleva nainen ilmaisee sen laulamalla säkeistön Olivia Newton-

Johnin laulusta. "Stop right now. Thank you very much. I need someone with a human touch. Stop right now. Thank you very much. I need someone with a human touch." Koska tätä laulua käytettiin paljon 1980-luvun aerobic-tunneilla, vaikuttaa ensin siltä, että Ahtila käyttää sitä pilkatakseen Annea. Mutta pian käy ilmeiseksi, että sitä laulaessaan äitihahmo edustaa ennemminkin Akia kuin Annea, ja että laulun sanat ovat yhtä hyvin humoristiset kuin syvällisetkin. Newton-Johnin popkappaleen sanoituksen myötä Aki lopultakin pysäyttää teloitusfilmin loputtoman esityksen päässään.

Kun äitihahmo ilmaantuu viimeisen kerran, hän antaa ikään kuin "virallisen kertomuksen" Akin "hoidosta". Hän tekee sen myös uudesta asemasta, "kaikkitietävänä kertojana". "Aki vietiin ambulanssilla sairaalaan - suljetulle osastolle", hän kertoo. "Siellä hänet laitettiin eristyskoppiin. ... Aki oli psykoottinen vielä myöhemminkin: sai suunnatonta mielihyvää kun mietti vaan sitä Annea. ...vahva lääkitys katkaisi äänet kuin veitsellä leikaten." Myös "tapauskertomuksena" Akin tarina on ennen muuta kertomus yksinäisyydestä ja menetyksistä. Sairaalalaitos on riistänyt häneltä fantasiakumppanin ja niin muodoin myös mielihyvän. Se on myös sulkenut pois tilan, jossa äiti on inhimillinen. Raskaana oleva nainen puhuu jumalallisessa perspektiivissä, koska se on ainoa, joka on vielä hänen käytettävissään.

Terveyden palautuminen ei lainkaan esiinny Akin viimeisissä sanoissa - hän puhuu vain siitä mitä on menettänyt. Menetyksiin kuuluu Anne ja - Annen kautta - äiti-ihminen, mutta myös se ihminen, joksi Akin fantasia olisi ehkä antanut hänen itsensä tulla. Hän lausuu viimeiset lohduttomat sanansa ollessaan niin esteettisesti kuin eksistentiaalisesti eristyksissä. Akin monologin puolivälissä raskaana oleva nainen katoaa lopullisesti ja Jumala-valkokangas saa takaisin alkuperäisen tyhjyytensä.

Mutta Ahtila ei lopeta **Anne, Aki ja Jumalaa** siihen. Kun Akin kertomus näyttää päättyvän, se alkaa taas uudestaan. Tällä kertaa miesnäyttelijä tulee raskaana olevan naisen sijalle. Ahtila korostaa tämän muutoksen tähdellisyyttä antamalla miesnäyttelijän sanoa:
"Minä en ole yhtään sinun oman isäsi näköinen, mutta minä olen sinun isäsi", lause, joka vastaa lausetta: "Minä en ole yhtään sinun oman äitisi näköinen, mutta minä olen sinun äitisi." Ja vaikka tätä seuraava teksti on muissa suhteissa identtinen jo kuulemamme tekstin kanssa, Ahtila antaa sille kaikupohjaa monella uudella tavalla.

Ensin me rekisteröimme lähinnä isähahmon maskuliinisuuden normatiiviset puolet. Kun hän puhuu Annesta, hän ei hämärä itsensä ja Annen välistä rajaa, toisin kuin äitihahmo. Kun hän kuvailee Akille Annen ruumiil-

lisia suloja, hän tekee kädellään arvostavan eleen ja muuttaa heidän keskustelunsa eroottiseksi vuoropuheluksi. Ja aina, kun viisi Akia ja hän puhuvat yhtä aikaa Annesta, tuntuu kuin olisimme astuneet miesten pukuhuoneeseen.

Koe-esiintymisen idea tulee **Anne, Aki ja Jumalan** toisessa osassa paljon voimakkaammin esiin kuin ensimmäisessä osassa, tavoilla, jotka suunnattomasti mutkistavat isäkäsitystämme. Kun naispuolinen puhuja ensi kertaa ilmaantuessaan istuu jo tuolissa ja lausuu sanansa ikään kuin ominaan, mies seisoo aluksi lähes selin meihin ja polttaa tupakkaa. Sitten hän tumppaa tupakkansa ja siirtyy kohti tuolia kuin näyttelijä, joka ottaa tuntumaa rooliin. Toisin kuin äitihahmolla, hänellä on kädessään käsikirjoitus, josta hän myöhemmin lukee. Myös hän ulosantinsa on klassisemmin "teatterinomaista" kuin nainen, mikä niin ikään lisää etäisyyttä hänen ja hänen näyttelemänsä henkilön välillä. Joka eleellään ja kaikilla sanallisilla vivahteillaan hän julistaa: "Minä en ole Jumala, koska Jumalaa ei ole olemassa. Minä näyttelen Jumalaa".

Pian käy ilmeiseksi, että miespuolinen puhuja ei esitä ainoastaan Jumalan osaa vaan myös isää, joka esittää Jumalaa. Vaikka hän kääntyy meihin päin vasta istuutuessaan ja osoittaessaan, että koe-esiintyminen alkaa vasta **silloin**, hän ryhtyy "näyttelemään" paljon aikaisemmin. Hän tumppaa tupakkansa liioitelluin elkein, selvittää äänekkäästi kurkkuaan, on selin yleisöön - kaikki nämä ovat teatterin kliseitä.[16] Hän ei myöskään omaksu sen paremmin isän kuin Jumalankaan roolia. Hänen tukkansa on kampaamaton, hänellä on kolmen päivän parransänki, ja hänen lenkkitossunsa ovat likaiset. Hän on nuhruisesti pukeutunut ja selvästi ylipainoinen. Hänellä ei ole itseluottamusta eikä hän aina tiedä, miten lausuisi repliikkinsä. Hän tuntuu **natisevan liitoksissaan**.

Juuri ennen kuin Nietzschen mielipuoli ilmoittaa että "Jumala on kuollut", hän esittää tärkeän metaforan: **mätänemisen** metaforan. Näin hän nostaa esiin sen mahdollisuuden, että Jumala on komponenteista muodostuva entiteetti, ja koska me emme ole vielä hajottaneet tätä entiteettiä sen olennaisiksi osiksi, Jumala tuntuu yhä olevan elossa. "Emmekö vielä tunne pienintäkään jumalallisen mätänemisen hajua?" hän kysyy. "Myös jumalat mätänevät." (s. 181) Freud aloitti tämän hajottamisprosessin erottamalla Jumalan isästä.[17] Hän kuitenkin lopetti ennen kuin työ oli tehty. Myös isä koostuu moninaisista elementeistä, Nietzschen "valtava tapahtuma" jatkaa "vaellustaan" kunnes me olemme erottaneet nämä elementit toisistaan.

Kuten Lacan teoksessaan **The Function and Field of Speech and Language in Psychoanalysis** ehdottaa, se mitä me yleensä kutsumme "isäksi", on itse asiassa

"funktio" - "paternaalinen funktio".[18] Paternaalinen funktio on sulauttanut itseensä kolme eri isää: tosiasiallisen isän, kuvitteellisen isän ja symbolisen isän. Ensimmäinen näistä isistä on lihaa ja verta oleva ihminen, joka on kahden muun isän eduskuva. Toinen isä on ihanteellistettu paternaalisuuden kuva, jonka prisman läpi me näemme ensimmäisen isän kuvitellessamme, että hänen rakkautensa on rajatonta. Kolmas on abstrakti Laki, jonka me sekoitamme tosiasialliseen isään silloin, kun pidämme tätä isää kaikkivoipana.

Koska tosiasiallinen isä ei pysty täyttämään vaatimuksiamme sen paremmin kuin tosiasiallinen äitikään, isän ihanteellistamisesta seurasi myös perusteellinen ihannoinnin katoaminen, ellei paternaalisella funktiolla olisi vielä yhtä ratkaisevan tärkeätä puolta: se lykkää kaiken tuonnemmaksi.[19] Se käyttää positiivista oidipuskompleksia siirtääkseen kauas tulevaisuuteen hetken, jona sen täytyy lunastaa "lupauksensa". Poika ratkaisee kilpailun isän kanssa ja äidin omistamisen halun lykkäämällä täyttymyksen hetkeä: hän kyllä saa isän perinnön, mutta **myöhemmin**. Koska tyttö siirtyy positiiviseen oidipuskompleksiin vain luopuessaan kaikista oikeuksista tähän perintöön, hän joutuu mukautumaan vielä pitempään viivytykseen. Isä vastaa tytön vaatimuksiin vielä myöhemmin tai ehkei koskaan. Tyttö kuitenkin identifioituu pakon edessä puutteellisuuteensa ja vapauttaa isän siitä vastuusta, että tytön halu jää ainaisesti tyydyttämättömäksi.

Kristinusko - joka on pääasiallisena mallina sekä Freudin että Nietzschen uskontoa koskevissa erittelyissä - tuo paternaaliseen funktioon uuden, mahtavan komponentin: Jumalan.[20] Se antaa isän, jonka rakkaus ja valta eivät tunne rajoja: Taivaallisen Isän. Se myös antaa tälle isälle pojan, joka lyhyen elämänsä aikana sai lopullisen muotonsa ja sisällytti itseensä jopa "synnin". Tämän hahmon kautta kristinusko rakentaa sillan taivaan ja maan välille ja mahdollistaa sen, että tosiasiallinen isä representoi Taivaallista Isää yhtä hyvin kuin kuvitteellisia ja symbolisia isiä. Tämä laajentaa dramaattisesti isän valtaa ja auktoriteettia, mutta mikä vielä tärkeämpää, se lykkää aikojen loppuun sen päivämäärän, jona isän lupausten lasku lankeaa maksettavaksi. Kristinusko turvaa tosiasiallisen isän pysyvästi meidän pettymyksellemme ja raivollemme.

Teoksessa **Anne, Aki ja Jumala** Ahtila vie loppuun hajoamisprosessin, jonka Freud aloitti eristämällä tosiasiallisen isän tämän kuvitteellisista ja symbolisista vastineista. Ensimmäisen eristämisen Ahtila saa aikaan panemalla meidät näkemään oman arkipäiväisessä miespuolisessa puhujassa. Toisen eristämisen hän toteuttaa usealla eri tavalla: tekemällä Akista itsestään sen hahmon, jonka silmin Aki kuvittelee itseään kat-

sottavan; korostamalla miespuolisen puhujan yksinäisyyttä; ja näyttämällä, että näyttämö, jolla tämä on, onkin pöytä; ts. "uskottelua". Ahtila pystyy erillistämään paternaalisen funktion yhteensopimattomat osat, koska hän on jo poistanut "liiman", joka pitää ne yhdessä: fantasian kaikkivoivasta mutta kaikkivoipuudessaan pidättyvästä äidistä.

Anne, Aki ja Jumalan tekijä vie tämän hajoamisprosessin loppuun siirtämällä miespuolisen puhujan näyttämöltä lattialle. Laskeutumisen metaforassa on tässä yhteydessä omat vaaransa. Moraalisten konnotaatioiden vuoksi sen voisi lukea "rikkomuksen" synonyymiksi - sen, että paternaalinen hahmo ei kykene ottamaan itselleen isyyden representaation taakkaa. Se asettaisi hänet tosiasiallisen isän koordinaatiston ulkopuolelle eikä uhkaisi tämän kelpoisuutta. Sen, että miespuolinen puhuja siirtyy lattialle, voi myös tulkita merkitsevän että hän ei ole "tehtävänsä tasalla" ja niin ollen muistuttavan mieliimme, että tosiasiallinen isä on aina "enemmän tai vähemmän riittämätön"[21] verrattuna kuvitteellisiin ja symbolisiin isiin. Vaikka tunnustaisimme kuilun, joka erottaa tosiasiallisen isän kuvitteellisista ja symbolisista isistä, emme silti lakkaisi olettamasta, että kuvitteelliset ja symboliset isät ovat se legitiimi mittapuu, jolla tosiasiallista isää arvostellaan.

Ahtila näkee paljon vaivaa tehdäkseen tyhjäksi nämä molemmat tulkinnat. Kuten olen jo osoittanut, Ahtila korostaa "koe-esiintymisen" ideaa paljon enemmän installaationsa toisessa osassa kuin ensimmäisessä. Sen tärkeimpiä tarkoituksia on kyseenalaistaa koko se ajatus, että **tosiasiallinen isä on olemassa** - osoittaa, että isyys on äitiyden tavoin olemassa vain "koetteella". Eikä isyys ole ainoastaan provisorista vaan sitä myös jatkuvasti tarkistetaan ja tulkitaan uudelleen; ei ole mitään normia, jonka mukaan tietty koe-esiintyminen olisi "riittämätön".

Ahtila lähestyy isän mahdollisuuksia samalla tavoin kuin äidin mahdollisuuksia: äärellisyyden kautta. Hän lähestyy aihetta tilasta, joka on näyttämön alapuolella. Kolmella ensimmäisellä kerralla, kun miespuhuja ilmaantuu, hän on korokkeella. Neljännellä kerralla hän kuitenkin istuu näyttämön reunalla ja hylkää sitten näyttämön. Tässä jaksossa Aki lakkaa puhumasta teloituksesta ja alkaa puhua Annen hellästä eleestä. Kun isähahmo kuvailee mielen aluetta, jossa on samanaikaisesti kesä ja talvi, hän liikuskelee ympäriinsä rauhattomasti, aivan kuin ei olisi vielä oikein "kotonaan". Mutta kun hän sanoo Akille ja meille: "Minä kaipaan sinua, haluan sanoa sinulle jotain. Ja sanon: asetun esiin ja alttiiksi, näytän sinulle kasvoni ja annan sinulle olemiseni ja ajan", hän on lattialla rentoutuneessa ja rauhallisessa asennossa. Hän on lopultakin löytänyt paikan, jossa hän

voi olla uudenlainen isä: ei **tosiasiallinen** isä vaan **inhimillinen** isä.

Kuten olen jo tuonut esiin, teoksen **Anne, Aki ja Jumala** alkupuoli päättyy kertomukseen Akin "parantumisesta". Äitihahmo kertoo tämän tarinan kaikkitietävänä kertojana, mikä näyttää merkitsevän, että uskonnollinen illuusio on palannut takaisin. Ennen kuin hänen sanansa ovat lakanneet kaikumasta korvissamme, alamme kuitenkin kuulla ironiaa, joka erottaa äidin Akista ja isästä. Koko installaatio päättyy tähän samaan kerrontaan, mutta tällä kertaa Ahtila irrottaa sen kokonaan näennäisestä kertojasta. Hän antaa isähahmon lukea tämän ääneen käsikirjoituksesta, joka on hänellä kädessä, mutta johon hän on tuskin viitannut. Muuttamalla tämän tekstin suorasta puhuttelusta sitaatiksi, jonka lähdettä ei ilmaista Ahtila riistää tekstiltä puhujan mutta myös vastaanottajan. Niinpä hän tekee siitä tarinan, joka ei tule mistään, jota kukaan ei kerro ja jota kukaan ei vastaanota.[22] Tätä merkitsee Jumalan kuoleman tuleminen.

Viitteet

1. Friedrich Nietzsche, The Gay Science, käänn. Walter Kaufmann (New York: Vintage, 1974), s. 181.
2. Sigmund Freud, The Future of an Illusion, teoksessa The Standard Edition of the Complete Psychological Works, käänn. James Strachey (London: Hogarth Press, 1964), s. 10-24.
3. Kts. Sigmund Freud, Psycho Analytic Notes on an Autobiographical Account of a Case of Paranoia, teoksessa The Standard Edition, vol. 12, s. 38.a.
4. Freud mainitsee äidin yhdessä The Future of an Illusionin kohdassa ja antaa hänelle jopa alkuperäisen suojelijan aseman (s. 23-24). Sen jälkeen äiti kuitenkin katoaa pohdiskelusta.
5. J.L. Austin antaa tietynlaiselle puheelle "toiminnan" statuksen teoksessaan How to do Things with Words (Cambridge: Harvard University Press, 1962).
6. Tätä brechtiläistä käsitettä kutsutaan yleensä "vieraannuttamisefektiksi" tai "etäännyttämiseksi", ja siihen liittyy teatterin illuusion särkyminen.
7. D.W. Winnicott, Playing and Reality (London: Tavistock Publications, 1977), s. 10-11. Vaikka selonteko maternaalisesta illuusiosta ja maternaalisen illuusion hälvenemisestä eroaa monessa kohdin Winnicottin käsityksistä, olen yhtä kaikki velassa Winnicottille.
8. Kts. Sigmund Freud, Some Psychical Consequences of the Anatomical Distinction Between the Sexes, teoksessa The Standard Edition, vol. 19, s.252; ja Female Sexuality, teoksessa The Standard Edition, vol.21, s. 229.
9. Freud, Some Psychical Consequences, s. 254; Female Sexuality, s.234; ja Femininity, teoksessa The Standard Edition, vol. 22, s. 124. Freud kuitenkin puhuu siitä kuinka loputtomiin tyttö syyttää äitiään (Female Sexuality, s. 234-35, ja Femininity s. 121-124).
10. Freud, The Future of an Illusion, s. 50.
11. Seikkaperäisemmin katso Silverman World Spectators (Stanford University Press) etenkin s. 29-50 ja 101-25. Jacques Lacanin teoksilla on ollut keskeinen merkitys näissä World Spectatorin kohdissa - etenkin tutkielma The Seminar of Jacques, Book VII: The Ethics of Psychoanalysis 1959-1960, käänn. Dennis Porter (New York: Norton, 1992).
12. Tämä sanonta on peräisin Gayle Rubinilta, joka muodostaa sen merkittävässä esseessään "The Traffic in Women: Notes on the 'Political Economy' of Sex," in Toward an Anthropology of Women, ed. Rayna Raiter (New York: Monthly Review Press, 1975).
13. Claude Lévi-Strauss, The Elementary Structures of Kinship, käänn. James Harle Bell ja John Richard von Sturmer (Boston: Beacon Press, 1969).
14. Kts. Freud, The Interpretation of Dreams, teoksessa The Standard Edition, vol. 5, s. 533-621. Näiden kahden merkityksen tekstuaalisempi selvittely, kts. Silverman The Subject of Semiotics (New York: Oxford University Press, 1983), s 54-125.
15. Freud, The Interpretation of Dreams, teoksessa The Standard Edition, vol. 4, s. 318.
16. Tästä oivalluksesta olen velassa Patrick Andersonille.
17. Jumalan hajoaminen on keskeinen myös Schreberin harhoissa ja enkä paranoiankin sanan yleisessä merkityksessä. Freud kirjoittaa tutkielmassaan Psycho-Analytic Notes on an Autobiographical case of Paranoia: "Jos katsastamme [Schreberin] harhoja kokonaisuudessaan, näemme että vainooja on jakautunut Flechsigiksi ja Jumalaksi, aivan samoin kuin Flechsig sittemmin jakautuu kahdeksi persoonallisuudeksi, "alemmaksi" ja "keski"-Flechsigiksi, ja jumala "alemmaksi" ja "ylemmäksi" Jumalaksi. Sairauden myöhemmässä vaiheessa Flechsigin hajoaminen menee vielä pitemmälle. Tällainen hajaantumisprosessi on hyvin luonteenomaista paranoialle. Paranoia hajoaa siinä missä hysteria tiivistyy. Tai paranoia pikemminkin jakaa vielä kerran osatekijöihin ne tiivistymät ja identifikaatiot jotka alitajunta saattaa voimaan." (49). Pohdin tätä tapauskertomusta laajemmin tutkielmassa, johon tämä essee juontaa juurensa.
18. Jacques Lacan, Function and Field of Speech and Language in Psychoanalysis, teoksessa Ecrits: A Selection, käänn. Alana Sheridan (New York: Norton, 1977), s.67.
19. Tämä paternaalinen funktio ei tule esiin Lacanin selonteossa.
20. Jumala on tietysti jo läsnä juutalaisuudessa, jolla on implisiittinen osa Freudin kirjoituksissa uskonnosta. Saattaa jopa olla, että juutalaisuus tarjoaa tärkeimmän herätteen "lykkäyksen" ajatukselle. Kuten kohta perustelen, kristinusko kytkee tosiasiallisen isän kiinteämmin Taivaalliseen Isään kuin juutalaisuus, antaen niin ollen juutalaisuuden edustaa lykkäyksen jalompaa periaatetta, johon länsimainen isä perustuu.
21. Lacan käyttää tätä sanontaa luonnehtimaan tosiasiallista isää tutkielmassaan Function and Field of Speech and Language in Psychoanalysis (Ecrits: A Selection, s.67).
22. Tämä on muunnelma Christian Metzin klassisen elokuvan määritelmästä, joka kuuluu "kertomus joka ei ole peräisin mistään paikasta, jota kukaan ei kerro, mutta jonka joku siitä huolimatta ottaa vastaan" (The Imaginary Signifier: Psychoanalysis and Cinema, käänn. Celia Britton, Annwyl Williams, Ben Brewster, and Alfred Guzzetti [Bloomington: Indiana University Press, 1982], s. 97).

Although Nietzsche proclaimed the death of God in l882, it was not in his own voice, but rather that of a madman. He also rendered the event itself both temporally unlocatable, and unthinkable within the coordinates of an "action." In the passage in which he does so, which represents one of the culminating moments of **The Gay Science**, Nietzsche describes a madman running into a marketplace before dawn, crying: "I seek God."1 Since those who hear these words are atheists, they ridicule him. Then an odd reversal occurs. The madman acknowledges the vanity of his search; the God for whom he looks, he tells the others, is already dead. He also attributes the responsibility for this death to himself and his auditors. "God is dead," he cries. "God remains dead. And we have killed him". (p.181)

The madman's listeners are astonished by his claim. God is not yet dead for them, even though they do not believe in him, and - in withholding this belief - would seem already to have relegated him to the grave. Their deed, as Nietzsche writes, is "more distant from them than the most distant stars". (p. 182) The death of God will "require time to be seen and heard" by those who killed him, and that until this time comes, it will not in fact occur. Nietzsche's speaker has consequently come not only too late to find God, but also too early to attend his funeral The "tremendous event" which he has announced is "still on its way, still wandering."

Nietzsche does not tell us how long it will be before this event reaches us. He does, however, hint at the reason for its delay. Although there has "never been a greater deed" than the murder of God, its "greatness" is too much for us. (p.181) To stop believing in this figure would be to destroy the certitudes upon which civilization is based - to burn not only the "bridges" behind us, but also the "land" itself. (p. 180) It would be to embrace a meaning-making which is devoid both of origin and end - to give ourselves over to the limitlessness of signification. For finite beings like ourselves, however, the free play of the signifier feels like a prison-house of language, against whose walls we are constantly flinging ourselves. The only way to eliminate this sense of confinement would be to become gods ourselves (p. l81), and thereby to reinstate the Divine Maker.

Forty years later, Freud made evident that the news proclaimed by Nietzsche's madman had still not reached those for whom it was intended. In the text in which he did so, **The Future of an Illusion**, he suggests that this is more for psychoanalytic than philosophical reasons. Civilization is based upon human renunciation. Religion represents a powerful agency for reconciling us to the suffering which this renunciation entails. It does so in much the same way that a dream does: through the imaginary fulfillment of what are fundamentally Oedipal wishes. But although functioning in a psychically specific way, religion addresses humanity at a collective, not an individual level. It generates what might be called "group fantasies."2

What generally passes in Western culture for "God" has its origins in the subject's primordial desire for an omnipotent and absolutely loving father. (pp. 17-19) But whereas the father governs only the family, God rules the entire universe. He is consequently in a position to satisfy not just our infantile wishes, but also our larger existential lack, as well as to rectify the ever-increasing number of "wrongs" to which life subjects us. For reasons which are too profound for earthly understanding, but which we will ultimately understand, this reparation cannot take place now; rather, it will occur **later**, in another time. (p. 19) Assured of an eventual compensation for the renunciations which civilization demands of us, and persuaded that they are themselves part of the divine plan, we accommodate ourselves to them.

But Freud seeks in **The Future of an Illusion** to do more than trace the origins of the notion of "God," and to identify the role which the latter performs at the level of the psyche. Like Nietzsche, he also attempts to expose this figure as a false pretender. Curiously, when Freud embarks upon this part of his project, he seems to forget a major aspect of his own argument: his claim, that is, that God has his origin in the father. He focuses only upon this figure's illusory status. Freud also addresses his reader not at the level of unconscious desire, but rather at that of "reason," the very mental faculty to which is most opposed to it. "The greater the number of men to whom the treasures of knowledge become accessible," he writes in one passage from **The Future of an Illusion**, "the more widespread is the falling away from religious belief". (p. 38) "In the long run nothing can withstand reason and experience, and the contradiction which religious offers to both is all too palpable," he writes in a second. "Even purified religious ideas cannot escape this fate, so long as they try to preserve something of the consolation of religion". (p. 54)

Fortunately, as is almost always the case when he violates his own most important principles, Freud's unconscious begins symptomatizing wildly at the point that he embarks upon this mad project. As a result, **The Future of an Illusion** is riven through and through with contradictions. First of all, Freud defines "illusion" in ways which render null and void his own recourse to reason. He refuses to characterize it in the customary way, as a "fiction," or "semblance." A "reliable" illusion, he argues, is not one which is actualizable, but rather one which succeeds in fulfilling unconscious desire. Illusions can

consequently only be judged only by the pleasure they provide; they set no "store" on "verification". (p. 31)

At a certain point in his argument, Freud maintains that although most religions are illusions, some are delusions. (p. 31) At first it seems that he introduces this second category in order to provide the missing foil to "reason." Here too, though, his terminology undermines his larger argument. Although a delusion, like an illusion, is first and foremost a vehicle for wish-fulfilment, it is amenable to the verification which an illusion escapes. It is only open to this possibility, however, because it defines itself over and against what is generally called "reality" - because it constitutes a **protest** against "what is". (p. 31) Any attempt to disrupt a delusion by showing it to be at odds with actuality would therefore only reinforce it.

Eventually, it also becomes apparent to Freud himself that the opposition of "reason" and "illusion" is unsustainable. Even his own atheism may be based upon unconscious desire, rather than the unimpeachable logic he imputes to it (53). Freud now establishes a new line of defense: although his claim that there is no God may be an illusion, it is certainly not a delusion (53). But part-way through **The Future of an Illusion**, his argument takes a psychotic turn. He begins imputing to the reader things that she has not said. (pp. 21-56)

The words in question constitute a more and more heated refutation of the claims Freud makes on behalf of reason. Over time, they also occupy an ever-larger part of his text. It soon becomes evident that the author of **The Future of an Illusion** is not speaking to an external auditor at these moments, but rather to that within himself which contradicts what he is saying. He even imputes to this agency the same persecutory intent that President Schreber imputes to his doctor, Fleisig, in Freud's famous case history of him.[3] "What a lot of accusations all at once!" Freud protests at a key point in this "dialogue." "Nevertheless I am ready with rebuttals for them all... But I hardly know where to begin my reply". (p. 35) This would be a textbook instance of paranoia, were it not for the fact that what the father of psychoanalysis exteriorizes in his attempt to disprove religion is no ordinary internal "enemy," but rather **himself as psychoanalyst**.

We come next to the title of the work under discussion. Were we to excerpt from **The Future of an Illusion** only those parts of it in which Freud himself explicitly speaks, we would expect the work to be called "The End of an Illusion," or "The Beginning of Reason." Instead, Freud projects into the future the very thing he claims to be ridding us of in the present. Near the end of this text, he acknowledges as much. In his attempt to resolve this contradiction, he also resorts to the same logic of postponement upon which reli-

gion depends. "The voice of the intellect is a soft one, but it does not rest till it has gained a hearing," he says to his "opponent." "Finally...it succeeds. This is one of the few points on which one may be optimistic about the future of mankind. And from it one can derive yet other hopes. The primacy of the intellect lies, it is true, in a distant, distant future, but probably not in an **infinitely** distant one". (pp. 53-54) Freud also goes on to "unhedge" the "bets" which he makes in the last sentence of this passage by locating the moment in which reason will reign over mankind in an even more remote future that that imagined by Christianity: "We desire the same things, but you are more self-seeking than I...You would have the state of bliss begin directly after death". (p. 54)

As must be evident by now, Freud no more succeeds in exorcising the divine ghost than Nietzsche does. In the pages that follow, I will attempt to show that this is because Freud leaves the mother out of his account of religious illusion.[4] I will introduce this all-important figure into the discussion through a detailed analysis of another work which is centrally concerned with the death of God: Eija-Liisa Ahtila's **Anne, Aki and God**. In her 1998 installation, Ahtila transects this "tremendous event" at a later moment in its "wandering" than either Nietzsche or Freud. She then takes us beyond the twilight of the Gods to the total eclipse of the sun.

Anne, Aki and God is loosely based upon a taped interview with a recovering psychotic. If it were possible to abstract the story Ahtila recounts in it from the extraordinary form she gives it, we might summarize it in this way: God appears on a 3D screen to Aki, a man who works for Nokia Virtuals, and informs him that he has a girlfriend, Anne. Anne has blond hair, long legs, a well-proportioned body, and a plain face. She is as an aerobics instructor, and she wants to visit Aki. Aki tidies his apartment in anticipation of her appearance, in response to God's suggestion that he do so. Anne comes directly from an aerobics class, and is out of breath when she arrives. She subsequently "fills" Aki's life. Eventually the two become engaged, and Aki bids farewell to his single life with a ceremonial bow. At some point in time, Aki does two things which make Anne jealous. He opens the door of his apartment to Madonna, and he sleeps with hundreds of call-girls. Anne forgives Aki for these "infidelities," though, since he tells Madonna that he is "already hooked," and since his many one-night stands are part of his "education." Aki recounts this story, which he at characterizes at several points as a "psychosis," to two off-screen speakers. He does so after extended medical treatment, which stops the "voices" in his head, and so cure him.

In fact, though, nothing happens in this way in the way

I have just described in **Anne, Aki and God**. Indeed, in a sense, nothing happens at all, since what we see and hear consistently exceeds the category of an "occurrence." First of all, the installation consists not of one videotape, but rather of seven, all playing simultaneously: five devoted to Aki, one to God, and one to Anne. The God tape plays on a large screen, and the Aki tapes on video monitors, which are lined up in two columns in front of it - three on one side, and two on the other. Together, these six displays assume the form of a horseshoe. The Aki monitors rest on a wooden support structure which is lower on the left side than the right.

The Anne videotape plays on a screen which is positioned at a considerable distance from the others, and cannot be seen at the same time. This screen extends from the floor upward, and produces "life-size" representations of the character to whom it is devoted. A woman sits in a chair across the room, with a lamp at her side. She faces the screen, as an apparent spectator to what it shows. This is not the only "real" element in **Anne, Aki and God**. A bed has also been positioned in front of the God screen, horizontally.

Each of the tapes derives from an audition, and is marked as such through the mise-en-scène, the inclusion of off-screen voices, and/or what the actors say and do. In the God tape, Ahtila marshals two of the classic signifiers for a theatrical "tryout": a script, and a chair positioned upon what seems to be an empty stage. The two different actors who sit in this chair also provide different interpretations of what is effectively the same text. The Aki tapes are also full of theatrical elements. The bedroom in which each tape begins is later shown to be a set. The off-screen voices to whom Aki responds could be seen as interviewers or doctors, but the primary function they serve is to provide the "prompts" to which this character responds. And in the Anne tape, six women apply for the part of its "protagonist."

In all but the last of these tapes, the camera appears to be hand-held, and so to participate in the provisionality of what it shoots. And although the camera rests on a dolly in the Anne tape, there is something arbitrary about the positions it occupies, and when it moves. As a result, it too seems to be trying out a range of movements and positions, rather than "capturing," "recording," or any of the other activities we usually associate with a photographic apparatus.

The notion of an audition is central to **Anne, Aki and God** in a number of other ways as well. First, a different actor plays Aki on each monitor, and Ahtila prevents us from resolving the challenge which each poses to the existence of the others. All five Aki's speak almost exactly the

same words; do so in response to identical questions; and occupy the same space. However, each proceeds at his own speed, pauses at different points, and parses his word according to his own sense of time.

Far from attempting to mask this temporal heterogeneity, Ahtila makes it a central part of the viewer's experience. Although she "resynchronizes" the five Aki screens at the beginning of each new section, she allows them to diverge in between. As a result, each of the Aki's utters the same words at a different moment. The way in which Ahtila periodically realigns the Aki tapes only constitutes a further provocation to think outside the coordinates of action. She immobilizes each of the Aki's in a surprising bodily position for an extended period of time, until the others "catch up" with him. Whenever this occurs, Aki seems to leave the domain where events occur, and to enter the one where feelings are felt. These "freeze frames" occur at divergent moments on each of the five monitors, last for irregular periods, and evoke extremely heterogeneous affects.

In addition, each Aki inhabits his role in a way which is specific to his own bodily coordinates, and imputes to the character he plays a different relationship to the words he speaks. Sometimes we seem to be looking at an actor playing a fictional character. At other times, we seem to be watching an actual actor playing a fictional actor, who is in turn playing a fictional character. On yet other occasions, we seem to be observing an actor play a fictional character who is himself somehow "split" or "doubled" - a character with such an acute awareness that he is being watched that he becomes a kind of spectator to his own performance.

Each of the five actors who represents Aki also promotes a different "diagnosis" of his "illness." Depending upon the monitor at which we are looking, this figure suffered from psychosis in the past, but is now cured; still suffers from it, at least intermittently; was never psychotic, but rather retreated to the world of his imagination in search of the happiness which eluded him in actuality; was saner before his cure than after it, since it is actually the "real world" which is mad; or suffers from a delusion which is internal to normative male subjectivity, and so constitutes less an exception than the rule. The cacophony of different voices which we hear when positioned inside the main part of the installation nevertheless all make an equal claim to being what they are, which is not so much the "real Aki" as a "potential Aki"; they constitute something like "simultaneous possibilities."

Although much of what I have just described eludes the category of an occurrence, it seems at first to fit squarely within the parameters of a live performance. In the the-

atre, as in **Anne, Aki and God**, events do not happens for once and for all, but rather over and over again. They also happen differently each time, not only when performed by a range of actors, but also by the same ones over successive nights. In the theatre, too, it is also difficult to determine when an audition begins and ends, and when it passes over into an actual performance. Finally, since no interpretation of a role can ever claim to be the one which fully and finally defines a theatrical character, the latter also exists in the mode of an infinite potentiality.

However, the sounds and images in **Anne, Aki and God** can no more be subsumed to a theatrical than to a quotidian notion of "action," since they are prerecorded. Although they abolish the fourth wall, they also render it absolute. And while being volatile and ephemeral, they are also fixed, and perdure. So as to make certain that we understand this, Ahtila organizes her dizzyingly kaleidoscopic installation around an extended cinematic metaphor. Each of the five Aki's begins the story which he recounts in this way: "One night when I was lying in my bed I felt as if I had been shot through the chest with a shotgun….That started the film in my head. I went into a psychotic state in which I saw images, I saw people who do not exist, I saw them in 3D. For instance I saw God on a screen on the wall." Later, Aki also says that this film plays over and over again in his head, like a loop, which is precisely what each of the Aki tapes is itself.

Finally, we come to Aki's strange agentlessness. He says at the beginning of the installation that his "psychosis" led neither to actions nor words, making it difficult to characterize him as actant even in the extended sense suggested by J.L. Austin.[5] Aki also has frequent recourse to verbal formulations indicating that he was not the author of the film which played in his head, but rather the site at which it was made and shown. And although he does sometimes seem to be an actor within this film, it is in an unusually passive sense. He does not participate in the one-night stands; rather, "hot flesh" assails him from every direction. Even when carrying out an execution, it is not something he does, but rather something he is made to do.

The Anne tape makes it even more difficult to claim that anything "occurs" in **Aki, Anne and God**. It also further blurs the distinction between representation and reality. This tape consists of seven successive interviews. Each applicant sits on a chair in front of a glass wall, through which we can glimpse the street outside, answering questions posed to her by an off-screen speaker. Ahtila masks both sides of the image for the duration of the tape, creating the impression that we are looking at it through opened theatre curtains. She also carries over

the theatrical metaphor into the interviews themselves. The six women who appear in the Anne tape are all trying out for a part, and several stress their previous experience as performers. The space in which they sit is partially screened off from the street outside by open venetian blinds. Finally, it is for the role of a non-existent character, Anne that they are auditioning.

However, the women do not spend much time thinking about what Anne represents to Aki; instead, they project their own desires and fears onto her. It is also more about themselves than Anne that they are asked to speak. They consequently seem to be auditioning for the part via their subjectivity, rather than their acting skills. At least once in each interview, the interviewee also veers over into identification with Anne, at which point she begins to impute reality to her. On these occasions, it is not the actual woman who assumes Anne's qualities, but rather Anne who assumes hers. Finally, Ahtila places one of the five women who auditions for the part of Anne in the chair in front of the Anne screen, inviting us to interpret the tape in its entirety as her projection. At the same time, though, she leaves open the possibility that this woman herself has been projected into the chair in which she sits by her video counterpart, through the sheer force of the latter's desire.

The Aki tapes pose the same challenge to the traditional demarcation of "fact" from "fiction." At the beginning of each of these tapes, Ahtila shows us the bedroom in which Aki is supposed to have seen the God screen. Later, we will understand this bedroom to be a stage setup. But already at this moment in the installation something prevents us from fully suspending our disbelief. The wall behind the bed has been painted a bright video blue - the same blue which Ahtila will repeatedly associate with the God screen.

For a moment, this expanse of color has a profound **Verfremdungseffekt**.[6] But then we realize that the blue wall locates within our perceptual field what Aki describes having seen in our psychosis. We even see the God screen in exactly the form he did. The physical presence of the bed further challenges our claim to stand outside the space of delusion. Suddenly, we are in the thrall of a disquieting thought. When we enter the main part of the installation we ourselves are, or rather **could be**, Aki.

The notion of an "audition" derives its primary meaning and importance from the God tape. This tape begins with a long stretch of uninterrupted blue, during which there seems to be nothing to look at. After a while, the word "God" appears in white letters against the blue, as an apparent prelude to a divine appearance. Then the white letters vanish, leaving us staring again at a blank screen.

Now, however, the field of video blue ceases to signify "the absence of representation," and becomes indicative instead of God's absence.

Just as we are we are getting used to the idea of being characters in a Beckett play, whose role is to wait for a non-existent deity, a pregnant woman appears. She sits in a chair on what seems to be an empty stage. The woman's feet are bare, and she wears a black maternity dress, further reinforcing her maternal identity. She says, "I am here. I don't care if nobody comes to see me. I won't be offended if nobody sees me. I am not God because there is no God, I play God....I don't look like your mother, but I am your mother. I will show myself to you in 3D like flesh. You wonder whether I exist. I look back at you. The eye with which you behold God is the eye with which God beholds you."

By promising to show herself "in 3D, like flesh," the speaker identifies herself as the Divine Being who appears to Aki at the beginning of his delusion. But she also clearly addresses us as well - and at the level of our unconscious desire. When she says that, "the eye with which you behold God is the eye with which God beholds you," she indicates her general agreement with Freud's account of religious illusion. God represents the exteriorization of an infantile fantasy - the fantasy of an omnipotent and all-loving parent. She also suggests that this fantasy is at the heart of our subjectivity, as well as Aki's.

Both with her body and with the words "I may not look like your mother, but I am your mother," though, she calls into question one of the primary claims Freud makes in **The Future of an Illusion** - the claim that this fantasy originates with the father. The pregnant woman reminds us that the child usually addresses its earliest demands to the maternal parent. It must consequently be around the figure of the mother rather than the father that the dream of an infinitely loving and powerful parent first coalesces.

But Ahtila's project is not to reconstitute God in the image of the mother. It is rather to dispose of religious belief altogether. She therefore has the speaker differentiate herself from God even before drawing attention to her maternal status. With the words "I am not God because there is no God. I play God," Ahtila also locates the origin of God not in the mother herself, but rather in the gap separating her from the parental "ideal." Since this is both one of the most subtle and one of the most important aspects of **Anne, Aki and God**, I will attempt to frame it psychoanalytically.

The demands, which the child addresses first to the mother and later to the father, cannot be satisfied. Not only are they exorbitant in and of themselves, but they mask a more fundamental demand. What the child really wants is to be rendered "whole" or "complete." But even if the mother were in a position to provide what is asked of her, it would be imperative that she refrain from doing so, since without lack there can be no subjectivity. As Winnicott was the first to understand, the mother should be "good-enough," not "good-for-everything"[7]; she should expose her limits to the child.

Unfortunately, the mother fulfils this crucial mandate only at great cost to herself. The infant subject typically responds to the partial satisfaction of its demands with extreme rage. This rage is predicated upon the belief that the mother is withholding what she has to give. It is at this point that our culture should step in with enabling representations of maternal finitude. Far from helping to extinguish the flames of the child's anger, however, normative ideology still stokes it. It does so by keeping alive in all of us the tacit belief that everything that the mother could satisfy our desires **if she wanted to**.

As a result of even more strenuous ideological prompting, a diametrically-opposed perception of the mother begins to take shape in the infant psyche. The mother is not good-for-everything; she is, rather, good-for-nothing. In his late writings, Freud represents the exposure of maternal lack as the basis for the negative judgments the boy subsequently makes about her.[8] The girl's hostility toward the mother, on the other hand, is primarily fuelled by her belief that the latter has deprived her of a penis.[9] In my view, both the boy and girl subject the mother to a brutal derogation because they continue to believe in her capacity to fill their larger existential lack. Deidealization constitutes an agency of revenge.

Not only does maternal disillusionment always have its roots in the illusion that she is capable of satisfying our demands, it also provides the support for a new set of illusions: those constitutive initially of the paternal function, and later of God. When the child fails to secure what it wants from the mother, it does not usually accommodate her limits, or acknowledge the impossibility of its own demands. Instead, it searches for another source of satisfaction. Because the father is so ready-at-hand, both physically and ideologically, it is usually to him that the infant subject now turns. As we will see, the paternal illusion fares better than the maternal illusion, since it is buttressed by the same principle which supports religious belief: postponement.

But when the pregnant woman tells us that she is not God, she does more even than mark the distance which separates her from the role the child calls upon her to play. She also invites us into a domain which most of us have never occupied: one located in the interval between maternal illusion and maternal disillusionment. The name of this domain is "finitude." If we were to rely upon Freud's and Nietzsche's accounts of the latter, we would be at a loss to understand why anyone would accept the mother's invitation. For Freud, to confront one's finitude means to diminish one's expectations radicallyÑto accustom oneself to living within a narrow compass.[10] For Nietzsche, it opens the door to a limitless freedom. Unfortunately, though, we are incapable of enduring this freedom. (pp.180-81)

Ahtila provides a very different account of finitude in **Anne, Aki and God**. We assume it not through grim resignation, or through heroically burning the "land" behind us, but rather by "playing" with the mother. To play with the mother is to stop imputing to her a fixed meaning. It is see her as what she really is: the first signifier in the ever-longer chain of unique signifiers through which each of us symbolizes our **manque-à-être**. But it is not merely that the mother does not have a fixed meaning, she does not have **any** meaning. Unlike all of the subsequent signifiers of our desire, which find at least a temporary signified in what precedes them, this first signifier has no prior term to which it can refer. It symbolizes "no-thing."[11]

As Ahtila helps us to understand, the shape which the mother initially assumes is completely arbitrary; nothing "grounds" her, or guarantees her authenticity; The one who occupies this position is also auditioning for a non-existent role. She is finite being whom we have called upon to represent what cannot be represented - something ineffable, impossible, irrecoverable. She does so in the only imaginable way: partially and provisionally. To understand this is to know that our lack will never be filled. But it is also to open up the category of "mother" to other actors and other interpretations, and so to set sail **joyously** on the sea of signification.

When the pregnant woman finishes speaking, the screen resumes its blankness. She returns four times, always "out of the blue," and always in a different rhetorical mode. She seems to be intent upon showing us a few of the guises which the mother can assume. The first time the maternal figure comes back, she addresses Aki directly, and he "responds" from all five monitors. She talks with him about Anne. Ahtila clearly bases this conversation on the moment in Genesis when God tells Adam about Eve (2,.18-24) : But she changes a key element in the Biblical story. Whereas God gives Eve to Adam, thereby inaugurating the "trafficking in women"[12] which Lévi-Strauss equates with culture,[13] Ahtila's speaker contents herself with reminding Aki of Anne's existence.

The maternal figure invokes the story of Adam and Eve a second time in a later sequence. This time she introduces some even more important changes into it. She transfers the power to create from God to man. She also makes her late twentieth-century Eve an aerobics instructor. "In his silent lonely flat Aki created a woman for himself," she tells us. "One night Anne stood at the doorway. She was out of breath. She had just been teaching aerobics."

Since we are not accustomed to imputing a transformative power to heterosexual male fantasy, it is easy to miss the radicality of this shift. Making Anne a figment of Aki's imagination rather than God's still leaves her absolutely compliant to male desire. And then there is the fact that she is "out of breath" when she arrives at his door; that she is a "perfect woman"; and that she is an utter cliché. Aki does not create ex nihilo. His fantasy is clearly inspired by Madonna videos and Jane Fonda work-out tapes. It will be through this seemingly banal figure, however, that Aki accedes to the mother's finitude.

No sooner has the pregnant woman "reminded" Aki about his girlfriend than she begins to "become" her. The next time she speaks, she imputes to Anne a dream of her own. In so doing, she carves out a space for the aerobic instructor's psyche. She also suggests that Anne awakens from her own dream into Aki's fantasy. Finally, she intimates that the former somehow anticipates the latter, and she recounts it from a position inside it. Not only is her language closer to an unconscious than a preconscious form of symbolization,[14] but its tropes also derive from the subjectivity they evoke. And at the most important moment in this dream - the moment when the maternal woman utters the words "I am waiting for you" - she ceases to maintain any distinction between herself and Anne. "During the night [Anne] was dreaming," she says. "Maybe she was partly awake and sensed what was happening…a sigh clung to the sides of the building. The sound got up to the terrace and went down the stairs. These sounds were mixed with a recurring whisper: 'I am here waiting for you.' She listened for a long time. Then the almost inaudible words filled her and she woke up."

When the pregnant woman appears for the third time, she utters the words with which Freud should have begun the second part of his argument - words attesting to the unconscious nature of religious belief, and its imperviousness to reason: "No one believes in God because of irrefutable proof. That wouldn't make people change their whole life." She then identifies fantasy as the agency through which we not only enter religious illusion, but also exit it. She does so by again speaking from a position which is closer to the unconscious than the

preconscious, and stylistically dependent upon another character's point of view. This time the character is Aki, rather than Anne.

The language which issues from the overlap of her subjectivity with his is again intensely metaphoric, but it is more striking yet for its yoking together of contraries. "Aki is driving down the road," the maternal figure says. "In the ditch there is cold snow. Otherwise it's like summer… Here we have winter and summer simultaneously, like two blades of a knife side by side." The form which these contradictory assumptions takes is also in excess of "conventional" unconscious symbolization. Freud writes that the unconscious has no capacity to say "no," and can consequently say two incompatible things at the same time. It typically does so, however, by combining them, i.e. by dissolving the antithesis.[15] Here, there is no such unification; the binaries remain sharply etched. There is also something lethal about them.

As the pregnant woman speaks, Aki engages in a parallel discourse. He describes the darkest moment in his delusion, invoking in the process two of the same tropes she does: the dead of winter, and a place where two disparate things abut. Once again, there is also a palpable sense of danger. But the violence which remains implicit within the maternal figure's discourse now assumes an explicit form. "What shook me up most," he observes, "was the incident when I had to execute someone in my mind. I know that I haven't really executed anyone. It was filmed in my head. It happened on an icy lake in the frozen wintertime on the border on Finland and Russia. A good-for-nothing human being was being executed."

As is no doubt evident by now, I took the phrase "good-for-nothing" from this sequence of **Anne, Aki and God**. I did so because the latter contains in miniature the entire account of maternal deidealization which I elaborated earlier in this essay. The mother is the "human being" whom Aki executes on the border of Finland and Russia. He does so by placing the knife-blade of disillusionment next to the knife-blade of illusion - by punishing a mother whom he still assumes to be omnipotent for her failure to satisfy him Aki says that he was "made" to commit this crime because it is "larger" than any of us - because the position of executioner is one into which we are ideologically interpellated. And it plays round and round in Aki's mind because it seldom happens only once. Most subjects continue placing the knife-blades of idealization and deidealization together long after infancy.

Fortunately, Ahtila does not leave us stranded on the border between Finland and Russia. As soon as Aki completes his account of the execution, he remembers that Anne was there with him, and cared for him after-

ward. "She put on my coat for me," he remarks tenderly. "It made me feel warm when she put my coat on. Same as when a girl puts on your coat and takes your hair out of the way." This abrupt shift of conversational gears is shocking, as is the affective modulation which accompanies it; it seems indicative of a profound disassociation. Once again, though, Ahtila challenges our usual ways of thinking about emotional issues.

At precisely the same moment that Aki recalls Anne's gesture, the pregnant woman's tone also changes dramatically, and in apparent response to his. She stops talking about the psychic domain where winter and summer coexist, and addresses him and us directly. She also speaks with a new intimacy and candor. Whereas she initially put a brave face on her solitude, and later acknowledged her loneliness only obliquely, now she openly expresses her desire for our company. She also indicates that she at last has it. "I miss you," she says. "I want to tell you something. And I will. I expose myself. I show you my face. I give you my life and my time."

It might seem surprising that the maternal woman would claim to be "exposing" herself to Aki and us at the precise moment that Aki is talking about Anne, but Ahtila is using this word in a very special way. It signifies not the unveiling or uncovering of something hidden, but rather a revelation via reinscription. The maternal figure exposes herself to us **through** Anne. She is able to do so because when Aki stops talking about the "good-for-nothing human being," and begins to take pleasure in his girlfriend's little gesture of comfort, he permits a new maternal audition to begin. And in allowing the banal figure of an aerobics instructor to "try out" for the part of mother, he finally gains access to that aspect of the latter which he has previously denied: her finitude.

The audition begins in earnest in the next sequence, when Anne arrives at Aki's door. The pregnant woman indicates as much by singing a stanza from an Olivia Newton-John song. "Stop right now. Thank you very much. I need someone with a human touch. Stop right now. Thank you very much. I need someone with human touch." Since this song was often played in aerobics classes in the 1980's, Ahtila seems at first to be using it to make fun of Anne. But it soon becomes apparent that it is as Aki's representative rather than Anna's that the maternal figure sings it, and that there is as much profundity as humor in its lyrics. With the words of Newton-John's pop song, Aki finally brings to a halt the endless screening of the execution film.

The last time the maternal figure returns, she provides what might be called the "official narrative" of Aki's "cure." She also does so from a new position: that of an omniscient narrator. "An ambulance drove Aki to the iso-

lation ward in the hospital," she recounts. "There he was in solitary confinement.... Later he was still psychotic. Thinking of Anne gave him immense pleasure... After heavy medication, he no longer heard any voices." Even in this "case history" form, Aki's story is manifestly one of loneliness and loss. The medical establishment has deprived him of his fantasmatic companion, and so of his pleasure. It has also closed down the space where the mother could be human. The pregnant woman speaks from a god-like vantage-point because it is the only one left to her.

The notion of a "recovery" does not figure at all in Aki's final words; he speaks only of what he has lost. The latter category includes not only Anne, and - through her - the human mother, but also the person his fantasy might have allowed him to become. He utters his last, desolate words from within an aesthetic as well as an existential solitary confinement; mid-way through his monologue, the pregnant woman permanently vanishes, returning the God screen to its original blankness.

But Ahtila does not end **Anne, Aki and God** with the sequence I have just described. After Aki's story reaches its apparent conclusion, it starts all over again. This time, a male actor occupies the position previously occupied by the pregnant woman. Ahtila emphasizes the importance of this change by having him say "I may not look like your father, but I am your father," instead of "I may not look like your mother, but I am your mother." And although the text which follows is otherwise identical to the one we have already heard, she makes it resonate in all kinds of new ways.

At first, we register primarily the normative aspects of the paternal figure's masculinity. On the occasions when he speaks about Anne, he does not blur the distinction between himself and her, as the maternal figure does. He aligns himself with Aki, instead. When he describes Anne's physical charms to the latter, he makes an appreciative gesture with his hand, transforming their conversation into an erotic exchange. And whenever he and the five Aki's talk about Anne simultaneously, we feel as if we have just entered a locker room.

But the notion of an audition is much more strongly marked in the second part of Anne, Aki and God than it is in the first, and in ways that enormously complicate our understanding of paternity. Whereas the female speaker is already seated when she first appears, and articulates the words she speaks as if they "belong" to her, the male speaker initially stands with his back turned, smoking. He then puts out his cigarette, and moves toward the chair, like an actor about to try out for a part. Unlike the maternal figure, he also holds a script in his hands, from which he will later read. Finally, his delivery is much more classically "theatrical" than hers, further marking the distance between himself and the character he is enacting. With each gesture and verbal nuance, he proclaims: "I am not God, because God does not exist. I play God."

It soon becomes evident that the male speaker is playing not only God, but also the father who plays God. Although he does not face us until he sits down, indicating that it is **then** that the audition officially begins, he begins "acting" much sooner. The exaggerated way in which he extinguishes his cigarette, the preparatory clearing of his throat, and even his turned back are all theatrical clichés.[16] And he is no more "in character" in the paternal role than he is in the divine role. His hair is uncombed, he has a three-day beard, and his sneakers are dirty. He wears scruffy clothing, is clearly overweight, and does not always know how to deliver his lines. He seems **to be coming apart at the seams**.

Immediately before telling us that "God is dead," Nietzsche's madman introduces an important metaphor: the metaphor of **decomposition**. With it, he raises the possibility that God is a compound entity, and that it is because we have not yet reduced this entity to its constituent parts that he still seems to be alive. "Do we smell nothing as yet of the divine decomposition?," he asks. "Gods, too, decompose". (p. 181) By separating God from the father, Freud began this process of disassemblage.[17] However, he stopped before the job was done. The father, too, consists of multiple elements, and until we have also separated these elements from each other, Nietzsche's "tremendous event" will continue to "wander."

As Lacan suggests in **Function and Field of Speech and Language in Psychoanalysis**, what we generally call the "father" is actually a "function" - the "paternal function."[18] The paternal function amalgamates three different fathers: the actual father, the imaginary father, and the symbolic father. The first of these fathers is the flesh-and-blood person who is called upon to instantiate the other two. The second is the ideal paternal imago through whose prism we see the first when we imagine his love to be limitless. And the third is the abstract Law with which we confuse the actual father at those moments when we impute omnipotence to him.

Since the actual father is no more capable of meeting our demands than is the actual mother, this idealization would also lead to a radical deidealization if it were not for another crucial aspect of the paternal function: its insistence upon deferral.[19] The latter uses the positive Oedipus complex to project far into the future the moment when the he must make good on his "prom-

ises." The boy classically resolves his rivalry with his father and his desire for his mother by postponing the moment of satisfaction; the paternal legacy will indeed be his, but **later**. Because the girl classically enters the positive Oedipus complex only by signing away all claim to this legacy, she must accommodate herself to an even longer delay. The father will respond to the demands which she makes upon him later yet, and perhaps never. Through her enforced identification with lack, however, she absolves the father of all responsibility for her continuing dissatisfaction.

Christianity - which is the primary model both for Nietzsche's and for Freud's account of religion - adds a formidable new component to the paternal function: God.[20] It posits a father whose love and power know no limits: the Divine Father. It also imputes to this father a son, who for the span of a brief lifetime assumed a finite form, and even became the repository of "sin." Through this figure, Christianity bridges the distance between heaven and earth, permitting the actual father to represent the Divine Father, as well as the imaginary and symbolic fathers. This dramatically augments his power and authority, but even more importantly, it extends until the end of time the date at which his promissory note will come due. Christianity provides the actual father with a permanent safeguard against our disappointment and rage.

In **Anne, Aki and God**, Ahtila completes the decomposition begun by Freud by isolating the actual father from his imaginary and symbolic counterparts. She effects the first of these divisions by obliging us to see our own father in the quotidian form of the male speaker. She accomplishes the second in a number of different ways: by attributing to Aki himself the origin of the gaze by which he imagines himself to be seen; by foregrounding the male speaker's loneliness; and by showing the stage upon which the latter appears to be in fact a desk - i.e., "make-believe." Ahtila is able to separate the disparate pieces of the paternal function because she has already removed the "glue" which holds them together: the fantasy of an omnipotent but withholding mother.

The author of **Anne, Aki and God** marks the completion of this process of decomposition by moving the male speaker from the stage to the floor. The metaphor of descent is a risky one to deploy in this context. Because of its moral connotations, it could be read as a synonym for "fallenness" - for the failure of the paternal figure to assume the representational burden of fatherhood. This would situate him outside the coordinates of the actual father, and so leave the latter's credentials unchallenged. We could also see the male speaker's shift to the floor as a suggestion that he is not "up to the job," and so as a

reminder that the actual father is always "more or less inadequate" [21] in relation to the imaginary and symbolic fathers. Although acknowledging the gap separating the actual father from the imaginary and symbolic fathers, we would then still leave intact the assumption that the latter constitute a legitimate standard for judging the former.

Ahtila goes to great pains to preempt both of these interpretations. As I have already indicated, she foregrounds the notion of an "audition" much more fully in the second half of her installation than in the first. One of the most important uses to which she puts it is to call into question the very idea that there **is** an **actual father** - to show that paternity, like maternity, exists only in the mode of a "try-out." And fatherhood is not only provisional, but also open to constant revision and reinterpretation; there is no norm in relation to which a particular audition can be found "insufficient."

Ahtila accesses the pure potentiality of paternity in the same way she accesses the pure potentiality of maternity: through finitude. And it is from the space below the stage that she does so. The first three times the male speaker appears, he remains in an elevated position. The fourth time, though, he first sits on the edge of the stage, and then abandons it altogether. The sequence in question is the one where Aki shifts from the topic of the execution to that of Anne's tender gesture. As the paternal figure describes the psychic arena where summer and winter occur simultaneously, he moves about restlessly, as if he is not yet "at home." However, when he says to Aki and us, "I miss you. I want to tell you something, and I will. I expose myself. I show you my face. I give you my life and my time," it is from a relaxed and stationary position on the floor. He has finally found the place where he can be a new kind of father: not the **actual** father, but rather the **human** father.

As I have already noted, the first half of **Anne, Aki and God** ends with the story of Aki's "cure." The omniscient position from which the maternal figures narrates this story seems to mark the return of religious illusion. Before her words have stopped echoing in our ears, however, we begin to hear the irony which separates her from them. The installation as a whole concludes with the same narrative, but this time Ahtila detaches it altogether from the one who ostensibly speaks it. She has the paternal figure read it aloud from the script he holds in his hands, but to which he has until now barely referred. By transforming this text from a direct address to a quotation, without at the same time identifying its source, Ahtila deprives it not only of a speaker, but also of a recipient. She consequently makes it a tale from nowhere, that nobody tells, and nobody receives.[22] This is what it means for God's death to arrive.

Notes

1. Friedrich Nietzsche, The Gay Science, trans. Walter Kaufmann (New York: Vintage, 1974), p. 181.
2. Sigmund Freud, The Future of an Illusion, in The Standard Edition of the Complete Psychological Works, trans. James Strachey (London: Hogarth Press, 1964), pp. 10-24.
3. See Sigmund Freud, Psycho Analytic Notes on an Autobiographical Account of a Case of Paranoia, in The Standard Edition, vol. 12, p. 38.
4. Freud does mention the mother at one point in The Future of an Illusion, and even attribute to her the status of the original protector (23-24). However, she then drops completely out of the discussion.
5. J.L. Austin attributes to certain kind of speech the status of an "action" in his How to Do Things with Words (Cambridge: Harvard University Press, 1962).
6. This Brechtian concept is generally called "alienation-effect" or "distantiation" in English, and implies a rupture in the theatrical illusion.
7. D.W. Winnicott, Playing and Reality (London: Tavistock Publications, 1977), pp. 10-11. Although my account of maternal illusion and maternal disillusionment differs in many respects from Winnicott's, I am nonetheless indebted to it.
8. See Sigmund Freud, Some Psychical Consequences of the Anatomical Distinction Between the Sexes, in The Standard Edition, vol. 19, pp.252; and Female Sexuality, in The Standard Edition, vol.21, pp. 229.
9. Freud, Some Psychical Consequences, p. 254; Female Sexuality, p.234; and Femininity, in The Standard Edition, vol. 22, p. 124. Freud does, however, comment upon the bottomless nature of the girl's reproaches toward the mother in Female Sexuality, pp. 234-35; and Femininity, p. 121-24
10. Freud, The Future of an Illusion, p. 50.
11. For a fuller elaboration of this argument, see my World Spectators (Stanford: Stanford University Press), especially pp.29-50, and 101-25. The work of Jacques Lacan figures centrally within these parts of World Spectators - particularly his The Seminar of Jacques, Book VII: The Ethics of Psychoanalysis, 1959-1960, trans. Dennis Porter (New York: Norton, 1992).
12. I take this phrase from Gayle Rubin, who coins it in her important essay, The Traffic in Women: Notes on the 'Political Economy' of Sex, in Toward an Anthropology of Women, ed. Rayna Raiter (New York: Monthly Review Press, 1975), pp.
13. Claude Lévi-Strauss, The Elementary Structures of Kinship, trans. James Harle Bell and John Richard von Sturmer (Boston: Beacon Press, 1969).
14. See Freud, The Interpretation of Dreams, in The Standard Edition, vol. 5, pp. 533-621. For a more textually-based account of these two different kinds of signification, see my The Subject of Semiotics (New York: Oxford University Press, 1983), pp. 54-125.
15. Freud, The Interpretation of Dreams, in The Standard Edition, vol. 4, p. 318.
16. I am indebted to Patrick Anderson for this insight.
17. Divine decomposition is also at the heart of Schreber's delusion, and perhaps paranoia in a more general sense. Freud writes in Psycho-Analytic Notes on an Autobiographical Account of a Case of Paranoia: "If we take a survey of [Schreber's] delusions as a whole we see that the persecutor is divided into Flechsig and God; in just the same way Flechsig himself subsequently splits into two personalities, the 'lower' and the 'middle Flechsig, and God into the 'lower' and the 'upper' God. In the later stages of the illness the decomposition of Flechsig goes further still. A process of decomposition of this kind is very characteristic of paranoia. Paranoia decomposes just as hysteria condenses. Or rather, paranoia resolves once more into their elements the products of the condensations and identifications which are effected in the unconscious" (49). I discuss this case history at length in the larger study from which this essay derives.
18. Jacques Lacan, Function and Field of Speech and Language in Psychoanalysis, in Ecrits: A Selection, trans. Alana Sheridan (New York: Norton, 1977), p. 67.
19. This aspect of the paternal function does not figure within the Lacanian account.
20. God is of course already present in Judaism, which also figures implicitly in Freud's account of religion. It may even be that Judaism provides the primary inspiration for the notion of "deferral." As I am about to argue, though, Christianity links the actual father more closely to the Divine Father than Judaism does, thereby permitting the latter to serve as an extension of the larger principle of postponement on which Western fatherhood is based.
21. Lacan uses this phrase to characterize the actual father in Function and Field of Speech and Language in Psychoanalysis (Ecrits: A Selection, p.67).
22. This is a modification of Christian Metz's definition of classic cinema, which is "a story from nowhere, that nobody tells, but which, nevertheless, somebody receives" (The Imaginary Signifier: Psychoanalysis and Cinema, trans. Celia Britton, Annwyl Williams, Ben Brewster, and Alfred Guzzetti [Bloomington: Indiana University Press, 1982], p. 97).

DANIEL BIRNBAUM
AJAN KRISTALLIT
EIJA-LIISA AHTILAN LAAJENNETTU ELOKUVA

"Jumalan tähden! - nopeasti! - nopeasti! - nukuttakaa minut! - tai - nopeasti! - herättäkää minut! - nopeasti! - ettekö kuule että olen kuollut!"

Edgar Allan Poe: Herra **Valdemarin tapauksen tosiasiat**
(suom. Eero Ahmavaara)

Menneisyys on nykyisyyttä. Jotakin on tapahtunut, ja sen kaiku kajahtelee yhä päässäni. Kaiku ei vaimene, se päinvastoin käy niin äänekkääksi ettei sitä voi paeta. Menneisyys ei hellitä, eilinen värähtelee tässä päivässä. Esimerkki: murrosikäinen tyttö, jolla on lyhyt vaalea tukka, heittää palloa seinään. Mies nyyhkyttää kuuluvasti makuuhuoneessa aivan lähellä. Yhtäkkiä mies huutaa tuskasta. Tytön ääni selittää: "Tänään mun isä itkee. Viime yönä myöhään auto ajoi sen oman isän päälle, joka kuoli siihen paikkaan." Nämä enteelliset avaussanat määräävät tunnelman Eija-Liisa Ahtilan teoksessa **Tänään** (1996-97), kolmiosaisessa installaatiossa, jossa sama väkivaltainen tapahtuma nähdään kolmen eri henkilön silmin: nuoren tytön, aikuisen miehen ja vanhahkon naisen. Heidän oudon runolliset selostuskatkelmansa koskettelevat onnettomuutta ja kutovat samanaikaisesti tiheän kysymysverkon, joka kietoo sisäänsä perheenjäsenten väliset suhteet, henkilökohtaisen identiteetin, seksuaalisuuden ja kuoleman.

Menneisyys on nykyisyyttä. Jotakin on tapahtunut: onnettomuus, katastrofi, jotakin murheellista. Teos kehkeytyy määrittämisen ja läpityöskentelyn prosessina -suremisprosessina, joka koostuu kerronnallisista fragmenteista, joiden on mahdotonta luoda kattavaa ja johdonmukaista kuvausta tapahtumasta. Tämä on piirre, joka on ominainen Ahtilan teoksille **Tänään** ja **Lohdutusseremonia** (2000) ja tavalla tai toisella kaikille hänen viime vuosien teoksilleen. "Tarina kertoo loppumisesta ", sanoo Lohdutusseremonian naapuri-kertoja. Mies ja vaimo, joilla on lapsi, ovat päättäneet erota ja sanovat selitykseksi: "Me ollaan päätetty lopettaa tämä - kaikki." Tarina etenee kolmessa jaksossa. Ensimmäinen osa kertoo, miten se tehdään. Toisessa osassa se tapahtuu, ja kolmas on eräänlainen lohdutusseremonia. Siinä ei ole mitään terapeuttista, ei mitään katarttista eikä hegeliläistä Aufhebungia. Kaikki alkaa lopusta ja loppuu jälleen. Sellainen on Ahtilan armoton käsitys lohdutuksesta.

Taiteilija itse tiivistää teostensa tarkoitukset ja rakenteet lyhyesti ja ytimekkäästi. Nämä yhteenvedot teknisistä ja esteettisistä näkökohdista ovat paras johdatus hänen teoksiinsa. Teoksestaan **Tänään** Ahtila kirjoittaa:

"Kukin episodi muodostuu kohtaamisesta eri perheenjäsenen kanssa, joka kertoo tapahtumasta tiettynä ajankohtana elämässään. Episodit kytkeytyvät toisiinsa teemojen, dialogin sekä visuaalisten ja äänielementtien kautta. Näyttelijät esittävät kertomuksen henkilöitä, mutta lausuvat repliikkinsä myös kameran läpi suoraan katsojalle. Tapahtumat eivät noudata yksinkertaista syyn ja seurauksen suhdetta. Kerronnan painopiste on kunkin kohtauksen audiovisuaalisissa elementeissä ja informaatiossa, jota kohtaus antaa koko teoksesta."[1]

Tämä selvitys teoksen tarkoituksesta kertoo mitkä ovat sen avaintekijät ja yleisluontoiset tavoitteet, mutta siitä ei välity installaation erikoislaatuinen ilmapiiri eikä sen kiihkeys ja hektisyys. Pitää paikkansa, että kerronta ei noudata "yksinkertaista syyn ja seurauksen suhdetta". Mikä on ottanut sen paikan? Ahtila kuvailee lyhyesti kolme jaksoa, joista teos koostuu. Ensimmäinen osa kertoo tapahtumat tytön näkökulmasta: "Tyttö heittää palloa pihalla, isä itkee rajusti makuuhuoneessa. Kaikki nähdään tytön näkökulmasta. Tyttö kertojan äänenä puhuu isästään, isoisästään ja heidän suhteestaan. Äänimaailma antaa teokselle rytmin ja vie sitä eteenpäin." Jo ennen kuin ääni ryhtyy kertomaan tarinaansa kuolemasta ja suremisesta, musiikin dramaattinen pulssi ja äkillisesti pysähtyvän auton renkaiden ulvonta määräävät tunnelman. Ensimmäiseksi me näemme puusta kaiverretut mystiset ja pelottavat kasvot, jotka jäävät arvoitukseksi tarinan loppuun saakka.

Näkökulma vaihtuu **Vera** -nimisessä toisessa jaksossa. Ahtila kirjoittaa: "Toisen osan päähenkilö on vanhempi nainen. Episodi tapahtuu hänen asunnossaan aamuvarhaisella. Kertomuksen painotus on äänimaailmassa. Nainen puhuu ympäröivää yhteiskuntaa koskevista ajatuksistaan, äänet kertovat hänen maailmastaan ja luovat aikaelementin." Tämä on kolmesta jaksosta abstraktein ja siinä iäkäs nainen kommentoi kriittisesti elämää modernissa yhteiskunnassa. Vasta viimeisessä lauseessa mainitaan perheenjäsen: "Koliseva raitiovaunu ääntää lähes täydelleen minun isäni nimen." Kolmannen jakson nimi **Faija** ilmestyy heti tämän jälkeen ja herättää ajatuksen, että vanha mies, joka ilmaantuu pimeästä kuin Vergiliuksen vainajien haamut tai aave Gary Hillin videoteoksessa **Tall Ships**, on nähtävästi isä, johon iäkäs nainen on juuri viitannut, toisin sanoen naisen oma isä. Mutta onko siinä järkeä?

Ahtila kuvailee kolmatta jaksoa näin: "Kolmannessa osassa mies keskustelee suoraan kameran kanssa. Dialogissaan hän käy läpi suhdettaan isäänsä ja tyttäreensä. Hän näkee itsensä samalla lapsena ja vanhempana. Teksti on rakennettu runon tai laulun tavoin: lyhyitä kuvailevia lauseita ja kuorosäkeitten kaltaisia toistoja." Teoksen **Tänään** kolme osaa viittaavat toisiinsa mutkikkaasti ja välillä vain hiuksenhienosti. Palloa heittelevä tyttö palaa takaisin miehen pohdiskellessa vanhemmuutta: "Mulla on tytär. Se heittää palloa ja pyytää mua katsomaan. Ja ne heitot näyttää siltä vihalta, jonka mä olin nielaissut." Vaikka teos kestää vain kymmenen

minuuttia, sen runsaat ristiviittaukset ja kerronnan tulkintaa pakeneva rakenne eivät avaudu ensikatsomalta, ja kysymyksiä jää useankin katsomiskerran jälkeen. Esimerkiksi ensimmäisen osan loppuvaiheissa tyttö tuntuu jättävän kaiken avoimeksi: " Mutta ehkä se ei ole mun faija, joka itkee, vaan jonkun toisen faija: Sannan faija, Mian faija, Markon faija, Pasin faija tai Veran faija. Mä olen keinutuolissa. Mulla on poikaystävä. Mulla on jotain sylissä. Mä olen 66-vuotta." Emme saa tietää onko tämä sukupolvet ylittävä ja ajallisesti paradoksaalinen aprikointi fantasia vai yllättävä silmäys kaukaiseen tulevaisuuteen. Tässä kolmiosaisessa teoksessa on myös muita hyvinkin keskeisiä seikkoja, jotka eivät käy yksiselitteisesti selville - esimerkiksi kuka Vera on.

Ranskalainen kriitikko Regis Durand on kirjoittanut Ahtilan teoksiin perehtyneen esseen, jossa hän kiinnittää huomiota Ahtilan elokuvissa ja installaatioissa toistuvaan aikarakenteeseen: "Ahtilan tuotanto on täynnä salaisuuksia ja menneitä tapahtumia, joihin kertoja-päähenkilöt viittaavat enemmän tai vähemmän selvästi. He syöksevät meidät suora päätä tilanteeseen, jota voi luonnehtia tapahtuman jälkeiseksi. Jotakin (onnettomuus, kuolema, välirikko, romahdus) on tapahtunut, ja meidät kutsutaan eräänlaiseen tulkitsevaan tai katarttiseen seremoniaan, jonka jälkeen kyseisestä tapahtumasta voi vapautua ja josta aiheen rekonstruointi saattaa lähteä liikkeelle."[2] Pelottava puunaamio on yksi sellainen salaisuus. On muitakin, keskeisempiä arvoituksia, kuten salattu syy, joka sai isoisän paneutumaan pitkäkseen tielle puun heittämään varjoon, jotta auto ajaisi hänen ylitseen. "Mä en oikeen pitäny siitä miehestä", sanoo vaalea tyttö. Mutta miksi isänisä halusi kuolla? Veran identiteettiä Durand ei näe salaisuutena. Hän katsoo että teos kertoo kolmesta sukupolvesta, ja niin ollen Vera on väistämättä vainajan puoliso: "...vaimo, joka puhuu nykyhetkessä, joka on nykyhetki, elämä, selviytyminen." Ei voi sanoa, että Veran kolkko selonteko kieroutuneesta seksuaalisuudesta ja yhteiskunnasta kuvailee "elämää, selviytymistä", mutta perimmältään Durand saattaa olla oikeassa. Vera on selvästi osa perhettä, osa "me"-subjektia, sillä hänen äänensä ilmaantuu jälleen kolmannessa jaksossa, jonka kertoja muutoin on isä: "Seuraavalla viikolla me ajettiin sinne onnettomuuspaikalle. Me ostettiin pieni hopeakuusi, jonka me istutettiin siihen tien viereen kasvamaan muistomerkiksi tien viereen." On mahdollista että Vera on vainajan vaimo ja niin ollen kahden muun päähenkilön, vaalean tytön ja isän, isoäiti ja äiti. Toisaalta häntä ei missään kohdassa mainita vaimona, äitinä eikä isoäitinä. Hän on yksinkertaisesti Vera, ja hänen identiteettinsä jää yhtä määrittämättömäksi kuin monet muutkin tämän teoksen yksityiskohdat.

Eräs Ahtilan taiteelle ominainen piirre tulee korostetusti esiin teoksessa **Tänään**: päähenkilöt lausuvat rep-liikkinsä nopeasti ja kuin jonkin hermolla ollen. Heidän äänissään on jotain hektistä ja kärsimätöntä. Mikä aiheuttaa tämän kiihkeydentunnun? Durandin mukaan kyseessä on kamppailu unohduksen armotonta voimaa vastaan: "Ahtilan teosten kiireen ja kärjistymisen tunnussa on selvästi aistittavissa tietoisuuden kilpajuoksu unohdusta ja sumeutta vastaan. Kun kilpa on käyty, lopullinen 'salaisuus' ei paljastu, kerrontaan ei muodostu pitkää kaarta, joka eheyttäisi henkilöiden elämän pirstaleisuutta. Silti jokin muuttuu lyhyen ja intensiivisen ajanjakson kuluessa: tietoisuutemme muista ihmisistä, elävistä ja kuolleista, ja heidän vääjäämättömästä häilyvyydestään... Tämän tietoisuuden elementtejä ovat muistumat, itseanalyysi, suremisprosessi ja tapahtuneen kunnioittaminen, kaikki yhtäaikaisena toimintana."[3]

Kuollut vanha mies ilmaantuu nuoren, tuskaisan miehen muistikuviin. Hän saapuu pimeydestä, kävelee metsän halki vievää tietä. Puut langettavat varjonsa tien poikki valon ja pimeyden geometrisina kuvioina. Mies lähestyy ja katsoo suoraan meihin. Sitten hän kääntyy ja asettuu tielle pitkäkseen niin, että ruumis katoaa yhteen puunvarjoon ja vain käsivarret jäävät näkyviin. Mies vetää käsivartensa lähemmäs vartaloaan ja katoaa kokonaan. Me käsitämme mitä on tapahtumaisillaan, tai oikeammin mitä on jo tapahtunut: "ja me ajettiin autolla uimaan - metsän läpi, jossa tiellä oli mustia puiden varjoja. Yhtäkkiä yksi niistä runkojen varjoista nousi pystyyn ja silloin tapahtui taas onnettomuus." Kuva miehestä, joka asettuu makuulle saadakseen kuolla, joka vetää käsivartensa kylkiin ja katoaa pimeyteen, on kuva jossa aika tuntuu kristalloituvan. Se on tavallaan muisto, ja kuitenkin mies on erittäin läsnä valmistautuessaan lähtemään tulevaisuuteen, josta ei ole paluuta. Menneisyys, nykyisyys ja tulevaisuus kohtaavat samassa silmänräpäyksessä. Ahtilan teoksissa on runsaasti näitä tiheitä ja monikerroksisia ajan kristallikuvia. "Aikakuvaa" käsittelevässä teoksessaan **Cinema 2** Gilles Deleuze erittelee juuri tällaisia elokuvien hetkiä, jotka vangitsevat ajan liikkeen kristalloituneeksi muodostumaksi: "Kristallikuvassa ilmenee ajan perustoiminta: koska menneisyys ei rakennu nykyisyyden kaltaiseksi, joka se ennen oli, vaan on olemassa samanaikaisesti kuin nykyisyys, aika jakautuu joka hetki kahtia, nykyisyydeksi ja menneisyydeksi, osiksi jotka ovat keskenään erilaisia. Toisin sanoen aika halkoo nykyisyyden kahteen heterogeeniseen suuntaan, joista toinen erkanee kohti tulevaisuutta ja toinen vie menneisyyden uumeniin. Aika jakautuu samalla kun se kehkeytyy, kulkee eteenpäin: se jakautuu kahdeksi toisistaan poikkeavaksi voimaksi, joista toinen saa koko nykyisyyden jatkumaan ja toinen säilyttää itsessään koko menneisyyden. Aika koostuu tästä jakaumasta, ja juuri sen, juuri ajan, me näemme tuossa kristallissa."[4]

Deleuze käsittää ajan bergsonilaisittain, ja hänen elokuvantutkimuksensa on yhtä paljon ajan ja liikkeen filoso-fiaa kuin tiettyjen liikkuvaa kuvaa käyttävien taideteosten tulkintaa. Mistä Henri Bergsonin aikafilosofiassa on kyse? Deleuze selvittelee sen perusajatuksia: "Bergsonin tärkeimmät aikaa koskevat teesit ovat: menneisyys on olemassa samanaikaisesti kuin nykyisyys, joka se ennen oli; menneisyys säilyttää itsensä itsessään yleisluontoisena menneisyytenä, joka ei ole kronologinen; aika jakautuu joka hetki nykyisyyteen ja menneisyyteen, nykyisyyteen joka on meneillään ja menneisyyteen joka säilyy."[5] Aika virtaa, ja jokainen nykyisyys haalistuu mutta ei katoa. Ne säilyvät menneisyytenä, ja tajunnalla on esteetön pääsy tähän menneisyyteen. Ne elokuvallisen mielikuvituksen luomat aikakuvat, jotka saavat katsojan mieltämään tällaisen aikarakenteen, ovat kristalloitumia. "Kristallikuva ei ole yhtä kuin aika, mutta me näemme kristallissa ajan. Näemme kiteytymässä aina läsnäolevan ajan perustan".[6]

Deleuzen fenomenologian traditiota kohtaan tuntema skeptismi sai hänet välttämään viittauksia Edmund Husserlin samansuuntaiseen ja mielestäni jopa rikkaampaan näkemykseen aikatietoisuuden ongelmista. Bergsonin tavoin Husserlkin pitää ajallisuutta subjektiviteetin kaikkein olennaisimpana tasona. Ja Bergsonin tavoin myös Husserl katsoo, että menneisyydessä ja subjektin kyvyssä olla menneisyyteen yhteydessä on erilaisia ulottuvuuksia: on lähimenneisyys joka on kaiken aikaa meneillään olevan havaintojen virran välittömässä läheisyydessä, ja on menneisyys joka on jo painunut unohduksiin ja tarvitsee erityisen muistitoiminnan sukeutuakseen taas nykyisyydeksi. Ensimmäistä muistilajia, aivan lähimenneisyyden muistamista, Husserl kutsuu retentioksi, muistissa säilyttämiseksi, ja toista muotoa hän kutsuu mieleen palauttamiseksi. Husserl sanoo että tietoisuuden elämässämme me seuraamme samanaikaisesti useita tajunnan ratoja: elämme havaittavassa nykyisyydessä, joka muodostuu vaikutelmista, muistissa säilyttämisestä ja odotuksista sekä muistissa säilyneestä menneisyydestä. Lisäksi tietoisuuden muut muodot, esimerkiksi empatia ja mielikuvitus, tekevät tietoisuuskoneistosta vielä monimutkaisemman. Mieli on monikanavainen laite, joka esittää meille useita ohjelmia yhdellä kertaa. Stan Douglas puhuu "ajan polyfoniasta" kuvaillessaan jaetun valkokankaan installaatiotaan, erityisesti teostaan **The Sandman** (1995): "Olen aina halunnut saada erilliset äänet puhumaan samanaikaisesti, koska en usko yhteen staattiseen identiteettiin, vaan identiteettiin joka alituisesti saa haasteita ulkopuolelta ja joka sisältää 'toisen' samalla kuin 'itsen'. Polyfonian tekniikalla sen voi toteuttaa. Teoksessa **The Sandman** nähdään yhdellä kertaa kaksi aikamomenttia, jotka katsoja voi mieltää samanaikaisesti tapahtuviksi, aivan kuten nykyisyyttä tarkastellessa voi ymmärtää miksi menneisyys sujui niin kuin sujui."[7] "Ajan polyfonia" on henkinen tila, jossa me kaikki jatkuvasti elämme.

Mutta on monimutkaisempiakin synkronismin muotoja kuin havainnon ja muistikuvien vuorovaikutus. Husserlilaisen fenomenologian mukaan subjektiviteetin sisäkkäinen rakenne mahdollistaa monenlaisia tietoisuuden virtoja: Kun katson junan ikkunasta ohikiitävää maisemaa, voin luoda fantasioita, jotka liittyvät johonkin kummalliseen unikuvaan jonka muistan, tai saatan muistella jotain vanhaa haavettani. Subjekti -jota Hussler kutsuu egoksi -pitää koossa tuon moniulotteisen rakenteen kaikki tasot. "Minä olen aina nykyisyydessä ja silti menneisyydessä ja jo tulevaisuudessa. Minä olen aina täällä ja myös toisaalla. Minä egona olen näiden kahden olemistavan välillä. Minä olen vain tässä kahdentumassa, tässä ajan siirtymässä."8

Mitä tapahtuu jos egon yhdistävä funktio lakkaa olemasta ja moninaiset virrat elävät omaa itsenäistä elämäänsä? Fenomenologisessa filosofiassa on nähty suurta vaivaa niiden eri illuusioiden analysoimiseksi jotka syntyvät, jos tietoisuuden jotakin lajia luullaan joksikin toiseksi tietoisuuden lajiksi, jos esimerkiksi muistoa tai fantasiaa pidetään havaitsemisena. Jos egon rakennetta luova funktio poistuu kokonaan ja kukin "kanava" esittää ohjelmaa muista kanavista riippumatta, koko henkinen koneisto murtuu. Silloin ollaan jo hulluudessa. Ahtila kirjoittaa installaatiostaan **Anne, Aki ja Jumala** (1998): "Aki V. jätti työnsä Nokia Virtualsin ohjelmasuunnittelijana, sairastui skitsofreniaan ja eristäytyi yksiöönsä. Hänen mielensä alkoi tuottaa omaa todellisuutta ääninä ja kuvina. Vähitellen kuvitelma sai lihallisen muodon, toden ja mielikuvituksen raja hämärtyi. Kuvitteelliset henkilöt ja tapahtumat irtautuivat Aki V:n päästä ja rinnastuivat ympäröivään todellisuuteen. Tämän kuvaston maailman päähenkilö oli Anne Nyberg, Akin morsian." 9 Tämä installaatio, jossa on viisi monitoria ja kaksi valkokangasta, poikkeaa useammasta projisointipinnasta rakentuvista installaatiosta (esim. **Tänään** ja **Lohdutusseremonia**) sikäli että moniulotteisuus ylittää katsojan omaksumiskyvyn. Nopeudessaan ja monitahoisuudessaan Ahtilan kaikki teokset tutkivat havaitsemisen rajoja, mutta **Anne, Aki ja Jumala** vie kaiken pitemmälle ja kuvaa mielen hajoamista. Teos yhdistelee monisyisesti mielikuvituksen houreita ja dokumentaarista aineistoa. Ahtilan mukaan teos "perustuu tositapahtumiin ja kertoo miehestä, joka psykoosissa ollessaan loi itselleen naisen"10. Aki näyttäytyy hämmentävänä moninaisuutena, jonka kasvot ja äänet lausuvat samat repliikit ihannenaisesta: "Päivisin Anne on aerobic-ohjaaja. Hän on luonteeltaan hyvin hellä, mutta tarpeen tullen myös tiukka." Toisaalta dokumenttiaineisto kuvaa todellista tilannetta: aineistossa haastatellaan lukuisia nuoria suomalaisnaisia, jotka pyrkivät Akin kuvitteellisen tyttöystävän rooliin. Arkitodellisuus esitetään rinnan sepitteellisen, harhaisen kuvaston kanssa. Kolmas komponentti näytetään eri valkokankaalla - siinä on kuva

Jumalasta, jota kaksi näyttelijää, nainen ja mies, esittävät. Yhdessä nämä elementit saavat aikaan monikerroksisen, sokkelomaisen kerronnan, tai oikeammin kerrontasokkelon, joka transsendoituu, menee ns. normaalin ajatusmaailman tuolle puolen ja vielä mullistavammin äärellisen subjektiviteetin tuolle puolen, koska Jumala on kaiken aikaa läsnä. Tämä ajan heterogeeninen kristalloituminen ei enää pitäydy ihmisen tavallisessa kokemuksessa vaan sisältää pirstoutuneen tietoisuuden, josta avautuu tie äärettömyyteen.

Dokumentaarisen ja fiktiivisen kerronnan yhdistelmä teoksessa **Anne, Aki ja Jumala** muistuttaa jossain määrin Ahtilan varhaisempaa työtä **Jos 6 olis 9** (1995), jaetun ruudun installaatiota, joka kertoo nuorten helsinkiläisnaisten seksuaalisesta maailmasta. Tämän merkillisesti laulunomaisen teoksen tarina ja dialogi ovat fiktiivisiä, mutta Ahtila teki teostaan varten tutkimustyötä ja haastatteluja. Ahtila kertoo installaation rakenteesta näin: "Jos 6 olis 9" teoksessa kuva jakautuu kolmeen osaan. Kolme eri projisointia muodostavat kolmen kuvan synkronoidun kokonaisuuden. Tarina kerrotaan liikkeenä pitkin valkokangasta: rinnakkaiset kuvat vertautuvat ja reagoivat toisiinsa. Ajoittain kuvat luovat simultaanin tapahtuman ja esim. määrittävät leikkauksen avulla monologista dialogia eri kuvissa olevien tyttöjen välille. Eri kohdista kuvatut tilat projisoituvat näkökulmiksi paikasta, välillä levittäytyen yhtenäiseksi kuvalaksi."11 Kun tarina psykoottisesta tietotekniikkainsinööristä Akista kertoo normaalin aikatietoisuuden luhistumisesta, niin tämä muotokuva joukosta nuoria naisia ilmaisee eräänlaista häilyvää ajallisuutta. Kasvuikäisten tyttöjen haaveet, seksuaaliset fantasiat ja arkitodellisuus näkyvät kolmessa ruudussa. Vaikka teos viime kädessä on monisäikeistä fiktiota, tyttöjen suorasukaisuus luo vahvan dokumentaarisen tunnelman. Tietoisuuden eri lajit - muistot, fantasiat ja havainnot - punoutuvat yhteen mutkikkaasti, mutta ne virtaavat harmonisesti, eivät epäsointuisena elementtinä. Haaveiden ja vaimean pianomusiikin lempeä lyyrisyys luo vastakohdan tyttöjen kainostelemattomille selonteoille. Heidän peittelemättömät kertomuksensa eivät kuitenkaan tee tyhjäksi ihmetyksen ja arvoituksellisuuden ilmapiiriä: "Samanlailla must oli hämmästyttävää kun mä katsoin pornolehtiä ja näky ettei miehel oo reikää kivesten takana - että ne on suljettu. Ja mä aattelin et se ei aina oo ollu niin."

Perinteinen elokuva pystyi aikaansaamaan kuvia, joita Deleuze kutsuu kristallikuviksi ja vangitsemaan siten ajan itsensä rakenteen. Mutta vielä vaikuttavampia ovat "toisen elokuvan" - käyttääkseni Raymond Bellourin termiä - mahdollisuudet tutkia aikaa, ts. nykytaiteilijoitten monikuvaisten installaatioiden, jotka tutkivat uusia kerronnan muotoja. Useiden liikekuvavirtojen samanaikaisuus luo kristallikuvia, mutta myös monimut-

kaisempia konstellaatioita ja vastakkainasetteluja. Kiinnostaako Ahtilaa kokevan subjektin fenomenologia, vai onko moniulotteisuus vain keino jonkin tarkoituksen saavuttamiseksi, jota tulee kuvata aivan toisenlaisin käsittein? Hänen teoksissaan on kyllä toistuvia teemoja - kuolema, koirat, seksuaalisuus ja voimakas halu - jotka luovat niihin oudon ilmapiirin ja runouden. Mutta fenomenologiset kysymykset tuntuvat olevan hänelle keskeisiä. Eräässä äskettäisessä haastattelussa Ahtila kertoo kuinka hän omassa elämässään tutkii muistin ja havaintokyvyn toimintaa:

"Oli aamu ja pesin hampaitani kanadalaisen hotellin kylpyhuoneessa. Olin seitsemännessä kerroksessa, menin ikkunaan ja näin, että koira juoksi puistossa meren rannalla. Menin takaisin kylpyhuoneeseen ja ajattelin sitä koiraa. Tajusin, että en ajatellut sitä sellaisena kuin olin sen pari sekuntia sitten nähnyt ylhäältäpäin, vaan ajattelin sitä ideana joka minulla siitä oli. Näin sen jonkinlaisena sivusta otettuna puolikuvana aivan kuin olisin ollut siellä alhaalla, niin kuin olin ehkä nähnyt sen ennenkin. Tällä on eräänlainen yhteys liikkuvan kuvan kerronnan kanssa: millä eri tavoilla havainto ja muisti toimivat yhdessä, eli miten tila, aika ja tapahtumat voidaan luoda käyttämällä ääniä ja kuvia, mitä mahdollisuuksia on murtaa leikkaamisen perinnettä ja merkityksen syntyä… en ole kirjoittanut tästä asiasta mutta olen yrittänyt pohtia sitä teoksissani." 12

Aikakokemuksen rikkaus ja kokevan subjektin kompleksisuus ovatkin aiheita, joita Ahtilan viimeaikaisissa installaatioissa tutkitaan. Mutta jo monitorille tehdyssä teoksessaan **Me/We, Okay, Gray** (1993), joka koostuu kolmesta 90 sekunnin jaksosta, hän kuvaa uskomattoman hienovireisesti horjuvaa ja häilyvää subjektiviteettia. Näissä kompakteissa ja arvoituksellisissa teoksissa ihmissubjektin ja ihmisäänen ykseys on murennettu tai kokonaan eliminoitu. Nyt useat äänet puhuvat samalla suulla tai sama ääni usealla suulla. Henkilöt, jotka näissä tiheärakenteisissa teoksissa meille näyttäytyvät, ovat vieraantuneita sekä lähipiiristään -perheestä, työtovereista jne. -että omasta itsestään. Muuttuvaisuus eri muodoissa hallitsee kaikkea, eikä näkyvissä ole harmonista kokonaisuutta eikä kiinteää, yksilöllistä identiteettiä. Ahtila luo muuttuvaisuuden elementin antamalla näyttelijän astua ulos roolistaan puhumaan suoraan yleisölle, mutta vielä hätkähdyttävämpää on puheäänen ja subjektin välisen yhteyden taitava manipulointi. Humoristisessa työssä **Me/We** kaikki perheenjäsenet liikuttavat huuliaan, mutta nimenomaan itseensä käpertynyt isä analysoi hajoavaa perhettä. Teoksessa **Okay** nainen kävelee huoneessaan edestakaisin kuin eläin häkissä ja syytää ilmoille kuvausta väkivaltaisesta seksuaalisuhteesta: "... jos vain kykenisin muuttumaan, muuttuisin koiraksi ja haukkuisin ja purisin kaikkea, joka liikkuu edessäni.

Hau, hau, hau." Tarina kerrotaan ensimmäisessä persoonassa, mutta kuuluviin tulee useanlaista puhetta - niin miesten kuin naistenkin. Kaikki tapahtuu niin nopeasti ja vaivattomasti, että siirtymiä ja vaihdoksia on mahdoton hahmottaa muutaman katsomiskerran perusteella. Teoksessa **Gray** - jälleen yksi katastrofikertomus -kolme naista on tavarahississä. He tekevät selkoa huolestuttavasta ympäristökatastrofista, joka on tapahtumaisillaan. Tai ehkä se on jo tapahtunut. Naiset puhuvat kemikaaleista ja säteilystä hyvin nopeasti, luovat outoa runoutta: "Lyijy suojelee gammasäteiltä, hiekka tukkii reiät ja pidättää fissiotuotteita. Kaikki lohdutuksen äänet ovat riittämättömiä. Sata radia on yksi gray." Näissä kompakteissa kertomuksissa subjekti tulee esiin ennemminkin alustavana konstellaationa kuin substanssina tai perusolemuksena. Subjekti on olettamusten virtaava sommitelma, jonka voi alati määritellä ja konstruoida uudelleen. Ahtilan teoksissa subjekti elää ajassa mutta on samalla aika. Aika - vyöhyke joka ilmenee äärimmäisen moninaisena - voi kristalloitua usealla tavalla, mutta koskaan se ei pysähdy vakaaksi yksilön identiteetiksi.

Viitteet

1. Ahtila, Tänään (1995-96).
2. Régis Durand, 'Eija-Liisa Ahtila: l'émotion, le secret, le présent' art press 262, 2000.
3. Ibid.
4. Gilles Deleuze, Cinema 2: The Time Image, käänn. Hugh Tomlinson and Robert Galeta, London, The Athlone Press, 1989, p. 82.
5. Ibid, p. 82.
6. Ibid, p.81.
7. Robert Storr, 'Stan Douglas. l'aliénation et la proximité' art press 262, 2000.
8. Robert Sokolowski, 'Displacement and Identity in Husserls Phenomenology' teoksessa Ijsseling (ed.) Husserl Ausgabe und Husserl Forschung Dordrecht/Boston/ London: Kluwer 1990, p. 180.
9. Ahtila, Anne, Aki ja Jumala (1998).
10. Ibid.
11. Ahtila, Jos 6 olis 9 (1995).
12. Julkaisematon haastattelu, haastattelijana Magdalena Malm, 2001.

DANIEL BIRNBAUM
CRYSTALS OF TIME
EIJA-LIISA AHTILA'S EXTENDED CINEMA

"For God's sake! - quick! - quick! - put me to sleep - or, quick! - waken me! - quick! - I say to you that I am dead!"
Edgar Allan Poe, **The Facts in the Case of M. Valdemar**

The past is present. Something has happened and the echoes are still resonating in my head. They are not becoming more difficult to discern; in fact the echoes are becoming increasingly loud and impossible to escape. The past lingers on, yesterday reverberates in today: An example: A teenage girl with short blond hair is throwing a ball against a wall. A man is sobbing heavily in a bedroom nearby; suddenly he screams out in agony. A girl's voice explains: "Today my dad is crying. Late last night a car drove over his dad who died instantly." These ominous opening words set the tone in Eija-Lisa Ahtila's **Today** (1996/97), a three-part work that presents the same violent incident seen through the eyes of three different characters: a young girl, a grown-up man and an elderly woman. Their fragmented, strangely poetic reports touch upon the accident, but simultaneously weave a dense web of questions concerning family relationships, personal identity, sexuality, and death.

The past is present. Something has happened: an accident, a catastrophe, a tragic event. The work unfolds as a process of assessing and working through - a process of grieving that consists of fragments of narration incapable of presenting an overarching and coherent account. This is true of **Today** and **Consolation Service** (2000), and in one way or another of all of Ahtila's mature works. "It's a story about an ending," says the neighbour-narrator in **Consolation Service**. The married couple with a child who have decided to get a divorce explain: "We've decided to put a stop. . . to everything." The story unfolds in three chapters. The first section describes how it happens, says the narrator. In the second it happens, and the third is a kind of consolation service. There is no therapy, no catharsis, no Hegelian Aufhebung. It all starts with an ending, and then it ends again. That is Ahtila's grim idea of consolation.

The artist herself generally summarizes the intent and structure of her works in brief statements. These dense texts, mixing technical details with aesthetic issues, represent the best introductions to her works. Writing about **Today**, Ahtila notes:

"Each episode forms a meeting with a different member of the family who reveals a part of his/her private life at different periods of time. The episodes are connected thematically, in dialogue, and with visuals and sound elements. The actors both play characters in setting the story and address their lines directly through the camera to the viewer. Instead of a simple causality of events, the

emphasis in the narrative is on the audio-visual elements of each scene and on the information it offers to the story as a whole."[1]

This statement of intent clearly phrases the key components and the general aim of the work, while conveying nothing of the specific atmosphere and urgency of the installation. It is true that the narrative does not proceed according to "simple causality," but what then has taken its place? Ahtila continues with short descriptions of the three sections constituting the work. The first part presents the girl's view of what has happened: "The girl throws a ball in the yard, father is weeping heavily in the bedroom. Everything is seen through her viewpoint. The girl's narrative voiceover talks about her father, her grandfather, and their relationship. The sound world gives a rhythm to the work and forwards it." But even before the voice starts to tell its story about death and mourning, the dramatic pulse of the music and the screeching sound of a car stopping short set the tone. A mysterious and scary-looking face carved in wood is the very first thing we see; it will remain an enigma throughout the story.

The second section, entitled **Vera**, presents an alternative view. Ahtila writes: "The main character of the second part is an elderly woman. The episode happens in her apartment during the early hours. The sound world creates the environment and situation in which she is. Her narrative voice tells her views of surrounding society." Clearly the most abstract section, the elderly woman's report is a critical commentary on life in modern society. No family members are mentioned until the very last sentence: "A rattling tram pronounces my dad's name." Immediately afterwards, the title of the third section, **Dad**, appears, and one is led to think that the old man emerging out of the darkness - like a dead soul in Virgil or a phantom in Gary Hill's **Tall Ships** - must be the dad she just referred to, i.e. her own father. But does that make any sense?

Ahtila describes the third section: "In the third part a man talks to the camera. In his monologue he goes through his relationship with his father and with his own daughter. At the same time he sees himself as a child and as a parent. The text is structured as a poem or as the lyrics of a song - short descriptive sentences and chorus-like repetitions." The three parts of today refer to each other in complicated and sometimes rather subtle ways. The girl with the ball returns in the man's ruminations on parenthood: "I have a daughter, she throws a ball and asks me to watch. And those throws look like the anger I have swallowed." Although the work is only ten minutes long, the many cross-references and the elusive narrative structure are hard to fathom after only one

viewing, and questions remain after several. Towards the end of the first section, for instance, the girl seems to leave everything open: "Maybe it's not my dad who's crying, but someone else's dad. Sanna's dad, Mia's dad, Marko's dad, Pasi's dad - or Vera's dad. I'm in an armchair. I have a boyfriend. I have something in my lap. I'm 66 years old." Whether this trans-generational and temporally paradoxical speculation is a fantasy or an unexpected look into the distant future we will never know. In fact there are other quite crucial things about this tripartite work that will never become unambiguously clear. For instance, who is Vera?

In one of the most ambitious essays on Ahtila to date, the French critic Régis Durand points to a recurring temporal structure in her films and installations: "Ahtila's work is full of secrets and past events more or less clearly referred to by narrator-protagonists who plunge us immediately into a situation that can be characterized as after the fact. Something (an accident, a death, a rupture, a collapse) happened, and we are invited to a kind of interpretative or cathartic ceremony following which this event might be exorcised, and which might serve as the starting point for the reconstruction of the subject."[2] The frightening wooden mask is clearly one such secret, and there are other more central enigmas, such as the grandfather's hidden reason to lie down in the shadow cast by the trees on the street to be killed by a car. "I didn't like that guy," says the blond girl? But why did father's father want to die? One secret that Durand chooses not to see is the identity of Vera. For him, the narrative is about three generations, thus Vera must be the spouse of the deceased: "the wife, who speaks of the continuing present, who is the continuing present, life, survival." Not that Vera's dismal account of perverted sexuality and society can be said to talk of any such thing ("life, survival,") but in principle Durand might be right concerning her identity. Clearly she is part of the family, of the "we," because her voice reappears in the last section otherwise spoken by the father: "A week later we drove to the place of accident. We bought a small silver spruce which we planted as a memorial by the side of the road." It is not possible to exclude that she is the wife of the dead and hence mother and grandmother of the two other protagonists. But on the other hand there is never talk of her as wife, mother, or grandmother. She is simply Vera and her identity will remain as uncertain as many other details in this work.

A typical feature of Ahtila's work which is quite salient in **Today** is the speed and nervousness with which the protagonists deliver their lines. There is something hectic and impatient about these voices. What is it that creates this sense of urgency? Maybe it's a question of a strife against the ruthless power of oblivion: "Consciousness's

race against forgetting, against blur, is clearly what lies behind the feeling of urgency and acuity in her work. When that race is run, no final 'secret' will be revealed, no overarching narrative will appear top give coherence to lives and scattered fragments. Yet, in such a brief and yet intense time span, something will have been transformed: our consciousness of other people, alive or dead, of their ineluctable alterity. . . This consciousness is experienced in an act that is, all at once, reminiscence, self-analysis, the process of grieving and a celebration of what happened."[3]

The dead old man appears in the recollections of the young man in pain. He emerges out of the darkness, walking on a road that runs through a forest. The trees cast their shadows across the road producing a geometrical pattern of light and darkness. The man comes closer; he looks directly at us, the viewers. Then he turns away and lies down on the road in such a fashion that the body disappears into one of the shadows, with only the arms visible. Then he pulls them closer to his body, and he is gone entirely. We understand what will happen, or rather, what has already happened: "We drove for a swim through the forest - where the road is striped with black shadows of the trees. Suddenly one of those shadows stood up…" That image of a man lying down to die, pulling in his arms and vanishing into darkness: an image in which time seems to crystallize. It's a kind of memory, yet he is very much there, preparing himself for a future of no return. Past, present, future in the blinking of an eye. Ahtila's works are full of such dense and temporally complex crystal images. In his book on the "time-image," **Cinema 2**, Gilles Deleuze analyses exactly these kinds of condensed cinematic moments that capture the very movement of temporality in a crystallized formation: "What constitutes the crystal-image is the most fundamental operation of time: since the past is constituted not after the present that it was but at the same time, time has to split itself in two at each moment as present and past, which differ from each other in nature, or, what amounts to the same thing, it has to split the present in two heterogeneous directions, one of which is launched towards the future while the other falls into the past. Time has to split at the same time as it sets itself out or unrolls itself: it splits in two dissymmetrical jets, one of which makes all the present pass on, while the other preserves all the past. Time consists of this split, and it is this, it is time, that we see in the crystal."[4]

Deleuze conceives of temporality in Henri Bergson's terms, and to a certain extent his entire study of the cinema is as much a philosophy of time and movement as it is an interpretation of certain artworks using moving images. What is Bergson's philosophy of time all about? Deleuze presents the most basic ideas: "Bergson's

major theses on time are as follows: the past coexists with the present that it has been; the past is preserved in itself, as past in general (non-chronological); at each moment time splits itself into present and past, present that passes and past which is preserved."[5] Time flows and each present fades, but it doesn't disappear. It is preserved as past and consciousness has direct access to this past. The time-images of cinematic imagination that succeed in making this temporal structure evident in forcing themselves upon the viewer are the points of crystallization: "The crystal-image was not time, but we see time in the crystal. We see in the crystal the perpetual foundation of time. . ."[6]

Deleuze's skepticism towards the phenomenological tradition made him avoid all references to Edmund Husserl's comparable and in my view even richer approach to the problems of time-consciousness. Like Bergson, Husserl considers temporality to be the most basic level of subjectivity. And like Bergson, he distinguishes between different kinds of past time and different capacities letting the subject relate to it: the recent past which is still given in immediate proximity to the ongoing perceptual flow, and the past which has already faded into oblivion and therefore needs a special act of recollection to become present again. The first kind of memory, of the most recent past, Husserl calls retention; the second form he calls recollection. In our conscious life, Husserl would say, we are continuously split between several "tracks" of awareness: we live in the perceptual presence - which is built up by impression, retention and protention (expectation) - as well as in the recollected past. In addition to this, other forms of awareness such as empathy and imagination make the machinery of consciousness even more complex. The mind is a multi-channel apparatus, and several programs are active and viewed at the same time. When a contemporary artist such as Stan Douglas talks of "temporal polyphony" in relation to his split-screen installations, and more specifically the 1995 work **The Sandman**, it may sound as a very advanced form of consciousness: "Being able to simultaneously produce distinct voices has always been something I've been trying to achieve, not always having this idea of a single, static identity but one which is always challenged from the outside, and is able to think of 'the Other' simultaneously. Polyphony is a technique for doing that. That is the feeling of **The Sandman**, where you're seeing two temporal moments at the same time, and you're hopefully able to think of those moments at the same time, just as one is able to look at the present and understand how the past lived the way it did."[7] Such "temporal polyphony" is the mental state in which we all live continuously, and there are more complicated forms of synchrony then the interplay of perception and recollection. As Husserlian phenomenology makes clear, the nested

structure of subjectivity allows for many flows of awareness: While looking out of the train window seeing the landscape pass by, I may fantasize about a memory of a strange dream-image or I may remember an old daydream. The subject - what Husserl calls the ego - is what keeps all the levels of such a multidimensional structure together: "I'm always in the present and still in the past, and already in the future. I'm always here and also elsewhere. I as ego come in between these two modes. I am only in this doubling, and I emerge in this displacement."[8]

What happens if the unifying function of the ego is no longer active and the multiplicity of flows live their own autonomous lives? Phenomenological philosophy has taken great pain in analysing the various illusions produced if one kind of consciousness is mistaken for another, if for instance a memory or fantasy is taken for a kind of perception. If on the other hand the structuring function of the ego is removed entirely and each "track" runs independently of the others, it is clearly a question of a severe breakdown of the mental apparatus as a whole. This is madness. Concerning her installation **Anne, Aki and God** (1998), Ahtila writes: "Aki V resigned from his work in computer application support with Nokia Virtuals, became ill with schizophrenia and isolated himself in his one room flat. His mind started to produce a reality of its own in sounds and visions. Little by little this fiction became flesh and blood, the line between reality and imagination became blurred. Fantasized persons and events stepped out of Aki V's head and became parallel with the reality around him. The leading character in this new world was Anne Nyberg, Aki's fiancée."[9] This installation, containing five monitors and two screens, differ from the works for split-screen installations such as **Today** and **Consolation Service** in that the multi-dimensionality clearly transcends what the viewer can apprehend. Through their speed and complexity, all of Ahtila's works explore the limits of perception, but **Anne, Aki and God** pushes things further and clearly represents a kind of mental disintegration. The work is an intricate mix of insane imagination and documentary footage. The story, according to Ahtila, is "based on real events about a man who, being in a state of psychosis, created a woman for himself."[10] On the one hand, Aki appears as a confusing multiplicity of faces and voices that deliver the same lines about an ideal woman: "In the daytime, Anne is an aerobics instructor. She is very affectionate by nature, yet firm when necessary." On the other hand, documentary footage is presented showing real interviews with a large number of young Finnish women applying to play the role of Aki's imaginary girlfriend. Thus everyday reality is presented side by side with fictional, hallucinatory imagery. A third component, present on an additional screen, is a an image of God, played by

two actors, one female, the other male. Together these elements produce a multi-layered and mazelike narrative, or rather a maze of narratives, that transgresses the mental capacities not only of so-called normality but more radically, keeping the presence of a God in mind, of finite subjectivity. The heterogeneous crystallization of time that takes place here is no longer that of ordinary human experience but that of a shattered consciousness opening up to infinity.

The combination of documentary and fictional narrative in **Anne, Aki and God** is, to a certain extent, reminiscent of the earlier work **If 6 was 9** (1995), a split-screen installation about the sexual world of young females in Helsinki. The story and the dialogue in this strangely melodious work are fictional, but research and interviews with real people preceded the realization of the work. Ahtila explains the structure of the installation: "If 6 Was 9" is split into three adjacent images, forming a synchronised triple-screen narrative. The narrative unfolds in parallel movements across the screens, with images contrasting and reacting to each other. Occasionally the three images appear to create a simultaneous event, e.g. when a sequence in which girls address monologues to camera in different shots is edited to give a feel of dialogue. Each screen shows a different perspective on a given place, and the three shots sometimes converge to form a single picture plane.[11] If the work about the psychotic telecommunication engineer Aki represents the breakdown of normal time-consciousness, this portrait of a group of young females instead conveys a fluid kind of temporality. The three screens display the sexual fantasies, everyday actions, and dreams of the adolescent girls. Even if the work is ultimately a piece of complex fiction, the straightforwardness of the girls creates a strong documentary feel. The intricate interweaving of different kinds of consciousness - memories, fantasies, perceptions - produces not a sense of dissonance but rather of harmonious flow. The tender lyricism of daydreams and soft piano music clashes with the straightforwardness of their accounts. However, the directness of their stories does not exclude a sense of wonder and mystery: "It was equally amazing to see in a porno magazine that men have no hole behind the testicles. I thought that it had not always been like this."

If traditional cinema could produce what Deleuze calls crystal-images capturing the structure of time itself, the temporal possibilities of the "other cinema," to use Raymond Bellour's concept, i.e. the multi-screen installations of today's artists exploring new forms of narration, are even more impressive. The simultaneity of several flows of moving imagery grants the possibility not only of crystal-images, but also of more intricate constellations and juxtapositions. Is it this phenomenology of the expe-

riencing subject that interests Ahtila, or is the multidimensionality only a means to an end that must be described in quite different terms? Clearly there are recurring themes - such as death, dogs, sex and violent desire - that create the strange atmosphere and poetry in Ahtila's work. But it seems that the phenomenological issues are also of great importance to her. In a recent interview, she talks about her investigations into the functioning of memory and perception:

"It was morning, I was brushing my teeth in the bathroom of a hotel in Canada last winter. I walked to the window of my seventh floor room and saw a dog running down there in the park by the see. I returned to the bathroom and thought about the dog. I realized I did not picture it in my head as I just had seen it from high above, but as if I was standing beside it in the park. I saw it as a medium shot from the side taken from my eye level or even below, how maybe I had seen dogs before, and that was how I recognized it.
This has a certain connection to the narration with moving image: in which different ways perception and memory can work together, eg. how space, time and events can be created using sounds and images, what possibilities are there to brake the traditions of editing and creation of meaning... This is something I haven't really written about yet but what I have tried to study in my works."[12]

The richness of temporal experience and the complexity of the experiencing subject is certainly one of the issues explored in Ahtila's mature installations. But already in her three 90-second works for monitor, **Me/We, Okay, Gray** (1993), she staged incredibly subtle situations involving fluid and destabilized forms of subjectivity. In these compact and enigmatic works, the natural link between human subject and human voice has been loosened - or entirely eliminated. Here, many voices speak through the same mouth, or the same voice through many mouths. The persons appearing to us in these dense works are alienated not only from the people surrounding them - family, partners, etc. - but even more dramatically from themselves. Alterity in various forms seems to rule completely, no harmonious whole or fixed self-identity is in view. There is always a fracture, a split or a dissonance that divides and estranges the speaking subject from it self. Having the actor step out of character and address the audience directly is one of the devices that Ahtila uses to create this alterity effect, but even more subtle is the constant manipulation of the relation between subject and voice. In the humorous **Me/We**, all the members of the family move their lips, but strangely enough it's the self-absorbed father who analyses the deteriorating family. In **Okay** a woman walks back and forth in her room, like a nervous animal in a cage, spitting

out information about a violent sexual relationship: "If I could, I would transform myself into a dog and I would bark and bite everything that moves. Woof, woof!" The story is told in the first person, but many voices - male as well as female - force themselves upon us. All this happens with such speed and ease that it is impossible to reconstruct the alterations and shifts after viewing the work just a few times. In **Gray** - one more account of a catastrophe - three women travel in an industrial lift. They deliver a deeply worrying report about an imminent environmental disaster. Or maybe it has already happened. They speak with incredible speed about chemical and radiation, creating a weird poetry: "Lead protects us from gamma-rays, sand stuffs the holes and absorbs the products of fission. All the sounds of comfort are insufficient. One hundred rads equal one gray." The subject emerges in these compact pieces as a preliminary constellation rather that as substance or essence. It is a fluid arrangement of positions that can be redefined and restructured. In Ahtila's works the subject seems to live in time but also to be time. Time itself - a zone of radical difference - can crystallize in many ways but it will never rest in stable self-identity.

Notes

1. Ahtila, Today (1996/97).
2. Régis Duran, 'Eija-Liisa Ahtila: l'émotion, le secret, le présent,' art press 262 (2000).
3. Ibid.
4. Gilles Deleuze, Cinema 2: The Time-Image, trans. Hugh Tomlinson and Robert Galeta, London: The Athlone Press, 1989, p. 81.
5. Ibid, p. 82.
6. Ibid, p. 81.
7. Robert Storr, 'Stan Douglas: l'Aliénation et la proximité,' art press 262 (2000).
8. Robert Sokolowski, 'Displacement and Identity in Husserl's Phenomenology,' in Ijsseling (ed.), Husserl Ausgabe und Husserl-Forschung, Dordrecht/Boston/London: Kluwer, 1990, p. 180.
9. Ahtila, Anne, Aki and God (1998).
10. Ibid.
11. Ahtila, If 6 was 9 (1995).
12. Unpublished interview with Magdalena Malm, 2001.

TARU ELFVING
TYTTÖ

Punaisten vaatteiden kokoelmani kasvaa päivä päivältä - ensin yksi paita, sitten toinen, huivi ja toinenkin, hame, kaksi... Talonikin imee itseensä punaisuutta. Keittiöstä se leviää olohuoneeseen tavoitellen jo makuuhuoneen kynnystä. Tämä ei ole vaikuttanut minusta lainkaan merkitykselliseltä, huolestuttavalta tai edes ymmärrettävältä - ei kunnes törmäsin Tyttöön.

Tyttö - kohtaukset I-III

Tänään -teoksen avaa kuva virnistävästä naamiosta keskellä romun täyttämää kaoottista pihaa. Tyttö seisoo keltaista metalliseinää vasten. Kirkas aurinko korostaa tytön punaisen paidan ja sinisen hameen värejä. "Tänään mun isä itkee", hän aloittaa. Hän on kertoja isänsä ja isoisänsä tragediassa, joka on juuri päättynyt jälkimmäisen kuolemaan. Hänen tarinansa on **Tänään**, nyt-hetki kaikessa moniselitteisyydessään. Hänen vanhempi minänsä ja isänsä nimetään **Veraksi** ja **Faijaksi** kun heidän osansa tarinasta avautuvat. Mutta tytön roolina on nykyisyys hänen asuttaessaan sotkuisen pihan rajatilaa, harmaata aluetta kodin yksityisyyden ja julkisen tilan välillä.

38-vuotias ja yhä tyttö - näyttääkö hän vain siltä, ikinuorelta, vai onko hän tyttö vielä naisenakin? **Jos 6 olis 9**:ssä tyttö istuu aidalla haalean vaaleanpunaisessa takissa jalat hieman liian levällään, "kuin pikkutyttö, jolle ei ole opetettu vielä mitään seksistä". Oikeasti hän onkin aikuinen, nainen, jolla on "naisellinen tapa esittää aggressio valepuvussa". Hänet on lähetetty takaisin tyttöyteen, naiseuden alkuun toisten tyttöjen joukkoon. Hän halusi liikaa, kaiken sen mikä pitää miehetkin pirteinä. Hän palaa koulun liikuntasaliin, paikkaan, jossa tytöt saavat olla kilpailuhenkisiä, aktiivisia, intohimoisia - jossa kaikki hänen kysymyksensä saivat alkunsa. Hänessä ruumiillistuu hyvin tietoisesti nyt sekä mennyt että tuleva, nykyisyydessä.

Talossa Elisa, nuori nainen punaisessa paidassa, katsoo ikkunasta puiden kansoittamaa maisemaa. Hän astuu oikealle ja näkymän peittää verho. Hän näkee pihalle pysäköidyn autonsa, mutta astuessaan vasemmalle, toisen raidallisen punaisen verhon taakse, autoa ei enää näy, vaikka sen ääni täyttää huoneen. Ääni ja kuva ovat eronneet toisistaan. Hänen talonsa seinät tuntuvat luhistuvan ja ulkotila alkaa valua sisälle. "Ulkoa tuli uusi järjestys, joka on läsnä kaikkialla. Kaikki on nyt simultaanista, tässä oloa." Katsomisesta tulee riittämätön tapa mitata maailmaa verrattuna hänen päässään kuuluvaan äänten moninaisuuteen. "Aika on sattumanvaraista ja tilat ovat muuttuneet limittäisiksi", hän toteaa ilman ahdistuksen häivää.

Kuka Tyttö on?

Tyttö ohitetaan usein huomaamatta johtuen tämän kummallisesta asemasta representaation kentällä. Kaartelin tytön ympärillä aivan kuin hän olisi musta aukko ja keskityin sen sijaan aikaan ja tilaan potentiaalisen radikaaleina elementteinä, jotka haastavat lineaarisen narratiivin Eija-Liisa Ahtilan videoinstallaatioissa. Yhtäkkiä hän sitten ilmestyi kaikkien kysymysteni kiteytymänä, mutta vastustaen yrityksiäni määrittää tai paikantaa häntä. Kysymykset erilaisuudesta, subjektiudesta, ajasta ja tilasta imeytyivät pyörteeseen, joka Tyttö on.

Tytöt kiertelevät visuaalisessa kulttuurissa nykyään aktiivisesti erilaisissa valepuvuissa. Joskus nämä kuvat, tai kuvitelmat, pyrkivät haastamaan stereotyyppejä ja tytöille annettuja perinteisiä rooleja, mutta päätyvät silti usein vahvistamaan juuri näitä samoja konventioita. Tyttöjen kuvat on koodattu täyteen sitkeitä kulttuurisia feminiinisyyden merkityksiä vastakohtana pojan, pienen miehen, maskuliinisuudelle - passiivisuus, heikkous, narsismi, kaikki makea ja vaaleanpunainen. Toisinaan kuvien tytöt vastustavat tätä paikannusta ja aiheuttavat levottomuutta läpi vastakkaisuuteen perustuvan representaation järjestelmän vaatien uusia tapoja nähdä, lukea, lähestyä. Kuten tytöt Ahtilan töissä tekevät.

Tyttö jonain muuna kuin vastakohtana tai negatiivina, voidaan käsittää **ei-merkiksi**, **ei-paikaksi** tai **ei-miksikään**, joka vastustaa kiinteille yksiköille ja samuudelle perustuvaa representaation järjestystä, aidon ja kopion logiikkaa - niin kielen kuin kuvienkin merkitysjärjestelmissä.[1] Lähestynkin näin tyttöjä Ahtilan teoksissa murtumina, radikaaleina katkoina tai aukkoina. Tai **merkitsemättömänä**, joka performanssiteoreetikko Peggy Phelanin mukaan "ei ole tilallinen; eikä ajallinen; ei metaforinen; eikä kirjaimellinen. Se on subjektiuden muodostelma, joka ylittää sekä katseen että kielen samalla kuitenkin vaikuttaen näihin."[2]

Tyttö, hänen seksuaalisuutensa ja subjektiutensa, toimii historiallisesti ja kulttuurisesti spesifinä heikkona saranana binaarisessa **samuuden logiikassa**.[3] Ahtila onnistuu pakottamaan juuri tämän kulttuurisen sokean pisteen liikkeelle tutkiessaan kertomuksen tilallisuutta ja ajallisuutta. Kohtaamisissani Ahtilan installaatioiden kanssa Tyttö alkaa erottautua jonain muuna kuin joko essentiaalisena olemisen kategoriana tai kulttuurisena identiteettirakennelmana. Onko Tyttö sitten minkä tahansa ikäinen? Tai piste, jossa ajan ja tilan lineaarisuus hämärtyy ja muuttuu monitasoiseksi?

Ranskalaisten filosofien Gilles Deleuzen ja Felix Guattarin mukaan Tyttö on "abstrakti viiva, tai lennon viiva. Tytöt eivät näin ollen kuulu ikäryhmään, sukupuoleen,

järjestykseen tai valtakuntaan: he pujahtavat kaikkialle, järjestysten, tekojen, ikäkausien, sukupuolten väliin." Tämä abstrakti Tytön käsite riisuu ongelmallisesti Tytön kaikesta erityisyydestä, mutta tarjoaa samalla arvokkaan näkemyksen tämän asemasta samuuden logiikassa. "Kysymys koskee pohjimmiltaan ruumista - ruumista, jonka he **varastavat** meiltä rakentaakseen vastakkaisia organismeja. Tämä ruumis varastetaan ensin tytöltä: ...tytön tuleminen varastetaan ensin ja hänelle määrätään historia, tai esihistoria. Pojan vuoro tulee seuraavaksi, mutta tässä käytetään tyttöä esimerkkinä, osoitetaan tyttö hänen halunsa kohteeksi... Tyttö on ensimmäinen uhri, mutta samalla hän joutuu toimimaan myös esimerkkinä ja ansana." Deleuze ja Guattari paikantavat näin Tytön ja hänen ruumiillisen olemuksensa merkitsemättömäksi, ehdoksi pojan, miehen ja naisenkin subjektipositioille ja seksuaalisuuksille.[4]

Puberteetti ymmärretään hämmentäväksi välitilaksi (sekä-että, ei-eikä), jossa kulttuuri merkitsee Tytön kehittyvän ruumiin ja hän tulee yhä tietoisemmaksi tästä merkinnästä. Tästä aiheutuu ruumiin ja mielen, varastetun ruumiin ja mahdottoman subjektiuden jakautuminen, mikä ilmenee selvästi teinityttöjen seksuaalisessa heräämisessä ja sen aiheuttamassa epävarmuudessa, jota Ahtilan tytöt korostavat - yhtäaikaisesti (toisen) seksuaalisuuden tunnuksilla ja kielloilla merkitty, koskemattomana haluttava ja samalla puhdas ilman mitään koskettavaa. Ahtilan töiden voidaan kuitenkin katsoa haastavan käsityksen teini-iästä välivaiheena kehityksessä lapsesta aikuiseksi. Teini-ikä on määritelty latautuneeksi iäksi lineaarisessa, näennäisen luonnollisessa kehityksessä lapsuuden viattomuudesta aikuisiän seksuaaliseen subjektiuteen. Tyttö voidaan esittää ainoastaan vaiheena vauvan ja naisen välillä, ei-enää ja ei-vielä. Irrottaminen tästä kehityslinjasta paljastaa Tytön vastakkaisuuksiin sopimattoman, hillitsemättömän erilaisuuden. Ahtilan teosten tytöt uhmaavat lineaarisuutta useilla tasoilla, mutta selkein viite tästä on heidän alkuperänsä ja tulevaisuuttaan esittävien äitien poissaolo. Heitä ei voi typistää determinoituun naiseksi/äidiksi tulemisen jatkumoon, vaan he ovat yksin ja vaativat huomiota erityisyydelleen Tyttöinä, merkitsemättöminä tai ei-minään.

Nykyisyys

Tänään -teoksen tytössä ruumiillistuu nykyhetki. Hän on nykyisyys, joka ei ole olemassa tiettynä hetkenä, määriteltävänä ajankohtana. Se on jatkuvassa liikkeessä, aina jo mennyt tai juuri tulossa. Menneisyys ja tulevaisuus kohtaavat virtuaalisina, nykyisyydessä aktualisoituen. Nykyhetkenä Tytössä ruumiillistuu sekä virtuaalinen mennyt että tuleva - ei vielä aktualisoitunut, ja niin kauan kuin hän merkitsee samuuden logiikassa toista, peiliä, puutetta. Mennyt on läsnä nyt, ei menneenä nyky-

hetkenä vaan virtuaalisena. Näin ollen minun ei tarvitse, enkä voikaan, palata takaisin johonkin alkuperäiseen hetkeen ja ensimmäiseen merkitysten antoon, jossa Tyttö määriteltiin puutteeksi, ei-miksikään. Sen sijaan pyrin kaivamaan esiin virtuaalisen nykyisyydestä, jota tyttö ilmaisee.[5]

Aikuiset naiset, taiteilija muiden joukossa, muistelevat ja kuvittelevat seksuaalista heräämistään teoksessa **Jos 6 olis 9**, mutta Ahtila on antanut nämä tarinat teinityttöjen kerrottavaksi. Nyt ja eilen törmäävät. Tarinat ovat yksilön arjen värittämiä muistoja menneisyydestä, mutta henkilökohtaisten historioiden sijaan niistä tuleekin moninaisia, jaettuja - ei enää menneen kuvia, vaan virtuaalinen menneisyys nykyisyydessä, joka kurkottaa tulevaisuuteen. Tyttö on läsnä naisissa - ruumiilliset subjektit eivät kadota virtuaalisuuttaan. Naisten ja tyttöjen törmäys häiritsee sillä se paljastaa näiden yhtäaikaisuuden ja erityisyydessäänkin erottamattomuuden.

Tämä erilainen ajan käsite kyseenalaistaa kuvauksen ajasta lineaarisena kehityksenä. Samoin se vaikuttaa lineaarisen kertomuksen konventioihin, joita Ahtila horjuttaa ja neuvottelee uusiksi installaatioissaan. Kuvien virta hajautuu useiksi yhtäaikaisiksi kuviksi, jotka täydentävät, toistavat ja hämmentävät toinen toistaan. Visuaalinen tarina monimutkaistuu, tilat ja hahmot kieltäytyvät paikalleen kahlinnasta. Kun lineaarisuus häiriintyy, tarinan kerronnasta tulee monien mahdollisten suuntien, avautumien ja vihjeiden kenttä. Teokset kutsuvat meitä katsojia kokoamaan palasia loputtomiksi epävakaiksi yhdistelmiksi, jotka ovat jatkuvassa muutoksessa.

Feministiteoreetikko Elizabeth Groszin mukaan nykyisyys on ajankulun paikka, jossa aika ei kulje edistyen vaan erilaisuuden, yllättävien ja odottamattomien muutosten kautta. Hän painottaa että myös muisti ja näkeminen johtavat meidät itsemme ulkopuolelle eivätkä ole peräisin vain meistä.[6] Tämä avoimuus ulospäin, erilaisuudelle ja muutokselle, korostuu Ahtilan teoksissa tyttöjen eleissä, puheessa ja suhteissa. Kuten tyttö **Tänään** -videossa, kun hän istuu tuolilla tuijottaen meitä eleettömin silmin ja sanoo: "Mä olen keinutuolissa, mulla on poikaystävä, mulla on jotain sylissä, mä oon 66 vuotta." Tämän kommentin myötä hänen osansa päättyy ja katseemme siirtyy seuraavaan, osaan nimeltä Vera, jossa vanhempi nainen istuu keinutuolissa ja tupakoi tuhkakuppi sylissään. **Vera**, nuori ja vanha, muodonmuutoksen hetkellä. Tyttö sijoittaa itsensä vanhemmaksi, luo sillan - tai ehkä hän muistaa tulevaisuuden, kuin se olisi yksi kerros hänen olemisestaan. Ruumiillinen olento kykenee **uudelleen jäsentämään (re-membering)**, muuttamaan muotoa, luomaan tilaa muutokselle. Jos muistaminen on näin lineaarisen ajan rajat ylittävä prosessi, joka tuo menneen ja tulevan yhteen, niin se

muokkaa menneisyyden lisäksi myös nykyisyyttä, sekä tulevaisuutta. Vanhempana tyttö on menettänyt luovan suhteensa muistamiseen. Vera kertoo: "Hengitin pimeää hitaasti keuhkojen kautta hartioihin, jonne se varastoitui vuosikymmeniksi. Säilöin pelon vartalooni ja tein siitä itseni." Hänestä on tullut menneisyyden säilytysrasia. Säilömällä menneen ruumiiseensa, minäänsä, hän sulkee pois sen virtuaalisuudet.

Häiriöitä tila-ajassa

Tyttö nykyisyytenä, ajankulun paikkana tai moninaisena ajan tapahtumana, kyseenalaistaa subjektin kokonaisuuden ja lineaarisuuden. Hän on **kynnys**, särö, merkitsemätön maaperä - vain kiinteän muodon puutteella merkitty ja kielloin vartioitu. Jos nykyhetki on eroamisen tai eriytymisen olomuoto, kuten Elizabeth Grosz kirjoittaa, niin Tyttö voidaan myös ymmärtää erilaistumisen olotavaksi.[7] Tämä radikaalisti erilainen ajankulku - absoluuttisessa ajanvirrassa olemisen sijaan ennemminkin ajan monien laskosten ruumiillistaminen - viittaisi siihen, että tytöllä on myös oltava dynaaminen suhde tilaan. **Tänään** -teoksen tyttö paljastaa ajan ja tilan asuttamisen mahdottomuuden muka ulkopuolisina ja kiinteästä subjekti-entiteetistä irrallisina.[8] Korostaako hänen olemuksensa sitten mahdollisesti eri subjektien limittäisiä tiloja? Hän nousee kirkkaissa väreissään ja muodoissaan esiin taustasta asuttaen tilaa muukalaisena, häilyen kynnyksillä hieman epävarmasti. Tytön ruumiillinen läsnäolo ilmaisee entistä enemmän epämukavuutta hänen astuessaan hetkeksi sisään isänsä makuuhuoneeseen. Vai onko hän siellä lainkaan? Heidän kaksi todellisuuttaan on laskostettu yhteen. Tytön ja isän välillä tuntuu olevan vahva fyysinen, ja ajallinenkin, etäisyys. Tyttö suuntaa katseensa ja puheensa minulle, katsojalle, kurottaen ulos kertomuksen todellisuudesta, isän todellisuudesta. Hän luo sillan fiktion ja meidän maailmoidemme välille.

Kuten **Tänään** -video tyttö, tytöt **Jos 6 olis 9** -teoksessa paljastavat ambivalentin suhteensa eri tiloihin - julkiseen sfääriin, kodin intiimiin yksityisyyteen ja koulun liikuntasaliin puoliyksityisyyteen. Onko ne liian jäykästi määritelty antaakseen tytöille omaa tilaa? Kynnystilojen, aukkojen ja välien toisto alleviivaa niiden moniselitteisiä merkityksiä järjestyksen rakenteissa, jotka perustuvat julkisen ja yksityisen, sisä- ja ulkopuolisen, tiukkaan erotteluun. **Jos 6 olis 9** leikkii naisen seksuaalisuuden voimakkaalla kulttuurisella symbolilla, reiällä, normatiivisen subjektiuden kiinteyden ja kokonaisuuden puhkovalla aukolla. Tarinoissa pyörivät miesten ja naisten ruumiiden reiät, jotka ilmaisevat myös tilallisen ulottuvuutensa. View Master-kuvatarinassa lapset johdatetaan katoavasta aukosta vuoren sisään. Tyttöjen tarinoita erottavat maisemat keskittyvät samoin avautumisiin ja sisäänkäynteihin: aidan aukosta rantaan johtava polku, ostos-

keskuksen automaattiovet ja kolme rinnakkaista kuvaa porttikongista. Tyttöjen seksuaalisuutta, subjektiutta ja tilaa määrittävät sisään- ja uloskäynnit, jotka korostavat tyttöjen dynaamista asemaa vastakohtien tavoittamattomissa. Heidän suhteensa näihin tiloihin on kaikkea muuta kuin passiivinen. Ruumis ja tila kietoutuvat yhteen kynnysten/aukkojen latautuneessa läsnäolossa.

Representaatio, tai jäljittely (**mimicry**), on aina yritys peittää väistämätön representoitavan henkilön, objektin tai hetken menetys, kuten Peggy Phelan on osoittanut.[9] Mitä tapahtuukaan sitten kun tätä menetystä, tai sitä merkitsevää katoamista, näkymättömyyttä tai määrittelemättömyyttä jäljitellään? Kynnystilojen kuvallinen toisto on vaikuttavaa **Jos 6 olis 9**:ssä. Jokainen kaupunkikuva on kolminkertaistettu, paitsi muutama kuvan keskustan kulkuaukkoa korostava panoraama. Tämä moninkertaistus ja kuvien virta horjuttaa niiden merkityksiä. Mitä emme näe tai lue kuvien yksinkertaisissa merkeissä muuttuu merkitykselliseksi. Näistä tiloista tulee aukkoja ja hiljaisuuksia. Tämä toimii, kuten ranskalaisen feministiteoreetikko ja psykoanalyytikko Luce Irigarayn käsitys **mimesiksestä**, kulttuuristen kuvien ja tekstien strategisena toistoprosessina, jossa nämä kielikuvat muuttuvat muuksi paljastaen rivien väleihin kätketyt merkitysten tasot. Irigarayn mukaan **mimesiksen** avulla on mahdollista tavoittaa erilainen logiikka ja eri olemisen/tulemisen tapa.[10] Aukot ja käytävät eivät olekaan enää vain banaalia kaksimielisyyttä eivätkä essentiaalisia seksuaalisia merkkejä. Tytöt katsovat aktiivisesti, ajatellen ja puhuen tätä kynnysten kuvastoa, tulkiten toistuvasti uudelleen kuvia ja itseään. Tyttöjen subjektiuden ja naisten seksuaalisuuden merkitys puute(llise)na kuvataan tilallisena, toistetaan kaupungin topografiassa, kunnes se on ladattu omalla dynamiikallaan ja merkityksillään. Kynnysten, aukkojen ja puutteen samankaltaisuus ei mahdu representaation oppositionaliseen järjestykseen eikä viittaa mihinkään perustavaan jaettuun alkuperään ja merkityksiin, vaan sen sijaan kannustaa loputtomiin assosiaatioihin ja villeihin hyppäyksiin, jotka luovat alaa erilaisuudelle ja uutuudelle.

Irigarayn Freud-tulkinta osoittaa kuinka Freudille Tyttö on pieni mies eikä hän siis tämän logiikan mukaan koskaan ole ollut eikä tule olemaan - koska häneltä puuttuu, ei ole tarpeeksi iso, ei mitään nähtävää. Hänen seksuaalisuutensa ja identiteettinsä on näkymätön ja täten olematon.[11] Ennen puberteettia Tyttö on äärimmäinen ei-mikään tässä kulttuurisessa järjestyksessä kun hänen ruumiistaan puuttuvat naissukupuolen merkitin. Tapoja kuvitella erilainen radikaali asema voi löytyä kun toistetaan luovasti Tytölle osoitettua paikkaa puutteena, ei-minään (nähtävänä), olemattomana. Hän on ei-mikään, ei poissaolo tai negatiivisuus, vaan täyteys jolle ei ole annettu eikä voidakaan antaa kiinteää muotoa tai merkit-

tyjä rajoja. Yksi tytöistä **Jos 6 olis 9**:ssä kiteyttää puutekäsitteen absurdiuden ja sen mahdottomuuden, että mikään olisi täysin olematonta. Hän vertaa View Mastertarinan luolan katoavan suuaukon aiheuttamaa hämmästystä siihen yllättävään oivallukseen, jossa pornokuva paljasti hänen uteliaalle katseelleen ettei miehillä olekaan reikää kivesten yhteydessä - heillä on puute heidän kiinteydessään, aukottomuudessaan.

Ei-minään tai ei-paikkana Tyttöä ei voida määrittää paikkana tai pisteenä sinänsä, koska hän aina asuttaa ja on olemassa raoissa, kynnyksillä. Jos nykyisyys on menneen ja tulevan yhdistävä sarana niin Tytön subjektius voidaan käsittää tulemisen muodoksi, yhteyksien (**relational**) prosessiksi. Lineaarisessa ja universaalissa tilaajassa määritelty subjekti hajoaa. Aika, tila ja oleminen/tuleminen näyttäytyy laskostettuna materiana, jossa tapahtuu yllättäviä ja jatkuvasti muuttuvia, virtuaalisia ja aktuaalisia kohtaamisia.

Kynnys

'Todellista' Tyttöä ei kuitenkaan voi paljastaa kuin hän olisi kätketty riisuttavan merkityksen ja representaation pinnan alle tai taakse. Tämä viittaa taas totuuden, alkuperän tai syvyyden käsitteisiin vastakohtina näennäiselle pinnan valheellisuudelle ja keinotekoisuudelle. Ahtilan teokset eivät anna minulle pilkahdusta Tytön totuudesta, vaan ohjaavat huomioni kynnykselle, jossa pinnan ja syvyyden, ulkopuolisen ja sisäisen suhteet vaativat uudelleen ajattelua. Täältä voimme myös löytää Tytön, täältä hän puhuu.

Ahtilan kaikki tytöt tuntuvat asuttavan kielen reunoja. He katsovat ja puhuttelevat minua, meitä katsojia, mutta eleettömyydessään sanat kuulostavat jotenkin vierailta. Aivan kuin he puhuisivat vierasta kieltä, vaikkakin kieliopillisesti täydellisesti ja jopa slangilla maustettuna. Elisa **Talossa** kuvailee maailmaa ympärillään sekä hänen päässään kehkeytyviä tapahtumia faktuaalisella tavalla, joka muistuttaa hänen tapaansa asuttaa taloaan opittujen kaavojen ja rutiinin avulla. Tyttö **Tänään** -teoksessa puhu meille, eikä hänen isänsä tunnu kuulevan tai näkevän häntä. **Jos 6 olis 9**:ssä tytöt eivät juuri huomioi sitä, jonka vuoro on kertoa meille tarinansa. Heidän puheensa asuttaa kynnystä meidän ja heidän aika-tilojen välillä. Ehkä he ajattelevat ääneen, mutta heidän ajatuksensa on erityisesti suunnattu ja tulkittu juuri meille. Tytöt ottavat välittäjän roolin eivätkä koskaan asuta vain yhtä todellisuutta, vaan useita samanaikaisesti - tai eivät oikeastaan yhtäkään. Kun tytöt ovat tekemisissä keskenään emme kuule heidän ääntään, heidän nauruaan - eikö meitä ole kutsuttu kuuntelemaan vai emmekö me vain kuule tai ymmärrä?

Kuten filosofi Dorothea Olkowski ehdottaa, ruumis voidaan paikantaa hetkeen, jolloin nykyisyys on jatkuvasti tulossa, ajankulun ja materian rajana.[12] Tytön varastettu ruumis vaikuttaa etuoikeutetulta tänä tulemisen hetkenä, kykenevänä muistuttamaan myös muita ruumiita niiden kyvystä valua pakotetun muuttumattomuuden ja kiinteyden yli. Elizabeth Groszin mukaan ruumis on välityksen paikka, kynnys sisäiseksi katsotun tai puhtaasti subjektiivisen ja ulkoisen julkisesti näkyvän välillä.[13] Se ei ole vain paikka vaan myös aktiivinen välittäjä, joka problematisoi mm. vastakkaisparit minä/toinen ja aktiivinen/passiivinen, kuten isoisän henkselit teoksessa Tänään yllättävästi osoittavat. Henkselien aavemainen läsnäolo sitoo henkilöhahmot yhteen perheeksi - ehkä sinnikkäänä merkkinä Isän Laista. Isä on omaksunut ruumiillisena taakkana isänsä henkselit, jotka rinnastuvat hänen esiin työntyviin selkänikamiinsa. Tytölläkin on oma kosketuksensa tähän kahden miehen perintöön. Seistessään isänsä vieressä hän yrittää pehmeänä liikkeenä ruumiillistaa tämän särkevän selän. Voinko tulkita kummankin näistä ruumiin tason toistoista erilaisiksi tavoiksi lähestyä, yrityksiksi kuroa itsen ja toisen välistä kuilua yhteen? Ruumis välittäjänä tässä jatkuvassa myrskyisessä subjektiivisen ja jaetun kohtaamisessa?

Tytön ruumis on sekä etuoikeutettu että kaikkein dynaamisin välityksen paikka. **Tänään** -teoksen tyttö ilmentää moninaista aikaa ja määrittämätöntä tilaa, kuin sopimattomana jakavaan kulttuuriseen järjestykseen. Hänen ruumiillinen olemuksensa ei ole vielä sopeutunut hänelle osoitettuun sukupuolitettujen parien puoleen, kuten sisäinen/ulkoinen, punainen/sininen, vaan erilaisuutena hän hämmentää niitä ja pakottaa ne liikkeelle. Isoisän henkselit lepäävät tytön vieressä pöydällä, kun hän kyseenalaistaa itkevän isän identiteetin ja projisoi itsensä tulevaisuuteen. Hän kysyy kenen isä todella on kyseessä - Sannan, Markon, Mian, Pasin vai Veran. Hänen äänensä lausuu "Veran faija" mutta kasvokuva ei. Miksi kuva kolmesta identtisestä heinäsirkasta? Valuuko hänen identiteettinsä yli rajojen, toisiin sekoittuen? Eikö hän samaistu omaan nimeensä vain omaksuu sen vasta vanhempana? Onko ääni hänen, jonkun toisen, vai jonkun hänen monista minuuksistaan? Hän karkaa meiltä, mutta jotakin jää - punainen paita.

Väriläikkä värjäyksen päällä

Tytön punainen paita on ensimmäinen voimakas visuaalinen kiinnekohta, joka seuraa minua läpi **Tänään** -teoksen. Se vaikuttaa kuvassa liialliselta tai ylijäämältä. Laskoksen tavoin se paljastaa kuvaan ja kertomukseen rakennetut eri (todellisuuden, tekstin tai logiikan) tasot. Tyttö kirkkaan punaisessa paidassaan kohoaa esiin ympäristöstään. Tyttö ei tule naiseksi muuttumalla hiljalleen haaleasta tyttömäisestä vaalean punaisesta täy-

teen lihallisen punaiseen naiseuteen; Tytön merkityksettömyydestä ja ruumiittomuudesta vaimoksi, rakastajattareksi, subjektiksi ja objektiksi. Hänen punainen paitansa on **tahra**, joka rikkoo representaation ja merkityksenannon sileää pintaa ja sijoittaa hänet kynnykselle. Hänen vartaloaan peittävä punaisuus vaatii tätä ruumista takaisin - mutta ei alkuperäisenä, varastettuna tai kadotettuna, vaan jonakin radikaalisti uutena.

Kertomus, henkilöiden roolit ja asennot, heidän ympäristönsä ja suhteensa on kaikki merkitty kulttuurisella värjäyksellä (petsillä), joka vaikuttaa sekä kuvissa että katsojan vastaanotossa. Kuin nestemäinen lakka tai värillinen suodatin se sitoo kaiken kokonaisuudeksi. Lähemmin katsottuna henkilöhahmojen ruumiit erottuvat lievän häiriön pisteinä. Materiaalisessa erityisyydessään nämä ruumiilliset subjektit imevät väriä vaihtelevin määrin, sulautumatta koskaan kuvin odotetun täydellisesti. Ruumiit ovat vastustuksen paikkoja, jotka enemmän tai vähemmän aktiivisesti häiritsevät kuvan ja sen vastaanoton sulavuutta. Tytön punaiseen paitaan palaten, tämä häiriötekijä ei näytä imeneen väriainetta juuri lainkaan tai sitten se on nielaissut sitä liikaa. Se on muuttunut tahraksi värjäyksen päälle, materiaaliseksi läikäksi, joka rikkoo pinnan yhtenäisyyden ylimääränä. Se sijoittaa tytön ruumiillisen olemuksen samanaikaisesti kertomuksen fiktiivisen maailman keskustaan ja sen rajat ylittäväksi. Muodon ja hahmon antavan naamion lailla paita verhoaa tyttöä. Se nostaa hänet asutetusta tilasta, mutta tekee myös hänestä huomion keskipisteen siinä. Punainen paita on tahra, joka osoittaa ylimäärän, erilaisuuden paikan, mikä on Tytön ruumiillinen subjekti.

Tätä korostaa siirtymä Veran osaan, jossa hänen huoneensa täyttää sensuaalinen lämmin punainen valo - tytön läsnäolo häiritsevänä tahrana on korvattu tasaisesti levinneellä väriaineella, punaisuudella, joka sovittaa hänet harmonisesti asuttamaansa tilaan. Vanhemman Veran paita on menettänyt suurimman osan väristään, sen punaisuus on levinnyt hänen ympäristöönsä tai ehkä tila on imenyt värin hänestä. Veran ja hänen tilansa raja on hämärtynyt. Hänen nukkuessaan huone tyhjenee väristä, mutta kuulemme hänen äänensä kertovan meille kuinka kaksikerroksinen eläin syö talon seinät ja raitiovaunu toistaa lähes täydellisesti isän nimen. Hänen tilansa reunoista, kuvitteellisista ja fyysisistä rajoista, on tullut hänen subjektiutensa suojeltavat ja huolta aiheuttavat rajaviivat. Onko Vera seurannut isänsä mallia ja virheitä? Isän makuuhuone kylpee taas sinisen sävyissä, jotka heijastavat hänen paitaansa ja suruaan sekä ehkä myös haastettua maskuliinisuuttaan. Kuinka ajatella tätä subjektin ja asutetun tilan sekoittumista? Onko kyseessä epätoivoinen yritys vahvistaa kiinteät rajat illusorisen yhtenäiselle subjektille? Onko tämä vikaan mennyttä subjektiuden rakennusta vaiko jälleen yksi esi-

merkki yhtenäisen subjektiposition mahdottomuudesta? Todistammeko minän ja ympäristön sekoittumista, jossa subjektin rajat hämärtyvät ja hän tulee yhdeksi tilansa kanssa?[14]

Entä Elisa sitten, punaisessa paidassaan omassa talossaan? Talon sisätilojen monet punaiset elementit nousevat esiin korostaen hänen läsnäoloaan, mutta hän ei ole sekoittunut yhteen tilan kanssa kuten Vera - ei ainakaan vielä. Avain hänen ongelmiinsa löytyy ehkä täältä, tasaisen kulttuurisen värin vastustuksesta. Eikö hän ole sopeutunut hänelle tarjottuun ja odotettuun subjektiuden muotoon? Elisa tuntee olonsa oudoksi omassa talossaan ja asuttaa sitä opittujen kaavojen mukaan. Hän ei ole onnistunut turvaamaan tilansa rajoja, subjektiutensa tilaa, ja siksi ulkomaailma onnistuu valumaan sisään. Hän katsoo ympärilleen ja yrittää visuaalista kartoittamalla tulkita maailmaa sekä omaa paikkaansa siinä. Mutta katsominen tuntuu hämmentävän asioita entisestään. Toisin kuin tytöt **Jos 6 olis 9** -teoksessa hän on menettänyt kykynsä neuvotella luovasti visuaalisen ja tilan kanssa, tai sitten hän ei anna itselleen lupaa katsoa, ja olla/tulla, eri tavalla.

Välttämätön antoisa yhteys maailman ja toisten kanssa tuntuu menneen liian pitkälle Elisan sekä isän ja Veran tapauksissa, mahdollisesti koska yhtenäisen subjektiuden malli ei hyväksy läheisyyden ja etäisyyden yhdenaikaisuutta, samanaikaisia subjekti- ja objektipositioita, eikä tilallisten ja ajallisten suhteiden monimutkaisuutta. Ovatko ne vain esimerkkejä tarjolla olevien subjektipositioiden viime kädessä psykoottisesta luonteesta?[15] He kaikki yrittävät vahvistaa sisäisen ja ulkoisen, minän ja toisen, hämärtyvää rajaa, vaikkakin eri keinoin. Vera ja isä pyrkivät lujittamaan kotitilan ja ulkomaailman, yksityisen ja julkisen, välistä rajaa. Elisa taas pimentää talonsa sulkien pois visuaalisen ja vetäytyen mielessään olevaan vaihtoehtoiseen tilaan, jossa äänet ovat. Jossain määrin he kaikki torjuvat ruumiillista kytköstään maailmaan. Elisa vaikuttaa irrationaaliselta ja tasapainottomalta järjestyksessä, joka ei ymmärrä erilaisuutta. Hänen suhteensa tilaan ja aikaan muodostuu ongelmaksi, kun hän yrittää sovittautua normatiiviseen olemisen lineaarisuuteen ja kiinteyteen. Onko hänen ruumiillinen olemuksensa häiritsevä tahra, kuten Tyttö? Ehkä hän ei ole tullut kunnolla naiseksi ja Tyttö on hänessä läsnä, tullen näkyviin yhä enemmän ja vetäen häntä kohti kynnystä.

Videoissa/videoiden kanssa

Ahtilan videoteokset ovat samanaikaisesti niin hajanaisia ja monikerroksisia, että minun luentani ja kirjoitukseni niistä paljastaa selvän etäisyyden, muistamiselle luontaisen tauon. Mutta tämä välimatka ei ole katsojan

objektiivista etäisyyttä, vaan tila-ajallinen väli, joka ei ole läheisyyden vastakohta. Katsojana en voi yksinkertaisesti lukea kuvaa ja ymmärtää tai omaksua sen merkityksiä aivan kuin se olisi selkeästi rakennettu merkkijärjestelmä. Otan osia siitä mukaani ja muistissani ne jatkavat avautumistaan uusia kuvia luoden. Muistiin palauttamisessa (**re-membering**), uusia yhteyksiä muotoutuu ja jokaisessa kohtaamisessa tapahtuvat väistämättömät muutokset korostuvat. Kohtaamisestani punapaitaisen tytön kanssa on tullut loputon prosessi, jossa kietoudun yhä enemmän yhteen teoksen kanssa. Yritän jäljitellä tätä sanoin, mutta päädyn vain paljastamaan miten mahdotonta on saada Tytöstä otetta. Toivon jotain odottamatonta ilmaantuvan näistä epäonnistuvista yrityksistäni antaa muotoa erilaisuudelle.

Ensimmäisessä kokemuksessani **Tänään** -teoksesta otin katsojalle osoitetun paikan installaation neljäntenä seinänä. Tämä aiheutti hetkellisesti kuution sulkeutumisen, mutta samalla latasi tilan kun minusta tuli pinta tai ruumis, johon hahmojen katseet ja sanat kohdistuivat. Fiktiivisen maailman nykyisyys, tulevaisuus ja menneisyys sekoittuivat yhteen minun läsnäolossani vieraana, ulkopuolisena. Toin mukaan odottamattoman ulottuvuuden, joka laukaisi uusia yhteyksiä teoksessa ja teoksen kanssa. Ehkä juuri katsojan ja Tytön välinen silta mahdollistaa luomisen. Tarvitseeko Tyttö katsojaa voidakseen toimia radikaalina merkitsemättömänä/ei-minään ja dynaamisena nykyisyytenä? Katsojan läsnäolo ja avoimuus tarvitaan ehkä teoksen virtuaalisuuden liikkeelle panoon. Minun täytyy ottaa luova rooli Tytön rinnalla.

Jokin aika sitten pidin esitelmän nimeltä "Punainen paita". Päälläni oli kirkkaan punainen paita, mutten huomannut yhteyttä ennen kuin joku mainitsi sen minulle. Sokeuteni teoksen tulkitsijana, katsojana ja lukijana oli huijannut minua. Tyttö oli läsnä esityksessäni tahrana ja veti omaa ruumiillista subjektiuttani mukaan kirjoitukseeni ja lukemiseeni. Ehkä olen tulossa Tytöksi tai minun tulemiseni on Tyttö. Kuten naiset ja tytöt yhtyvät **Jos 6 olis 9** -teoksessa tyttöjen puheessa naisten sanoja ja muistoja. Tämä on Tytön luomista, virtuaalisuuksien aktualisointia, tilan tekemistä Tytölle, joka odottaa kynnyksellä. Mutta voinko antaa rajojen hämärtyä menettämättä itseäni täysin? Olenko tulossa Elisaksi talossa, ei minkä tahansa toisaalta tulevien äänten, vaan erityisesti Tyttöjen äänten ja läsnäolon vainoamana?

Viitteet

1. Dorothea Olkowski on muiden muassa väittänyt, että erilaisuus on suljettu pois representaatiosta, koska se perustuu identiteetille, oppositiolle, analogialle ja samankaltaisuudelle. Olkowski 1999, s. 20.
2. Phelan 1993, s. 27.
3. Käsitteen samuuden logiikka on esittänyt Luce Irigaray kuvatessaan binaarilogiikan toimintaa, mikä määrittää kaiken vastakkaisuuksien mukaan, sulkien ulkopuolelleen kaiken vähentämättömän erilaisuuden. Irigaray 1985b.
4. Deleuze & Guattari 1988, ss. 276-7. Deleuze ja Guattari kieltäytyvät ajattelemasta Tyttöä hänen ruumiillisessa erityisyydessään, vaikka he ensin sijoittavatkin juuri tämän ruumiin kysymyksen ytimeen. Ruumiillisen subjektin erityisyyden yli hyppäämiseen sisältyy riski asettaa Tyttö jälleen kerran tyhjäksi pelikentäksi erilaisille voimille. Varastetaanko Tytön ruumis jälleen, mutta hieman eri tarkoitukseen, Deleuzen ja Guattarin toimesta?
5. Dorothea Olkowskin Henri Bergson-tulkinta tarjoaa kiinnostavan näkemyksen tämän käsityksistä virtuaalisesta ja aktuaalisesta suhteessa aikaan. Poiketen 'mahdollisesta' virtuaalinen on todellista aivan kuten aktuaalinenkin. Mahdollinen määrittyy siinä mikä ymmärretään todelliseksi, kun taas virtuaalinen on todellisen toinen muoto, joka täten avaa todellisen käsitteen tuntemattomalle ja määrittelemättömälle, muutokselle. Olkowski 1999. Katso myös Deleuze 1990 ja Bergson 1990.
6. Grosz 2000, s. 230.
7. Grosz 1999, s. 18.
8. Olkowskin mukaan linearinen ajan representaatio liittyy läheisesti tilan representaatioon, aivan kuin ajan hetket olisivat eroteltavia materiaalisia entiteettejä, eikä liikettä ja muutosta voida näin ollen huomioida. Olkowski 1999, s. 127-8.
9. Phelan 1997, kts. mm. s. 12.
10. Irigaray 1985b.
11. Irigaray 1985a, s. 48.
12. Olkowski 1999, s. 111.
13. Grosz 1994, s. 20.
14. Lähestyn tätä käsitettä mimicry avulla, jonka Roger Caillois (1984) on esittänyt hyönteisten naamioitumisen yhteydessä ja jota on käsitelty representaation ja subjektiuden kysymysten yhteydessä Elizabeth Groszin 1994 & 1995 ja Kaja Silvermanin 1996 teoksissa. Groszin mukaan: "Oman perspektiivin ensisijaisuuden korvaa toisen katse, jolle subjekti on vain piste tilassa eikä keskipiste, jonka ympärille tila on järjestetty." Grosz 1995, s. 90.
15. Mimicry liitetään tiettyihin psykoosin tapauksiin, joissa subjektin yhtenäistyminen, "minän ja ruumiin yhteenlimittyminen" ei toteudu. Grosz 1995, s. 90.

Kirjallisuus

Henri Bergson, 1990. Matter and Memory. New York: Zone Press.
R. Caillois, 1984. Mimicry and Legendary Psychasthenia: October, 31 (Winter), 17-32.
Gilles Deleuze, 1990. Bergsonism. New York: Zone Press.
Gilles Deleuze & F Guattari, 1988. A Thousand Plateaus. Capitalism & Schizophrenia. London: The Athlone Press.
Elisabeth Grosz, 1994. Volatile Bodies. Toward a Corporeal Feminism. Bloomington & Indianapolis: Indiana University Press.
Elisabeth Grosz, 1995. Space, Time and Perversion. Essays on the Politics of Bodies. New York & London: Routledge.
Elisabeth Grosz, 1999. Becoming...an Introduction & Thinking the New: of Futures yet Unthought: Teoksessa Becomings. Explorations in Time, Memory, and Futures. Ithaca & London: Cornell University Press, 1-28.
Elisabeth Grosz, 2000. Deleuze's Bergson: Duration. The Virtual and a Politics of the Future: Teoksessa I. Buchanan & C. Colebrook, eds. Deleuze and Feminist Theory. Edinburg: Edinburgh University, 214-234.
Luce Irigaray, 1985a. Speculum of the Other Woman. Ithaca: Cornell University Press.
Luce Irigaray, 1985b. This Sex Which Is Not One. Ithaca: Cornell University Press.
Dorothea Olkowski, 1999. Gilles Deleuze and the Ruin of Representation. Berkeley: University of California Press.
Peggy Phelan, 1993. Unmarked. The Politics of Performance. New York & London: Routledge.
Peggy Phelan, 1997. Mourning Sex. Performing Public Memories. New York & London: Routledge.
Kaja Silverman, 1996. The Threshold of the Visible World. New York & London: Routledge.

TARU ELFVING
THE GIRL

My collection of red garments is growing by the day - first a shirt, then another one, a scarf, and another, a skirt, or two… My house is soaking up redness as well. From the kitchen it is spreading to the living room, now reaching out to the threshold of the bedroom. This did not seem to me to be meaningful, worrying nor comprehensible in the slightest - until I came across the Girl.

The Girl - scenes I - III

Today begins with an image of a grinning mask, somewhere in a chaotic yard full of junk. A girl stands in front of a yellow metal wall. The bright sun highlights the colours of the girl's red shirt and blue skirt. "Today my father is crying", she begins. She is the narrator of her father's and grandfather's tragedy, which has just ended in the latter's death. Her story is **Today**, the present in all its ambiguity. Her older self and her father are identified as **Vera** and **Dad** as their parts of the story open. But the girl's role is the present as she inhabits a border space, the messy yard, the grey area between the privacy of the home and the public space.

38 years old and still a girl - does she just look like one, an eternal youth, or is she a girl even as a woman? In **If 6 Was 9** a girl in a pale pink jacket sits on a fence with her legs just slightly too wide apart, "like a small girl who has not learned anything about sex". But she is actually an adult, a woman who "tends to disguise her aggression in a very feminine fashion". She has been sent back to girlhood, to the beginning of womanhood, among the other girls. She wanted too much, everything that men had, all that kept them happy. She returns to the school sports hall, to the space where girls are allowed to be competitive, active, passionate - where all her questions originated. She embodies now, and very knowingly so, both past and future, in the present.

In **The House** Elisa, a young woman in a red shirt, looks out of the window at a landscape populated by trees. She steps to the right and the view is blocked by a curtain. She sees her parked car in the garden, but when she moves to the left, behind another striped red curtain, she cannot see the car anymore, but its sound seems to fill the room. Sound and image have drifted apart. The borders of her house seem to be breaking down and the outside starts to flow in. "Outside a new order arose, one that is present everywhere. Everything is now simultaneous, here, being." Looking becomes an inadequate means for measuring the world compared with the multiplicity of sounds in her head. "Time is random and spaces have become overlapping", she observes, seemingly without any distress.

Who is the Girl?

Due to her peculiar place in representation the Girl is easily passed unnoticed. I circled around the Girl as if she were a black hole, focusing instead on time and space as potentially radical aspects that challenge linear narrative in Eija-Liisa Ahtila's video installation works. Then she suddenly emerged as a crystallisation of all the questions I had been asking, but defying any attempts to define or locate her. Questions of difference, subjectivity, time and space, all were sucked into a whirl that is the Girl.

The girls circulate actively, in a variety of guises, in contemporary visual culture. Sometimes these images, or imaginings, aim to challenge the stereotypes and the conventional roles given to girls, but often still end up reinforcing these very conventions. Representations of girls are coded with persistent cultural signifiers of femininity in opposition to the masculinity of the boy, the little man - passivity, fragility, emotionality, narcissism, everything sweet and pink. At times, however, the pictured girls resist this positioning and send tremors through the oppositional system of representation demanding new ways of looking, reading, relating. Like the girls in Ahtila's work do.

The Girl as something other than an opposite and a negative, can be understood as a **non-sign**, a **non-site** or a **no-thing** that defies the representational logic of the real and the copy based on solid entities and sameness - whether in the signifying systems of language or of images.[1] Thus, I approach the girls in Ahtila's works as cracks, radical breaks or gaps. Or as something unmarked, which according to the performance theorist Peggy Phelan: "is not spatial; nor is it temporal; it is not metaphorical; nor is it literal. It is a configuration of subjectivity which exceeds, even while informing, both the gaze and language."[2]

The Girl, her sexuality and subjectivity, functions as a historically and culturally specific weak hinge in the binary **logic of the same**, where everything is reduced to pairs of opposites.[3] This is the carefully protected cultural blind spot that Ahtila manages to mobilise in her examination of spatiality and temporality in narration. In my encounter with Ahtila's installations, the Girl starts to emerge as something other than either an essential category of being or a culturally constructed identity. Is the Girl, then, of any age? Or a point where the linearity of time, and space, becomes confused?

For philosophers Gilles Deleuze and Felix Guattari the Girl is: "an abstract line, or a line of flight. Thus girls do not belong to an age group, sex, order or kingdom: they slip in everywhere, between orders, acts, ages, sexes." This abstract notion of the Girl is problematic, in the way it strips her of any specificity, but at the same time it offers important insight into the Girl's position within the logic of the same: "The question is fundamentally that of the body - the body they steal from us in order to fabricate opposable organisms. This body is stolen first from the girl: ... The girl's becoming is stolen first, in order to impose a history, or prehistory, upon her. The boy's turn comes next, but it is by using the girl as an example, by pointing to the girl as the object of his desire… The girl is the first victim, but she must also serve as an example and a trap." Here Deleuze and Guattari locate the Girl and her embodied being as an unmarked, the condition for the subject positions and sexualities of boy, man and also woman.[4]

Puberty is understood as a confusing state in-between (both-and, neither-nor) where the Girl's developing body becomes marked by culture, and she becomes increasingly aware of this marking. This causes a split between body and mind, stolen body and impossible subjectivity, that is clearly visible in the awkwardness of teenage girls during their sexual awakening, which Ahtila's girls emphasise - inscribed simultaneously with signs of (the other's) sexuality and prohibitions, being desirable as untouched and at the same time pure with nothing to touch. However, Ahtila's works can be seen to challenge the notion of teenage as an in-between stage in the progress from child to adult. Teenage is defined as a loaded age in a linear, supposedly natural, development from childhood innocence to the sexual subjectivity of adulthood. The Girl can only be represented in this line of progression as a stage between a baby and a woman, as the not-anymore and the not-yet. Taking her out of this model reveals the uncontainability within oppositions of the difference of the Girl. The girls in Ahtila's works defy linearity on many levels, but the most obvious indication of this is that they have no mothers who would represent the origin and future of their being. They cannot be reduced to the fixed line of becoming a woman/mother, but stand on their own, demanding attention to their specificity as Girls, as unmarked or as no-thing.

The present

The girl in **Today** embodies the present, the today. But she is the present in the sense that the present does not exist as a moment, a definable point in time. It is in constant flux, always already gone or about to come. It is where past and the future meet, and where the past and future as virtual is actualised. Being the present the Girl embodies both virtual past and future - not yet actualised, not so long as she is signified as other, mirror, lack. The past is present in the present, not as a present gone, but as virtual. Therefore I do not need to and am not able to go back to some original moment and to the first site of signification when the Girl was defined as lack, nothing. I try and excavate the virtual in the present that the Girl expresses.[5]

In **If 6 Was 9** adult women, the artist amongst others, recollect and imagine their own sexual awakening, but Ahtila puts these stories into the mouths of teenage girls. Present and past collide. The stories are memories of the past affected by individual duration, but instead of functioning as personal history they become multiple, shared - no longer representations of the past, but virtual past as the present, reaching into the future. The Girl is present in women - embodied subjects keep their virtualities. The collision of women and girls disturbs because it reveals their coexistence and inseparability, even in their particularity.

This different conception of time problematises its representation as linear progression. Similarly, it affects the conventions of linear narrative that Ahtila interrupts and renegotiates in her installations. The flow of images is fragmented into many simultaneous images, which complement, repeat and confuse each other. The visual story is complicated, the spaces and characters refuse to be pinned down. As linearity is disrupted the storytelling becomes a plane with numerous possible directions, openings and clues. The works invite us, the viewers, to put the pieces together in endless unstable combinations, where something is always shifting.

According to the feminist theorist Elizabeth Grosz, the present is the site of duration, which proceeds not through progression, but by difference, by sudden and unpredictable change. She also stresses that memory and perception take us outside of ourselves and do not reside within us.[6] This openness to the outside, to difference and to change is emphasised in the way the girls gesture, talk and relate to others in Ahtila's works. Like the girl in **Today** as she sits in a chair staring at us with blank eyes and says: "I am sitting in an armchair, I have something on my lap, I have a boyfriend, I am 66 years old". With this remark her screen closes and our gaze moves on to the next one, titled **Vera**, showing an older woman sitting in an armchair, smoking with an ashtray on her lap. Vera, young and old, at the moment of transition. The girl situates herself as older, creates a bridge - or maybe she remembers the future, as if it were another simultaneous layer of her being. The embodied being is capable of **re-membering**, transforming, and creating space for change. If remembering is thus a process that transcends the limits of linear time bringing past and present together, it reshapes not only the past, but also the present, and the future. When older the girl has lost

this creative relationship with remembering. Vera tells us: "I breathed in the darkness, and stored it in my shoulders for decades. I preserved the fear in my body and made myself from it". She has become a container of her past. Containing the past in her body, in her self, she closes off its virtualities.

Trouble in space-time

The Girl as the present, a site of duration or event of multiple time, problematises the wholeness of the subject. She is a **threshold**, a rupture, an unmarked territory - marked only by lack of solid form and guarded by prohibitions. If the present is a mode of differentiation, as Grosz writes, then the Girl can also be understood as a mode of differing.[7] This radically different duration - not being in some absolute flow of time, but more like embodying multiple folds of time - suggests that the Girl must also have a dynamic relation to space. The girl in **Today** reveals the impossibility of an occupation of time, and space, supposedly outside and separate from the solid subject-entity.[8] Does her being then possibly highlight the overlapping spaces of different subjects? She stands out in bright colours and shapes from the background, inhabiting space as a stranger, hovering on the thresholds slightly awkwardly. Her embodied presence expresses even more discomfort when she steps into her father's bedroom for a moment. Or is she there at all? Their two realities are enfolded together. There seems to be a strong physical, and also temporal, distance between the girl and her father. She faces and speaks to me, the viewer, reaching out of the reality of the narrative, the father's reality. She creates a bridge between the fictional realm and our own.

Like the girl in **Today**, the girls in **If 6 was 9** show their ambivalent relation to different spaces - the public sphere, the intimate privacy of home and the semi-privacy of the school sports hall. Are these places defined too rigidly to give the girls a space of their own? The repetition of thresholds, holes or gaps, underlines their ambiguous meanings within structures based on a strictly separated private and public, inside and outside. **If 6 Was 9** plays with a strong cultural symbol of female sexuality, the hole, a break in the wholeness and solidity of normative subjectivity. The holes in male and female bodies circulate in the stories, but they have a spatial dimension as well. In a story in a View Master slide children are led inside a mountain through a disappearing hole. The landscape images that appear in between the girls' stories similarly focus on openings and entrances: a path leading to the shore through an opening in a fence, the automatic doors of the shopping mall and three repetitive images of a gateway through the facade of a house. The sexuality, subjectivity and the girls' space

are defined by entrances and exits that emphasise their dynamic status as ungraspable by opposites. Their relationship to these spaces is everything but passive. Body and space are entwined together in this loaded presence of thresholds/holes.

Representation, or **mimicry**, is always an attempt to cover up the inevitable loss of the person or the object or the moment represented, as Peggy Phelan has argued. [9] What happens then when one mimes the loss itself, or the lack that signifies this disappearance, invisibility and indefinability? In **If 6 Was 9** repetition of images, of the spaces as thresholds, is powerful. Every cityscape is tripled, except for a few panoramas highlighting the opening or passage in the centre of the image. This multiplication and repetitious flow of pictures destabilises their meanings. What we do not see or read in the simple signs of the images becomes meaningful. These spaces become gaps and silences. This seems to work like French feminist theorist and psychoanalyst Luce Irigaray's conception of **mimesis**, as strategic repetition of cultural tropes and texts, which in this process become something else, revealing the levels of meaning hidden between the lines. By deploying **mimesis** Irigaray claims it is possible to get in touch with a different logic and mode of be(com)ing.[10] The holes and passages are no longer just banal innuendo or essentialising sexual signs. The girls actively look, think and speak this imagery of thresholds, constantly reinterpreting them, and themselves. The signification of female sexuality and the subjectivity of the Girl as lack(ing) is spatialised, repeated in the pictured topography of the city, until it is loaded with meanings and dynamic of its own. The resemblance between these thresholds and holes does not fit into the oppositional order of representation, nor does it refer to some essential shared origin and meaning, but instead allows for endless associations and wild leaps that create ground for difference and for the new to emerge.

Irigaray's reading of Freud shows how, for him, the Girl is first a little man, and so she never was nor will be, according to Freud's logic - because she lacks, hasn't got big enough, has nothing to be seen, is invisible. Her sexuality and identity are invisible and therefore nonexistent.[11] Before puberty the Girl is therefore the ultimate no-thing in this cultural order, as her body lacks even the signs of female sex(uality). Ways to imagine a different radical position may emerge when creatively repeating the position given to the Girl as lack, nothing (to be seen), nonexistent. She is no-thing, not an absence or negativity, but a fullness that has not been and cannot be given solid form or marked borders. One of the girls in **If 6 Was 9** crystallises the absurdity of the notion of lack and the impossibility of anything being just nothing. She

compares the amazement caused by the disappearing entrance of the cave in the View Master slide to the surprising realisation she had when a porn image revealed to her curious eyes that men did not have a hole by their testicles - they lack in their solidity, their holelessness.

As no-thing or non-site the Girl cannot be defined as a place or point as such, because she always exists in the gaps, as threshold(s). If present is a hinge that joins past and future, then the subjectivity of the Girl can be seen as a mode of becoming, a relational process. The subject as defined in linear and universal space-time is shattered. Time, space and be(com)ing appear as folded matter, where surprising and ever-changing connections - virtual and actual - occur.

Threshold

The 'real' Girl cannot be revealed, as if she were hidden behind or beneath a surface of signification and representation that can be stripped off. This again refers to the notion of truth, origin and depth in opposition to the supposed falsity and artificiality of the surface. Ahtila's works do not give me a glimpse of the truth of the Girl, but direct my attention to the threshold, where the relations between surface and depth, external and internal, need to be rethought. This is where we can also find the Girl, where she speaks from.

Ahtila's girls all seem to inhabit the borders of language. They look at me and speak to me, to us viewers, but the words sound somewhat strange in their lack of expressiveness. It is as if they were speaking a foreign language, although grammatically perfectly, and even spiced with a bit of slang. Elisa in **The House** describes the world around her and the events unfolding in her head in a factual manner not dissimilar to the way she inhabits her house according to learned patterns and routines. The girl in **Today** talks to us, but her father seems not to hear or see her. In **If 6 Was 9** the girls don't take much notice of the one whose turn it is to tell us her story. Their speech occupies a threshold between our space-time and theirs. Maybe they are thinking aloud, but their thoughts are specifically directed to and translated for us. The girls take on the role of mediators and never inhabit just one reality, but several simultaneously - or really none at all. When the girls interact with each other, we cannot hear their voices, their laughter - are we not invited to listen or is it just that we cannot hear or understand?

Body could be located as the moment when the present is continually becoming, as a boundary between duration and matter, as philosopher Dorothea Olkowski suggests.[12] The stolen body of the Girl seems privileged

here as this moment of becoming, able to remind other bodies of their capacity also to flow over the enforced stability and solidity. According to Elizabeth Grosz the body is a site of mediation, a threshold, between what is considered to be internal, or purely subjective, and what is external and publicly visible.[13] It is not just a site, but also an active mediator that problematises the oppositional pairs of self/other and active/passive, as the grandfather's braces in **Today** curiously exemplify. The characters are tied together as a family by the ghostly presence of the braces - a persistent mark of the Law of the Father perhaps. The father has embodied his father's braces as a physical burden, associated with the protruding vertebrae in his back. The girl also relates to this inheritance from the two men, trying to embody in a soft motion the feeling of that aching back as she stands next to her father. Can I read both of these repetitions on the level of the body as different ways of approaching, trying to bridge the gap between one and the other? The body mediating this continuous, sometimes tumultuous encounter between the subjective and the shared?

The Girl's body is the privileged and most dynamic site of mediation here. The girl in **Today** embodies both multiple time and indefinable space, as if unfitted to the dividing cultural order. Her embodied being has not adapted to the side allocated to it of gendered binaries such as interior/exterior, red/blue, but confuses and mobilises them as difference. Grandfather's braces lie next to the girl on a table as she questions the identity of the crying father and then projects herself into the future at the end of her part in **Today**. She asks whose father this actually is - Sanna's, Marko's, Mia's, Pasi's, or Vera's. Her voice pronounces "Veras dad", but her image does not. Why an image of three identical grasshoppers? Is her identity seeping over its borders, blending with that of the others? Does she not identify with her name, but only adapts herself to it when older? Is the voice hers, someone else's, or that of one of her many selves? She escapes from us, but something remains - the red shirt.

Stain on stain

The girl's red shirt is the first strong visual point of contact that stays with me throughout **Today**. It seems like an excess or a surplus of the image. Like a fold it reveals the different levels (of reality, text or logic) built into the image and the narrative. The girl in her bright red shirt stands out from her surroundings. She does not become a woman by slowly turning from pale girly pink to the full womanhood of fleshy red; From the non-signification and disembodiedness of a Girl to a wife, mother, mistress, subject and object. Her red shirt is a **stain** that disrupts the smooth surface of representation and signification, and places her on the threshold. The redness that veils

her body claims that body back - but not as the original that was stolen or lost, but as something radically new.

The narrative, the roles and poses adopted by the characters, their surroundings and relations are all marked by a uniform cultural stain, which resides both in the images and in the viewer's response. Like a fluid varnish, or a coloured filter, it discreetly binds everything into a whole. On closer inspection, however, the bodies of the characters stand out as points of slight disruption. In their material specificity these embodied subjects absorb the stain to various degrees, never blending into the images as perfectly as expected. The bodies are points of resistance, which more or less actively interfere in the smoothness of the image and its reception. Returning to the girl's red shirt, this disruptive element can be seen as something that has not absorbed the stain much at all, or has swallowed too much of it. It has turned into a stain on a stain, a material spot that breaks the unity of its surface, as excess. It positions the girl's embodied being simultaneously as central to and transgressive of the fictional realm of the narrative. The shirt veils the girl as a mask giving her form and presence. It lifts her from the inhabited space, but also makes her the focal point within it. The red shirt is a stain marking the point of excess, the site of difference that the Girl's embodied subject is.

This is emphasised by the shift to Vera's screen, where her room is flooded with sensuous, warm red light - the girl's presence as a disruptive stain has been replaced by an evenly spread stain, a red colouring, which fits her harmoniously into the space she occupies. The older Vera's shirt has lost most of its colour, its redness has spread to her surroundings or maybe the space has absorbed the colour from her. The boundary between Vera and her space has blurred. When she is asleep her room is empty and drained of redness, but we hear her voice telling us how a two-storey-high animal eats the walls of the house and a tram pronounces her father's name almost perfectly. The borders of her space, the imaginary and physical limits, seem to have become the boundaries of her subjectivity, defended and feared for. Has Vera followed her father's model, and his mistakes? The father's bedroom is then again bathed in blue tones, which reflect both his shirt and his sorrow, and maybe also his challenged masculinity. How to think about this blending of the subject and the inhabited space? Is it a desperate attempt to secure solid borders for the illusionary coherent self? Is this subject formation gone wrong or just another example of the impossibility of a unified subject position? Are we witnessing a confusion between oneself and one's environment, where the border of the subject becomes blurred as s/he becomes part of the space?[14]

What about Elisa then, in her red shirt in her house? Many red elements in the interior of the house stand out, corresponding to her presence, but she has not merged together with the interior like Vera has - at least not yet. The key to her problem may lie here, in her resistance to the uniform cultural stain. Has she not adapted to the mode of subjectivity given to and expected of her? Elisa feels awkward in her own house, occupying it according to learned patterns. She has not managed to secure the borders of her space, the space of her subjectivity, and therefore the external world manages to seep in. She looks around her, trying to interpret the world and her place in it by mapping the visual. But looking just seems to confuse matters further. Unlike the girls in **If 6 Was 9**, she has lost the ability to negotiate creatively with the visual and with the space - or she does not let herself look, and be(come), differently.

The necessary productive relation with the world and others seems to have gone too far in the cases of Elisa, as well as of the father and Vera, possibly because the model of coherent subjectivity does not allow for the coexistence of both proximity and distance, simultaneous object and subject positions, nor a complexity of spatial and temporal relations. Are they just examples of the ultimately psychotic nature of the subject positions on offer?[15] They all try to reinforce the blurring boundaries between inside and outside, self and other, but by different means. Vera and her father aim to strengthen the boundary between homespace and external world, private and public. Elisa then again darkens her house, closing off the visual and retreating into the alternative space in her mind where the voices are. To some extent they all ward off an embodied engagement with the world. Elisa appears irrational and unbalanced within the order that does not comprehend difference. Her relation to space and time becomes a problem as she attempts to fit into the normative linearity and solidity of being. Is her embodied being a disrupting stain, like the Girl? Maybe she has not properly become a woman, and the Girl is present in her, now beginning to emerge more and more, drawing her to the threshold.

With(in) the videos

Ahtila's video works are simultaneously so fragmented and multilayered that my reading and rewriting of them is marked by an obvious distance, an interval inherent in the workings of memory. But this distance is not a viewer's objective distance, but a spatio-temporal gap that is not an opposite of proximity. As a viewer I cannot simply read the image and understand or absorb its many meanings, as if it were a clearly structured sign system. I take parts of it with me, and they keep unfolding in my memory, creating new images. Through recollection, **re-**

membering, new connections are formed, highlighting the inevitable shifts that happen in every encounter. My encounter with the girl in the red shirt has become a never-ending process, in which I am more and more enmeshed in the work. I try to mimic this in words, but end up revealing the ungraspability of the Girl, hoping that something unexpected may appear in these necessarily unsuccesful attempts to give form to difference.

In my first experience of **Today** I took the viewer's assigned place as the fourth wall of the installation. This caused a momentary closure of the cube, but at the same time charged the space as I became the surface or the body to which the gaze and the words of the characters were directed. The present, future and past of the fictional realm blurred together in my presence as a stranger, an outsider. As an outsider I was drawn to the girl and her openness. I brought in an unexpected dimension, which triggered the appearance of new connections within and with the work. It may be this bridge between the viewer and the Girl that makes creation possible. Does the Girl need the viewer to be able to function as the radical unmarked/no-thing and the dynamic present? The viewer's presence and openness may be needed to mobilise the virtual in the work. I have to take a creative role alongside the Girl.

Some time ago I gave a paper titled 'Red Shirt'. I was wearing a bright red shirt, without realising the obvious connection until someone mentioned it to me. The blindness of my position as an interpreter, viewer and reader of the work had fooled me. The Girl was present there in my presentation as a stain, drawing my embodied subject into my writing and reading. Maybe I am becoming the Girl, or my becoming is the Girl. As women and girls become one, when the girls in **If 6 Was 9** speak the words and memories of the women. This is creation of the Girl, actualisation of virtualities, making space for the Girl who waits on the threshold. But can I let the boundaries blur without losing my self completely? Am I becoming Elisa in my **House**, not haunted by simply any sounds from elsewhere, but by the specific voices and the presence of the Girl(s)?

Notes

1. Dorothea Olkowski amongst others has argued that difference is excluded from representation as it relies on identity, opposition, analogy and resemblance. Olkowski 1999, p. 20.
2. Phelan 1993, p. 27.
3. The notion of the logic of the same has been introduced by Luce Irigaray to describe the workings of the binary logic that defines everything in terms of oppositions thus excluding all irreducible difference. See Irigaray 1985b.
4. Deleuze & Guattari 1988, p. 276-7. Deleuze and Guattari refuse to consider the Girl in her embodied specificity, although they first place that very body at the heart of the question. Thus overlooking the specificity of embodied subjectivity runs the risk of positioning the Girl again as an empty, blank playground for different forces. One can ask, if the Girl's body is stolen again, but for a slightly different purpose, by Deleuze & Guattari?
5. Dorothea Olkowski's reading of Henri Bergson offers an interesting insight into his conception of the virtual and actual in relation to time. In contrast to the 'possible' the virtual is real, just like the actual is. The possible is implied in what is considered real, whereas the virtual is another mode of the real that thus opens the concept of real to the unknown and undefined, to change. Olkowski 1999. See also Deleuze 1990 and Bergson 1990.
6. Grosz 2000, p. 230.
7. Grosz 1999, p. 18.
8. According to Olkowski the linear representation of time is intimately linked with representation of space, as if the moments were separable material entities, and is therefore unable to account for movement and change. Olkowski 1999, p. 127-8.
9. Phelan 1997, see e.g. p. 12.
10. Irigaray 1985b.
11. Irigaray 1985a, p. 48.
12. Olkowski 1999, p. 111.
13. Grosz 1994, p. 20.
14. I have approached this using the concept of mimicry, introduced by Roger Caillois (1984) in relation to the camouflage of certain insects and discussed in terms of representation and subjectivity by Elizabeth Grosz 1994 & 1995 and Kaja Silverman 1996. According to Grosz in mimicry: "The primacy of one's own perspective is replaced by the gaze of another for whom the subject is merely a point in space, and not the focal point around which an ordered space is organized." Grosz 1995, p. 90.
15. Mimicry is linked to certain cases of psychosis, where the unification of the subject, "meshing of self and body", fails to occur. Grosz 1995, p. 90.

Bibliography

Henri Bergson, 1990. Matter and Memory. New York: Zone Press.
R. Caillois, 1984. Mimicry and Legendary Psychasthenia: October, 31 (Winter), 17-32.
Gilles Deleuze, 1990. Bergsonism. New York: Zone Press.
Gilles Deleuze & F Guattari, 1988. A Thousand Plateaus. Capitalism & Schizophrenia. London: The Athlone Press.
Elisabeth Grosz, 1994. Volatile Bodies. Toward a Corporeal Feminism. Bloomington & Indianapolis: Indiana University Press.
Elisabeth Grosz, 1995. Space, Time and Perversion. Essays on the Politics of Bodies. New York & London: Routledge.
Elisabeth Grosz, 1999. Becoming...an Introduction & Thinking the New: of Futures yet Unthought: Teoksessa Becomings. Explorations in Time, Memory, and Futures. Ithaca & London: Cornell University Press, 1-28.
Elisabeth Grosz, 2000. Deleuze's Bergson: Duration. The Virtual and a Politics of the Future: Teoksessa I. Buchanan & C. Colebrook, eds. Deleuze and Feminist Theory. Edinburg: Edinburgh University, 214-234.
Luce Irigaray, 1985a. Speculum of the Other Woman. Ithaca: Cornell University Press.
Luce Irigaray, 1985b. This Sex Which Is Not One. Ithaca: Cornell University Press.
Dorothea Olkowski, 1999. Gilles Deleuze and the Ruin of Representation. Berkeley: University of California Press.
Peggy Phelan, 1993. Unmarked. The Politics of Performance. New York & London: Routledge.
Peggy Phelan, 1997. Mourning Sex. Performing Public Memories. New York & London: Routledge.
Kaja Silverman, 1996. The Threshold of the Visible World. New York & London: Routledge.

Perheenisä kulkee omakotitalon takapihan poikki kantaen pyykkikoria. Hän ja muu perhe ripustavat pyykkinarulle lakanoita. Lakanat muistuttavat valkokankaita. Tilanteessa mikään ei tunnu kovin luontevalta. Isä puhuu jatkuvaa, tiivistä monologia, perheen naiset hymyilevät kuin pesuainemainoksessa ja lakanaa pitelevä poika huutaa isää auttamaan. Vaimo, tytär ja poika ovat vain heijastuspintoja isän halutessa puhua ja ajatella heidän puolestaan. Teoksen lopussa isä on talossa kutittaen kiusoitellen valkoisen lakanan alla vuoteessa makaavaa hahmoa. Hän nostaa lakanaa ja sen alta paljastuu hän itse.

Me/We (1993) on yksi kolmesta lyhyestä, n. 90 sekunnin pituisesta episodista Eija-Liisa Ahtilan v. 1993 valmistuneessa elokuvateoksessa, jonka teemoina ovat suku, perhe ja sosiaalinen yhteisö. **Me/We**:n näennäisellä kertomustasolla kysymys on tilanteesta, jossa perheenisä käy oman päänsä sisäistä kamppailua. Hän kyseenalaistaa nykyisen elämäntilanteensa siihen johtaneine valintoineen ja ilmaisee halunsa palata ajassa taaksepäin kirjoittamaan menneisyyttään uudelleen. Teos päättyy isän repliikkiin: "Joku katselee olkapääni yli - ehkä minä - ja sanoo: Sinä palaat ajassa takaisin siihen päivään, jolloin olit ylioppilaskokeissa. Kyllä, mutta tällä kertaa haluan epäonnistua."

Lauseilla on kiinnostava alkuperä. Ne löytyvät alunperin ranskalaisen kirjailijan Maurice Blanchot'n lyhyestä kirjoituksesta **Who**. Tässä kirjoituksessa Blanchot pohtii filosofi Jean-Luc Nancyn asettamaa kysymystä: "Who comes after the subject?".[1] Blanchot'n tekstin alku kuuluu seuraavasti: "Somebody looking over my shoulder (me perhaps) says, reading the question, Who comes after the subject?: 'You return here to that far away time when you were taking your baccalaureate exam.' - 'Yes, but this time I will fail.' - 'Which would prove that you have, in spite of all, progressed".[2]

Nancy on pyytänyt eri kirjoittajia pohtimaan aikalaisfilosofian asettamaa "subjektin" kritiikkiä tai dekonstruktiota.[3] Omassa "vastauksessaan" tähän kysymykseen Blanchot leikittelee erilaisilla tulkinnoilla ja kritiikeillä, joita on liitetty subjektin käsitteeseen. Kuka tai mikä on subjekti sellaisessa ilmaisussa kuin "sataa"? Entä mitä on olla "me"?. Jos moderni subjekti on viimeaikainen keksintö, eikö tähän kätkeydy piilo-oletuksena että sitä ennen kuitenkin on ollut olemassa "piilotettu tai torjuttu, heitetty, vääristetty, ennen olemista langennut..." subjekti (a subject "hidden or rejected, thrown, distorted, fallen before being...") ?[4]

1900-luvun filosofia ja taide ovat käsitelleet erityisen kriittisesti minän rajallisuutta sekä sen rajattomuuden illuusiota.[5] Tämä teema on vahvasti esillä myös Eija-Liisa

Ahtilan liikkuvan kuvan töissä. 1980-luvulla tehdyissä yhteistöissä Maria Ruotsalan kanssa hän käsitteli jo narsismia sekä sukupuolittuneena ruumiina olemista ja elämistä. Viimeaikaisissa töissään Ahtila on käsitellyt muun muassa parisuhteen päättymiseen liittyvää pienen kuoleman ulottuvuutta, siihen liittyvän uuden vapauden tematiikkaa (**Lohdutusseremonia**) sekä psykoottisen tietoisuuden luomia kuvitteellisia maailmoja (installaatioteokset **Aki, Anne ja Jumala** sekä **Tuuli** ja **Talo**).

1980-luvun lopulla Ahtila teki yhdessä Ruotsalan kanssa videoteoksen **Esineiden luonto** (1987). Alaotsikon "Eurocommunication" saaneessa teoksessa nähdään aluksi muutama kuva esikaupunkiomakotitalon edustalta ja sisältä. Kuvien taustalla soi muzakversio iskelmästä **Strangers in the Night**. Seuraavissa kuvissa Ahtila ja Ruotsala istuvat pöydän ympärillä hypistellen pöydän pinnalle aseteltuja erilaisia käyttö- ja koriste-esineitä. Naisten käymässä dialogissa esineitä luonnehtivat niiden imaginaarisia ominaisuuksia kuvailevat määreet: "aistillinen", "toimiva", "yksilöllinen", "paljastava", "kommunikoiva"...

Toisessa rajauksessa naiset asettuvat lepäämisasennossa hillitysti poseeraaviin asentoihin, synnyttäen ironisen dialogin mainoskuvien estetiikkaan tottuneen katsojan kanssa. Dialogi päättyy tuotemerkkien, brandien luettelemiseen: "...Nokia, Nestle, MasterCard, Barclays Bank, Dole...". Leena-Maija Rossin ja Marja-Terttu Kivirinnan mukaan Esineiden luonnossa käytävä "humoristis-filosofinen vuoropuhelu parodioi esineitä sieluttavaa, materian kautta minuuttaan määrittelevää jälkiteollisessa yhteiskunnassa elävää ihmistä".[6] He viittaavat teoksen yhteydessä myös mainos- ja taidepuheen samankaltaisuuteen liittäen Esineiden luonnon sekä temaattisesti että strategisesti Eija-Liisa Ahtilan ja Maria Ruotsalan muihin 1980-luvun lopun ja 1990-luvun alun yhteiskunta- ja taidepuhekriittisiin projekteihin.[7]

YHTEISÖ

Eija-Liisa Ahtilan ja Maria Ruotsalan seuraava yhteistyönä tehty videoelokuva **Platonin poika** (1990) alkaa mustavalkoisilla kuvilla leikkivistä lapsista. Menossa on poikien ja tyttöjen yhteinen kosketusleikki, jossa lauletaan lastenlorua: "Puhdas selkä, vastapesty, kuka siihen viimeks koski?" Selin oleva lapsi joutuu arvaamaan kuka toisista lapsista on salaa koskettanut häntä selkään. Tämän jälkeen siirrytään viitteelliseen ja käsitteelliseen taidenäyttely-ympäristöön, jossa opas kertoo kolmen taiteilijan teoksista. Ensimmäisen taiteilijan yhteydessä nousee esiin puhe terrorismin ja heroismin yhteydestä historiassa, toisen yhteydessä kysymys kauneudesta ja luonnosta, kolmannen yhteydessä taiteilijan Platonin rakastajattaren nimissä installaatioonsa kirjoittamasta

tekstistä. Samassa taidenäyttelyssä nuori nainen joutuu miehen kömpelön sanallisen viettely-yrityksen kohteeksi.

Hieman myöhemmin taidenäyttelystä poistunut ja nyt autoa ajava nainen ottaa mukaan peukalokyytiläisen, joka osoittautuu Sogol-planeetalta, aineettomien ideoiden maailmasta ja "Universumin tietovarastosta" kotoisin olevaksi tarkkailijaksi. Jakso, jossa tämä Alieniksi nuoren naisen toimesta nimettävä henkilö aineellistuu ruumiilliseen olomuotoon tuo mieleen Nicholas Roegin yhteiskunnallisia, seksuaalisia ja science-fiction-painotuksia yhdistävän pitkän elokuvan **The Man Who Fell to the Earth** (1976). Mutta siinä kun Roegin elokuvassa David Bowien esittämä korvaton matkalainen tuo uutta teknologista tietoa maapallolle, **Platonin pojan** tavattoman suurikorvainen matkalainen on enemmän kiinnostunut siitä, voiko ihmisruumiiseen materialisoitunut sogolilainen löytää mahdollisia uusia tiedon muotoja Maa-planeetalta.

Platonin pojassa sosiaalinen sukupuolisuus näyttäytyy lukuisissa erilaisissa vuorovaikutustilanteissa. Näitä näyttämöitä ovat lasten leikkikenttä, taidenäyttely, auto, huoltoasema ja televisio. Liftarijakson väliin on editoitu nuoren miehen haastattelu, jossa tämä puhuu seksuaalisuudesta ja seduktiivisuudesta omassa elämässään. Toinen seksuaalisuutta käsittelevä variaatio löytyi kuvitellun luonto-ohjelman selostuksesta tietyn Sonoran autiomaassa elävän mehiläislajin seksuaalielämästä, missä mehiläiskoiraat löytävät maan alle piiloutuneiden naaraiden joukosta neitsytmehiläiset. Myöhemmin nainen ja avaruusolento löytävät myös metsään jätetyn, murhatun ja ilmeisen raiskatun nuoren naisen ruumiin. Kohtauksen dialogi käsittelee hätkähdyttävällä tavalla sitä makaaberiutta, joka löytyy vastaavien aiheiden kirjallisista ja kuvallisista representaatioista halki historian. Kohtauksessa esitetään myös ajatus siitä, että ehkä juuri tämä nainen olisi mahdollisesti voinut antaa uutta tietoa Sogolille.

Platonin poika liittää sävykkäästi yhteen vakavan ja kevyen, helpon ja vaikean. Tekijät yhdistävät teoksessaan poliittiset teemat sosiologisiin ja biologisiin käyttäytymismalleihin sekä laajentavat kuvastoaan väkivaltarikosten kulttuurisen estetisoinnin, luontodokumenttien, mainosten ja science fictionin ulottuvuuksiin. He myös yhdistävät kerrontaansa pop-videoiden ja kokeellisen elektronisen taiteen kuvastoa ja kuvankäsittelyä. Teoksessa on muun muassa "musiikkivideomaisesti" animoituja taustoja, "psykedeelistä" värinkäsittelyä, jaettuja kuva-aloja, "liitäviä" kuvia kuvassa, päällekkäiskuvia sekä abstraktia videoefektipöydän avulla luotua kuvaa. Välillä päähenkilöt myös seuraavat toista kohtausta samasta elokuvasta monitorista baarin nurkassa. Tältä osin teoksessa on samankaltaista neopsykedeeli-

syyttä kuin esimerkiksi Pipilotti Ristin eräissä 1990-luvun videoissa (esim. **Pickelporno** (1992) tai **Sip my Ocean** (1996)).

Sekä Rist että Ahtila kuuluvat sukupolveen, jonka töissä median kuvat näyttäytyvät jonakin mikä on kietoutunut meihin, ja mihin me vuorostamme olemme kietoutuneet. Modernistisessa avantgardessa ajateltiin, että on olemassa mahdollisuus kritisoida mediaa ja taidemarkkinoita asettumalla niiden ulkopuolelle. Osa varhaisista videotaiteilijoista jakoi myös tämän näkemyksen. Nykyään yhä enemmän ajatellaan kuitenkin hedelmällisempien lähtökohtien löytyvän pikemminkin asioiden kompleksisen sisäkkäisyyden tunnustamisen kautta. Emme voi paeta "laatikon" ulkopuolelle.[8]

PUHE

Eija-Liisa Ahtilan ja Maria Ruotsalan yhteinen taiteellinen taival päättyi 1990-luvun alussa, ja kumpikin siirtyi tahoillaan elokuvan ja omien taiteellisten projektiensa pariin. 1990-luvulla Ahtila siirtyi videosta filmiin ja liikkuvan kuvan installaatioihin. 1993 valmistuneessa kolmesta 90 sekunnin episodista **Me/We, Okay ja Gray** koostuvassa lyhytelokuvassa hän varioi kerrontataktiikoita, jotka ovat tuttuja mainoselokuvista, musiikkivideoista sekä pitkien elokuvien trailereista. Hän käyttää henkilöhahmojen tunnustusenomaisia monologeja, nopeasti liikkuvaa kameraa, nopeaa editointia, mustavalkoisuutta ja hidastuskuvaa. Henkilöhahmot puhuvat kameralle tai tämän ohi.

Okay:ssa (1993) nainen kulkee kaupunkiasunnon erään huoneen poikki edestakaisin kuin häkkiin vangittu eläin. Hän puhuu jatkuvaa, nopeaa monologia. Monologissaan hän käsittelee parisuhdettaan, johon tuntuu liittyvän sekä henkistä että fyysistä väkivaltaa. **Gray**:ssä (1993) kolme eri-ikäistä naista ovat hississä, joka laskeutuu alaspäin. Eräs naisista vetää jalallaan kuvitteellisen rajan, viivan lattiaan. Kyse on oudossa sosiaalisessa tilanteessa kommunikoinnin vaikeudesta sekä muutoksista olosuhteissa. Teoksen viimeisissä kuvissa vesi on täyttänyt hissin.

Sekä **Me/We**:ssä että **Okay**:ssa henkilöhahmo puhuu toista sukupuolta olevan henkilöhahmon äänellä. Eija-Liisa Ahtilan teoksissa minän ja toisen välinen suhde ei muodostu kiinteistä vastakkainasetteluista, vaan minuuksien toisiinsa sirottuvuudesta. Kysymys "toisen suulla" puhumisesta ja ajattelemisesta liittyy selkeimmin vallankäyttöön henkilökohtaisissa suhteissa. **Okay**:n mies (jota ei koskaan näy kuvassa) ja nainen haukkuvat toisilleen kuin koirat. Lopulta **Okay**:n nainen kävelee huoneen poikki kohta kerta siirtyen aina liikkeen lopussa sen alkupisteeseen. Mies ja nainen sanovat vakuuttelunomaisesti yhtä aikaa, aavistuksen verran epätah-

dissa: "Se on okay, se on okay, se on okay". Kuva toisiaan koirien lailla haukkuvista, parisuhteessa elävistä ihmisistä toistuu myöhemmin **Lohdutusseremoniassa** (2000), jossa parisuhde myös päättyy.

1990-luvun teoksista **Me/We, Okay, Gray** sekä **Jos 6 olis 9** (1995) ja **Tänään** (1997) perustuvat kaikki osaltaan teoksen kertomusmaailmaa kommentoivaan ja sen nykyhetkestä irtautumaan pyrkivään puheeseen, joka on suunnattu kameraa kohti ja sen ohi. Henkilöhahmot tuntuvat olevan tietoisia monitorin tai valkokankaan näkymättömästä rajasta. Keskeiseksi teemaksi nousee menneen tapahtuman läpikäynnin sekä vastuun ja vallan kysymysten yhdistäminen. Toistuva paluu menneeseen tapahtumaan ei merkitse menneiden virheiden tekijäksi paljastuvan syyllisen selvittämistä vaan pikemminkin uuden ymmärryksen mahdollisuutta nykyhetkessä.

Régis Durandin mukaan Eija-Liisa Ahtilan teosten huomioitavimpia piirteitä on nykyhetkessä tehtävä menneen tapahtuman läpikäyminen sekä tähän liittyvä välittömyyden tunne (un sentiment immédiateté).[9] Durand viittaa Gilles Deleuzen ja Félix Guattarin tulkintaan pitkistä novelleista (la nouvelle), jotka kertovat meille aikaisempien tapahtumien jälkeensä jättämästä hämmennyksen ja epävarmuuden tilasta. Kysymys ei enää ole arvoituksen (enigma) ratkaisemisesta, vaan lopulta aina läpitunkemattomaksi (impenetrable) jäävästä salaisuuden muodosta, jonka ympärille ruumiit (corps, bodies) ja mieli asettuvat.[10] Ahtilan teoksissa meille esittäytyy usein tällainen hämmentynyt ruumis, puhuva minä jonka ajatukset, tuntemukset ja puhe pyörivät jonkin menneen tapahtuman ympärillä. Muodostuu "elliptisiä visuaalisia ja psyykkisiä tiloja", jotka muotoutuvat jatkuvasti uudelleen tuottaen aina jotain uutta.[11] Muistan Blanchot'n kirjoituksen: "...'Yes, but this time I will fail.' - 'Which would prove that you have, in spite of all, progressed.' "[12]

TYTÖT

Kolahdus. View master -katselulaitteen kuva liukuu näkökenttään. Näemme kuvan Hamelnin pillipiparin legendasta. Sadun pillipiipari on lumonnut soitollaan joukon lapsia avaten aukon vuorenrinteeseen. Kuva liukuu pois ja vaihtuu toiseksi. Toisessa kuvassa aukko on suljettu ja lapset ovat kadonneet. "Musta se kiekko oli kaikista oudoin", sanoo nuoren, teini-ikäisen tytön ääni kuvan ulkopuolelta. "Mä vekslasin edes takas niitä kuvia, joissa ensin vuores oli aukko ja sit ei enää ollu. Se oli must hämmästyttävää. Samanlailla must oli hämmästyttävää kun mä katsoin pornolehtiä ja näky ettei miehel oo reikää kivesten takana - että ne on suljettu. Ja mä aattelin et se ei aina oo ollu niin."

Triptyykkimuotoisen **Jos 6 olis 9** -teoksen lähtökohtana

olivat teinityttöjen seksuaaliset fantasiat ja kokemukset. Tyttöjen provokatiivisten monologien kautta **Jos 6 olis 9** käsittelee näkemisen ja kokemisen välinen suhdetta, seksuaalisuutta sekä omaa tilaa ja aikaa sosiaalisessa järjestelmässä. Luce Irigarayn psykoanalyysia kohtaan esittämän kritiikin mukaan Freudin sublimaation käsite asettaa naisen ja miehen suhteeseen, missä kaikki palautuu yhteen napaan, jossa miehen halun alkuperäinen kohde korvautuu aina jollakin toisella. "Maternalis-feminiinen pysyy paikastaan erotettuna paikkana, siltä on viety 'sen' paikka", toteaa Irigaray.[13] Voisin ajatella, että suvereenilla vallankäytöllään sekä seksuaalisen tilan ja ajan vaatimuksillaan **Jos 6 olis 9**:n tytöt ovat osaltaan palauttamassa tasapainoa, vaatimassa oikeutta vastaavaan sublimaatioon kuin minkä Freud olettaa miehen psyykelle ominaiseksi. Mutta samalla kun teinitytöt ovat teoksessa vallankäyttäjiä, on hyvä muistaa, että teoksessa he eivät ole pelkästään teinityttöjä vaan pikemminkin eräänlaisia aika-avaruus -agentteja menneisyyden ja tulevaisuuden välillä.[14] Niinpä yksi tytöistä kertookin eräässä teoksen kohdassa olevansa oikeasti 38-vuotias aikuinen nainen, joka on vain palannut ajassa taaksepäin tytöksi.[15]

Triptyykkimuoto korostaa teoksessa hahmojen virtaavuutta, tyttöjen liikkuvuutta ajassa ja tilassa. Esitysmuotona triptyykki on vanha. Sen käyttöalue ulottuu keskiaikaisista alttaritauluista liikkuvan kuvan alueelle ranskalaisen Abel Gancen 1920-luvun polyvision sekä myöhemmin 1960- ja 1970-luvulla laajennetun elokuvan (expanded cinema) tekijöiden teosten kautta. Meidän aikamme videotaiteilijoista muotoa on käyttänyt erityisesti amerikkalainen Bill Viola **Nantes**-triptyykkissään (1992). Erotuksena Violasta joka jatkaa käyttämiensä syntymän ja kuoleman kuvausten kautta triptyykkiin jo historiallisestikin liittynyttä ylevyyden ikonografian perinnettä, Eija-Liisa Ahtila tuntuu kuitenkin tavoittelevan toisenlaista paikan ja ajan filosofiaa. Minkä erityisen merkityksen kuvien välissä oleva intervalli saa **Jos 6 olis 9**:ssä?

Filosofi Henri Bergsonin ajattelua käsittelevissä kirjoituksissaan sekä elokuvaa käsittelevissä kirjoissaan **Cinéma 1** ja **Cinéma 2** Gilles Deleuze on esittänyt mahdollisuuden ajatella aikaa toisin kuin nykyhetkien jatkumona tai "ikuisena nykyhetkenä".[16] Aika vetäytyy ja etenee samanaikaisesti, "kurottaen" sekä menneisyyteen että tulevaisuuteen, jatkuvasti aktualisoiden voimia virtuaalisiksi. Ruumiiden tai kappaleiden (corps/bodies) läsnäolo ajassa edellyttää virtuaalisen moneuksien (multiplicities) katkeamattoman jatkumon alituisia "kääntämistä" aktuaalisiksi, virtuaalisesta jatkuvuudesta eriytyneiksi moneuksiksi (multiplicities).[17]

Amerikkalaisen tutkijan Dorothea Olkowskin mukaan

käsitys intervallista havainnon ja muistin välttämättömänä yhdistäjänä yhdistää Bergsonia ja Irigarayta toisiinsa.[18] Bergsonin mukaan intervalli on momentti kahden liikkeen, vastaanotetun ärsytyksen (stimulus) ja suoritetun liikkeen välillä.[19] Bergsonilla virtuaalisen aktualisoituminen sijoittuu intervalliin, missä tapahtuu näin kaiken "uuden" manifestoituminen, differentiaation tapahtuma. Irigarayn mukaan intervalli kanavoi vallan, toiminnan, voiman, energian ja halun toimintoja. Se saa poliittisen ulottuvuuden mahdollistaessaan muutoksia esimerkiksi käsityksissä minästä tai vallasta. Näin intervallissa syntyy juuri **Platonin pojan** sogolilaisen etsimää "uutta tietoa". Samanlaisia uuden tiedon tuojia ja tuottajia voivat näin ajatellen olla myös **Jos 6 olis 9**:n aikamatkaajina ja tilan haltuunottajina toimivat teinitytöt.

MITÄ TAPAHTUU TÄNÄÄN?

Kaksi vuotta **Jos 6 olis 9**:n jälkeen valmistunut **Tänään** kiertyy dramaattisen tapahtuman ympärille: isä on vahingossa ajanut oman isänsä yli autolla, aiheuttaen tämän kuoleman. Jälleen muodostuu Durandin mainitsemia ajallisia kehiä, joita muistamisen, ajattelemisen ja puhumisen aktit piirtävät yhä uudelleen.

Tänään -teoksen avaa kaksi eri etäisyyksiltä ja eri kuvakulmista otettua lyhyttä kuvaa eksoottisesta naamiosta. Naamio makaa rakennusjätteiden seassa kuorma-auton lavalla, joka on omakotitalon pihalla. Kolmannessa kuvassa mies heittäytyy selälleen vuoteelle. Hänen kasvonsa assosioituvat naamioon. Paidan rintamus on märkä. Ääniraidalla kuullaan muutama tahti 22-Pistepirkko -yhtyeen hypnoottista rockia sekä auton jarrujen kirskuntaa. Otsikon jälkeen seuraa omakotitalon pihalla seisovan, itsekseen palloa heittävän teini-ikäisen tytön monologin ensimmäinen lause: "Tänään mun isä itkee."

Tyttö kertoo miksi isä itkee: myöhään edellisenä iltana tämä on ajanut autolla oman isänsä yli. Tytön monologista meille selviää, ettei tyttö sanottavammin pitänyt isoisästään ja että tällä oli sama nimi kuin hänen isällään. Tyttö sanoo, ettei hänen isänsä yleensä itke, mutta että tällä kertaa isän paita on kastunut paljosta itkemisestä. Hän käy seisomassa isän vierellä, mutta isä ei tunnu huomaavan tyttöä lainkaan.

Kehää kiertävien ajatusten kuva teoksessa on tytön heittämä pallo, joka kimpoaa jatkuvasti takaisin. Tyttö esittää ajatuksen (toiveen?) siitä, että itkevä isä olisikin jonkun toisen isä. Tyttö luettelee: "Sannan faija, Mian faija, Markon faija, Pasin faija tai Veran faija." Ehkä tyttö toivoisi myös itse olevansa joku toinen? Niin ajattelen, kun äkkiä tyttö sanookin olevansa keinutuolissa, omaavansa poikaystävän, pitävänsä jotain sylissään ja - olevansa 66-vuotias.

Tästä alkaa teoksen toinen osa, Vera, jossa vanhempi nainen istuu tuolissa lämpimästi valaistussa huoneessa ja polttaa tupakkaa. Nainen nousee ja kävelee keittiöön, tiskialtaan luo pesemään tuhkakupin. Hänet liitetään tyttöön nopean editoinnin avulla (ryppyiset kädet tiskialtaalla + tytön kädet ja jalat pihamaalla), kuten myöhemmin isä ja isoisään (maahan ajotielle laskeutuva isoisä + vuoteelle laskeutuva isä). Vera voi olla isoisän vaimo eli tytön isoäiti tai tyttö vanhana. Tyttö voisi myös olla naisen muistikuva itsestään lapsena. Sanan Vera etymologia viittaa totuuteen ja tämä voisi viitata siihen suuntaan, että juuri tyttö on muistikuva. Osa **Tänään** -teoksen rikkautta on kuitenkin siinä, että tämänkaltaista ajallista kronologiaa eri osien ja hahmojen välille ei tarvitse rakentaa.

Monologissaan Vera kertoo vuosien aikana tapahtuneesta itsensä muotouttamisesta, jossa pelolla on ollut tärkeä osuus. Sitten hän kuvailee muutamin tiivein lausein kriittisesti yhteiskuntaa, jossa elää: aikuisia, jotka eivät halua aikuistua, uusien ideoiden vaikeutta tulla hyväksytyiksi ja jo hyytyneiden ideoiden kauppatavaraksi joutumista, epäluuloista suhtautumista kokemukseen ja tietoon, seksin ja väkivallan glorifiointia sekä ihmisiä, jotka kehuvat tehneensä juuri sen minkä ovat jättäneet tekemättä. Kriittisen yhteiskunnallisen puheenvuoron esittäjänä Vera tuo mieleeni Jean-Luc Godardin elokuvan **Numero deux** (1975) isoäidin, jonka pitkän monologin pohjana elokuvassa oli Germaine Greerin teksti. Tätä videomonitoreilta filmille kuvattua elokuvaa voi pitää jopa eräänlaisena elokuvan muotoon puettuna videoinstallationa. **Tänään** -teokseen sitä yhdistää sisällöllisesti perheen sisäinen valtastrategioiden tarkastelu.

Tänään -teoksen kolmannessa osassa ("Faija") näytetään illan pimeydessä metsätiellä tapahtuva onnettomuus. Kuvat isoisästä asettumassa puun mustaan varjoon pimeälle ajotielle herättävät ajatuksen makaaberista itsemurhasta, jossa isoisä sälyttää syyllisyyden kuolemastaan oman poikansa harteille. Vaikka autossa ovat aluksi mukana koko (isän, naisen ja kahden lapsen muodostama) perhe, heitä ei enää näy lyhyessä kuvassa, jossa auto kohtaa puun varjosta nousevan hahmon. Kun auto törmää isoisään, ainoa autossa olija on isä. Isän hahmo on tulkittavissa "isän", "pojan", "isoisän" tapahtumisena, yleisenä "isän" figuurina vaihtuvassa ajassa ja tilassa.

Durand muistuttaa, että Deleuze ja Félix Guattari erottavat tarinan (tale) ja pitkän novellin eli novellan (nouvelle) ajallisen rakenteen toisistaan. Tarinassa kysytään vain: mitä tulee tapahtumaan?" mutta novella kysyy: "Mitä on voinut tapahtua, jotta ollaan päädytty tähän?"[20] Olen taipuvainen jakamaan Durandin mielipiteen siitä, että jälkimmäinen kysymyksenasettelu on erityisen luonteen-

omainen Ahtilan teoksille. Parhaassa tapauksessa teokset saavat minut ponnahtamaan ylös esittämään omat kysymykseni ja käsittelemään myös oman elämäni problematiikkaa teosten kautta. **Tänään** -teoksen tytön heittämä pallo kimpoaa yhä uudelleen takaisin samalta näkymättömältä kalvolta (membrane), missä katse kohtaa kuvaruudun tai valkokankaan. Pallo käy kuvaruudun tai valkokankaan pinnalla, todellisen ja fiktiivisesti konstruoidun tilan näkymättömällä mutta ehdottomalla rajalla.

TILA JA MIELI

Tänään -teoksen installaatioversion kolme osaa sijoittuvat toisiinsa kulmittain kolmeksi seinäksi. Katsojana otan näin teoksessa itse neljännen seinän, neljännen valkokankaan paikan. Elokuvaesityksen tapaan liikkuvan kuvan installaatio sekoittaa katsojan henkilökohtaisen tilan ja ajan teoksen tilaan ja aikaan. Galleriatilassa olen kuitenkin tietoisempi sekä ympäristöstäni että ihmisistä ympärilläni, pystyn liikkumaan ja reagoin siksi elokuvateatteritilannetta spontaanimmin siihen mitä ympärilläni tapahtuu.

DVD-installaatiossa **Anne, Aki ja Jumala** (1998) lähtökohtana oli todellinen tapahtuma, jossa tunnetun tietokoneyhtiön työntekijä, Aki sairastui skitsofreniaan. Hän erosi työstään sulkeutuen asuntoonsa. Aki alkoi nähdä ympärillään kuvitteellisia hahmoja, joiden kanssa hän alkoi kommunikoida. Näyissään Aki kohtasi Jumalan, joka ilmoitti että hänellä oli tyttöystävä nimeltä Anne Nyberg. Teosta varten järjestettiin casting-tilanteita, joissa haettiin Akin ja hänen kuvitteellisen tyttöystävänsä esittäjiä. Akin esittäjä oli ammattinäyttelijä, mutta Annen osan esittäjää haettiin työvoimatoimistossa olleella ilmoituksella. Tästä syystä tilanteet myös erosivat hieman toisistaan. Kun Akin rooli perustui käsikirjoituksessa olleisiin repliikkeihin, niin Annen roolia hakeneet kertoivat haastattelutilanteessa enemmän myös omasta itsestään. Lopulta installaatiossa esittäytyi monitorien kautta kaikkiaan viisi Akia ja seitsemän Annea sekä yksi casting-seulonnan tuloksena näyttelytilaan työllistetty Anne.

Anne, Aki ja Jumala tutki skitsofreenisen tajunnan tarkastelemisen avulla minän pirstoutumista ja mielen kykyä luoda uusia asioita. Tämän huipentumana voidaan pitää kuvitteellisen hahmon inkarnoitumista näyttelytilaan palkattuna Annena. Eija-Liisa Ahtila on jatkanut todellisuudenkäsityksensä menettäneen mielen käsittelyä myös aivan viimeaikaisimmissa töissään. Videoinstallaatioissa **Tuuli** (2002) ja **Talo** (2002) lähtökohtana ovat psykoosista kärsivien naisten kertomukset ja haastattelut. Katsojaa kohti avautuvan triptyykkimuodon sekä kerronnan toiston ja epätahtisuuden kautta orgaaninen aika-tila -jatkumo kyseenalaistuu näissä teoksissa aikai-

semman triptyykkityön **Jos 6 olis 9**:n tapaan. Äänen rooli on teoksissa keskeinen. Etenkin teoksessa Talo se saavuttaa lähes henkilöhahmon aseman.

ERO JA KUOLEMA

Vaikka 2000 valmistunut **Lohdutusseremonia** on tarinana Ahtilan liikkuvan kuvan teoksista selkeimmin "lineaariseksi" rakennettu mutta installaatioversiossa kertomus nuorenparin erosta on erotettu kahdeksi rinnakkaiseksi seinälle projisoiduksi kuvavirraksi. Näin myös se ottaa huomioon ei-lineaarisen, aukkoisen havainnon. En pysty galleriatilassa näkemään kaikkea mitä molemmilla puolilla tapahtuu, vaan joudun reagoimaan tapahtumiseen silmilläni, aivoillani ja koko ruumiillani. Yritän täyttää intervallin, mikä on mahdoton tehtävä. Jotain jää aina yli.

Lohdutusseremonian tapahtuma-aika on kuulas kevättalvi. Alussa olemme nähneet vesitornin, ihmisistä tyhjiä paikkoja ja koiraa ulkoiluttavan naapurin. Nainen kertoo olevansa nuorenparin erosta kertovan tarinan kertoja. Hän ilmoittaa meille, että tarinassa on kolme osaa. Ensimmäisessä osassa kerrotaan miten ero tehdään, toisessa osassa ero tapahtuu ja kolmas osa esittää eräänlaisen lohdutusseremonian tapahtuneen johdosta.

Ensimmäisessä osassa nuori nainen, Anni ja mies, J-P kohtaavat eroterapeutin luona. Toisessa osassa ollaan J-P:n syntymäpäiväkutsuilla, joiden jälkeen J-P, Anni ja joukko ystäviä oikaisevat jäätyneen järven poikki. He alkavat käydä keskustelua siitä, mitä jäihin putoavalle ihmiselle oikein tapahtuu kun tämän ruumis alkaa kohmettua kylmässä vedessä. Äkkiä jää murtuukin, ja seurue vajoaa jäihin. Annin ja tarinan kertojan puhuman poeettisen tekstin aikana kuvissa näkyy murtuneen pintajään paloja, veden tummia virtauksia, ilmakuplia sekä kylmässä vedessä hiljaa kelluvia ja kääntyviä uponneita ystäviä.

Lohdutusseremoniassa fantastinen aines tunkeutuu näennäisesti realististen tilanteiden kerrontatilaan ensimmäisen kerran kun perheneuvojan odotushuoneessa odottavat ihmiset ilmestyvät "läpinäkymättöminä" terapiahuoneeseen Annin avunhuudon kutsumina. Toisen kerran näin tapahtuu toisessa osassa kun eroaan läpikäyvän pariskunnan ystäväpiiri vajoaa yhdessä heidän kanssaan jäihin. Ero vertautuu kuolemaan ääntan pohtiessa menetettyä yhteisyyttä ja jäljelle jäänyttä tyhjyyttä: "Mitään ei ole. Aika ei kulu. Voiko vielä todeta, ettei tule mitään?" Järven pohjaan vajoavan entisen rakastetun kuollut ruumis "vaihtaa toisen poskensa ja nenänsä istumapaikkaan levän välissä". Jotta näin ei kävisi vielä, jotta entinen rakastettu ei kuitenkaan edes metaforisesti kuolisi, tapahtuu kolmannen osan lohdu-

Kolmannessa osassa J-P ilmestyy Annin eteiseen häiritsevän todellisena aavemaisena kuvajaisena. Annin tarttuessa kuvajaista tai haamua hartioista se alkaa kumartua ja kutistua, hajoten lopulta pieniksi partikkeleiksi. Haamu alkaa ilmestyä yhä uudelleen, kunnes myös Anni ymmärtää kumartaa. Toimituksella on kaksi merkitystä. Kuvajaisen on kadottava, mutta samalla on saavutettava sopu.

Lohdutusseremoniassa kysymys on kahden minän yhdessä elämän ajan ainutkertaisuudesta sekä yhdessä eletyn ajan loppumiseen liittyvien väistämättömien muutosten ymmärtämisestä. Eräs ihmissuhde on saapunut päätepisteeseensä. Enää on tehtävä sovinto menneen kanssa, ja sovittava tulevasta. Äidin on rakennettava elämäänsä eteenpäin yksinhuoltajana ja isän on voitava saada jatkaa suhdettaan lapseensa. Korvaamattomuuden ja korvaavuuden kysymykset nousevat teoksessa keskeisiksi.

MINÄ

Kysymykseen minästä liittyy kysymys identiteetistä. Vuonna 1991 Eija-Liisa Ahtila käsitteli lyhyessä kirjoituksessa suomalaisuutta sekä suomalaisten itsestään tekemää kuvaa. Hän kirjoitti epäselvyydestä tai vaikeaselkoisuudesta, joka tekee samanaikaisesti ilmenevät monet merkitykset mahdollisiksi ja määrittelee identiteetin kaiken sen aktiiviseksi luomiseksi, mihin halutaan identifioitua. Hän toteaa: "On olemassa suuret määrät ihmisiä, jotka elävät uudessa maailmassa, joka sijoittuu jonnekin kielestä toiseen tehtyjen käännösten välille. Paikan nimi on joko Place tai Space, vaikea sanoa, koska ihmiset, jotka ovat siellä, suurimmaksi osaksi puhuvat englantia, mutta ääntävät sitä niin kehnosti ja eri tavoin, että on vaikea sanoa mitä he todella sanovat".[21]

Ahtila ehdottaa, että identiteetistään huolestuneiden suomalaisten tulisi olla tyytyväisiä tilanteeseen, missä rajojen tarkka määritteleminen alkaa olla epäkiinnostavaa. Samalla hän toteaa, että alkuperäistä ei ole olemassa ennen kuvaa eikä todellisuutta ennen sen kopiota. Siksi "(M)eidän kannattaa tehdä itsestämme kuva".[22] Ymmärrän tämän kehotuksena olla tyytymättä valmiisiin käsityksiin keskellä sitä kehkeytymisten moninaisuutta mikä ei koskaan voi tulla valmiiksi asti sen enempää elämän kuin kuvienkaan todellisuudessa.

Minän ja vallan suhteisiin kriittisesti suhtautuva taide on jo pitkän aikaa elänyt uutta vaihetta. Vallan ymmärretään entistä selkeämmin sirottuneen sekä ulkoisesti että sisäisesti. Elämme tilanteessa, jossa vallan kriitikko on myös sen käyttäjä ja tästä seuraa että hän joutuu työskentelemään "vanhan vihollisen" kanssa myös omassa itsessään. Eija-Liisa Ahtilan teokset liittyvät tähän tilantee-

seen. Ne hakevat uusia minän muotoja, joissa sosiaalinen ja psyykkinen tila kietoutuvat toisiinsa ja inhimilliset draamat ja tilanteet liukuvat ja sekoittuvat toisiin tilanteisiin, aikoihin ja paikkoihin. Minä on ennemmin mahdollisuus lukemattomille tulemisille (becomings) kuin vankilasta irti pyrkivä vanki.[23]

Minä elää ajassa ja kestossa samalla myös itse tullen ajaksi ja kestoksi. Se on muotoutumassa jatkuvasti joksikin, muttei koskaan voi tulla varsinaisesti valmiiksi.

Viitteet

1. Blanchot (1991)(Cadava, Connor, Nancy), s. 58-60. Kiitän Harri Laaksoa, joka kertoi minulle Blanchot´n tekstistä.
2. Ibid., s. 58.
3. Nancy (1991), s. 4.
4. Blanchot (1991), s. 58-59.
5. Nancy kirjoittaa "sisäisyyden, itseläsnäolon, tietoisuuden, hallinnan sekä asian ytimen (essence) yksilöllisten tai kollektiivisten ominaisuuksien kritiikistä tai dekonstruktiosta" ("the critique or deconstruction of interiority, of selfpresence, of consciousness, of mastery, of the individual or collective property of an essence") Nancy (1991).
6. Kivirinta, Rossi, Pohjola (1991), s. 62.
7. Ibid., s. 62. Ahtilan ja Ruotsalan 1980-luvun lopun käsitetaiteellisesta toiminnasta ks. lähemmin esimerkiksi Erkintalo (1999).
8. Phelan (2001) (Phelan, Obrist, Bronfen), s.40.
9. Durand (2000), s. 30.
10. Ibid., s. 34.
11. Ibid., s. 30.
12. Blanchot (1991)(Cadava, Connor, Nancy), s. 58.
13. Irigaray (1996, alunp. 1984), s.27.
14. Tyttö-figuurin erityistä merkitystä Eija-Liisa Ahtilan teoksissa on käsitellyt Taru Elfving luennollaan syyskuussa 2001 Kuvataideakatemiassa Helsingissä sekä seminaariesityksessään Affective Encounters -konferenssissa Turun Yliopistossa (Elfving 2001).
15. "Hän palaa kouluun, voimistelusaliin, paikkaan jossa tyttöjen sallitaan olevan kilpailullisia, aktiivisia, intohimoisia - paikkaan, mistä kaikki hänen kysymyksensä ovat peräisin" ("She returns to the school sports hall, to the space where girls are allowed to be competitive, active, passionate - where all her questions originated.") (Elfving 2001).
16. Deleuze (1966); (1983); (1985).
17. Ansell Pearson (2002), s. 1.
18. Olkowski (1999), s. 83, s. 86.
19. Ibid., s. 83.
20. Durand (2000), s.32; Deleuze & Guattari (1987, alunp. 1980), s.192.
21. Ahtila (1991) (Heiskanen), s. 69. Sama kohta kyseisestä tekstistä on hieman tiivistetymmässä muodossa mukana myös Eija-Liisan valokuva- ja teksti-installaatiossa Doing it (1992).
22. Ibid., s. 72.
23. Grosz (1999); Nancy (1991)(Cadava, Connor & Nancy), s. 8.

Kirjallisuus

Eija-Liisa Ahtila (1991): "Kuva". Julkaisussa Nuori Taide, toim. Seppo Heiskanen. Hanki ja jää, Tampere.
Keith Ansell Pearson (2002): Philosophy and the Adventure of the Virtual: Bergson and the time of life. Routledge, London and New York.
Maurice Blanchot (1991): "Who?". Teoksessa Who comes After the Subject? ed. Eduardo Cadava, Peter Connor, Jean-Luc Nancy, Routledge, New York and London.
Gilles Deleuze (1966): Le bergsonisme. Presses Universitaires de France, Paris.
Gilles Deleuze (1983): Cinéma 1: l´image-mouvement. Les Éditions de Minuit, Paris.
Gilles Deleuze (1985): Cinéma 2: l´image-temps. Les Éditions de Minuit, Paris.
Gilles Deleuze & Félix Guattari (1987, alunp. 1980): A Thousand Plateaus: Capitalism and Schizophrenia (alunp. Mille Plateaux: Capitalisme et Schizophrénie. Les Éditions de Minuit). Käänn. Brian Massumi. The Athlone Press, London.
Regis Durand (2000): "Eija-Liisa Ahtila: l'émotion, le secret, le present". artpress 262, Novembre 2000.
Tiina Erkintalo (1999): "Between Self and Other: A Brief Look at the Art of Eija-Liisa Ahtila". Annika von Hausswolf, Knut Åsdam, Eija-Liisa Ahtila. End of Story. The Nordic Pavilion, La Biennale di Venezia 1999, toim. John Peter Nilsson.
Elisabeth Grosz (ed.) (1999): Becomings. Explorations in Time, Memory and Futures. Cornell University Press, Ithaca and London.
Luce Irigaray (1996, alunp. 1984): Sukupuolieron etiikka (alunp. Ethique de la différence sexuelle. ƒditions de Minuit, Paris). Suomentanut Pia Sivenius. Gaudeamus, Tampere
Marja-Terttu Kivirinta, Leena-Maija Rossi ja Ilppo Pohjola (1991): Koko hajanainen kuva. Suomalaisen taiteen 80-luku. WSOY, Porvoo.
Ulrike Matzer (1999/2000): "The Fragile Nature of Normality". Lohdutusseremonia -DVD-levyn kansivihkossa ilmestynyt artikkeli.
Jean-Luc Nancy (1991): "Introduction". Teoksessa Who comes After the Subject? ed. Eduardo Cadava, Peter Connor, Jean-Luc Nancy, Routledge, New York and London.
Dorothea Olkowski: Gilles Deleuze and the Ruin of Representation (1999). University of California Press. Berkeley, Los Angeles and London.
Peggy Phelan (2001): "Opening Up Spaces within Spaces: The Expansive Art of Pipilotti Rist". Teoksessa Peggy Phelan, Hans Ulrich Obrist, Elisabeth Bronfen: Pipilotti Rist. Phaidon, New York.

Julkaisemattomat lähteet
Taru Elfving (2001): "Encounters with a within - Eija-Liisa Ahtila's video installations (The girl in space-time)". Seminaariesitelmä Affective Encounters -konferenssissa Turun Yliopistossa 13.-15.9.2001.

A father carries a laundry basket across the yard of a suburban home. He and his family are hanging sheets on a clothesline. The sheets resemble movie screens. There is something conspicuously unnatural about the whole scene. The father speaks to himself in an intense, gushing monologue. The mother and daughter smile, as if they were in a washing powder commercial. The son, holding a sheet, cries to his father for help. The father regards his wife, daughter and son as if they were mirrors of himself; he seems compelled to speak and think on their behalf. In the closing scene of the film, we see the father inside the house, tickling and teasing someone lying under a sheet. The father lifts the sheet, only to discover himself lying under it.

Me/We (1993) is one of three ninety-second episodes from a fiction film trilogy on the themes of gender, family and society by Eija-Liisa Ahtila. The ostensible narrative level of **Me/We** tells the story of a father going through a crisis. He wrestles with the choices that have led to his present circumstances, fervently wishing for a chance to go back and rewrite his past. The film concludes with the father uttering the following words: "Someone looking over my shoulder - me, perhaps - says: 'You will return to that faraway time when you took your high school exams'. 'Yes, but this time, I will fail'."

These lines have an interesting origin. They are borrowed from **Who**, a short story by the French author Maurice Blanchot. In his story, Blanchot contemplates the question posed by the philosopher Jean-Luc Nancy: "Who comes after the subject?"[1] Blanchot's original text reads as follows: "Somebody looking over my shoulder (me perhaps) says, reading the question, Who comes after the subject?: 'You return here to that faraway time when you were taking your baccalaureate exam.' - 'Yes, but this time I will fail.' - 'Which would prove that you have, in spite of all, progressed.'"[2]

Nancy invites contemporary writers to contemplate modern philosophy's critique or deconstruction of the 'subject'.[3] In his 'answer' to Nancy's question, Blanchot plays with various interpretations and critiques associated with the concept of the subject. He asks: Who or what is the subject in an expression like 'it is raining'? And what does it mean to be 'we'? If the modern subject is a recent invention, muses Blanchot, doesn't this latently imply the prior existence of a subject that has been "hidden or rejected, thrown, distorted, fallen before being [...]"?[4]

The art and philosophy of the 20th century has systematically critiqued both the presumed limits and illusory illimitability of the subject.[5] The same theme also comes to the fore in Ahtila's oeuvre. In the late 1980s, Ahtila and her colleague Maria Ruotsala collaborated in a series of works exploring narcissism and the modalities of the gendered body. In her latest works, Ahtila has explored the 'little death' and liberation associated with the end of a relationship (**Consolation Service**) and the imaginary worlds fabricated by psychotic minds (the installations **Anne, Aki and God**, **The Wind** and **The House**).

In the late 1980s Ahtila and Ruotsala co-directed the video **The Nature of Objects** (1987). Sub-headed 'Eurocommunication', the video opens with shots of a typical suburban home viewed from inside and out, with a muzak version of **Strangers in the Night** playing in the background. In the next scene, Ahtila and Ruotsala are seated at a table fondling an assortment of objects placed in front of them. The women describe the imaginary attributes of the objects using definitions such as "sensual", "practical", "original", "revealing" and "expressive".

In the next shot, the two women assume reclining poses that ironically evoke the aesthetic vocabulary of TV commercials. The dialogue concludes with the women reeling off a list of brand names: "Nokia, Nestle, MasterCard, Barclays Bank, Dole..." According to Leena-Maija Rossi and Marja-Terttu Kivirinta, " [...] this humorous, philosophical dialogue parodies the post-industrial consumer's tendency to anthropomorphise objects and define his/her identity through material possessions".[6] Rossi and Kivirinta point to the way the video equates the language of advertising with that of art discourse, thematically and strategically linking this work to Ahtila's and Ruotsala's other projects from the late 80s and early 90s, which critique both social practices and art discourse.[7]

SOCIETY

Ahtila's and Ruotsala's next joint video project was **Plato's Son** (1990), which opens with black-and-white footage of boys and girls playing a game. The child with its back to the camera has to guess which of the children touches her, as the others sing: "Clean back, scrubbed back, who touched it last?" The second episode takes place in a setting suggestive of an art exhibition, with a guide discussing the work of three artists. In reference to the first artist's work, the historical ties between terrorism and heroism are pointed out. The second artist's work is revealed to be about nature and beauty. The third artist's work is an installation featuring a letter written in the name of Plato's lover. At the same exhibition, we see a man clumsily attempting to chat up a young woman.

A little later the young woman leaves the exhibition and picks up a hitchhiker, who turns out to be an alien from the planet Sogol, an observer from the World of Ideas

and the Knowledge Bank of the Universe. The episode in which the 'Alien' (as the young woman calls her) materialises in human form is distantly reminiscent of Nicholas Roeg's **The Man Who Fell to the Earth** (1976), which fuses sci-fi action with social and sexual themes. But, whereas the earless space traveller in Roeg's film (played by David Bowie) brings new technological knowledge to the planet Earth, the alien from Sogol - with her conspicuously oversized ears - is more interested in finding out what she can learn from earthlings.

Plato's Son presents various scenes of gendered social interaction: at the children's playground, at the art exhibition, in the car, at the service station, on television. The hitchhiker scenes are interspersed with clips of a documentary-style interview with a young man who talks about the importance of seduction and sexuality in his life. As a further variation on the theme of sexuality, the film includes a fictive nature-documentary sequence about the sex life of a particular bee that lives in the desert of Sonora. The voiceover tells us that the female bees hide underground, where the males burrow in search of virgin bees with which to mate. Later in the film, the woman and the alien find the murdered and raped corpse of a young woman dumped in the woods. The dialogue in this scene is a stinging critique of the macabre literary and cinematic tradition of representing violent crime. The alien and her companion contemplate the possibility that this very woman might have been able to share knowledge that could have been valuable to the planet Sogol.

With subtle irony, **Plato's Son** mixes the light and the heavy, the simple and the complex. Ahtila and Ruotsala combine political themes with the study of social and biological behaviour patterns, expanding their image repertory into dimensions such as the aestheticisation of violent crime and the conventions of nature documentaries, TV commercials and science fiction. They employ the techniques and imagery of pop videos and experimental electronic art, featuring animated MTV-style backgrounds, 'psychedelic' colours, split screens, 'floating' pictures, superimposed images and other abstract video effects. In one scene, the main protagonists are seated in a bar, watching **Plato's Son** on TV. These elements bring to mind the neo-psychedelic style of certain videos made by Pipilotti Rist in the 1990s, such as **Pickelporno** (1992) and **Sip my Ocean** (1996).

Both Rist and Ahtila represent a generation of artists whose work underscores the mutual complicity of society and the media. The modernist avant-garde tradition instilled a belief that the art market and media could be criticised by 'rising above' them. Certain early video artists shared this notion. Today, however, more and more

artists are finding it more fruitful to accept the premise that all things are mutually implicated in a complex, concentric relationship: we cannot escape this fact by stepping 'outside the box'.[8]

SPEECH

Ahtila and Ruotsala ended their collaboration and moved on to independent projects in the early 1990s, with Ahtila switching from short films to video/film installations. **Me/We, Okay and Gray** (1993) - a trilogy of ninety-second film clips - emulate the narrative strategies of TV commercials, music videos and feature-film trailers, featuring confessional monologues, rapid camera movement, fast-paced editing, black-and-white shots and slow motion footage. The characters either speak directly to the camera, or past it.

The female protagonist in **Okay** (1993) paces back and forth in her apartment like a caged animal. In a rapid, non-stop monologue, she talks about her relationship with her lover, which evidently involves both physical and psychological violence. In **Gray** (1993) three women of different ages are shown in a descending lift. One of the women draws a line with her foot, as if to mark an imaginary boundary. The film comments on the difficulty of communication in an unsettling social situation, conveying an impending sense of disaster. In the final shot, the lift is full of water.

In both **Me/We** and **Okay**, the protagonists speak in the voice of the opposite sex. In the world of Ahtila's oeuvre, the relationship between self and other is not one of fixed differentiation, but one that is caught up in a process of spillage and mutual exchange. Someone else's words and thoughts seem to be put into the characters' mouths, portraying the manner in which power is wielded in human relationships. The woman and the male protagonist in **Okay** (whom we never see) literally bark at each other like dogs. In the end, the woman crosses the room three times, repeatedly returning to the exact point where she began. As if to reassure each other, the man and woman keep repeating the same words, slightly out of time: "It's okay", "It's okay", "It's okay". The image of a man and woman barking at each other like dogs recurs in **Consolation Service** (2000), which, like **Okay**, depicts the breakdown of a relationship.

The characters in **Me/We, Okay, Gray, If 6 Was 9** (1995) and **Today** (1997) address the camera directly, or speak past it, self-reflexively commenting on the narrative moment, as if to transcend it. The protagonists appear to be conscious of the invisible boundary - the monitor or screen - separating them from the audience. All these works explore similar themes: power, responsibility, and

the processing of the past. Ahtila's films repeatedly revisit an event from the past, not so as to expose guilt for a forgotten wrong, but rather to attain a new understanding of past events in the light of the present moment.

As pointed out by Régis Durand, the most striking feature about Ahtila's work is its sense of immediacy ("un sentiment d'immédiateté") and her manner of processing past events within the context of a particular moment in the here-and-now.[9] Durand cites Gilles Deleuze and Félix Guattari, who characterise the novella as a genre that enacts the confused state of the body when it is surprised by an unexpected event. Rather than solving an enigma, the novella points to a forever-impenetrable secret that envelops both the mind and the body.[10] Many of Ahtila's films, too, enact this posture of the surprised body. The thoughts, emotions and speech of her characters revolve around something that has happened in the past, producing "elliptical visual and psychic space" that keeps resurfacing in ever new permutations.[11] This recalls Blanchot's words: "[…] 'Yes, but this time I will fail.' - 'Which would prove that you have, in spite of all, progressed.'"[12]

GIRLS

Click. A View Master slide appears on the screen: a picture of the Pied Piper of Hamelin with his magic pipe, leading a group of children towards the mouth of a cave in the mountain. Another click, and the slide changes. In the next image, the cave is shut, the children trapped inside. "It was weird how the slides formed a circle," says the voice of a teenaged girl from somewhere outside the picture. "I kept flipping them back and forth. First there was a cave, and then there wasn't. I thought it was really bizarre. I felt the same way when I was looking at a porn magazine and discovered that men don't have a hole behind their testicles. Men are shut. And then I thought: it can't have always been that way…"

Structured as a triptych, **If 6 Was 9** features a group of teenaged girls who share their sexual fantasies and experiences in provocative monologues. The film explores sexuality, the relationship between seeing and experiencing, and the individual's temporal/spatial identity within the social hierarchy. According to Luce Irigaray's critique of psychoanalysis, Freud's concept of sublimation reduces the relationship between man and woman to a single nucleus, the man's original object of desire being constantly substituted by stand-ins: "The maternal-feminine remains the place separated from 'its' own place, deprived of 'its' place", writes Irigaray.[13] Through the aggressive appropriation of power and sexual time/space, the girls in **If 6 Was 9** can be interpreted as restoring the balance, if only by demand-

ing the same right to sublimation as Freud presumes to characterise the male psyche. Although the girls in **If 6 Was 9** wield power, we should bear in mind that they are not just teenaged girls; they are more like temporal and spatial agents between the past and the future.[14] In one scene, one of the girls claims that she is really a 38-year-old woman who has returned to the past.[15]

The film's triptych structure underscores the temporal and spatial fluidity and mobility of the girl protagonists. As part of the classic repertory of Western art, the triptych spans a broad historical spectrum, from medieval altarpieces to Abel Gance's 20s 'polyvision' and the expanded cinema of the 60s and 70s. More recent artists to have used this device include the American filmmaker Bill Viola with his video piece **Nantes Triptych** (1992). Distinct from Viola, who links images of birth and death with the existing historical iconography of the triptych, Ahtila uses the triptych structure to explore a different philosophy of time and place, prompting the question: What special significance do intervals have in If 6 Was 9?

Gilles Deleuze (in his writings on the philosophy of Henri Bergson and his books on cinema, **Cinéma 1** and **Cinéma 2**) has suggested the possibility of perceiving time as something other than a continuum of here-and-how moments or as one great "eternal present".[16] Time moves forward and retracts at the same time, elastically 'stretching' both into the past and the future, constantly actualising virtual potentialities, yet also transforming actualised forms into virtual ones. The presence of bodies/corps in time involves the continual transformation of an unbroken continuum of virtual multiplicities into actualised multiplicities, which thus become differentiated from the virtual continuum.[17]

According to the American theorist Dorothea Olkowski, the notion of the 'interval' - being the key link between perception and memory - connects Bergson's work with that of Irigaray.[18] Bergson describes the interval as a moment between two acts: a received stimulus and an attendant response.[19] For Bergson, the actualisation of virtual potentialities takes place in this interval, marking the manifestation of the 'new''' and the occurrence of differentiation. According to Irigaray, the interval is a channel for power, action, force, energy and desire. The interval thus acquires a political dimension: it enables us to change our conceptions of selfhood and power. Perhaps the interval, then, is the site of the 'new knowledge' sought by the alien from the planet Sogol in **Plato's Son**. Viewed in this light, the teenaged girls in **If 6 Was 9** - as time travellers and appropriators of space - might also be conceived as harbingers of a similar type of new knowledge.

WHAT IS HAPPENING TODAY?

Today (1997), completed two years after **If 6 Was 9**, revolves around a dramatic event. A son has accidentally run over and killed his father. Here again we encounter Durand's 'circles of time', which are continuously reinscribed through the acts of remembering, thinking and speaking.

Today opens with two brief shots of an exotic facemask viewed from different angles and distances. The mask is strewn among construction rubble in the back of a truck that is parked in the yard of a suburban home. In the third image, a man throws himself on the bed, his upturned face being associated with the mask in the first shot. The man's shirtfront is wet. We hear a few bars of a hypnotic rock song by 22-Pistepirkko, followed by the sound of screeching brakes. The film's title appears, after which the scene switches to a teenaged girl playing ball alone in the yard. As she throws the ball, she utters the first line of a monologue: "Today my father is crying."

The girl reveals why her father is crying: late last night, he ran over and killed his own father. The girl says that she never particularly liked her grandfather (who has the same name as her own father). She adds that her father never usually cries, but now his shirt is drenched with the tears he has been shedding. The girl goes to stand beside him, but the father appears not to notice her.

As she talks, the girl rhythmically throws her ball, which keeps bouncing back, like thoughts spinning around in a circle. The girl suggests (or hopes?) that the crying man is someone else's father, not hers. The girl toys with this idea: "Sanna's dad, Mia's dad, Marko's dad, Pasi's dad or Vera's dad." Perhaps the girl wishes she were someone else? This thought occurs to me when she suddenly tells us that she is sitting in a rocking chair, that she has a boyfriend, that she has something in her lap - and that she is really 66 years old."

This transition leads into Part Two ('Vera'), which opens with an old woman seated in a chair, smoking a cigarette in a softly lit room. The woman gets up, walks to the kitchen sink and rinses her ashtray. A sequence of rapidly edited images connects the wrinkled hands of the old woman at the kitchen sink with the arms and legs of the young girl playing ball in the yard. Through a similar rapid juxtaposition of images, the father is linked with the grandfather (the grandfather lying down on the road + the father throwing himself down on the bed). The precise identity of 'Vera' is never made clear: she could be the wife of the killed grandfather, the young girl's grandmother, or the teenaged girl herself as an older woman. Alternatively, the young girl in the yard could be inter-

preted as the old woman's memory of herself as a child. The etymology of the name 'Vera' alludes to truth, veracity, which might indeed suggest that the girl is not a real person, but just a memory. One of the complexities of Today is that there is no need to construct a chronological narrative out of the different episodes and characters in the film.

In her monologue, Vera describes the governing role that fear has played in her self-formation process. Then, in a few terse sentences, she launches into a critique of the things that trouble her about society: adults who refuse to grow up; people unwilling to accept new ideas; the commercial rehashing of tired old ideas; suspicious attitudes to knowledge and experience; the glorification of sex and violence and people who brag about doing just the very things they never get done. In this critical monologue on society, Vera is reminiscent of the grandmother in Jean-Luc Godard's **Numero Deux** (1975), whose long monologue is based on a text by Germaine Greer. Filmed via video monitors, Godard's film might be described as a video installation disguised as a motion picture. The exploration of familial power strategies is another feature that Godard's film has in common with **Today**.

Part Three ('Dad') shows the scene of the accident, which occurs in a dark forest late at night. We see the grandfather stretched out in the middle of the road, aligning himself in the black shadow of a tall tree, suggesting the possibility of a macabre suicide - the grandfather evidently intends to burden his son with the guilt for his death. In the first shot, the whole family is seated in the speeding car (the father, the mother and two children), but in the brief moment before the car hits the figure emerging from the shadows, nobody is visible but the father. When the car hits, only the father is left in the car. The figure of the father can be interpreted in the same way as the girl: as the becoming of a 'father', 'son' and 'grandfather' - as a universal paternal figure in shifting locations in time and space.

As noted by Durand in his article, Deleuze and Guattari make a distinction between the temporal structure of the tale and the novella, based on the question they pose to the reader. The tale asks: 'What will happen now?' whereas the novella asks: 'What might have happened to produce this set of circumstances?'[20] I am inclined to agree with Durand's view that Ahtila's films and videos typically pose the latter question. When at their best, her works rouse and inspire me to pose questions and tackle problems in my own life. The ball thrown by the girl in **Today** keeps bouncing off the invisible membrane where my gaze meets the screen/monitor. It shoots beyond the space visible to the viewer, beyond the fictive space constructed on the screen, yet it remains confined within some kind of absolute boundary.

SPACES AND MENTAL STATES

The installation version of **Today** consists of three diagonally positioned screens, with the viewer occupying the space as a fourth 'wall' or 'screen'. As in any film screening situation, the video installation fuses the physical time and space occupied by the viewer with the fictive time and space of the installation. In a gallery space, however, I am more acutely conscious of my environment and the people around me; I am able to move around and thus to respond more spontaneously to what is happening around me than if I were viewing a film in a cinema.

The DVD installation **Anne, Aki and God** (1998) is based on the true story of a computer programmer who, in a paranoid state of delusion, quit his job and shut himself in his apartment. Aki began to see and communicate with imaginary beings, including God, who tells him about his imaginary soul mate, Anne Nyberg. Ahtila organised special auditions for the roles of Aki and his imaginary girlfriend, Anne. Professional actors auditioned for the role of Aki by interpreting excerpts from the script. Ahtila then arranged the casting of Anne by pinning up a notice at an employment agency. The casting situation resembled a conventional job interview, with the applicants informally talking about themselves. In the final version of the installation, five different Akis and seven Annes appeared simultaneously on various screens and monitors. Ahtila additionally hired a real-life 'Anne' to appear in the gallery space as an incarnated representation of Aki's imaginary girlfriend.

Through the imaginings of a schizophrenic mind, **Anne, Aki and God** explores the process of psychological breakdown and the creative powers of the imagination - the climactic manifestation being the incarnated figure of Anne in the gallery space. In her latest works, Ahtila has continued her exploration of people in the process of losing touch with reality. The video installations **The Wind** (2002) and **The House** (2002) are based on interviews and experiences reported by women who suffer from psychotic episodes. The triptych structure, the narrative repetition and the irregular pace of the editing call into question the organic temporal-spatial continuum in the same manner as Ahtila's earlier triptych video installation, **If 6 Was 9**. The soundtrack has a particularly important role in these films; in **The House**, it virtually becomes a character in its own right

SEPARATION AND DEATH

Consolation Service (2000), a film about the break-up of a marriage, is the most conventionally 'linear' of Ahtila's films and videos, though it also exists as a twin-screen installation version. When the installation is viewed in a gallery space, our perception of it is non-linear and incomplete. I cannot absorb the simultaneous stream of images on both screens, so I am compelled to view the work selectively, responding not only mentally and visually, but with my whole body. I endeavour to fill the gaps, the intervals, but this proves impossible. Something always eludes my grasp.

Consolation Service (2001) opens with footage of a bright day during the spring thaw. We see a water tower, landscapes devoid of people and someone walking a dog. Next we hear a woman who introduces herself as the narrator. She informs us that she is about to tell the story of a separation that will unfold in three parts. Part One shows how it is done, Part Two shows the break-up itself, and Part Three is the 'consolation service'. Part One takes place at a counselling session, where we meet the young couple, Anni and J-P. Part Two takes place at J-P's birthday party, after which J-P, Anni and a group of their friends take a shortcut across the ice. As they cross the lake, they contemplate what would happen if they fell through the ice. Suddenly the ice collapses, and the party plunge into the icy water. As we watch the underwater scene, we hear a poetic text spoken by Anni and the narrator. We see the drowned friends silently floating and twisting among the shattered ice, dark currents and air bubbles.

Cinematic fantasy invades the ostensibly 'realistic' scenes in **Consolation Service**, first in the family counselor´s office when Anni cries for help from the 'invisible' people who appear from the waiting room, and again in Part Two when the couple and their friends fall through the ice. The couple's separation is compared to death as we hear Anni's voice contemplating the void left behind by their broken union: "Nothing exists. Time has stopped. Does this mean the end, for good?" As J-P sinks to the bottom of the lake, the dead body of Anni's former beloved "turns his cheek and nose deeper into the seaweed." The function of the 'consolation service' in Part Three, then, is to prevent the metaphorical death of the former beloved.

In the third and final part of **Consolation Service**, J-P appears in Anni's hallway as a disturbingly real hallucination. When Anni grips him by the shoulders, J-P shrinks and dissolves into tiny particles. The figure keeps reappearing again and again until Anni responds to the bowing gesture he makes. The gesture has dual significance: it marks the disappearance of the 'ghost' and the attainment of peace.

Consolation Service is about comprehending the uniqueness of the co-existence of two individuals and

the inevitable changes that must occur when that relationship comes to the end of its road. All that remains is for the characters to reconcile themselves with the past and agree on a way of building a new future. Anni must make a new life for herself as a single mother, and J-P must be given a chance to maintain contact with his child. The key question posed by the work is: what is replaceable and what is irreplaceable?

THE SELF

The question 'what is the subject?' invariably touches upon the problem of identity. In 1991 Ahtila wrote a short essay on Finnish identity and its visual manifestations. In the essay, she defines identity as a process of actively creating that with which one wishes to identify - something she regards as being ambiguous or obscure, involving multiple potentialities. She writes: "A vast number of people live in a new world that occupies a site somewhere between translations from one language into another. The name of that site is either Place or Space, it is hard to say, because the majority of people who inhabit it speak English, but pronounce it so badly or differently that it is hard to figure out what they are actually saying".[21]

Ahtila proposes that the identity-fixated Finns should be pleased that we have arrived at a stage in history where it is no longer particularly interesting to render precise definitions of identity. She points out that there is no original before the simulacrum, and no reality before the copy. And, hence, "[W]e should go ahead and make pictures of ourselves".[22] I interpret this as her urging us not to settle for ready-made notions of ourselves, but rather to embrace a multiplicity of becomings - a process that never reaches a final destination, neither in life nor in images.

Some time ago a new tradition emerged in art's critique of the relationship between the individual and the power hierarchy. Today, power is increasingly understood as something that is wielded both without and within. We live in a world in which those who criticise power are also those who wield it; hence we must accept a complicit relationship with the 'old enemy'. Ahtila's art addresses this problem. She seeks new, alternative conceptions of selfhood, through which social and psychological states become intertwined and human dramas become interchangeable in different times and places. For Ahtila, the self is not a prisoner planning a gaol break, but a potentiality for countless becomings.[23]

The self keeps changing with the passage of time, itself becoming passage and time. It is forever in the process of becoming, without ever arriving at a final conclusion.

Notes

1. Blanchot, 1991. Canava, Connor & Nancy, p. 58-60. I am indebted to Harri Laakso, who drew my attention to Blanchot's text.
2. Ibid., p. 58.
3. Nancy, 1991. p. 4.
4. Blanchot, 1991. p. 58-59.
5. Nancy discusses "the critique or deconstruction of interiority, of self-presence, of consciousness, of mastery, of the individual or collective property of an essence". Nancy, 1991. Canava, Connor & Nancy, p. 4.
6. Kivirinta, Rossi and Pohjola, 1991, p. 62.
7. Ibid., p. 62. For further details on Ahtila's and Ruotsala's politically oriented conceptual art of the late 1980s, see Erkintalo (1999).
8. Phelan, 2001. Phelan, Obrist, Bronfen, p. 40.
9. Durand (2000), p. 30.
10. Ibid., p. 340.
11. Ibid., p. 301.
12. Blanchot, 1991. Canava, Connor & Nancy, p. 52.
13. Irigaray, 1993, original version, 1984, p. 103, transl. from the French by Carolyn Burke and Gillian C. Gill.
14. Taru Elfving has explored the significance of Ahtila's girl figures in her lectures at the Helsinki Academy of Fine Arts and in a paper presented at the Affective Encounters Conference at Turku University, autumn 2001 (Elfving 2001).
15. "She returns to the school sports hall, to the space where girls are allowed to be competitive, active, passionate – where all her questions originated." (Elfving 2001)
16. Deleuze, 1966, 1983, 1986.
17. Ibid., Ansell Pearson (2002), p. 17.
18. Olkowski, 1999, p. 83, p. 868.
19. Ibid., p. 839.
20. Durand, 2000, p. 32; Deleuze & Guattari (1987, original 1980), p.1920.
21. Ahtila, 1991 (Heiskanen), p 69. An abridged version of the same text appears in Ahtila's photo-text installation Doing It (1992).
22. Ibid. p. 72.
23. Grosz, 1999, in Nancy, 1991, Canava, Connor & Nancy, p.83.

Bibliography

Eija-Liisa Ahtila (1991): 'Kuva'. In Nuori Taide, ed. Seppo Heiskanen. Hanki ja jää, Tampere.
Keith Ansell Pearson (2002): Philosophy and the Adventure of the Virtual: Bergson and the time of life. Routledge, London and New York.
Maurice Blanchot (1991): 'Who?'. In Who comes After the Subject? Ed. Eduardo Cadava, Peter Connor, Jean-Luc Nancy. Routledge, New York and London.
Gilles Deleuze (1966): Le bergsonisme. Presses Universitaires de France, Paris.
Gilles Deleuze (1983): Cinéma 1: l'image-mouvement. Les ƒditions de Minuit, Paris.
Gilles Deleuze (1985): Cinéma 2: l'image-temps. Les ƒditions de Minuit, Paris.
Gilles Deleuze & Felix Guattari (1987): A Thousand Plateaus: Capitalism and Schizophrenia (orig. 1981 Mille Plateaux: Capitalisme et Schizophrenie. Les ƒditions de Minuit). Transl. by Brian Massumi. The Athlone Press, London.
Regis Durand (2000): 'Eija-Liisa Ahtila: l'émotion, le secret, le present'. Artpress 262, Novembre 2000
Tiina Erkintalo (1999): 'Between Self and Other: A Brief Look at the Art of Eija-Liisa Ahtila'. Annika von Hausswolf, Knut Åsdam, Eija-Liisa Ahtila. End of Story. The Nordic Pavilion, La Biennale di Venezia 1999, Ed. John Peter Nilsson.
Elisabeth Grosz (ed.) (1999): Becomings. Explorations in Time, Memory and Futures. Cornell University Press, Ithaca and London.
Luce Irigaray (1993): An ethics of sexual difference (orig. 1984. Ethique de la différence sexuelle. Les ƒditions de Minuit, Paris). Transl. by Carolyn Burke and Gillian C. Gill , Athlone, London.
Marja-Terttu Kivirinta, Leena-Maija Rossi and Ilpo Pohjola (1991): Koko hajanainen kuva. Suomalaisen taiteen 80-luku. WSOY, Porvoo.
Ulrike Matzer (1999/2000): 'The Fragile Nature of Normality'. Article published on the DVD cover of Consolation Service.
Jean-Luc Nancy (1991): 'Introduction'. In Who Comes After the Subject? Ed. Eduardo Cadava, Peter Connor, Jean-Luc Nancy. Routledge, New York and London.
Dorothea Olkowski (1999): Gilles Deleuze and the Ruin of Representation. University of California Press. Berkeley, Los Angeles and London.

Unpublished sources
Taru Elfving (2001): Encounters with a within - Eija-Liisa Ahtila's video installations (The girl in space-time). Seminar paper at the Affective Encounters conference, University of Turku, 13.-15.9.2001.

KIRJOITTAJAT / CONTRIBUTORS

Daniel Birnbaum
Städelschule Kuvataideakatemian ja Portikus-taide-keskuksen johtaja Frankfurt am Mainissa. Artforumin vakituinen avustaja.
Director of the Städelschule Art Academy and of Portikus in Frankfurt am Main. Contributing editor of Artforum.

Taru Elfving
FM, taiteen tutkija Lontoon Goldsmiths Collegessa.
MA, researcher based at Goldsmiths College in London.

Kaja Silverman
Class of 1940 Professor of Rhetoric and Film at the University of California at Berkeley. She is the author of several books, including The Threshold of the Visible World and World Spectators.
Retoriikan ja elokuvan professori Kalifornian Yliopis-tossa, Berkelyssä. Hän on kirjoittanut useita kirjoja mm. The Threshold of the Visible World ja World Spectators.

Kari Yli-Annala
Mediataiteilija, tutkijakoulu Elomedian jäsen.
Media artists, researcher in the graduate school Elomedia.

MUISTOMERKKI / MONUMENT (1986)
hautakivi, harmaa graniitti / headstone, grey granite

yhteistyössä Maria Ruotsalan kanssa /
in co-operation with Maria Ruotsala

Ahtila ja Ruotsala pohtivat modernismin taidenäkemystä ja taiteilijakuvaa ja päättivät valmistaa muistomerkin keskeisille käsitteille. He ostivat valmiin hautakiven, johon he käsin itse kaiversivat tekstin INTUITIO, EKSPRESSIO, ORIGINAALISUUS ja vuosiluvun 1832-1979.

Ahtila and Ruotsala discussed the conception of art and the image of the artist maintained by modernism, and they decided to make a monument to the main concepts. They bought a ready-made headstone, on which they engraved the inscription INTUITION, EXPRESSION, ORIGINALITY and the dates 1832-1979.

VALHE TARVITSEE... / A LIE NEEDS... (1987)
teksti-installaatio Helsingin kaupunkiympäristössä
text installation in the city of Helsinki

Teos oli esillä Trivial -näyttelyssä Helsingin Taidehallissa ja samanaikaisesti useissa julkisissa paikoissa ympäri kaupunkia. Teos muodostui kolmesta tekstistä, jotka käsittelivät taidetta, taiteen hierarkioita sekä taiteen kohtaamista ja katsomistapahtumaa. Näyttelytilassa teoksen tekstit olivat esillä kukin omassa tekstitaulussaan. Tekstitauluna toimi kerrostalojen portaikoissa yleinen porraskäytävätaulu, jossa mustalle samettipinnalle oli kiinnitetty teksti valkoisin muovikirjaimin. Jokainen teksti oli esillä myös muualla kaupunkiympäristössä: ensimmäisestä tekstistä painettiin A5 kokoinen sinivalkoinen tarra, jota kiinnitettiin seiniin, ilmoitustauluihin ym. paikkoihin. Toinen teksti kulki raitiovaunuissa ja busseissa olevissa LED -tekstitauluissa. Kolmas teksti oli suunniteltu esitettäväksi Kansallisteatterin ulkoseinässä olevalla sähköisellä mainostaululla. Tämä ei kuitenkaan toteutunut, koska teatteri ei antanut lupaa tekstin esittämiselle, peläten sen sekoittavan omaa taululla olevaa informaatiotaan.

This work was on show at the group exhibition Trivial in Helsinki Taidehalli, and at the same time in various public locations in different parts of Helsinki. It consists of three texts on art, the hierarchies of art, and the encountering and viewing of art. In the exhibition space, the texts were separately on show on separate bulletin boards of the type used in Finnish apartment buildings to give the names of residents. The text was in white plastic letters on a black velvet background. Each of the texts was also on show in other locations in the urban environment. The first text was printed as an A5-format bluewhite sticker to be attached to walls, bulletin boards etc. The second text was on the LED displays inside the city's trams and buses, and the third text was planned to be shown on an electric billboard outside the National Theatre in Helsinki. The latter display, however, was not permitted by the theatre, which was afraid that it would be confused with its own information on the display.

1.
Valhe tarvitsee
totuudeksi muuttuakseen
vain kymmenkertaisen
toistamisen

2.
Olemme tietoisia yhteyksistä taiteen ja
estetiikan, taiteen ja filosofian sekä
taiteen ja politiikan välillä, mutta
todennäköisesti sinä olet viimeinen osatekijä
- odotamme välinpitämättomyytesi häviämistä

3.
Kaunis taide paljastaa
kaikkein suurimpia ajatuksia
aistillisessa muodossa

1.
A lie needs only to be repeated
ten times to become true.

2.
We are aware of the connections between
art and aesthetic, art and philosophy, art and politics.
You must be the last link - we are waiting for your indifference
to disappear.

3.
High Art reveals
the most profound thoughts
in a sensuous form.

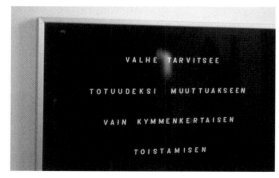

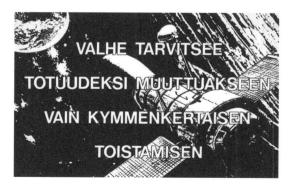

ESINEIDEN LUONTO / NATURE OF THINGS (1987)
one channel video
10 min, VHS / Betacam SP / DVD, mono

käsikirjoitus ja ohjaus / written and directed by: Eija-Liisa Ahtila, Maria Ruotsala
kuvaus ja editointi / cinematography and editing: Erkki Haapaniemi
DVD -rekonstruktio / DVD reconstruction: Crystal Eye - Kristallisilmä Oy

Lyhytelokuva tavaroiden henkisistä ominaisuuksista kulutusyhteiskunnassa.

"Käsittääksemme henkisyytemme on siirtynyt esineiden maailmaan. Kerran vain kauneus saattoi oikeuttaa esineelle henkisyyden kunnian, vain kauneus saattoi yhdistää esineen sisäisyyteen. Erityisesti taide, ihmiset ja luonto saattoivat olla kauniita. Taideteollisuuden aikana tavoitteena oli tehdä parhaista käyttöesineistä kauniita. Ajat ovat muuttuneet. Esineiden henkiset piirteet ovat lisääntyneet geometrisesti. Jopa käyttöesineemme ovat ennen kaikkea merkityksiä merkitysten loppumattomissa verkostoissa. Esineen luonto on sen ero merkkinä muista sen kaltaisista merkeistä."

A short fiction about the spiritual characteristics of the objects in consumer society.

"We believe that our spirituality has shifted to the world of objects. In the past only beauty could justify the honour of the spiritual for an object; only beauty could link an object with the internal state. In particular, art, people and nature could be beautiful. During the era of arts and crafts the objective was to make beautiful things out of the best utility objects. But times have changed. The spiritual and intellectual features of objects have grown in geometric succession. Even our utility objects are above all meanings in endless networks of meanings. The nature of an object lies in its distinctiveness as a sign in relation to other similar signs."

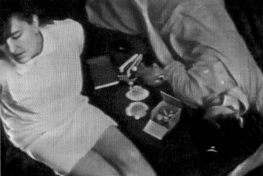

DIALOGI / OTE
- - -
- Aina toi tuhkakuppi tulee tohon kuvaan.
- Kommunikoiko nää sulle?
- Ihanan selvästi.
- Näiden kuppien takia mä halusin tänne kahvilaan.
- Nää on hirveen tyypilliset kahvikupit.
- Se on niiden paras puoli.
- Hyvä kokoava asetelma.
- Tää on samoin.
- - -
- Uskotko, että universaalia estetiikkaa on olemassa?
- Ehkä, elämmehän maailmassa missä esineet esittävät suuria lupauksia.
- Niin ja toisaalta onhan mestariteosten ihailu samanlaista, kuin esinefetisismi.
- Siinä sinulle vadillinen ikuista estetiikkaa.
- Olen löytänyt uudelleen kontrollin elämään symbolisen ja tunnepitoisen kokemuksen kautta, joka on lähtöisin esineestä.
- Esineiden fetisismi johtuu myös niiden erottamisesta työntekijöistä, jotka valmistavat ne.
- Me kommunikoimme illuusioilla esineiden arvoista.
- Niin sosiaaliset suhteet ottavat esineiden välisen unikuvamaisen muodon.
- Ja esineet luovat ihmisten välisen toiminnan.
- Nykyisessä kulutusyhteiskunnassa kulutuksen kohde ei ole tämän esineen merkitys ja käyttö vaan esineen luonto on sen ero merkkinä muista sen kaltaisista merkeistä.

DIALOGUE / EXCERPT
- - -
- Oh no, the ashtray comes into the picture again!
- Do these communicate with you?
- So wonderfully.
- It is because of these cups that I wanted to come to this cafe.
- The cups are terribly typical.
- Ain't that the best thing about them.
- A fine collective still life.
- So's this.
- - -
- Do you believe in universal aesthetics?
- Maybe, we do live in a world in which material objects present great expectations.
- Right and on the other hand I think admiring master pieces is like this fetishism of commodities.
- Please, have a bowlful of eternal aesthetics.
- I've found a new control over my life with a symbolic and sensitive experience which originates from the objects.
- The fetishism of the commodity arises also from its separation from the workers who produce it.
- We communicate with the illusions about the worth of commodities.
- Social relations take on the phantasmagorical form of a relation between things.
- And the commodities form the praxis between people.
- The object of consumption on contemporary consumer society is not the meaning or use of this object but its difference as a sign from other such signs.

LYHYT KULTTUURIPOLIITTINEN KATRILLI / A SHORT CULTURAL-POLITICAL QUADRILLE (1988)
performance, diaesitys / performance, slide show

yhteistyössä Maria Ruotsalan kanssa /
in co-operation with Maria Ruotsala

p.16

ETYDEJÄ, MAINOSTAULUTEOS / ÉTUDES, BILLBOARD PIECE (1988)
mainostaulu-installaatio / billboard installation

yhteistyössä Maria Ruotsalan kanssa /
in co-operation with Maria Ruotsala

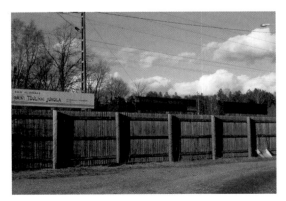

Etydit koostui kolmesta kapeasta suorakaiteen muotoisesta mainostaulusta. Taulut kopioivat ideaa suurten museoiden ulkopuolella olevista mainoksista, jotka mainostavat sisällä esitettävää taiteilijaa. Ne olivat esillä taiteijoiden organisoimassa kesänäyttelyssä 1988. Teoksesta ei etukäteen kerrottu mitään näyttelyyn osallistuville taiteilijoille. Teoksen tarkoituksena oli tuoda esille kysymys, kuka tai ketkä ovat yleensä oikeutettuja nostamaan taiteilijat esiin joukosta. Nyt sen teki toinen taiteilija. Jokaiseen mainokseen luotiin mainostettavalle taiteilijalle oma design, värimaailma ja tekstityyppi. Taiteilijoille keksittiin myös toinen etunimi. Ryhmänäyttelyn taiteilijoista valittiin mainoksiin kaksi miestä ja yksi nainen. Valinnan perusteena oli toteuttaa tavanomainen taidekonstekstissa esiintyvä sukupuolijakauma - miehet ovat kaksi kertaa enemmän esillä ja edustettuina kuin naiset.

Etudes consisted of three narrow rectangular advertisement boards. The boards copied the idea of advertisements outside large museums, telling the public of the artist on show inside. They were on show in a summer exhibition organized by the artists in 1988. None of the participating artists were told anything about the work beforehand. The purpose of this was to raise the question of who were generally authorized to pick and select artists from a group. This was now done by another artist. For each artist, the advertisement was given its own design, colour scale and font. The artist was also given a different first name. Two men and a woman were chosen for the advertisements from among the artists of the group. The basis of this selection was the conventional gender division found in the art world, where men are shown and represented twice as much as women.

HÄNEN ABSOLUUTTISESSA LÄHEISYYDESSÄÄN / IN HIS ABSOLUTE PROXIMITY (1988)
installaatio: valokuvat, tekstit, esineet, värit /
installation, photographs, texts, objects, colours

yhteistyössä Maria Ruotsalan kanssa /
in co-operation with Maria Ruotsala

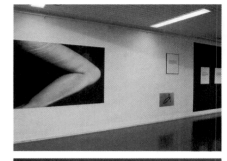

Valokuva (runo) -installaatio naisen ruumiin representaatiosta ja käytöstä mediassa. Teos koostui värivalokuvasuurennoksista, tekstikylteistä ja erivärisistä seinistä.

1.
Ensimmäinen ukkospilvi
Suudelmien ja syleilyjen pyörteissä
sormus putosi lattialle. He eivät
pystyneet päättämään kumman
pitäisi poimia se ylös.

2.
Katselimme tähtitaivasta, emmekä
sanoneet mitään toisillemme, mut-
ta me tunsimme oudon tunteen
kuin joku olisi puristanut sydä-
memme kasaan käsittämättömään
tiheyteen.

3.
Kun he koskettavat toisiaan huu-
lillaan, painavat vartalot kiinni
toisiinsa, he ovat juuri siellä mis-
sä he ovat.

4.
Todellakin vapautetut
Herätessään iltapäivällä toistensa vierestä he
tiesivät ravistaneensa lopullisesti yltään kieltojen
kahleet. He tunsivat leijailevansa vapaina ja
painottomina kohti avaruutta.

5.
Joka kerta kohdatessaan he joutuivat
molemminpuolisen vetovoiman valtaan.
Heidän askeleensa hidastuivat ja kaartuivat
kohti toisiaan. Tämä sama voima lopulta
repi heidät kappaleiksi.

6.
Keskipäivän valossa pari hyväili toisiaan.
Sormet vaelsivat pitkin sileää ihon pintaa.
He huomasivat, ettei vartaloissa ollut ainoatakaan
luomea. Kaikki alkoi olla ohi.

A photo (poem) installation of the use and representation of the female body in media consisting of enlargements of colour photographs, text panels and walls painted in different colours.

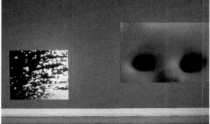

1.
The first dark cloud
While kissing and hugging fervently
the ring fell on the floor.
They couldn't decide
who was the one to pick it up.

2.
We looked at the starry heavens,
not saying a word to each other,
but we had the strange feeling
as if someone had crushed our hearts
into an unfathomable density.

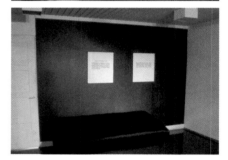

3.
When they touch each other with
their lips, pressing their bodies together,
they are exactly where they are.

4.
Truly liberated
Waking in the afternoon next to each another
they knew that the had finally shaken off
the shackles of bans. They felt that they were
floating free and weightless into space.

5.
Every time they met they fell under
a power of mutual attraction.
Their steps slowed down and they began to converge.
The same power finally tore them into pieces.

6.
In the midday light the couple caressed.
Fingers wandering across smooth skin.
They noticed that there was not a single birthmark
on their bodies. It was starting to be over for everything.

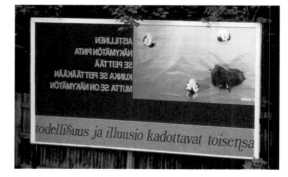

KADOTTAVAT TOISENSA... / LOSING EACH OTHER...(1987)
mainostaulu / billboard, 275 x 610 cm

yhteistyössä Maria Ruotsalan kanssa /
in co-operation with Maria Ruotsala

Teos oli isokokoinen mainostaulu, joka mainosti todellisuutta ja illuusiota kommentoimalla niiden keskinäistä suhdetta ja riippuvaisuutta. Taulussa oli kaksi kuvaa: yksi esitti tekokukkia muovilla ja toinen veristä sisäelintä, maksaa. Isokokoinen teksti - todellisuus ja illuusio kadottavat toisensa - oli rinnastettu pienempään peilikuvana olevaan tekstiin, joka puhui näkymättömyydestä. Teos oli kommentti sekä aikalaisfilosofian että taiteen diskursiin - kyseenalaistamalla todellisuuden pysyvyyttä sen asema illuusion ja fiktion vertailukohtana poistetaan, jolloin eri kokemuspinnat sekoittuvat.

This work is a large billboard advertising reality and illusion by commenting on their mutual relationship and dependency. There are two images on the billboard, one of artificial flowers on plastic and another of a bloody internal organ, a liver. The large text - reality and illusion lose each other - was paralleled with a smaller mirror-image text on invisibility. This work was a comment on both contemporary philosophy and the discourse of art. By questioning the permanence of reality its position as a point of reference for illusion and fiction is removed, thus mixing the different planes of experience.

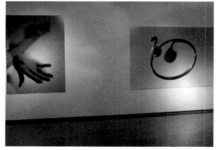

AISTILLINEN
NÄKYMÄTÖN PINTA
SE PEITTÄÄ
KUINKA SE PEITTÄÄKÄÄN
MUTTA SE ON NÄKYMÄTÖN

TODELLISUUS JA ILLUUSIO KADOTTAVAT TOISENSA

SENSUAL
INVISIBLE SURFACE
COVERING
HOW IT COVERS!
BUT REMAINS INVISIBLE

REALITY AND ILLUSION LOSE EACH OTHER

VITSIT / JOKES (1989)
performance

yhteistyössä Maria Ruotsalan kanssa /
in co-operation with Maria Ruotsala

Ahtila ja Ruotsala oli kutsuttu puhumaan Suomen Taiteilijaseuran 125-vuotisjuhlien illallisille. He päättivät toimia aikansa Elias Lönnroteina ja kerätä suusta suuhun kulkevia lyhytä tarinoita. He kiersivät ravintoloiden ovilla eri puolilla Helsinkiä ja pyysivät portsareita kertomaan heille suosikkivitsinsä. He kuuntelivat yhteensä noin parikymmentä eri vitsiä, joista he esittivät illan yleisölle kymmenkunta suosituinta.

Ahtila and Ruotsala were invited to speak at the official dinner of the 125th anniversary of the Finnish Artists' Association. They decided to be contemporary collectors of folklore and gather short stories and tales that are passed on orally. They toured restaurants in Helsinki, asking the doormen to tell them their favourite jokes. The artists heard some twenty different jokes, of which they presented the ten most popular ones to the dinner guests.

IHMEMAA / WONDERLAND (1990)
installaatio: valokuvat, tekstit, värit /
installation: painted walls, photos, text plates

"Rakennan Augustaan yhdistelmän, joka on osasia erilaisista kokonaisuuksista. Yhdistelmä on ehdotelma, käsikirjoitus. Ehdotan erilaisia asioiden yhtymiä - väliaikaisia kokonaisuuksia ilman alkua ja päätepistettä.
Ihmemaa on tv-sarja, jossa merkitsevää ei ole itse juoni tai henkilöhahmojen psykologinen luotettavuus, vaan eri rinnakkaisuuksien yllättävä yhdistyminen toisiinsa, eri ihmisten, esineiden, asioiden, äänien, jne. vertautuminen keskenään ja peilautuminen katsojaan. Useat simultaanisesti esiintyvät asiat voivat nihiloida toistensa aikaisemmin itsestään selvän merkityksen ja luoda uusia yhtymiä. Ihmemaa on enemmän kompleksinen merkitysten takku kuin itseriittoinen itsenäinen yksikkö. Tekniikka, jolla Ihmemaa toimii, on niin tuttu meille kaikille, että voisin kutsua teosta Kotiinpaluuksi Epäsopivien Kontekstien Todellisuuteen."

Eija-Liisa Ahtila, Helsinki 1990

"I am building an assemblage in Augusta. It consists of different parts taken from various contexts. The assemblage is a proposal, a script. I propose associations with various things - temporary wholes without beginning or end.
Wonderland is a TV series in which what is significant is not the plot itself or the psychological accuracy of the characters, but an unexpected combination of different parallels, an intercomparison of different people, objects, issues, various sounds, etc. and their reflection in the viewer. Several simultaneously visible things can annihilate each other's previously automatically accepted meaning and create new associations. Wonderland is more a complex tangle of meanings than a self-sufficient independent entity. The technique on which Wonderland operates is so familiar to everyone that I could call the work 'Return to the Reality of Incompatible Contexts'".

Eija-Liisa Ahtila, Helsinki 1990

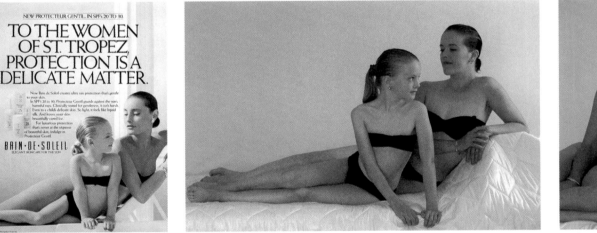

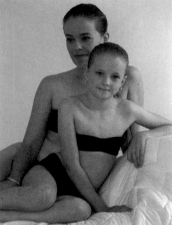

PLATONIN POIKA / PLATO'S SON (1990)
One channel video / DVD, Betacam SP / DVD, 38mins, stereo

käsikirjoitus ja ohjaus / written and directed by:
Eija-Liisa Ahtila, Maria Ruotsala
kuvaus ja editointi / cinematography and editing: Kimmo Koskela
tuotanto / production: Kimmo Koskela Ky
DVD -rekonstruktio / DVD reconstruction:
Peter Nordström, Pasi Mäkelä, Ville Hirvonen,
Crystal Eye - Kristallisilmä Oy

Filosofinen lyhyt "road movie" naispuolisesta avaruusoliosta, joka saapuu maapallolle Sogol-planeetalta, aineettomien ideoiden maailmasta, joka muistuttaa Platonin ideaalien muotojen maailmaa (Sogol - logos), tutustuakseen ihmisruumiin merkityksiin ja funktioihin. Automatkan aikana olio saa ensikäden tietoa kulttuurissamme vallitsevista seksuaalisista symbolijärjestelmistä.

A philosophical short road movie about a female alien who arrives on earth from the planet of immateriality resembling Plato's world of ideal forms (Sogol - logos) to study the meanings and functions of the human body. During the course of the car journey, the alien gets a first-hand knowledge of the sexual symbol system prevalent in our culture.

OPETTAJA, OPETTAJA / TEACHER, TEACHER 1990
installaatio: valokuvat, maalaukset, tekstit, esineet /
installation: photographs, paintings, texts, objects

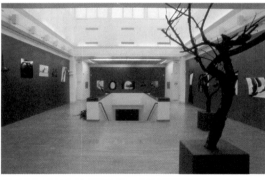

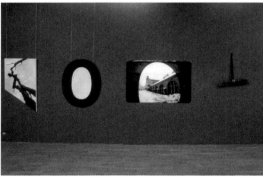

"Opettaja, opettaja" oli Tampereen Taidemuseoon rakennettu installaatio, joka käsitteli oppimista sekä tiedon ja viattomuuden teemoja. Tila oli jaettu neljäksi eri kokonaisuudeksi. Tilan toisessa päässä oli suuri liitutaulua muistuttava elementti, jolle oli maalattu luminen maisema, jonka keskellä seisoo kirkko. Liitutaulun edessä oli kolme eri väristä veistosjalustaa, joihin oli sijoitettu pystyyn kolme lehdetöntä talvista omenapuuta. Kolme muuta tilan seinää oli maalattu veistosjalustojen värein ja niille oli ripustettu maalauksia, joissa oli kopioituna yksityiskohtia lumisesta maisemasta sekä kiinnitetty nahkavyöllä kiristetty nippu kuivia omenapuunoksia ja sarja valokuvia alastomista vartalon osista. Seiniin oli myös kiinnitetty neljä oppimiseen liittyvää runomuotoista tekstiä. Näyttelyn kuluessa jalustoissa seisovat omenapuut alkoivat sisätilan lämmössä kukkia.

1.
Opettaja pani meidät kirjoittamaan
erään lauseen uudestaan ja
uudestaan, uudestaan yhteensä
n kertaa.

2.
Sunnuntaina kuljemme isän perässä
mäkeä ylös ja alas, ylös ja alas.

3.
Luemme tekstin, jonka vaikeus
pakottaa meidät keskittymään.
Luemme kokonaisuuden uudelleen,
mutta vieläkään emme tavoita
kaikkia merkityksiä. Luemme
uudelleen ja mietimme. Luemme.

4.
Piirsimme mallia. Kaikki ei
näyttänyt olevan kohdallaan,
jouduimme pyyhkimään. Yritimme
uudelleen, välillä pyyhimme ja
jatkoimme piirtämistä.

"Teacher, teacher" was an installation on the themes of learning, knowledge and innocence made for the Tampere Art Museum. The space was divided into four separate areas. At one end there was a large element resembling a blackboard. Painted on it was a snowy landscape with a church in the middle. In front of the blackboard were three sculpture stands of different colours on which were placed three leafless apple trees in their winter state. The three other walls were painted in the colours of the stands. Hung on the walls were paintings in which were copied details of the snowy landscape. Attached to the wall with a leather belt was a bunch of dry apple branches and a series of photographs of naked body parts. Also on the walls were four texts in verse on learning. During the exhibition, the apple trees on the stands began to bloom in the warmth of the room.

1.
The teacher ordered us to write
a sentence over and over
and over again, times n altogether.

2.
On Sunday we walk
behind the Father
up and down a hill,
up and down.

3.
We read a text, its difficulty
forces us to concentrate.
We read it all once again,
but still we cannot grasp all the meanings.
We read it again and think.
We read.

4.
We were drawing in a life class.
It did not seem to be all right,
we had to resort to wiping out.
We tried again, wiping out occasionally
- and we continued drawing.

RADAR - KOTKAN SANOMAT -PROJEKTI (1990)
seitsemän kokonaisuutta julkaistuna Kotkan Sanomissa viikon aikana /
a seven part project published in the daily paper Kotkan Sanomat during one week.

p.22

HELLYYSLOUKKU / TENDER TRAP (1991)
installaatio: viisi diakuvaa, ääninauha / CD-R, stereo, dialogi, puiset rakennelmat, väri /
installation: five slides, tape / CD-R, stereo, dialogue, wooden construction, colour

Äänirekonstruktio / Sound reconstruction: Marko Nyberg

© Crystal Eye - Kristallisilmä Oy

p.26

OIKEUDENKÄYNTI / THE TRIAL (1992)
17 min Betacam SP

ohjaus / directed by: Eija-Liisa Ahtila
käsikirjoitus / written by: Eija-Liisa Ahtila & Veli-Matti Saarinen
kuvaus ja editointi / cinematography and editing: Kimmo Koskela
tuotanto / production: Kimmo Koskela Ky

Lyhyt visuaalinen rangaistuksesta ja syyllisyydestä kertova tarina, joka on sijoitettu lumiseen maisemaan.

A short visual story in a snowy landscape about the choreographies of guilt and punishment.

DOING IT (1992)
Installaatio: valokuvat, tekstit, metallikehikot, kangas /
Installation: photographs, texts, metal frames, cloth

p.34

KOIRAT PUREVAT / DOG BITES (1992-97)
8 värivalokuvaa / a series of 8 colour photographs
jokainen / each 62 x 92 cm, kehys / frame 68 x 98 cm

Courtesy Galleri Roger Pailhas, Marseille

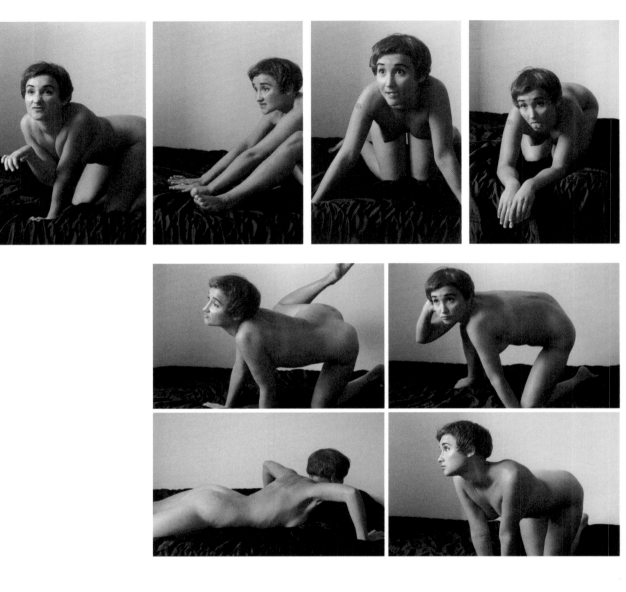

p.38

ME/WE, OKAY, GRAY (1993)
35mm film, DVD installation, 3 x 90 sec, 1:1,66, stereo

TYÖRYHMÄ / CREW

Näyttelijät / Actors (Me/We)
Pauli Poranen
Marja Silde
Teemu Aromaa
Terttu Sopanen
Näyttelijät / Actors (Okay)
Ella Hurme
Äänet /Voices (Okay)
Lasse Karkjärvi
Sari Siikander
Näyttelijät / Actors (Gray)
Eeva-Liisa Haimelin
Outi Mäenpää
Mervi Varja
Kuvaus / Cinematography
Arto Kaivanto
Äänisuunnittelu / Sound design
Kauko Lindfors

Editointi / Editing
Jorma Höri
Lavastus ja puvustus / Set design & wardrobe
Tiina Paavilainen
Musiikki / Music by
Puke Kataja
Kuvaussihteeri / Continuity
Tuula Nikkola
Installaatio-nauhakoosto / Installation tape editor
Heikki Salo
Tuotantotuki / Financial support
AVEK/ K-J Koski & Perttu Rastas
VISEK
Yhteistyössä / In co-operation with
YLE/ TV1/ Eila Werning
Tuotanto / Producer
Ilppo Pohjola

© 1993 Crystal Eye - Kristallisilmä Oy

p.42

234

DVD -rekonstruktio / DVD reconstruction:
Pasi Mäkelä, Ville Hirvonen,

© Crystal Eye - Kristallisilmä Oy

SALAINEN PUUTARHA / SECRET GARDEN (1994)
installaatio: elokuvakehikko, 6 monitoria,
3 Betacam SP nauhaa / DVD, juliste, piuhoja /
installation: screen frame, 6 monitors,
3 Betacam SP tapes / DVDs, poster, wires

p.56

TYÖRYHMÄ / CREW

Näyttelijät / Actors
Eliisa Korpijärvi
Pihla Mollberg
Mia Vainio
Eeva Vilkkumaa
Kuvaus / Cinematography
Jussi Eerola
Äänisuunnittelu / Sound design
Kauko Lindfors
Leikkaus / Editing
Kirsti Eskelinen
**Lavastus ja puvustus /
Set design & wardrobe**
Tiina Paavilainen

Äänittäjä / Sound recording
Laura Kuivalainen
Kuvaussihteeri / Continuity
Tuula Nikkola
Installaatio-nauhakoosto / Installation tape editor
Heikki Salo
Tuotantotuki / Financial support
AVEK/ Perttu Rastas
The Finnish Film Foundation/ Kirsi Tykkyläinen
Tuottaja / Producer
Ilppo Pohjola

© 1995 Crystal Eye - Kristallisilmä Oy

JOS 6 OLIS 9 / IF 6 WAS 9 (1995-96)
35 mm film, DVD installation, 10 min,1:1,85, stereo

p.60

CASTING PORTRAITS (1995-97)

Casting Portraits I
2 mv / bw valokuvaa / photographs
25,7 x 20,3 cm ja / and 25,4 x 19,8 cm
kehys / one frame 38 x 53,2 cm

Casting Portraits II
2 mv / bw valokuvaa / photographs
27,3 x 20,9 cm
kehys / one frame 55 x 39.5 cm

Casting Portraits III
3 mv / bw valokuvaa / photographs
25,7 x 20 cm, 26,3 x 21,4 cm ja /
and 21,4 x 26,8 cm
kehys / one frame 38,5 x 77,9 cm

Casting Portraits IV
3 mv / bw valokuvaa / photographs
26,3 x 20,9 cm, 26,3 x 21,4 cm ja / and 26,8 x 21,3 cm
kehys / one frame 39 x 79 cm

Casting Portraits V
3 mv / bw valokuvaa / photographs
25,7 x 20,9 cm, 24,3 x 21,9 cm ja / and 25,9 x 20,9
kehys / one frame 38 x 78,9 cm

Casting Portraits VI
4 mv / bw valokuvaa / photographs
26,8 x 20 cm, 26,8 x 19,8 cm, 26,8 x 19,8 cm ja /
and 26,8 x 19,8 cm
kehys / one frame, 39 x 96,8 cm

Courtesy Gasser & Grunert Inc. New York

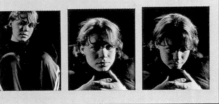
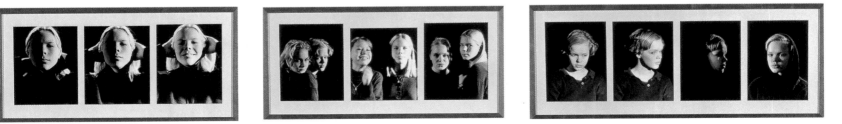

p.72

TÄNÄÄN / TODAY (1996-7)
35mm film, DVD installation, 10 min, 1:1,77, stereo

TYÖRYHMÄ / CREW

Näyttelijät / Actors
Kati Hannula
Tommi Korpela
Eliisa Korpijärvi
Ahmed Riza
Kuvaus / Cinematography
Arto Kaivanto
Leikkaus / Editing
Jorma Höri
Äänisuunnittelu / Sound design
Kauko Lindfors
Lavastus / Set design
Tiina Paavilainen

Äänittäjä / Sound recording
Laura Kuivalainen
Tuotantopäällikkö / Production manager
Riitta-Leena Norberg
Tuotantotuki / Financial support
AVEK/ Pauli Pentti
SES/ Petri Jokiranta
Yhteistyössä / In co-operation with
YLE/ TV-1/ Eila Werning
Tuotanto / Producer
Ilppo Pohjola

© 1996 Crystal Eye - Kristallisilmä Oy

p.76

ANNE, AKI JA JUMALA / ANNE, AKI AND GOD (1998)
DVD installation: 2 screens & 5 monitors, 30 min, stereo

TYÖRYHMÄ / CREW

Näyttelijät / Actors
Aki
Samuli Muje
Lorenz Backman
Karri Lämpsä
Jarkko Pajunen
Teemu Aromaa
Jumala / God
Matti Laustela
Mari Rantasila
Anne
Paula Jaakkola
Kuvaus / Cinematography
Arto Kaivanto

Leikkaus / Editing
Kirsti Eskelinen
Lavastus, rekvisiitta / Set design
Tiina Paavilainen
Kuvaussihteeri / Continuity
Tuula Nikkola
Installaatio-nauhakoosto / Installation tape editor
Heikki Salo
Tuotantotuki / Financial support
AVEK/ Mika Taanila
SES/ Petri Jokiranta
Tuottaja / Producer
Ilppo Pohjola

© 1998 Crystal Eye - Kristallisilmä Oy

p.90

LOHDUTUSSEREMONIA / CONSOLATION SERVICE (1999)
35mm film, DVD installation, 23 min 40 sec, 1:1.85, Dolby Surround

TYÖRYHMÄ / CREW

Näyttelijät / Actors
Anni: Mervi Rannikko
J-P: Jarkko Pajunen
Terapeutti / Therapist: Anna-Maria Klintrup
Paula: Karoliina Blackburn
Janne: Tuomas Uusitalo
Timi: Jussi Johnsson
Vauva / Baby: Leevi Vainio
Kertoja / Narrator: Ella Hurme
Kuvaaja / Cinematographer
Arto Kaivanto
Lavastaja / Set design
Tiina Paavilainen
Puvustaja / Wardrobe
Nina Puumalainen
Leikkaaja / Editing
Tuuli Kuittinen
Äänisuunnittelu / Sound design
Kauko Lindfors
**Vedenalaiskuvaaja /
Underwater cinematography**
Jyrki Arnikari

Äänittäjä / Sound recording
Laura Kuivalainen
Tuotantopäällikkö/ Production manager
Tuula Nikkola
Tuotantotuki / Financial support
AVEK/ Kari Paljakka
AVEK/ Mika Taanila
SES/ Petri Jokiranta
Yhteistyössä / In co-operation with
YLE/ TV1/ Eila Werning
&
DAAD Deutsche Akademische Austauschdienst, Germany
Finnish Committee for Venice Biennale
FRAME - Finnish Fund for Art Exchange
Kunstverein Hannover, Germany
Kiasma The Museum of Contemporary Art in Finland
Saltzburger Kunstverein, Austria
Tuottaja / Producer
Ilppo Pohjola

© 1999 Crystal Eye - Kristallisilmä Oy

p.110

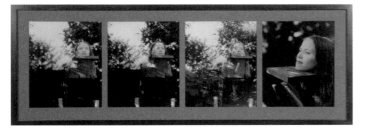

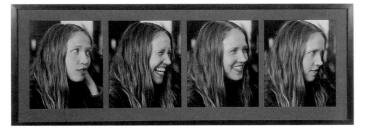

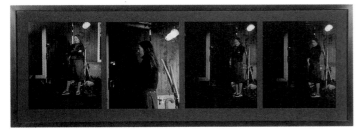

ASSISTANT SERIES (2000)

Support, 2000
4 värivalokuvaa / Series of 4 colour prints
Yhteinen kehys, käsinmaalattu passe-partout / Framed as a set
with hand coloured mat
Jokainen / Each print 40 x 49,5 cm
Kehys/ Frame 69 x 186,5 cm

Laugh, 2000
4 värivalokuvaa / Series of 4 colour prints
Yhteinen kehys, käsinmaalattu passe-partout / Framed as a set
with hand coloured mat
Jokainen / Each print 40 x 49,5 cm
Kehys / Frame 69 x 186,5 cm

Closed Doors, 2000
4 värivalokuvaa / Series of 4 colour prints
Yhteinen kehys, käsinmaalattu passe-partout / Framed as a set
with hand coloured mat
Jokainen / Each print 40 x 49,5 cm
Kehys / Frame 69 x 186,5 cm

House, 2000
3 värivalokuvaa / Series of 3 colour prints
Yhteinen kehys, käsinmaalattu passe-partout / Framed as a set
with hand coloured mat
Jokainen / Each print 40 x 49,5 cm
Kehys / Frame 61 x 172.5 cm

Kirsi, 2000
3 värivalokuvaa / Series of 3 colour prints
Yhteinen kehys, käsinmaalattu passe-partout / Framed as a set
with hand coloured mat
Jokainen / Each print 40 x 49,5 cm
Kehys / Frame 61 x 172.5 cm

View, 2000
3 värivalokuvaa / Series of 3 colour prints
Yhteinen kehys, käsinmaalattu passe-partout / Framed as a set
with hand coloured mat
Jokainen / Each print 40 x 49,5 cm
Kehys / Frame 61 x 172.5 cm

Courtesy Gasser & Grunert Inc. New York

p.126

LAHJA / THE PRESENT (2001)
DVD monitor installation: 5x1min12sec to 2min and TV-Spots:
5x30sec 16:9, Stereo

p.132

TUULI / THE WIND (2002)
DVD multiscreen installation, 14 min 20 sec, 16:9, DD 5.1

p.144

TALO / THE HOUSE (2002)
DVD multiscreen installation, 14 min, 16:9, DD 5,1

p.156

TYÖRYHMÄ / CREW:

LAHJA / THE PRESENT, TUULI /
THE WIND, TALO / THE HOUSE,
installaatiot / installations
RAKKAUS ON AARRE / LOVE IS A
TREASURE -elokuva / film

Näyttelijät / Actors:
Intro:
Eläinlääkäri / Veterinarian: Heikki Putro
Assistentti / Assistant: Minna Pehkonen
Alamaailma / Underworld
Nainen sängyn alla / Woman under the bed:
Amira Khalifa
Lääkäri / Doctor: Minttu Mustakallio
Hoitajat / Nurses: Marjaana Maijala,
Tommi Korpela, Sesa Lehto
Potilaat / Patients: Ullariikka Koskela,
Marjaana Kuusniemi
Ground Control
Nainen / Woman: Ullariikka Koskela
Tyttö / Girl: Taru Honkonen
Pesäpallojoukkue / Baseball team:
Linda Borgström, Hani Hassan,
Laura Kalenov, Amanda Majurin, Eva Nyman
Silta / Bridge
Nainen / Woman: Minttu Mustakallio
Mies / Man: Tommi Korpela
Tuuli / Wind
Nainen / Woman: Marjaana Kuusniemi
Herra Wallach / Mr Wallach: Sesa Lehto
Teinit / Teenagers: Vuokko Halkola,
Julia Kelonen, Sini Väätänen
Talo / House
Nainen / Woman: Marjaana Maijala

Kuvaaja / Cinematographer
Arto Kaivanto
Lavastaja / Production designer
Tiina Paavilainen
Puvustaja / Wardrobe
Tiina Kaukanen
Leikkaaja / Editor
Tuuli Kuittinen
Äänisuunnittelija / Sound designer
Peter Nordström
Tuotantopäällikkö / Production manager
Riitta-Leena Norberg
Kuvaussihteeri / Continuity person
Tuula Nikkola

Steadicam kuvaaja / Steadycam operator
Harri Anttila
Kamera-assistentti / Camera assistant
Jukki Tuura
Tuukka Paukkunen
Valomies / Electrician
Jani Lehtinen
Kalle Penttilä
Vaijeri-tehosteet / Wire fx
Reijo Kontio
Tuulikone / Wind machine
Kari Lehtinen
Kraana / Crane operator
Torsti Hyvönen
Marko Mantere
Rekvisitööri / Props
Marjaana Rantama
Maskeeraajat / Make-up
Marjo Federley
Minna Lamppu
Pienoismallit / Architectual models
Kalevi Linden
Lavasterakentajat / Set constructors
Jyrki Huttunen
Pasi Pakula
Äänittäjä / Sound recording
Johan Hake
Äänittäjä / Boom operator
Oskari Viskari
Digital post production manager
Jukka Kujala/ Generator
Digital effects supervisor & artist
Tuomo Hintikka
Digitaalinen värimääritys / 2K Colourist
Adam Vidovics
Kopiovärimääräys / Print color grading
Timo Nousiainen/ Finnlab
Erityiskiitokset / Special thanks to
Kaikille haastatelluille
All the interviewees
Tuotantotuki / Financial support
AVEK/ Veli Granö & Timo Humaloja & Kari Paljakka
SES/ Petri Rossi
Yhteistyössä / In co-operation with
YLE/ TV1/ Sari Volanen
Tuottaja / Producer
Ilppo Pohjola

© 2002 Crystal Eye - Kristallisilmä Oy

**BIOGRAPHY
EIJA-LIISA AHTILA**

Born 1959 in Hämeenlinna, Finland
Lives and works in Helsinki, Finland

EDUCATION

1980-85	Helsinki University, Faculty of Law
1981-84	Independent Art School
1990-91	London College of Printing, School of Media and Management, Film and Video Department
1994-95	UCLA, Certificate Program, Film, TV, Theater and Multimedia Studies, Los Angeles
1994-95	America Film Institute, Advanced Technology Program special courses, Los Angeles

SOLO EXHIBITIONS (selection)

2002 Fantasized Persons and Taped Conversations
Zürich Kunsthalle, Zürich, Switzerland
(SEVERAL WORKS)

Klemens Gasser & Tanja Grunert, New York, USA
(THE WIND, THE PRESENT)

Fantasized Persons and Taped Conversations
Tate Modern, London, UK
(SEVERAL WORKS)

Fantasized Persons and Taped Conversations
Kiasma - Museum of Contemporary Art,
Helsinki, Finland
(SEVERAL WORKS)

2001 Art Gallery of Windsor, Windsor, Canada
(CONSOLATION SERVICE)

Charles H. Scott Gallery, Vancouver, Canada
(CONSOLATION SERVICE; ASSISTANT SERIES)

2000 Neue Nationalgalerie, Berlin, Germany
(SEVERAL WORKS)

Klemens Gasser & Tanja Grunert, New York, USA
(CONSOLATION SERVICE; ME/WE, OKAY, GRAY;
ASSISTANT SERIES)

Galerie Index, Stockholm, Sweden
(CONSOLATION SERVICE)

1999 Anthony Reynolds Gallery, London, UK
(CONSOLATION SERVICE)

Salzburger Kunstverein, Salzburg, Austria
(CONSOLATION SERVICE)

Museum of Contemporary Art, Chicago, USA
(TODAY, ME/WE; OKAY; GRAY)

Kunstwerke Berlin, Berlin, Germany
(with Joachim Koester and Susanne Kriemann)
(ME/WE; OKAY; GRAY)

1998 Klemens Gasser & Tanja Grunert, New York, USA
(ANNE, AKI & GOD)

Museum Fridericianum, Kassel, Germany
(TODAY, IF 6 WAS 9)

Kunsthaus Glarus, Glarus, Switzerland
(TODAY, IF 6 WAS 9, ME/WE; OKAY; GRAY)

Gallery Arnolfini, Bristol, UK
(ME/WE; OKAY; GRAY)

Saint-Servais Geneve, Centre pour l'Image
Contemporaine, Geneve, Switzerland
(IF 6 WAS 9)

1997 Klemens Gasser und Tanja Grunert,
Cologne, Germany
(TODAY)

Raum der aktuellen Kunst, Vienna, Austria
(IF 6 WAS 9, ME/WE; OKAY; GRAY)

Gallery Roger Pailhas, Marseille / Paris, France
(IF 6 WAS 9, ME/WE; OKAY; GRAY)

1996 Cable Gallery, Helsinki, Finland
(IF 6 WAS 9)

1995 Gallery Index, Stockholm, Sweden
(IF 6 WAS 9)

1991 Kluuvin Galleria, Helsinki, Finland
(THE TENDER TRAP)

1990 The Young Artist of the Year, Tampere Art Museum,
Tampere, Finland
(TEACHER, TEACHER)

GROUP EXHIBITIONS (selection)

2002 Never Ending Stories, Haus der Kunst,
Munich, Germany
(CONSOLATION SERVICE)

VideoWorks, Kunstnernes Hus, Oslo, Norway
(THE PRESENT)

Beyond Paradise, Bangkok National Gallery,
Bangkok, Thailand
(THE PRESENT)

ATTACHMENT+, Kunsthalle Lophem, Brügge, Belgium
(CONSOLATION SERVICE)

2001 INTERFERENZE Nordic Countries,
Palazzo delle Papesse, Siena, Italy
(ME/WE, OKAY, GRAY)

The Beauty of Intimacy, Kunstraum Innsbruck,
Innsbruck, Austria
(CASTING PORTRAITS)

conversation?, Recent acquisitions of the Van
Abbemuseum, Athens School of Fine Arts,
Athens, Greece
(CASTING PORTRAITS)

Artcite Ink., Windsor, Canada
(ME/WE, OKAY, GRAY; ASSISTANT SERIES)

"Wechselstrom"
Sammlung Hauser und Wirth, St. Gallen, Switzerland
(ASSISTANT SERIES)

"The Uncertain"
Galería Pepe Cobo, Sevilla, Spain
(CASTING PORTRAITS)

"Screens and projectors"
Fundació "La Caixa", Barcelona, Spain
(ANNE, AKI AND GOD)

"…troubler l'écho du temps"
Musée Art contemporain Lyon, France
(ME/WE; OKAY; GRAY)

"Enduring Love"
Gasser & Grunert Inc., New York, USA
(ASSISTANT SERIES)

Borås Konstmuseum, Borås, Sweden
(CONSOLATION SERVICE)

Images Festival, Toronto, Canada
(ME/WE; OKAY; GRAY, A FILM RETROSPECTIVE)

Media City Festival, Windsor, Canada
(CONSOLATION SERVICE, ME/WE; OKAY; GRAY,
A FILM RETROSPECTIVE, ASSISTANT SERIES)

"Blick nach vorn"
Museum Abteiberg, Mönchengladbach, Germany
(ASSISTANT SERIES)

2000 Organizing Freedom,
Charlottenburg, Copenhagen, Denmark
(ANNE, AKI & GOD)

Medi@terra, Athens, Greece
(ME/WE; OKAY; GRAY)

Eija-Liisa Ahtila and Ann-Sofi Sidén,
Contemporary Arts Museum, Houston, USA
(CONSOLATION SERVICE)

Catalyst Arts, Belfast, UK
(ME/WE; OKAY; GRAY)

Amateur/Eldsjäl,
Göteborg Konstmuseum, Sweden
(ANNE, AKI & GOD)

Norden,
Kunsthalle Vienna, Austria
(TODAY)

The Vincent, the exhibition of the short listed artists,
Maastricht, The Netherlands
(ANNE, AKI AND GOD; TODAY)

Impakt, New Media & Experimental Film Festival,
Utrecht, The Netherlands
(CONSOLATION SERVICE)

Kwangju Biennale, South Korea
(IF 6 WAS 9)

Institute of Contemporary Art, Boston, USA
(CONSOLATION SERVICE, ME/WE; OKAY; GRAY)

Zona F, Espai D'Art Contemporani Castello, Spain
(ME/WE; OKAY; GRAY)

Organising Freedom, Moderna Museet, Stockholm
(ANNE, AKI AND GOD)

1999 CAPC, Bordeaux, France
(CONSOLATION SERVICE)

The Stockholm Syndrome, Stockholm, Sweden
(ME/WE; OKAY; GRAY)

Melbourne International Biennal, Australia
(ANNE, AKI AND GOD)

Kaiser Wilhelm Museum, Krefeld, Germany
(ME/WE; OKAY; GRAY)

Very Private, Art Gallery Slovenj Gradec, Slovenia
(TODAY)

Rewind to the Future,
Bonner Kunstverein, Bonn, Germany
(TODAY, 1/3 screen projection)

Kramlich collection, San Francisco Museum
of Modern Art, USA
(ANNE, AKI AND GOD)

Close Ups, Contemporary Art and Carl Th. Dreyer;
Nikolaj Contemporary Art Center,
Copenhagen, Denmark
(CONSOLATION SERVICE)

End of Story, Venice Biennial,
Nordic Pavillon, Venice , Italy
(with Annika von Hausswolff and Knut Asdam)
(CONSOLATION SERVICE)

Living in the present; Mois de la Photo à Montreal,
The Marche Bonsecours, Montreal, Canada
(ME/WE; OKAY; GRAY)

Finnish line-starting point: jeunes artistes finlandais,
Musees de Strasbourg, Strasbourg, France
(ANNE, AKI & GOD)

Galleri Nicolai Wallner, Copenhagen, Denmark
(CASTING PORTAITS)

Wahlverwandschaften. Elective Affinites Wiener
Festwochen, Vienna, Austria
(TODAY)

Video Cult/ures, ZKM Museum of Contemporary Art,
Karlsruhe, Germany
(TODAY)

Spiral TV, Wacoal Art Center, Tokyo, Japan
(TODAY)

Freizeit und Uberleben, Galerie im Taxispalais,
Innsbruck, Austria
(ANNE, AKI & GOD)

Cinema Cinema - Contemporary Art and the Cinematic
Experience. Stedelijk Van Abbemuseum,
Eindhoven, The Netherlands
(TODAY)

Nordic Light - Nordic Scenes from the 1990's.
Montevideo, Multimedia Center Amsterdam,
Amsterdam, The Netherlands
(TODAY)

Gikk du glipp av nittitallet? - Videokunst
Bergen Fine Art Society, Bergen, Norway
(ME/WE; OKAY; GRAY)

Künstlerwerkstatt Lothringstrasse,
Munich, Germany
(TODAY)

Dis.Location, hARTware projekte,
Dortmund, Germany
(TODAY)

1998 Nordic Nomads, White Columns,
New York, USA
(ME/WE; OKAY; GRAY)

Gallery Mot & Van Den Boogaard, Brussels, Belgium
(CASTING PORTRAITS)

Edstrand Art Price 1998, Rooseum,
Malmö, Sweden
(ANNE, AKI & GOD)

Manifesta 2, Luxembourg
(ANNE, AKI & GOD)

Medialization, Edsvik konst och kultur,
Stockholm, Sweden
(ME/WE; OKAY; GRAY)

Aavan meren tällä puolen.
Härom de stora haven.
This side of the ocean. Kiasma-Museum of
Contemporary Art, Helsinki, Finland
(ANNE, AKI & GOD)

Momentum - nordic festival of contemporary art,
Moss, Norway
(TODAY)

Nuit Blanche, Musee d'Art Moderne de la Ville,
Paris, France
(TODAY)

The King is not the Queen, Archipelago,
Stockholm, Sweden
TODAY)

Unknown Adventures, Stadtische Galerie Kiel,
Kiel, Germany
(ME/WE; OKAY; GRAY)

1997 Nordic Female Art, Skanska Konstmuseum,
Lund, Sweden
(TODAY)

5th Istanbul Biennial 1997, Istanbul, Turkey
(IF 6 WAS 9)

Spuren und Strukturen, Badischer Kunstverein,
Karlsruhe, Germany
(TODAY, ME/WE; OKAY; GRAY)

Zones of Disturbance, Steirischer Herbst,
Graz, Austria
(TODAY)

World Wide Video Festival, Stedelijk Museum,
Amsterdam, The Netherlands
(IF 6 WAS 9)

Time out, Kunsthalle Nurnberg,
Nürnberg, Germany
(TODAY)

Loco Motion, Film section Venice Biennale, Venice, Italy
(TODAY, IF 6 WAS 9)

Noveau Musee Villeurbanne, Lyon, France
(IF 6 WAS 9, ME/WE; OKAY; GRAY)

Le Consortium - Dijon, Dijon, France
(IF 6 WAS 9, ME/WE; OKAY; GRAY)

Institute Finlandaise, Paris, France
(IF 6 WAS 9)

ID, Van AbbeMuseum,
Eindhoven, The Netherlands
(IF 6 WAS 9, ME/WE; OKAY; GRAY)

1996 RAX, Beaconsfield Art Gallery, London, UK
(TODAY)

Found Footage, Klemens Gasser und Tanja Grunert
GmbH, Cologne, Germany
(IF 6 WAS 9)

Now Here, Louisiana Museum Museum of Modern Art,
Denmark
(IF 6 WAS 9, ME/WE; OKAY; GRAY)

The Museum of Contemporary Art, Warsaw, Poland
(ME/WE; OKAY; GRAY)

The Museum of Contemporary Art, Vilna, Lithuania
(ME/WE; OKAY; GRAY)

1995 Rooseum - The Center for Contemporary Art,
Malmö, Sweden
(ME/WE; OKAY; GRAY)

1994 Identity, Museum of Contemporary Art
Helsinki, Finland and Moscow, Russia
(ME/WE; OKAY; GRAY)

The Museum of Contemporary Art, Bergen, Norway
(ME/WE; OKAY; GRAY)

Secret Garden, Hämeenlinna Art Museum,
Hämeenlinna, Finland
(SECRET GARDEN)

1993 Fördomar, Lilljevalchs Art Hall, Stockholm, Sweden
and Nordic Arts Centre, Helsinki, Finland
(ME/WE, OKAY, GRAY; DOG BITES)

1992 Postmoraali, 150 Years of Photography,
Taidehalli, Helsinki, Finland
(DOING IT)

1991 Seeing, Museum of Contemporary Art, Helsinki, Finland
(THE TENDER TRAP)

Sinirand : Uut soome kunsti
Tallinna Kunstihoone, Estonia
(THE TENDER TRAP)

Näkeminen - Seende - Seeing
Porin taidemuseo, Pori, Finland
(THE TENDER TRAP)

1990 Aurora 3, Biennale of Young Nordic Artists,
Reykjavik, Iceland & Helsinki, Finland
(WONDERLAND)

Audiovisual Biennale in Lahti
Lahti, Finland
(A SHORT CULTURAL-POLITICAL QUADRILLE)

RADAR, Exhibition of the countries of the Baltic Sea
Kotka, Finland
(A PROJECT FOR "KOTKAN SANOMAT" NEWSPAPER)

7 tilaa ja ympäristö
Art Museum of Kajaani, Kajaani, Finland
(WONDERLAND)

1989 Museum of Contemporary Art, Helsinki, Finland
(IN HIS ABSOLUTE PROXIMITY)

Gallery Katariina, Helsinki, Finland
(IN HIS ABSOLUTE PROXIMITY)

PERFORMANCES

1989 Jokes, performed in the 125th Year Jubilee of the
Artist Association, Finland

1988 A Short Cultural-Political Quadrille,
Lahti Audiovisual Biennale, Finland

AWARDS AND GRANTS (selection)

2001 5-year grant
The Central Committee for the Arts, Finland

2000 The Vincent van Gogh Bi-annual Award for
Contemporary Art in Europe,
Maastricht, The Netherlands

Coutts Contemporary Art Foundation Award,
Switzerland

Nordisk Panorama, Best Nordic Short Film
(CONSOLATION SERVICE)
Tampere International Short Film Festival, Finland
National Competition, Main Price
(CONSOLATION SERVICE)

1999 Honorary Mention, 48th Venice Biennale

DAAD (Deutscher Akademischer Austauschdienst
scholarship), Germany

1998 Edstrand Art Price, Sweden

International Competition Film Award, VIPER Int.
Film-, Video- & Multimedia Festival, Switzerland
(TODAY)

International Short Film Festival Oberhausen,
Jury's Honorary Mention, Oberhausen, Germany
(TODAY)

Bonn Videonale, WDR Price for female artist,
Bonn, Germany
(TODAY)

1997 Tampere International Short Film Festival, Finland
National Competition, Main Price
(TODAY)

AVEK-award for important achievements in the field of
audio-visual culture, May 1997
International Competition Film Award, VIPER Int.
Film-, Video- & Multimedia Festival, Switzerland
(IF 6 WAS 9)

5-year grant
The Central Committee for the Arts, Finland

1995 1-year grant
The Central Committee for the Arts, Finland

Visek (the foundation for the support of audiovisual art)

1994 Center of the Audiovisual Promotion, Finland

1993 Visek (the foundation for the support of audiovisual art)

1992 3-year grant
The Central Committee for the Arts, Finland

Finnish Cultural Foundation, Finland

1991 Visek (the foundation for the support of audiovisual art)

Center of the Audiovisual Promotion, Finland

1990 Young Artist of the Year Award, Tampere, Finland

Paulo Foundation, Finland

1989 Center of the Audiovisual Promotion, Finland

Finnish Cultural Foundation, Finland

1988 Finnish Cultural Foundation, Finland

WORKS IN COLLECTIONS

Chara Schreyer, San Francisco, California (Courtesy of
Thea Westreich Art Advisory Services, New York)
Flick Collection, Zurich, Switzerland
Kiasma Museum of Contemporary Art, Finland
Tate Modern, London, England
Pamela any
Collection of Heinrich Gasser, Bolzano, Italy
Stedelijk Van Abbemuseum, Eindhoven, The Netherlands
Collection of Helga de Alvear, Madrid, Spain
Collection Hauser & Wirth, St. Gallen, Switzerland
Metropolitan Bank and Trust Collection, Ohio, USA
Tampere Art Museum, Finland
Evangelical Lutheran Church of Finland
Thea Westreich and Ethan Wagner, Art Advisory, New York
Private collections in Italy, Switzerland, Germany, USA,
Spain, Belgium, England, Greece, Austria, and France

FILM FESTIVALS AND SCREENINGS (selection)

CONSOLATION SERVICE

Media City Festival, Windsor, Canada
Nordisk Panorama, Bergen, Norway
Telluride International Cinema Expo, Denver, USA
Festival Int'l nouveau Cinéma nouveaux Médias Montréal,
Canada
VIPER, Basel, Switzerland
European Film Academy Awards, Berlin, Germany
Festival Internacional Curtas Metragens Vila do Conde,
Portugal
Impakt, Utrecht, The Netherlands
Osnabrück Media Art Festival, Germany
"Crossing Boundaries", Danish Film Institute, Denmark
Internationale Kurzfilmetage Oberhausen, Germany
Tampere International Short Film Festival, Finland
Göteborg Film Festival, Sweden

TODAY

Minimalen Short Film Festival, Trondheim, Norway
Media City Festival, Windsor, Canada
2nd Bangkok Experimental Film Festival, Thailand
Crossing Boundaries, Copenhagen, Denmark
Internationale Kurzfilmetage Oberhausen, Germany
Viper Int. Film-, Video- & Multimedia Festival, Luzern,
Switzerland
Short film Festival, Milano, Italy
Videoexperimentalfilm festival VIDEOEX, Zürich,
Switzerland
Chicago International Film Festival, USA
New York Film Festival, USA
Edinburgh International Film Festival, England
Kunsthalle Basel, Basel, Switzerland
European Media Art Festival, Osnabrück, Germany
International Short Film Festival, Reykjavik, Iceland
Tampere Short Film Festival, Finland
Berlin International Film Festival, Panorama, Berlin

IF 6 WAS 9

Images Festival of Independent Film & Video, Toronto,
Canada
"Lyhyt Kevät", Kiasma, Helsinki
Crossing Boundaries, Copenhagen, Denmark
Internationale Kurzfilmetage Oberhausen, Germany
Edinburgh International Film Festival, UK
Sao Paulo International Short Film Festival, Brazil
Kino Engel, Helsinki, Finland
Espoo Cine, Finland
Osnabrück Media Art Festival, Osnabrück, Germany
Viper Int. Film-, Video- & Multimedia Festival, Luzern,
Switzerland
Feminale, Projekt Frauenfilmfest, Cologne, Germany
International Outdoor Short Film Festival
Bondi Beach, Alice Springs, Perth, Canberra, Australia
International Short Film Festival Oberhausen, Germany
Festival International de Films de Femmes du Creteil,
France
Impakt'97, The Netherlands
Kunsthalle Basel, Basel, Switzerland
Loco Motion, Venice Bienial, Venice, Italy
Hamburg International Short Film Festival, Germany
Toronto International Short Film Festival, Canada

ME/WE; OKAY; GRAY

Pacific Cinematheque, Vancouver, Canada
"Close Ups", Copenhagen, Denmark
"Catalyst Arts", Belfast, UK
SHOOT, moving pictures by artists, Malmö, Sweden
Crossing Boundaries, Copenhagen, Denmark
International Short Film Festival Oberhausen, Germany
Melbourne International Film Festival, Australia
Sao Paulo International Film Festival, Brazil
Director's Guild of America, Los Angeles, USA
Reading Room project, Camden Art Center, London, UK
Cinewomen Screening Series, Los Angeles, USA
Tampere Short Film Festival, Tampere, Finland
Monitor 94, Göteborg, Sweden
Nordisk Panorama, Reykjavik, Iceland
Love & Anarchy, Helsinki Film Festival, Helsinki, Finland
Upsala International Short Film Festival, Uppsala, Sweden
Stockholm Film Festival, Stockholm, Sweden
Outdoor Short Film Festival , Bondi Beach, Alice Springs,
Perth, Canberra, Australia
International Film Festival, Clermont-Ferrand, France

SELECTED BIBLIOGRAPHY

CATALOGUES

2001

"Interferenze Nordic Countries", Palazzo delle Papesse, Siena, Italy, 11 Nov 2001 – 20 Jan 2002, p. 66-72
"The Beauty of Intimacy", Kunstraum Innsbruck, Innsbruck, Austria, 24 Nov 2001 – 12 Jan 2002
"Art Now", Taschen GmbH, Köln, Germany, 2001, p. 012/013
"Cine y Casi Cine", Museo Nacional Centro de Arte Reina Sofia, Madrid, Spain, 26. Oct-21 Dec. 2001, p. 9
"Das Innere Befinden-The Inner State", Kunstmuseum Liechtenstein, 7. Sept-28 Oct. 2001, p. 18-39
„Eija-Liisa Ahtila: Anne, Aki i Déu", Fundació "la Caixa", Barcelona, Spain, 4 Apr- 27 May, 2001
"Surface and Whirlpools, Finnish Contemporary Art", Yliannala, Kari, "Eija-Liisa Ahtila", Borås Konstmuseum, Sweden, 17 Feb - 22 Apr 2001, p.25-27 & 54-57
"Women Artists-in the 20th and 21st century", Taschen GmbH, Köln, Germany, 2001, p. 24-29

2000

„Am Horizont", Keiser Wilhelm Museum, Krefeld, Germany, 21 Nov - 27 Feb 2000
„Amateur / Eldsjäl", vol 1 & 2, Göteborgs Konstmuseum, Sweden, 2000
"Contemporanee", I turbamenti dell'arte, Galleria Paolo Curti & Co., Milano , Italy, 2000
"Coutts Contemporary Art Foundation Awards 2000", Coutts Bank Switzerland Ltd.
"Crossing Boundaries 2000", Danish Film Institute / Cinemateket, Denmark, 3 - 21 May 2000
"Festival Catalogue", Filmpalast Lichtburg, Oberhausen 2000
„Project Mnemosyne / Encontros de Fotografia", Coimbra, Portugal, 2000
"Man + Space ", Kwangju Biennale 2000, Kwangju, Korea, 2000
"Odense Film Festival International 2000", Odense, Denmark, 14 - 19 Aug 2000
"Organising Freedom", Moderna Museet, Stockholm, Sweden, 2000
"Rewind to the Future", Bonner Kunstverein, Bonn, Germany, 2000
"Shoot", Malmö Konsthall, The Cinema Spegeln & Restaurant Hipp, Malmö, Sweden, 12-17 Feb 2000
"16th International Hamburg Short Film Festival", Hamburg, Germany, 10 - 17 Jun 2000
"2 DVD Installations. Eija-Liisa Ahtila & Ann-Sofi Sidén", Perspectives, Contemporary Arts Museum, Houston, USA, 21 July - 3 Sept 2000
"The Vincent", Bonnefanten, Maastricht, The Netherlands, 2000
"Uppsala International Short Film Festival", Uppsala, Sweden, 16.-22.10.2000
"Zona F", Espai d'Art Contemporani, Castello, Spain, 2000

1999

"Cinema, Cinema - Contemporary Art and the Cinematic Experience", VanAbbe Museum, Eindhoven, The Netherlands, 1999, Text: Tiina Erkintalo: "Language of the audiovisual and the space of the viewer. Notes on Eija-Liisa Ahtila's films", 1999
"Close-Ups. Contemporary Art and Carl Th. Dreyer", Nikolaj, Copenhagen Contemporary Art Center, Denmark, 6 Nov 1999 - 9 Jan Esko
"End of the Story, The Nordic Pavilion la Biennale di Venezia 1999", Nordic Pavilion, Venice Biennial, Italy, 1999
"Finnish line: starting point - Jeunes artistes finlandais" Musées de Strasbourg, France, 1999
"48. esposizione internazionale d'arte - La Biennale di Venezia", Venice Biennial, Italy, 1999
"Jahresberiricht 1999 Annual Report. Magazin [4]", Salzburger

Kunstverein, 1999. Text: Ulrike Matzer: „Eija-Liisa Ahtila. Lohdutusseremonia / Consolation Service", 1999
"La mois de la photo à Montréal", Montreal, Canada, 1999
"Nuit Blanche - Nordic Video Tour", 1999. Text: Maaretta Jaukkuri, 1999
"Wiener Festwochen", Wahlverwandtschaften, Sofiensäle, Vienna, Austria, 1999

1998

"Arkipelag", The King is not the Queen, Stockholm - Europas Kulturhuvudstadt 1998, Stockholm, Sweden, 1998
"Art at Ringier 1995-1998", Ringier AG, Zürich, 1998
"Eija-Liisa Ahtila", Museum Fridericianum Kassel, Germany, Text: Daniel Birnbaum, 1998
„Edstrand Foundation Art Prize", Rooseum, Malmö, Sweden, 19.9.-13.12.98
"Festival International Nouveau Cinéma Cinéma Nouveaux Medias", Montreal, Canada, Oct 1998, p. 81
"If 6 Was 9 - Film- and Videofestival", Cinema Rex, Belgrade, Jugoslavia, 1998
"Impact Festival '98", The Netherlands, 1998
"International Film Festival Rotterdam", Rotterdam, The Netherlands, 1998
"Manifesta 2 - European Biennial of Contemporary Art", Luxembourg, Jun - Oct 1998
"Momentum" Nordic Festival of Contemporary Art, Pakkhus, 1998
"Nordic Nomads", White Columns, New York, USA, 4 Dec 98 - 31 Jan 99, Text: Andrea Krogsnes
"Nuit Blanche", Musee d'Art Moderne de la Ville de Paris, France, 6.2. - 17.4. 1998
"Short Film Festival Oberhausen", Filmpalast Lichtburg, Oberhausen, Germany, 23 - 28 Apr 1998
„This Side of the Ocean" Kiasma - Museum of the Contemporary Art, Helsinki, Finland, 1998
"Viper", Casino Luzern, Luzern, Switzerland, 1998

1997

"Festival Internacional de Curtas Metragens de Sao Paulo", Sao Paulo, Brazil, 1997
"International hamburger kurzfilm festival", Hamburg, Germany, 1997
"International Video Week (Biennial of Moving Images)", Sain-Gervais, Genève, Switzerland, 1997
"Internationale Filmfestspiele Berlin", Berlin, Germany, 1997
„Istanbul Biennial", Istanbul, Turkey, October 1997
"10", Lunds Konsthall, Lund, Sweden, Nov 1997
"Nordic Glory Festival - Women in Film and New Media", Jyväskylä, Finland, 1997
"Nordisk Panorama", Helsinki, Finland, 1997
"Tampere Film Festival", Tampere, Finland, 1997
"Timeout" Kunsthalle Nurnberg, Germany 1997
Unbekanntes Abenteuer/ Unknown Adventures - Positions of Contemporary Finnish Art, Badischer Kunstverein Karlsruhe & Stadtgalerie im Kulturviertel / Sophienhof Kiel, Germany, 1997
"World Wide Video Festival" Stedelijk Museum, Amsterdam, The Netherlands, 1997
"Zones of Disturbance - Steirischer Herbst 97", Graz, Austria, 1997

1996

"Art & Video in Europe. Electronic Undercurrents", Statens Museum for Kunst, Copenhagen, Denmark, 1996. Text Lars Movin: "Finnish Digital Sauna"
"Body as a Membrane", Kunsthallen Brandts Klaedefabrik, Denmark, 12.1 - 17.3.96. Text Eija-Liisa Ahtila: " The woman is not me"
"Eija-Liisa Ahtila, Tarja Pitkänen, Pauno Pohjolainen", Taidekeskus Mältinranta, Tampere, Finland, June - July 1996
"Festival Internacional de Curtas Metragens de Sao Paulo", Sao Paulo, Brazil, 1996
"ID", Stedelijk Van Abbemuseum, Eindhoven, The Netherlands 1996, Text: Mats Stjernstedt
"Nainen kuvataiteilijana. Kuvataiteen rajat murtuvat", Lönnströmin taidemuseo, Rauma, Finland, 1996
"NowHere" Lousiana Museum of Modern Art, Humlebaek, Denmark, 15.5.- 8.9.1996
"RAX", Beaconsfield, London, UK, September 1996
"Station-96", Stadsbiblioteket, Göteborg, Sweden, 1996
"27.680 000 - nordic contemporary art in mass media", Sveriges TV, Sweden, September 1996

1995

"TAiDETTA", Galleri Index, Stockholm, Sweden, December 1995. Text: Annamari Vänskä.

1994

"Fördomar - Ennakkoluuloja", Liljevalchs Art Hall & Nordic Arts Centre, Stockholm & Helsinki
"Identity - selfhood", The Museum of Contemporary Art, Helsinki, Finland, 5.11.1993 - 2.1.1994
"Internationale Kurzfilmtage Oberhausen", Oberhausen, Germany, April 1994, p. 46
„Salainen puutarha - the Secret Garden", Hämeenlinnan taidemuseo, Finland, 10 Jun - 11 Sept 1994
"Sao Paulo International Film Festival", Sao Paulo, Brazil, 1994

1992

"1992 Finnish Photography", Art for Gamblers -playing cards, Helsingin Taidehalli, Finland, 1992

1991

"Näkeminen - Seende - Seeing", Porin Taidemuseo, Finland, 23.5.-7.7.1991
"Sinirand: Uut soome kunsti", Tallinna Kunstihoone, Estonia,1991

1990

"7 tilaa & ymp", Kajaanin taidehalli, Finland, 1990
"Vuoden nuori taiteilija '90", Tampereen taidemuseo, Finland,1990

1989

"Aurora 3", The Nordic Arts Centre, Helsinki, Finland, 1989-90
"Juhlanäyttelyt. Suomen taiteilijaseura 125 vuotta 1864-1989", Helsinki, Finland, 1989
"Valokuvataide -Arkitaide 1989. Valokuva 150 vuotta", Valokuvataiteen seura ry, Helsinki, Finland, 1989

1987

"Metaxis - nuori muoto, nuoret kädet", Taideteollisuusmuseo, Helsinki, Finland, 1987
"Trivial", Helsingin Taidehalli, Finland, 1987

BOOKS & ANTHOLOGIES, CD-ROM's & DVD's

2001

"Women Artists in the 20th and 21st Century, TASCHEN GmbH, Köln, 2001
"Women Artists - 2002 Taschen Diary", TASCHEN GmbH, Köln, 2001
"Art Now", TASCHEN GmbH, Köln, 2001

2000

"Fresh Cream - Contemporary Art in Culture", Phaidon Press, London & New York, 2000

1999

"Art at the Turn of the Millenium", eds. Burkhard Riemschneider & Uta Grosenick, Taschen Verlag, Cologne, Germany, 1999
„Like Virginity, Once Lost" - Five Works on Nordic Art Now", eds Daniel Birnbaum & John Peter Nilsson, Propexus, Sweden, 1999

1998

"Consolation Service", DVD
"The Stockholm Syndrome. An Exhibition on the Hostage Syndrome in Contemporary Culture", NU: The Nordic Art Review, 1998

ARTICLES

2001

"Künstler als Hunde", frame the state of the art - The Dog Issue, 09 Nov/Dez 01, p. frame 063
"Eija-Liisa Ahtila", Hara Museum Review, no 052, Spring 2001, p. 2-3
"Give yourself a present, forgive yourself", Morgenbladet, 9-15 Feb 2001, p. 1 & 12-13
Wong, Jamie, "Artists Worldwide Immigrate to Media City", The Lance, 6 Feb 2001, p. 38
Zryd, Michael, "Media City 7: International Festival of Film and Video - A Report", www.sensesofcinema.com/contents/01/13/mediacity7.html, April 2001

2000

"Actuele zaken. The Vincent", Jong Holland 16 (2000) 3
"Amateur/Eldsjäl", Paletten, 10 May 2000
Ankerman, Karel, "Somber geladen toekomstbeeld", Het Financieele Dagblad, 16 Sept 2000
Balzer, Jens, "Erregte Mädchen. Eija-Liisa Ahtila klärt ein paar unwahre Selbstbilder aus", Berliner Zeitung, Jan/Feb 2000
Van den Boogerd, Dominic, „Vincent en de Zorgelijke Muze", HP/De Tijd, 4 Aug 2000
"Eija-Liisa Ahtila. Finlandaise. 41 ans", Futur(e)s, Decembre 2000
"Eija-Liisa Ahtila", Very New Art, 1/2000
"Eija-Liisa Ahtila", The Village Voice, 30 May 2000, p. 101
"Eija-Liisa Ahtila and Esko Männikkö at the Kwangju Biennale, South Korea", Frame News, 2/2000
Gehman, Chris, "Eija-Liisa Ahtila", MIX - independent art & culture magazine, VOL. 26, no. 3 Winter 2000-2001, p. 12-14
Durand, Régis, "Eija-Liisa Ahtila: l'Émotion, le secret, le présent" art press 262
Hedberg, Hans, "Amateur/Eldsjäl", NU, 5/2000
Jeune, Raphaele, "Eija-Liisa Ahtila. DAAD, Neue Nationalgalerie 20 janvier - 12 mars 2000", review, Art Press, no 256, April 2000

Koivumäki, Marja-Riitta, "Lontoon 43. Elokuvafestivaalit", AVEK, 1/2000
Metzel, Tabea, "Ach, Frühling. Doku-Fiktion: DAAD-Stipendiatin Eija-Liisa Ahtila in der Neuen Nationalgalerie", Zitty, 4/2000
Moody-Stuart, Elizabeth, "New $43,000 Award for European Art", The Art Newspaper, No. 107, Oct 2000
Rush, Michael, "Eija-Liisa Ahtila at Klemens Gasser & Tanja Grunert", review, Art In America, Sept 2000, p. 144
"Schwarzweiss Film", review, tip, 3/2000
Smith, Roberta, "Eija-Liisa Ahtila", Art in Review, The New York Times, 26 May 2000, p. E 36
Stjernstedt, Mats, "Eija-Liisa Ahtila. The Way Things Are. The Way Things Might Be.", Flash Art, vol XXXIII, no 213, summer 2000
Tarkka, Minna, "Interactive topics, 2000 -a productive year for media art", Form Function Finland, nr 79-80, 3-4/2000, p. 46-49
"Tod, Lügen und Videos", FOCUS, 4/2000, p. 132
Yli-Annala, Kari, "Talven valoa. Eija-Liisa Ahtila: Lohdutusseremonia", Taide, 3/00

1999

Archer, Michael, "Only Dissolve. Michael Archer on Eija-Liisa Ahtila", Untitled 20, Autumn 1999
Barragán, Paco, "Cinéma Cinéma", El periodico del arte, no 21, April 1999
"Beziehungskisten. Salzburg: Eija-Liisa Ahtila", Kunstzeitung, no 40, Dec 1999
Birnbaum, Daniel, „5. Eija-Liisa Ahtila", part of ‚Best of the 90's: 10 Top Tens', Artforum, Dec 1999
"Eija-Liisa Ahtila", Blocnotes 16 - Images Mentales, 16 hiver 1999
Erkintalo, Tiina, "Audiovision kieli ja katsojan tila.
Huomioita Eija-Liisa Ahtilan elokuva-installatioista", AVEK, 1/1999
Gellatly, Andrew & Heiser, Jörg: "Just add water", Frieze, No. 48 1999
Gibbs, Michael, "Cinéma, Cinéma. Stedelijk Van AbbeMuseum", review, Art Monthly, no 225, April 1999, p. 24-26
Hansen, Tone & Ekeberg, Jonas, "Schizofren Venezia-paviljong", Billedkunst, Norge, no 2, 1999
Lübbke, Maren, „Freizeit und Überleben. Galerie am Taxispalais, Innsbruck", review, Camera Austria, no 65, April 1999
Massérá, Jean-Charles, "Intimite, verdure et blancheur éclatante. Représentations du vivre en famille dans les travaux vidéo d'Eija-Liisa Ahtila", Parachute , Spring 1999
Müller, Donka, "Rewind to the Future", review, Bonner, 11/99, p.64
Myers, Terry R.: "Eija-Liisa Ahtila. Time Wounds All Heals", art/text, No. 66, Aug-Oct 1999
Mäkinen, Eija, "Venetsian biennaalissa palkitun kuvataiteilija Eija-Liisa Ahtilan liikahduksia tilassa", Anna, 28/99, 13 July 1999
Ruf, Beatrix : "Hybride Wirklichkeiten - Die ‚Menschlichen Dramen' der Eija-Liisa Ahtila" / "Hybrid Realities - Eija-Liisa Ahtila's ‚Human Dramas'", Parkett, No. 55, 1999
Sandberg, Lotte, "Ung kunst i krigens randsone", Vi ser på kunst, 3/99
Scheifhöfer, Kerstin, „Die Bretter unter den Füßen zittern", review, Arts, das Kunstmagazin, no 5 1999, p 93
Schjeldahl, Peter, „Festivalism", The New Yorker, July 1999
"Skandinavien", Kunstforum Tyskland, Sept-Nov 1999
Stange, Raimar: "Video Today. Über die bewegten Bilder von Eija-Liisa Ahtila", Das Kunst-Bulletin, September 1999
Stoeber, Michael, „ über Eija-Liisa Ahtila", artist Kunstmagazin, no 41, 10/1999
Williams, Gregory: „Nordic Nomads. Review", Flash Art, March 1999
Withers, Rachel on the Venice National Pavilions: "Allied Forces" Artforum, vol. XXXVII No. 9, May 1999
Zdanovics, Olga, "Eija-Liisa Ahtila. Museum of Contemporary Art Chicago", review, New Art Examiner, Nov 1999

1998

Birnbaum, Daniel:"Points of view, Daniel Birnbaum on Eija-Liisa Ahtila", Frieze, vol. 40, May 1998
ter Braak, Lex, Metropolis, no 3, 16 July 1998, p. 28
"Hieno tunnustus", Gloria, Marraskuu 1998, s. 9
"L'inauguration, aujourd'hui, propose quatre rendez-vous", Journal de Geneve, 4 Feb 1998
Linmann, Mari, "on a Nordic Miracle", Siksi, review, Spring 1998
Massérá, Jean-Charles, "Amour, Gloire et CAC 40 (3e partie), La lettre du cinéma, no 6, Été 1998
Plagens, Peter: "The Best of 1998", Artforum, vol XXXVII, no. 4, December 1998
Polzer, Brita, "Atlas Mapping / Eija-Liisa Ahtila / Elisabeth Arpagaus", review, Annabelle, 7/1998
Röhmer, Stefan, "Eija-Liisa Ahtila: Today/Tänään", review, Springer, vol. III, no. 4, Dez. 1997 - Feb. 1998, p. 72-73
Schneider, Caroline, "Eija-Liisa Ahtila. Kunstverein Hannover", review, Art Forum, Sept 1999, p. 58
Tarkka, Minna, "Symptom på arkivfeber. Några sökningar i den finländska mediakonsten filer" / "Arkistokuumeen oireita. Muutamia hakuja suomalaisen mediataiteen tiedostoihin", Hjärnstorm, no 65, 1998
"Videoinstallationen von Eija-Liisa Ahtila", Fridolin, Feb 1998
"Zones of Disturbance", review, Frieze, Feb 1998

1997

Blomberg, Katja, „Bekanntschaft mit sich selbst", FAZ / Frankfurter Allgemeine Zeitung, no. 15, 18. Januar 1997, p.30
Blomberg, Katja, „Eindhoven. ID im Van Abbemuseum", Kunst Bulletin, No 1/2 (Jan/Feb) 1997, p.47
van den Boogerd, Dominic, "Veni, vidi, video", Cultuur, HP/ De Tijd,

3/1997, p. 60-62
Coupaye, Charlotte, "Eija-Liisa Ahtila. Galerie Roger Pailhas, Paris, 11 Janvier - 28 fevrier et Marseille, 9 avril - 3 mai", Parachute 88/1997
Gaston, Vicent, "Ahtila: les uns et les autres", Le journal des arts, no 33, Feb 1997
Gibbs, Michael, " ID - An international survey on the notion of identity in contemporary art", Art Monthly, vol. 203, no. 2, 1997, p. 34 -36
Jäämeri, Hannele, "Taiteella tohtoriksi", Suomen kuvalehti, 10 Oct 1997
Kravagna, Cristian, "Eija-Liisa Ahtila. Raum Aktueller Kunst", review, Artforum, summer 1997
Laumònier, Marc, "Les Femmes et l'esthétique", Libération, no 4911, March 1997
Lebovice, Elisabeth, "Identité démultipliées", review, Libération, 23 July 1997
Mika Hannula: "That Strangely Real Feeling. Eija-Liisa Ahtila mingles truth and fiction", Siksi - the nordic art review vol. XII, no. 2, summer 1997, p. 64 - 66
Moisdon Trembley, Stephanie : "La Belle Equipe. New Screen Art", Art Press, vol. 227, Sept 1997
Stjernstedt, Mats, "Being someone else with Another/ Att vara en annan tillsammans med en annan", Paletten, 1/1997, no. 228, p. 39 - 42
Titz, Walter, "Labyrinth mit Brille und Ohr", Kleine Zeitung, 21 Sept 1997, p. 6-7
Vänskä Annamari :"Taiteen ja ei -taiteen kosketuspinta Eija-Liisa Ahtilan tuotannossa" , Valokuva - contemporary imagery review, 1 / 1997

1996

Allerholm, Milou, "On the difficulties with reality", review, Siksi - Nordic Art Review, 4/96
Vine, Richard, "Report from Denmark. Part I: Louisiana Techno-Rave", Art in America, Oct 1996
Weckman, Jan, "Mediataide etsii paikkaansa kuvataiteen kentällä", Taiteilija, 2-3/1996

1994

Bengtsson, Åsa Maria, "Eija-Liisa Ahtila", Beckerell, 1/94
Hautamäki, Irmeli, "The Search for Identity / Att söka identiteten ", Index - Scandinavian Art Magazine, February 1994
Hautamäki, Irmeli, "Yksilönä vai alamaisena", Taide, 1/94
Karjalainen, Merja, Ojala, Ari & Ratilainen Mauri, "Pitkä tie kiitoksiin", Me Naiset, 7 Jan 1994

1991

Ahtila, Eija-Liisa, "Kuva" in "Nuori Taide", Hanki ja jää, Ed Seppo Heiskanen, p 68 - 72

EIJA-LIISA AHTILA KIITTÄÄ / WOULD LIKE TO THANK

Ilppo Pohjola, Jarkko Ojanen, Kati Nuora, Maria Hirvi, Maaretta Jaukkuri, Tuula Karjalainen, Jorma Saarikko, Marko Kivelä, Susan May, Iwona Blazwick, Nicolas Serota, Tanja Grunert, Klemens Gasser, Anthony Reynolds, Beatrix Ruf

Erityiskiitos kaikille teosten, näyttelyiden ja luettelon tuotantoon osallistuneille. Special thanks to everybody that has been involved in the production of the art works, the exhibitions and the catalogue.

Tämä kirja on julkaistu Eija-Liisa Ahtilan näyttelyn **Kuviteltuja henkilöitä ja nauhoitettuja keskusteluja** yhteydessä. Näyttelyn järjestää Nykytaiteen museo Kiasma, Helsinki ja Tate Modern, Lontoo.

Näyttely ja kirja ovat osa Eija-Liisa Ahtilan tohtorirutkinnon opinnäytettä Suomen Kuvataideakatemiassa.

This book was published on the occasion of Eija-Liisa Ahtilas exhibition **Fantasized Persons and Taped Conversations** organized by Kiasma, Museum of Contemporary Art, Helsinki and Tate Modern, London.

The exhibition and the book are parts of Eija-Liisa Ahtila's Doctorate in Fine Arts at Academy of Fine Arts in Helsinki.

NÄYTTELY / EXHIBITION

NYKYTAITEEN MUSEO KIASMA/ KIASMA MUSEUM OF CONTEMPORARY ART 23.2. - 28.4.2002

Näyttelykuraattorit / Exhibition Curators
Maria Hirvi, Maaretta Jaukkuri

Projektiassistentti / Project assistant
Tuija Kuutti

Näyttelyarkkitehtuuri / Exhibition architecture
Vesa Hinkola, Kari Sivonen, Arkkitehtitoimisto Valvomo

Tekninen suunnittelu ja toteutus / Technical planning and preparation
Petri Ryöppy, Simo Pirinen
Kati Kivinen, Matti Leino, Risto Linnapuomi, Seppo Raunio, Pekka Schemeikka

AV-tekniikka / AV support
Pro AV Saarikko

Konservointi / Conservation
Siukku Nurminen

Pedagoginen ohjelma / Educational programme
Minna Raitmaa, Jyrki Simovaara, Elina Toppari

Viestintä / Communications
Juha Hyvärinen, Piia Laita, Päivi Oja, Sami Orpana, Timo Vartiainen

Markkinointi ja yritysyhteistyö / Marketing and sponsors
Pauliina Kauste, Päivi Hilska
Mainostoimisto Taivas

Sopimukset / Agreements
Tuula Hämäläinen, lakimies/legal advisor
Valtion Taidemuseo, Finnish National Gallery

TATE MODERN 30 APRIL TO 28 JULY 2002

Exhibition Curator
Susan May

Project assistant
Katherine Green

Technical planning and preparation
Phil Monk, Anna Nesbit

Registrar
Nickos Gogolos

Conservation
Sarah Joyce, Calvin Winner

Educational programme
Sophie Howarth (Events),
Jane Burton (Interpretation)

Communications
Penny Hamilton (Marketing),
Sioban Ketelaar (Press)

Development
Esther McLaughlin, Jennifer Cormack

LUETTELO / CATALOGUE

Toimittaja / Editor
Maria Hirvi

Art director
Klaus Haapaniemi

Graafinen suunnittelu / Graphic design
Jarkko Ojanen
Mia Wallenius

Avustaja / Assisted by
Chris Bolton

Tuotantoassistentit / Production assistants
Agneta Heikkinen, Kati Nuora
Tuija Kuutti

Käännökset / Translations and language revision
Marja Alopaeus (englanti-suomi)
Mike Garner (Finnish-English)
Jyri Kokkonen (Finnish-English)
Silja Kudel (Finnish-English)

Kuvankäsittely / Digital image processing
Pirje Mykkänen / Kuvataiteen keskusarkisto/
Central Art Archives
Artprint Oy
Digital Film Finland
Generator Post

Painotyö / Printed by
Artprint Oy, Helsinki 2002

Valokuvaajat / Photo credits
Ben Blackwell
Jussi Eerola (elokuvaaja/cinematographer)
Marja-Leena Hukkanen
Arto Kaivanto (elokuvaaja/cinematographer)
Jaanis Kerkis
Milla Kontkanen
Pekka Mustonen
Pirje Mykkänen, Kuvataiteen keskusarkisto/
Central Art Archives, Helsinki
Jordi Nieva
Jussi Niva
Petri Virtanen, Kuvataiteen keskusarkisto/
Central Art Archives, Helsinki
Werner Zellin

Tuottaja/Producer
Ilppo Pohjola

Julkaisua ovat tukeneet / The publication has been supported by
AVEK / Promotion Centre for Audiovisial Culture in Finland
FRAME / Finnish Fund for Art Exchange
SES / Finnish Film Foundation
Taiteen keskustoimikunta /Arts Council of Finland
Suomen Akatemia / Academy of Finland

Julkaisijat/Published by

Crystal Eye - Kristallisilmä Oy
Tallberginkatu 1/44
FIN-00180 Helsinki
Fax +358 9 694 7224
mail@crystaleye.fi

Nykytaiteen museo Kiasma
Kiasma Museum of Contemporary Art
Mannerheiminaukio 2
FIN-00100 Helsinki
www.kiasma.fi

Nykytaiteen museon julkaisuja 80/2002
A Museum of Contemporary Art publication 80/2002

ISBN 951-53-2395-9
ISSN 0789-0338
© All rights reserved
Kuvasto/DACS 2002

KIASMA

NYKYTAITEEN MUSEO
MUSEET FÖR NUTIDSKONST
MUSEUM OF CONTEMPORARY ART

Valtion taidemuseo
Statens konstmuseum
The Finnish National Gallery

ISBN 951-53-2395-9
ISSN 0789-0338